黃國兆作品集

日本電影筆記

黃國兆 著

東洋映画の鑑賞

Notes on
Japanese
Cinema

JAPANESE FILM EXHIBITION '74
日本電影展'74

CITY HALL THEATRE
28 NOV. TO 1 DEC.
PRESENTED BY
THE URBAN COUNCIL,
THE CONSULATE GENERAL
OF JAPAN, THE JAPAN TRADE CENTRE
AND THE MOTION PICTURE
PRODUCERS' ASSOCIATION OF JAPAN

大會堂劇院
十一月廿八日
至十二月一日
市政局·日本總領事館、
日本貿易振興會
及日本映画製作者連盟合辦

1974 年日本電影展場刊

1974年日本電影節場刊

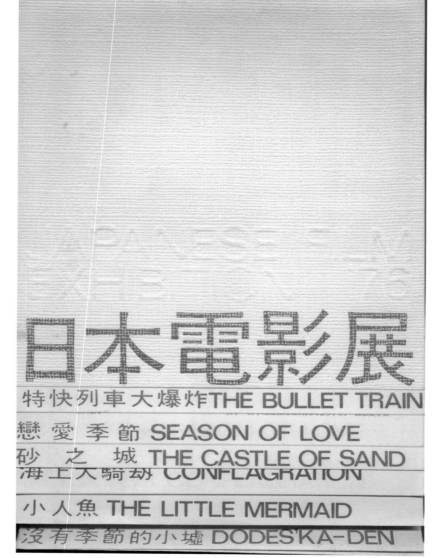

日本電影展

特快列車大爆炸 THE BULLET TRAIN

戀愛季節 SEASON OF LOVE

砂 之 城 THE CASTLE OF SAND

海上大騎劫 CONFLAGRATION

小人魚 THE LITTLE MERMAID

沒有季節的小墟 DODES'KA-DEN

1976 年日本電影展場刊

作者（左）與清水晶（中）主持研討會

作者與松竹公司（香港）池島章經理

N F C

NFC CALENDAR

小津安二郎生誕100年記念

小津安二郎の藝術

Yasujiro Ozu : Japanese Film Master

大ホール(2階)

小津安二郎生誕100年記念
小津安二郎の藝術
Yasujiro Ozu : Japanese Film Master
**11月18日㊋−12月27日㊏／
1月6日㊋−1月25日㊐**
主催=東京国立近代美術館フィルムセンター、松竹株式会社
協力=朝日新聞社、東宝株式会社、株式会社角川大映映画、日活株
式会社

展示室(7階)
[企画展]
映画資料でみる
蒲田時代の小津安二郎と清水宏
Days of Youth:
Ozu and Shimizu at the Shochiku Kamata Studio
[常設展]
展覧会 映画遺産
—東京国立近代美術館フィルムセンター・コレクションより—
The Japanese Film Heritage
— From the Non-film Collection of the National Film Center —
**11月18日㊋−12月27日㊏／1月6日㊋−1月25日
㊐／2月3日㊋−3月28日㊐**

12−1月の休館日：月曜日および12月28日(日)−1月5日(月)、1月26日(月)
−2月2日(月)

AUDZU

National Film Center
The National Museum of Modern Art, Tokyo

2003−04
12-1

NFCカレンダー
2003年12月−2004年1月号

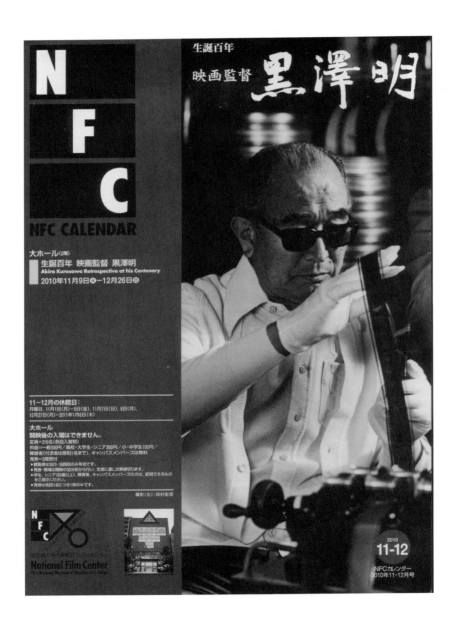

日本戰後人道主義大師——

木下惠介

Keisuke Kinoshita
Master of Japanese Post-War Humanism

香港藝術中心節目場刊

（左起）廖永亮，作者，李元賢，小栗康平

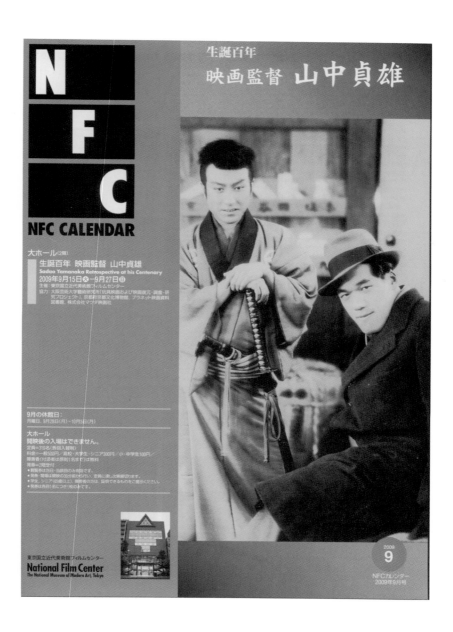

11

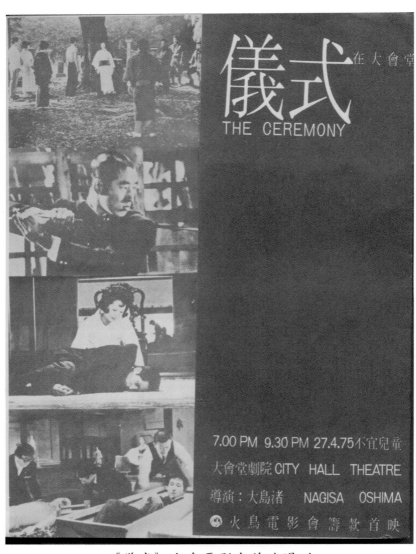

《儀式》火鳥電影會首映場刊

與嚴浩及島田陽子攝於東京電影節

Photo：By Freddie Wong

大島渚與吉行和子攝於康城

Photo：By Freddie Wong

大島渚攝於康城

KENWOOD SHOWCASE
VISION OF SOUND KENWOOD

作品回顧展 RETROSPECTIVE

香港藝術中心九三年十一月份電影節目
HONG KONG ARTS CENTRE NOVEMBER 93 FILM PROGRAMME

小津安二郎
Yasujiro Ozu

香港藝術中心節目場刊

香港國際電影節節目場刊

黑澤明回顧展首映

黑澤明回顧展場刊

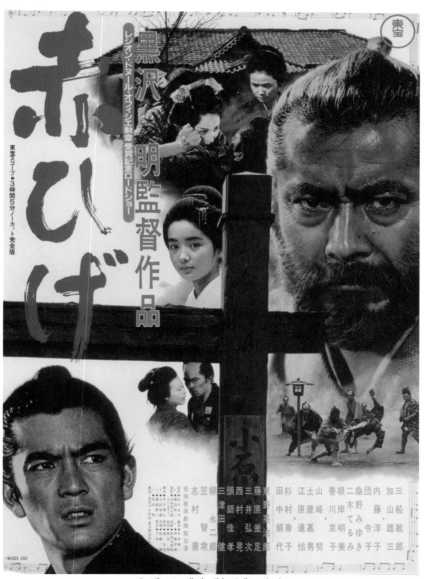

黒澤明《赤鬚子》海報

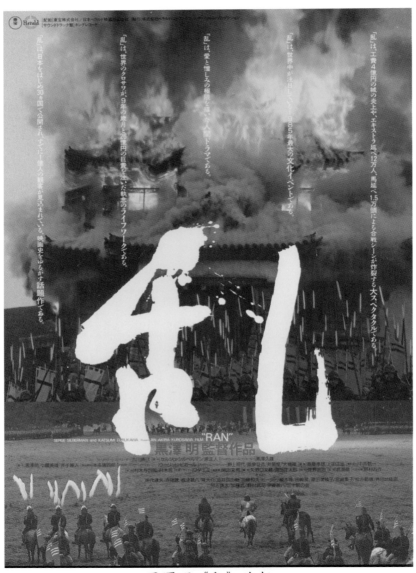

黒澤明《亂》海報

黑澤明攝於巴黎國際電影節

Photo：By Freddie Wong

放映黑澤明的《亂》

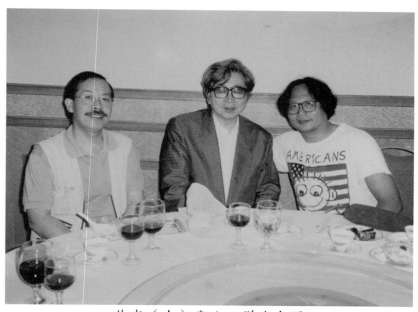

作者（左）與山田洋次合照

山打根八番娼館

望郷

火鳥電影會節目場刊

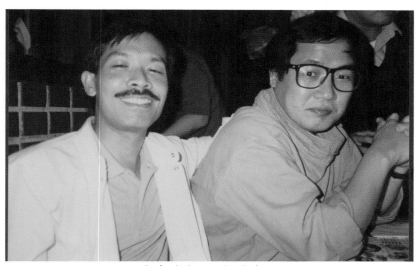

作者與柳町光男合映

柳町光男接受訪問

Photo：By Freddie Wong

柳町光男接受訪問

Photo：By Freddie Wong

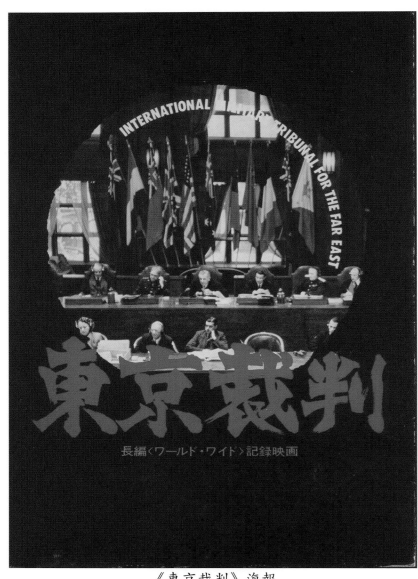

《東京裁判》海報

勅使河原宏
全能藝術家…
HIROSHI TESHIGAHARA
The Most Versatile Artist
Hong Kong Arts Centre October 98 Film Programme
香港藝術中心十月放映節目

香港藝術中心節目場刊

勅使河原宏親筆簽名

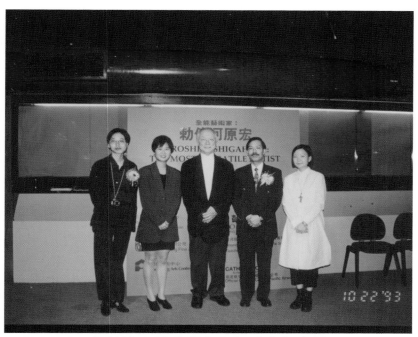

電影節目部同事與大師（中）合照

勅使河原宏（左二）出席研討會

黃國兆作品集

日本電影筆記

黃國兆 著

東洋映画の鑑賞

Notes on
Japanese
Cinema

獻給去年三月因疫情逝去的母親

東洋映画の鑑賞——日本電影筆記

目錄

專題篇　山田洋次

分論篇　筆記日本電影人

分論篇　雜談日本電影

代序

舒明

　　《東洋映画の鑑賞：日本電影筆記》是黃國兆繼《遊歷電影‧電影遊歷》（2020）後的第二本電影評論集，前書暢談世界電影，新作專論日本映畫。本書的第一部分導論篇，介紹了日本電影在香港的概況。第二部分的專題篇，分別討論大島渚、市川崑、小津安二郎、黑澤明、是枝裕和、山田洋次六位大導演，每人至少有三篇專題的評介。第三部分的分論篇，先論人物後評電影。入選的六位電影人是：以《望鄉》感動中港臺電影觀眾的熊井啟，揚名世界的男優三船敏郎，著名作曲家武滿徹，1980年代的名導演柳町光男，99歲仍在創作的新藤兼人，以及紀錄片大師原一男。被評介的十部電影為：昭和年代小林正樹的《東京裁判》，平成年代瀧田洋二郎的《禮儀師》與石井裕也的《東京夜空最深藍》，令和年代黑澤清的《間諜之妻》與濱口龍介的 Drive My Car 等等。其中後四部電影均為《電影旬報》的年度最佳影片，而《禮儀師》和 Drive My Car 等更榮獲美國奧斯卡最佳外語片金像獎。

　　本書談及的電影，當然遠遠超過書末所論的十部。分論篇的〈原一男：強勢介入的紀錄片大師〉，即簡介了原一男的八部電影。專題篇的〈小津安二郎作品之回顧〉，也提到小津的30多部作品。黃國兆這篇最初發表於1981年的長文，是最早研究小津電

影藝術的中文評論，分析詳盡精闢，是具有真知卓見的傳世之作。
本書的其他文章，雖然寫於不同的年份，皆保持了作者一貫簡潔
流暢與清晰易懂的論述風格。例如介紹原一男的佳作《祭軍魂》
時，謂該片「主要的記錄對象，是二戰倖存的日本皇軍奧崎謙三
（1920-2005），他回到日本之後，曾進行一連串的激進行動，包
括毆打年邁軍官與同袍，以及暗殺裕仁天皇、企圖行刺首相田中角
榮等等。影片由奧崎以媒人身分為一對新人的婚宴致詞展開，交待
他本人的犯罪記錄，以至入獄 13 年的往事。新郎和他都有同一理
念，就是基於人道立場對建制的反抗。」言簡意賅，能引起讀者的
好奇及興趣。

　　在評論 2011 年的最佳影片、新藤兼人的《戰場上的明信片》
時，作者稱讚女主角的表現時說：「已經徐娘半老的日本女優大竹
忍，演技實在太出色了。丈夫不幸戰死，依俗例與其弟成親，二任
丈夫亦復戰死，家翁因勞成疾猝死，家姑又自縊而死。……大竹忍
的演繹方式，既有行屍走肉的一臉漠然，也有撕心裂肺的椎心泣
叫。新藤導演在悲情中釋出幽默和諧謔，份外精采！」

　　作者於論述 2020 年的最佳影片《間諜之妻》時，有感而發地
指出：「去年是新冠病毒全球肆虐的一年，疫情迄今仍未全面受
控，黑澤清竟然以電影《間諜之妻》，重提當年日本關東軍試圖發
動細菌戰的往事，個人認為頗有借古諷今的況味。當自稱愛國者的
軍官，認為喝外國威士忌、穿洋裝、跟外國人合作做生意、駕勞斯
萊斯汽車、拍家庭電影，都是靡爛的、不愛國、不忠誠的行為表
現，我們就知道，這世界又要面對戰爭和暴力革命了。……黑澤清
對發動戰爭的瘟神大張撻伐，同時也為影壇先輩山中貞雄叫屈，態
度是非常明顯的。」

　　對於去年備受關注的最佳影片 *Drive My Car*，作者的結論是：「濱口龍介描述家福和美沙紀的『主僕關係』，以至交代年紀輕輕的美沙紀，何以有這樣出色的駕駛技術和正確的駕駛態度，從而帶出她不幸的童年以至和亡母的糾結關係。片末家福陪美沙紀去北海道上十二瀧町的老家，對美沙紀來說無疑是一次救贖，釐清了她『害死』母親的罪疚感。同時，這也是家福對不忠的妻子在懷念、懷疑、懷恨的複雜情緒的一次自我救贖，得以和亡妻以至陰暗『自我』的一次大和解。最後，《凡尼亞舅舅》上演，濱口龍介借飾演索尼雅的啞女演員的手語，向飾演凡尼亞舅舅的家福道出：『我們要繼續活下去，要為別人工作直到老年，帶著笑容回憶今天的不幸，最後獲得休息。』救贖和療癒以及愛心和寬容，在疫症橫行的年代，是繼續生存的必要條件。影片完結前，我們看到美沙紀獨自開著那輛紅色開篷車，臉上流露出愉悅的神情。」

　　身為影評人、電影監製、電影導演與大學兼職講師的黃國兆，對電影的技術方面深有認識，所以在書中除了綜論黑澤明電影的攝影外，另有專章介紹厚田雄春和宮川一夫兩位攝影指導。他又暢論武滿徹的電影配樂，原來早在 1971 年 2 月 19 日，《中國學生周報》第 970 期的第十版，曾刊出讀者黃國兆題為〈幾點補充〉的來稿，僅有 16 行的短文所談及的正是電影的配樂師（Nino Rota、Maurice Jarre、亨利曼仙尼）與攝影師（Armando Nannuzzi、Pasquale De Santis）。其後黃國兆遂成為業餘影評人，經常供稿給香港多份報刊、雜誌與電影節場刊。屈指一算，他寫電影評論已超過 50 年，是資歷長逾半個世紀仍未封筆的一位香港影評人，無疑是傳奇的人物。

　　黃國兆是巴黎法國私立電影學院的畢業生，曾當過一位法國

名導演的助導，在 2009 年獲法國政府文化部頒授藝術及文學騎士勳銜，以「表揚他過去三十年對法國文化藝術，尤其是法國電影的推廣和支持」。他的日本電影筆記，提供了欣賞東洋電影的豐富資料，日本片影迷和電影書讀者皆不宜錯過。

前言

　　如果以國家區分，日本電影我算是看過不少。記憶中，小學時期就開始看日本電影。印象最深刻的是《哥斯拉》、《青銅魔人》、《日月神童》等緊張刺激的商業片。然後，中學剛畢業就成為影痴，黑澤明的電影令我大開眼界。最難忘記的是有次在旺角的麗華戲院，直落看了《用心棒》和《天國與地獄》，一齣古裝，一齣時裝，都令我興奮莫名。然後，在市面戲院以及電影會、電影節的場合，陸續看了《留芳頌》、《野良犬》、《穿心劍》、《七俠四義》、《蜘蛛巢城》、《赤鬍子》等片，不用說，是愈看愈對「黑澤天王」拜服。

　　之後，就輪到小津安二郎。1974 年，火鳥電影會放映小津的《東京物語》和《秋刀魚之味》，家庭倫理有別於黑澤明的刀來劍往，但同樣令我感動。1976 年底，在第二屆巴黎國際電影節看到小津早期的默片《我出生了，但……》，讓我首次見識到小津靈活的影機運動、童稚趣味和喜劇格調，跟後期作品紋風不動的鏡頭運用和淡淡哀愁大異其趣。

　　1979 年 8 月，法國私立電影學院剛畢業，聽說瑞士羅伽諾電影節舉辦小津安二郎作品回顧展，當然機不可失，在那裡看了十多齣小津安二郎的電影。同年 9 月回港，加入香港國際電影節，擔當「亞洲電影」的節目策劃。1981 年 4 月，策展了香港首個「小津安二郎作品回顧展」。或許是東方人文精神的共通共融，我在日本

電影中找到了當時香港電影以至華語電影所普遍欠缺的思想深度、美學觀念和優良技術。

相對於歐美等西方電影，日本電影也是一個巨大無比的寶庫。愈是沉浸、徜徉其間，愈是感到其博大精深。日本在電影評論方面，跟電影創作同樣認真。歷史悠久的《電影旬報》，早在 1926 年已經開始評選每年 10 大日本電影。至於美國演藝學院，在 1929 年才開始頒發奧斯卡金像獎，評選美國優秀電影，這跟日本相比，還要遲上 3 年。

本書是我過去半世紀以來，在香港的報刊雜誌、電影節目場刊等園地，發表過的有關日本電影的評論或介紹文字，談不上什麼深度或微言大義，只希望與影迷讀者分享觀賞日本電影的經歷和樂趣。

兩年前獲得香港藝術發展局資助，出版了個人的第一本影評集《遊歷電影‧電影遊歷》，竟然忘了寫前言或序言之類，更忘了向藝發局致謝。今次出版拙作《東洋映畫の鑒賞──日本電影筆記》，以及明年將會出版的《從法國。康城看世界電影》，都是獲得藝術發展局的慷慨資助，謹在此一併表示謝意。

<div align="right">

黃國兆

2022 年 9 月 30 日

</div>

導論篇

淺談日本電影節的導演及其作品

　　最近，日本駐港總領事館與香港市政局在大會堂劇院合辦了一次日本電影節，總共放映 7 部電影，計有：（1）《彼岸花》（小津安二郎作品，1958），（2）《智惠子之像》（原名：智惠子抄，中村登作品，1967），（3）《風林火山》（稻垣浩作品，1969），（4）《遲春》（原名：《家族》，山田洋次作品，1970），（5）《苦戀》（原名：《忍川》，熊井啟作品，1972），（6）《約會》（原名：《約束》，齋藤耕一作品，1972），（7）《浪徒》（原名：《股旅》，市川崑作品，1973）。原定節目還包括大島渚在 1971 年的作品《儀式》，但不知何故，該片拷貝未有寄來香港。大島渚是近年日本電影界的代表人物之一，這部《儀式》被日本之權威電影刊物《電影旬報》選為 1971 年 10 大日本電影之首，且曾參加各地影展，現在卻與香港觀眾緣慳一面，實在非常可惜。

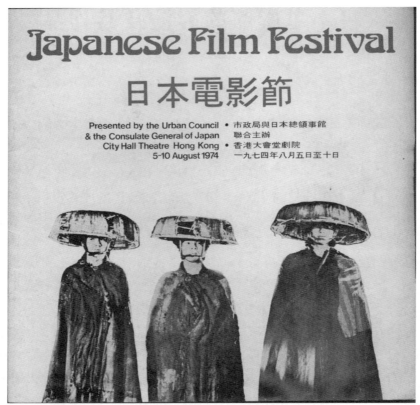

1974年日本電影節場刊

小津安二郎

在這 7 部電影之中，最早的一部是 1958 年的《彼岸花》，最新的一部是 1973 年的《浪徒》。在這 7 位導演之中，資格最老，地位最高的是已故的小津安二郎，他在國際影壇的聲譽，未因他的去世而稍減，不但日本的評論界把他列為殿堂大師，外國的作者與影評人亦紛紛研究他的作品。火鳥電影會曾於去年 12 月選映小津安二郎 1953 年的作品《東京物語》和 1962 年的遺作《秋刀魚之味》。其後，香港電影協會亦先後在日本電影週和亞洲電影週選映上述二片。《彼岸花》是小津安二郎的第一部彩色影片，娛樂味較濃，但談到該片的韻味和意境，卻顯然不及他較早期的作品《東京物語》。有關小津的個人風格和電影技巧，去年 12 月出版的《文林》月刊第 13 期，有一篇〈小津安二郎和他的電影作品〉，分析得相當詳盡。

市川崑

比小津安二郎出道較遲的市川崑，也是日本電影的大師級導演。香港觀眾對他的作品會比較熟識，因為香港上映過他的《鍵》（慾火痴魂），《女經》和《東京世運會》等。此外，他的《緬甸豎琴》和《雪之丞變化》等也在電影會放映過。最近，香港無線電視台所播放的《市川崑劇場》就是他所策劃的電視片集，但並非全部由他負責導演。這次日本電影節所放映的《浪徒》，是他的最新作品。

稲垣浩

　　另外一位港人熟悉的日本導演稲垣浩，他的作品在港公映的非常多：例如《宮本武藏》、《手車伕之戀》、《王老五之戀》、《忠臣藏》、《雙龍會》、《劍王鬥劍聖》和《龍虎鏢客》等。現在日本電影節選映的《風林火山》，也曾在港公映，不過遭受大量刪剪，幾乎 3 小時的片子剪至不足 2 小時。日本領事館文化部曾放映該片的足本，招待日本文化協會和新日本月刊讀者俱樂部的會員。《風林火山》雖曾被《電影旬報》選為 1969 年 10 大日本電影第 10 位，但只是一部大而無當，缺乏想像力的影片。稲垣浩的作品比較商業化，近年的表現更令人失望。

中村登

　　中村登也是日本的老牌導演。論資歷，他比市川崑還早，1937 年即任島津保次郎助導，1940 年正式升任導演，但成就卻遠遠不及市川崑。在日本，他只算是二流的角色。他是一個非常多產的導演，但其作品甚少在本港公映。中村登喜歡拍攝愛情悲劇，善於描寫女性，作風嚴謹，但往往流於做作。日本駐港總領事館文化部經常選映他的影片招待會員，例如：《紀之川》，《惜春》和《愛與死》等。這次日本電影節所放映的《智惠子之像》是中村登 1967 年的作品，《電影旬報》選為是年 10 大日本電影第 6 位。該片除了岩下志麻的演技較為可觀之外，其餘乏善可陳，劇情本來不落俗套，但中村登拍來卻乏神采，智惠子對藝術的狂熱表現不出，因此後來她的神智失常殊難令人信服。中村登雖然拍得很用心，但《智惠子之像》仍然是一部失敗的作品。

山田洋次

　　山田洋次是日本的新秀導演，自從 1968 年起，每年都有一部至兩部影片入選《電影旬報》的 10 大。日本領事館文化部曾先後放映過他的《故鄉》（1972 年《電影旬報》10 大第 3），《家族》（1970 年《電影旬報》10 大第 1）和《柴又慕情》（1972 年《電影旬報》10 大第 6），其中的《家族》更囊括了《電影旬報》頒贈的最佳導演、編劇、男角和女角獎。山田洋次的作品可分兩類。其一是側重笑料的庶民喜劇，以一個名叫寅次郎的角色為中心，是一套很受日本觀眾歡迎的片集。其二是較為嚴肅的庶民劇，探討日本在極度工業化的影響之下，一般人民的生活面貌和心理狀態。前者以《望鄉篇》，《寅次郎戀歌》和《柴又慕情》等為代表，後者以《家族》和《故鄉》為代表。

熊 井 啓

　　熊井啓是日本電影界新一代的主要人物。處女作是《帝銀事件、死刑囚》，拍於 1964 年。他的《日本列島》入選《電影旬報》1965 年 10 大第 3，《黑部之太陽》入選 1968 年 10 大第 4，《地之群》入選 1970 年 10 大第 5，現在這部《苦戀》則被選為 1972 年 10 大第 1。熊井啓的作品，全部都沒有在香港公映過。他是日本電影界裏面，繼今村昌平、吉田喜重、篠田正浩、大島渚、羽仁進等人之後，最有表現的代表人物之一。

齋藤耕一

　　齋藤耕一是日本最新銳的電影導演之一，最近兩年冒升得很快，1972 年有 2 部影片入選《電影旬報》10 大之列，其一是《旅之重》，佔第 4 位，其二是《約會》，佔第 5 位。他的最新作品《津輕童謠》被選為 1973 年 10 大日本電影之首。處女作《低語中之小祖》，拍於 1967 年，自己一手包辦編劇、導演、攝影和配樂的工作。

《苦戀》（原名：《忍川》）

　　導演：熊井啓
　　原著：三浦哲郎
　　編劇：長谷部慶次、熊井啓
　　攝影：黑田清己
　　音樂：松村禎三
　　演員：加藤剛、栗原小卷、永田靖

　　熊井啓與長谷部慶次改編三浦哲郎的原著，頗見功力。本片強調生命的價值，死亡是可悲的，自殺是愚蠢的。編導一再強調忍耐的重要性。本片的原名就包括了一個「忍」字，片中的女主角信乃的日語讀音與「忍」字的日語讀音相同。信乃（栗原小卷）與哲郎（加藤剛）相愛，曾兩次對他說：「我不想死，你也不要死。」許多人以死亡作為煩惱或痛苦的大解決，因而有自殺之舉；可是，死亡也同時是一切歡樂與幸福的握殺者。編導認為忍受痛苦，克服困難，迎接幸福和光明的來臨，才是正確的人生態度。哲郎曾說：

「自殺是錯誤的行為。」哲郎有一姊因失戀而自殺，另外一姊認為自己應該對這件事負責，亦跟著自殺。其後，哲郎的哥哥又失蹤，傳說他亦了結自己的生命。哲郎對哥哥和姊姊的自殺誠然感到痛心，但他是絕對不同情他們的。

信乃與哲郎童年時代的家庭狀況都不好，過去的不幸經常困擾著他們。信乃生於貧苦家庭，飽經憂患，在紅燈區長大，但出污泥而不染。雖然與有財勢的商人訂了婚，可是，終於給她找到理想的、可托終身的伴侶，這也是耐心和積極的結果。

哲郎有一姊，視覺不佳，略帶神經質，對哲郎有深厚的手足之情。由於先天缺憾，對外界警惕性特別高，有時會對陌生人採取敵視態度，但本性善良，從她對信乃態度的轉變可以看出來。她的人生觀無可避免也是相當消極，幸而哲郎時時加以開導，才不致有另外一宗悲劇的發生。熊井啓的調子是傷感的，但態度卻是積極的。

技巧方面，有幾場戲顯示出熊井啓是一位勇於創新的導演。例如，信乃的父親病重，哲郎應信乃的要求，前往探訪。信乃實在非常渴望父親能夠在死前見到她的如意郎君。導演就在這場戲裏玩弄花巧，把信乃父親死前見哲郎一幕與信乃父親死後殮葬一幕來一次分段平行剪接，目的是賣弄懸疑，讓觀眾焦急一下，到底信乃父親彌留之際有沒有見到哲郎？另外，當哲郎與信乃返回他的故鄉，在祖居舉行婚禮之後，其中有一場戲，拍攝二人在室內做愛，熊井啓插上一段高色調再加上柔光效果的鏡頭，二人好像在戶外陽光之下纏綿一般，處理手法相當新穎。

此外，本片在音響效果的控制方面，有非常特出的表現。例如，當哲郎第二次前往忍川樓與信乃見面，導演把現場音響全部抽離，只餘下兩人談話的聲音。後來，哲郎再訪信乃，也是抽離背景

音響，但強調那充滿詩意的雨聲。類似的例子非常多，簡直不勝枚舉。如二人在市集之前，導演略去喧嘩吵鬧的人聲，單獨配上現場清脆悅耳的風鈴聲，目的是襯托出戀人對周遭環境的漠視，他們只感覺到美麗的事物。如哲郎的同學告訴他信乃已經和別人訂了婚，熊井啓用俯鏡在樹梢向下拍攝二人交談的情景，前景是樹頂的葉子，樹上的蟲聲逐漸加強，變成聒耳的噪音，暗示這番說話對他來說是十分刺耳的。這種對音響效果的控制，貫串全片。

黑田清己的黑白攝影，異常精絕，可與小林正樹導演的《生命的賭注》互相輝映。（按：《生命的賭注》，日本領事館文化部曾放映，由山本周五郎原作《深川安樂亭》改編，攝影是岡崎宏三。）松村禎三的音樂亦非常出色，把這部略帶傷感調子的影片，烘托得更為綺麗動人。

本片情節簡單，但內涵豐富，意境超逸，熊井啓在攝影、剪接、音響等方面都刻意求功，再加上長谷部慶次老練而富想像力的劇本，《苦戀》是一部令人再三回味的詩篇。

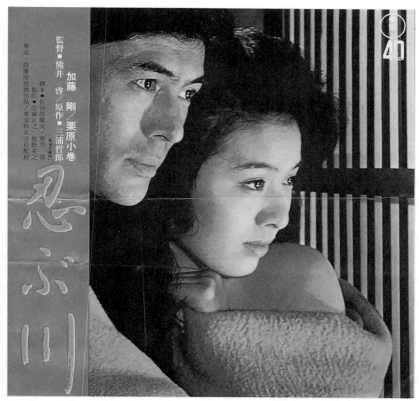

熊井啓《苦戀》（原名：《忍川》）電影海報

《遲春》（原名：《家族》）

導演：山田洋次
編劇：山田洋次、宮崎晃
攝影：高羽哲夫
音樂：佐藤勝
演員：井川比佐志、倍賞千惠子、笠智眾、渥美清

　　從技巧方面著眼，山田洋次拙於畫面營造，視覺效果並不特出，但他長於場面調度和細節描繪，對演員的演出十分重視。除了意識流的回憶鏡頭之外，本片的技巧相當平實。

　　片中，每個演員的演出都恰如其份，令人拍案叫絕。井川比佐志飾演一家之主的風見精一，鹵莽而固執，可說粗中有細；倍賞千惠子飾演妻子民子，賢淑質樸；笠智眾的風見源造老爺，慈祥世故，甚至乎演小兒子的三歲孩童亦非常入戲。每個角色都活靈活現，就像我們的親人，鄰居或朋友一樣，所以看來特別親切。山田洋次把這部日本庶民劇拍攝得極富真實感。

　　有幾場戲，編導處理得特別出色

　　精一舉家遷往北海道謀生，途經福山市，往弟弟家裏留宿一宵。原意是希望弟弟負起照顧老父之責，因為他恐怕父親不習慣北海道寒冷的氣候和艱辛的生活。飯後兄弟二人閒話家常，弟弟責怪精一不應該完全不徵詢他的意見，便逕往北海道落戶，而且還要他負擔老父的生活。二人不覺吵鬧起來。父親在房中歇息，聽得清清楚楚，內心當然十分難過。笠智眾的演技實在爐火純青，山田洋次的剪接功夫亦簡潔有力。編導在最適當的時候，插上老父回憶精一兩兄弟，幼時與他一起玩樂的情景，非常準確地傳達了老父當時的

心境。

　　後來，父親終於決定隨精一北上。弟弟去車站送行，臨別時給了一些錢父親花用，老父略有感觸地說可能沒有機會與他再見面，山田洋次特寫弟弟的面部表情，把他內心的難過、羞愧和歉疚之情，顯露無遺。

　　跟著，精一等人乘火車抵達大阪，當地正舉行世界博覽會，一家人有如大鄉里出城，在五光十色的會場內團團轉，對於這個規模宏大的展覽會，一時之間無所適從。山田洋次在這一場，利用許多 candid shots，穿插在劇情之中，充份反映出工業社會的喧吵景象，倘若與後來一家人抵達北海道的農村生活對比，山田洋次無疑是相當留戀樸素而簡單的生活的。

　　其後，抵達東京的時候，尚在襁褓中的女兒染上急病，精一兩夫婦到處求醫，但因人生路不熟，送到醫院時已奄奄一息，終告不治。精一垂頭喪氣地回家，找尋文件辦理簽署死亡證及殮葬等手續，因為遍尋不著，亂發脾氣，通情達理的老父，勸他身為一家之主，處在這重要時刻，應該鎮靜從事。女兒火葬後，民子捧著骨灰，繼續他們的旅程。後來在船上，精一又發牢騷，辱罵民子，老父不值所為，出言規勸，反被兒子罵他不應跟他來北海道。這幾場戲都令觀眾感到相當難過。

　　老父在北海道，以垂暮之年，抵受不住寒冷的侵襲，終於在一個晚上悄然離開人世，而與他一起睡覺的孫兒仍不知他已逝去，還在他身上打滾。

　　從上述素材看來，這應該是一部倫理大悲劇。但山田洋次的態度是樂觀而積極的，經常加插諧謔的場面調劑，如一家六口擠在弟弟的小房車裏，小兒在途中還要下車小便；如暈船浪的漢子，搶了

別人正在看得津津有味的報紙來作嘔吐狀等等，使本片不致成為一部賺人熱淚的悲劇。從結尾牡牛出生和妻子懷孕兩件事，可以看出山田洋次樂觀的人生態度。

山田洋次的意識流回憶鏡頭，運用得恰到好處。例如，夫婦二人在火車上點數親朋戚友的賀金，民子回憶向丈夫那好色的朋友借款的經過；老父在次子家中，回憶兩子幼時與他玩樂的情景；民子在葬禮後，回憶小女兒吃奶；精一在與民子吵架後，想起二人邂逅的經過和婚禮的情形等。

山田洋次不停地拍攝龐大的工廠區域、煙卤、東京大阪等地的高樓大廈，與後來北海道的自然景色，成為一強烈的對比。他在1972 年拍攝的《故鄉》，內容敘述一對以小木船運石為生的夫婦，他們非常留戀自己的家鄉，但因小木船的過於殘舊，無法修復，加上大資本家採用巨型貨船運石，所以被迫離鄉別井，另謀別業。山田洋次對日本較低下階層，在極度工業化的影響下，他們在生活上所受到的壓力，有頗為深刻的描述。由《家族》和《故鄉》可以看出山田洋次是一個樂觀的人道主義者。

《浪徒》（原名：《股旅》）

導演：市川崑
編劇：谷川俊太郎、市川崑
攝影：小林節雄
音樂：久里子亭、淺見幸雄
演員：小倉一郎、尾藤功、萩原健一

　　本片的浪徒，在日本稱為渡世人，他們是到處流浪的劍俠，但與浪人有別。浪人的前身是武士，多因藩主沒落或被殺，故此要到處飄泊為生。至於渡世人則只是配上刀劍，四海為家的賭徒惡棍，他們的出身多是貧苦的農民。渡世人在投靠主人之時，要自我介紹一番，有其例行的一套，如主人對其客套之禮不滿意，可以拒絕收留。市川崑對這有詳細的介紹。片中默太郎（萩原健一）曾因自我介紹時，主人不滿，但他卻動起粗來，一定要與源太（小倉一郎）和信太（尾藤功）一起留宿，終於被人狠狠的揍了一頓。

　　渡世人為報答主人施予一宿一飯之恩義，有時要為主人消災解難，甚至以死報之。這是他們的清規，也就是所謂「渡世人之義理」。我們亦可以由這點看出當時民生之困頓。市川崑對渡世人的生活和行規等曾下過一番考證功夫，所以可信性甚高。據稱，編導曾參考過萩原進著《群馬縣遊民史》，田村榮太郎著《無賴之生活》，今川德三著《甲州俠客傳》，和子母澤寬著《遊俠奇談》等。

　　本片的渡世人在打鬥的時候，身手笨拙，毫無瀟灑可言，但拍來頗具真質感。例如，鄰村的人馬破門而入，撞倒火爐上的水壺；默太郎追殺敵人，掉進水氹；源太在殺父之後，追殺他的情婦，摔了一跤；源太後來要與默太郎決鬥，想單手解掉身上的斗篷的狼狽模樣等，全部都是描寫他們拙劣的身手。信太和源太的死亡，實在都與他們自己的不夠穩重有關。信太因跌傷足踝，染上破傷風菌而病死。源太後來在斬傷默太郎後，被自己的斗笠所絆，失足滾下山坡，頭部撞石而死。

　　源太在主人家中遇見失蹤多年的父親安吉，父親譴責他不應離開母親及弟妹，不顧而去，因為父不在家，長子要負起照顧家庭之責任。源太當然不表同意，當他知道父親與情婦姘居而拋棄他們

時，相當憤恨，對父親的不負責任，懷恨於心，導致後來殺父之舉。

　　源太後來回家找母親和弟妹，遇到他的幼弟余助。余助亦對他懷有敵意，不斷用石塊向他襲擊，源太終於被一石塊擊至頭破血流。原來源太的母親帶了另外兩個兒女去別處謀生，而余助則被人家收養，所以怨恨源太棄家出走，使他與親人分散。這件事反映出日本在這段歷史時期，許多人都因生活困苦而離鄉別井，不理親人死活。

　　源太在途中遇到一女子。她有一年老的丈夫，對她非常刻薄，所以後來跟源太私奔，與信太默太郎一起過了一段流浪的生活。不久，她丈夫的大兒子平右衛門找到來，勸她回去，她竟然痛下毒手，把平右衛門殺了。

　　市川崑以寫實的手法，拍出一部浪漫的悲劇，除了具有濃重的時代感之外，更成功地反映出民不聊生的歷史實況。市川崑的技法是無懈可擊的，他作品的內涵，才是值得我們探討的地方。《浪徒》一片，有許多令人忍俊不禁的笑料，但在這些黑色幽默的背後，毫無疑問是隱藏了不少辛酸的悲劇素材。

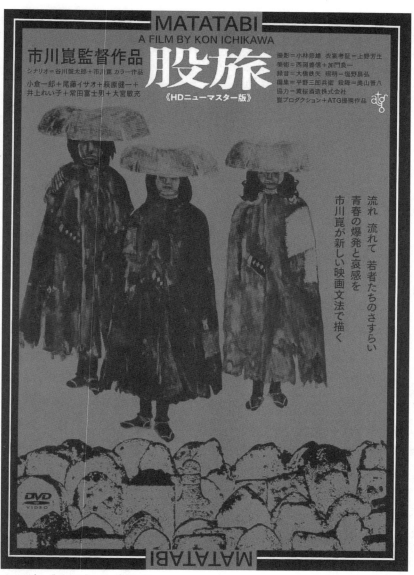

市川崑《股旅》宣傳海報

《約會》（原名：《約束》）

導演：齋藤耕一
編劇：石森史郎
攝影：坂本典隆
音樂：宮川泰
演員：岸惠子、萩原健一、三國連太郎

第一次看齋藤耕一的作品，感到相當失望。本來是希望看到一部較有創意的新銳影片，可是，它只不過是一部庸俗而沉悶的言情電影。

《約會》的情節非常簡單，大約是描述一個在假釋期間的中年女子，在監護人陪同之下，回鄉掃墓，在火車上遇到一個年青匪徒，對方苦苦追求，千方百計討其歡心，終於芳心暗許，相約在刑滿出獄後見面。可是，男子因誤殺同伙，被捕下獄，無法在相約之期赴會。

齋藤耕一對年青男子亞朗（萩原健一）和中年女子螢子（岸惠子）的過去都交待得非常馬虎，對二人的心理描寫亦欠缺乏深度，所以看起來非常乏味。影片是以倒敘形式拍攝，開場和結尾都是螢子在公園等待的鏡頭。低調的攝影對沉鬱的氣氛略有幫助，但做作的鏡頭運用，尤其是大量的手搖鏡頭，卻令人有眼花繚亂之感。

《約會》在這次日本電影節的 7 部影片之中，相信是唯一沒有日本味道的一部。

1974 年 9 月、10 月

談日本電影節的三部影片

前言

　　1月初，市政局與日本映畫製作者連盟聯合主辦了一次日本電影展，選映了 7 部日本影片，其中一部《青幻記》不收門券，因該片早於去年 6 月由日本文化部放映過。其餘 6 部影片是黑澤明的《沒有季節的小墟》，野村芳太郎的《砂之城》，佐藤純彌的《特快列車大爆炸》，井上梅次的《戀愛季節》，石田勝心的《海上大騎劫》以及勝間田具治的卡通片《小人魚》。

　　這次日本電影展的節目，比諸 1974 年 8 月的一次略為遜色，《戀愛季節》和《海上大騎劫》簡直不忍卒睹，不談也罷。《特快列車大爆炸》成績已算不俗，在投機商業片中流露出編導對治安當局處理勒索事件時所採手段的質疑，可惜該片遭過度刪剪（超過半小時），故此無從置評。至於《小人魚》只是一部不過不失的卡通片，亦無需多費筆墨。餘下三部影片《砂之城》、《青幻記》和《沒有季節的小墟》，成績不相伯仲，但筆者對《青幻記》稍為看高一線，因為該片畢竟是成島東一郎第一次執導的作品，竟然有這樣驕人的成績，成島未來的動向實在值得重視。現在筆者就談談對上述三部影片的觀感。

1976 年日本電影展場刊

《砂之城》

導演：野村芳太郎
原著：松本清張
編劇：橋本忍、山田洋次
攝影：川又昂
音樂：芥川也寸志
演員：丹波哲郎、加藤剛、森田健作、島田陽子

本片是日本老牌導演野村芳太郎的最新作品，獲日本《電影旬報》選為 1974 年 10 大日本影片第 2 位，並同時獲得最佳編劇獎。此外，《電影旬報》的讀者則選它為 10 大第 1，野村亦被選為最佳導演。

野村芳太郎是一位相當多產的日本導演，他在 1952 年首次執導處女作《鳩》迄今拍片超過 60 部；早期喜歡攝製青春愛情喜劇，近十年則轉而刻劃人性。由於其成績極不穩定，在日本只被列為第二線導演，在歐美亦未獲重視。他比較突出的作品多是改編自松本清張的推理小說，如 1958 年的《埋伏》被《電影旬報》選為 10 大第 8，1970 年的《影之車》獲選 10 大第 7。此外，1961 年的《零之焦點》也是改編自松本清張的原著。野村芳太郎的作品甚少在港公映，記憶中只有大學生活電影會曾經放映過他的《五瓣之椿》。

《砂之城》是野村芳太郎迄今為止最成功的作品，其賣座紀錄在日本佔極高位置，可說叫好又叫座，可能因原著極受日本讀者歡迎所致。本片劇情大致是說一位年青作曲家和賀英良（加藤剛）出身非常寒微，幼年曾隨患了痲瘋病的父親行乞，後得善心警員三木謙一的幫助，送其父往隔離病院醫治，並欲收養他為義子，但英良

捨三木而去。其後，英良在和賀英藏的雜貨店內當雜工，大阪空襲時和賀夫婦不幸喪生，英良（原名是本浦秀夫）便宣誓更改戶籍，認已故的和賀夫婦為父母。及後，英良成為一位略有名氣的作曲家，由於處身上流社會，故此極力隱瞞自己可恥的出身。但其照片偶然間給已經退休的三木看見，這位廿多年來不斷與其父有通訊的三木，便極力勸他去見其不久人世的父親，但英良恐怕名譽有損，於是把知道這秘密的恩人也殺死了。

　　本片以命案發生後，警探今西（丹波哲郎）和吉村（森田健作）負責調查真相開始，而以和賀英良首演其音樂作品《宿命》完畢後，被今西和吉村逮捕歸案作結。影片的上半部劇力稍嫌不足，但對警探根據受害者的口音和兇手所穿的白色運動衣等線索來追查兇手的過程卻交待得一清二楚，絕無拖泥帶水之弊。松本清張的推理過程頗能吸引觀眾的注意力，其中尤以龜嵩（三木當警察時的駐在地）和龜田（三木以出雲地區口音說龜嵩二字）的推敲最為巧妙和詳盡。

　　當劇情進展至和賀英良演出其作品《宿命》鋼琴協奏曲的音樂會時，影片便很明顯地開始它的下半段。編導把警探偵破兇手的真正身份後向上級分析案情和兇手殺人動機的片段，與警探查案過程和英良幼年行乞的回敘鏡頭，以及音樂會的演奏情形作四線同時進行的平行剪接。到最後，今西和吉村解釋案情完畢，奉令前往音樂會拘捕和賀英良，影片亦由四線進行歸納為一主線而結束。這一場戲處理得異常出色，過去與現在溶為一體，再加上《宿命》協奏曲作為配樂，使影片有一氣呵成之妙。英良與父行乞的回敘鏡頭有兩個作用，其一是警探解釋案情的畫面說明，其二是英良演奏時禁不住回憶起幼年悲苦的生活和可憐的父親（野村芳太郎接連以這些畫

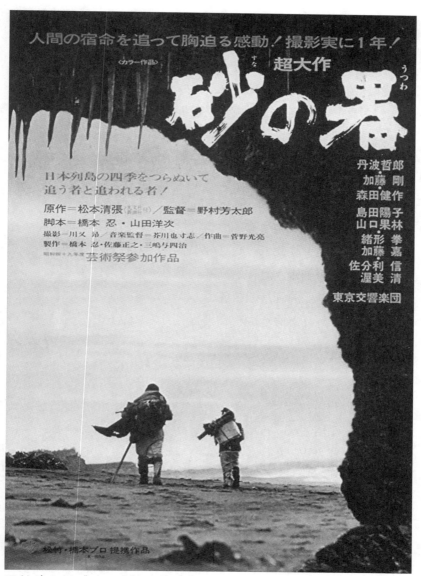

野村芳太郎《砂之城》宣傳海報

面溶接英良演奏時的神情）。

本片的編導的確花了一番心血來經營畫面和剪輯，即如英良隨父流浪的回敘鏡頭多是畫面灰暗，色調是陰冷的青灰色，與音樂會中暖洋洋的氣氛（閃著金光的樂器，紅邊的樂譜，熱烈的掌聲）成一強烈對比。由於英良曾嘗過非常艱苦的流浪生活，經過自己一番努力掙扎，爬上了上流社會的邊緣，他絕不能容忍別人破壞他千辛萬苦得來的成果，所以他只好把唯一知道他過去的人殺掉。和賀英良處處感到命運的作弄，因而撰寫了《宿命》鋼琴協奏曲，但他終於自食其果，亦可說是逃不脫命運的擺佈。

本片不斷有日文字幕介紹劇情，給人一種新聞報導的感覺，可惜未有譯成中文，故此未能對其效果置評，但相信應有助於觀眾對劇情的理解，否則橋本忍和山田洋次亦不會獲得最佳劇本獎。整體看來，《砂之城》的確是編勝於導。

《青幻記》

　　導演：成島東一郎
　　原著：一色次郎
　　編劇：平岩弓枝、成島東一郎、伊東昌輝
　　攝影：成島東一郎
　　音樂：武滿徹
　　演員：賀來敦子、田村高廣、山岡久乃、新井庸弘

本片的導演成島東一郎是日本影壇近年最傑出的攝影師之一，早期曾任宮川一夫的攝影助手，替日本的殿堂大師溝口健二拍攝《近松物語》等影片，亦曾任木下惠介的助導。1959 年在大島渚

導演的《愛與希望的街》一片中，擔任名攝影師楠田浩之的攝影助手。翌年，正式升任攝影指導職位，替吉田喜重拍攝《無用的人》。成島的其他重要作品還包括吉田喜重的《秋津溫泉》和《日本脫出》，篠田正浩的《心中天網島》，以及大島渚的《東京戰爭戰後秘話》和《儀式》等。本片是成島在 1973 年執導的處女作，獲日本《電影旬報》選為是年 10 大日本影片第 3 位，曾在美國現代美術博物館首映，並代表日本參加德黑蘭電影節。

　　本片的情節非常簡單，大意是說一名中年漢子大山稔（田村高廣）返回故鄉沖永良部弔祭母親佐和（賀來敦子），勾起了一段段童年往事，主要集中於他八歲時與患了癆病的母親在島上相處的情景，以及母親慘遭溺斃的沉痛回憶。

　　成島東一郎以意識流的手法拍攝，不但以交互剪輯（Cross-cutting）來獲致時空交錯的效果，而且還利用疊鏡（Superimposition）等技巧達到時空相溶的境地，把過去與現在緊密地揉合在一起。成島在片首便回述阿稔童年（新井庸弘）時與母親返回故居，在珊瑚島的北面沙灘登岸，已經不是一般意識流影片所採用的拍攝手法。此外，成年的阿稔與童年的阿稔一起在畫面出現，前者在旁注視後者（過去的自己）的情形，諸如在雜貨店前向店主推銷捕蠅燈，以及被同學欺負後想擁抱母親，但母親退避（因恐怕把惡疾傳染給兒子）等，雖然不是成島首創的新技巧，但在本片卻能靈活運用，替電影語言創造了新字句。

　　敬老會的一場歌舞，處理得非常出色。簡陋的舞台設在東之原珊瑚礁的山崖上，背景就是夜幕低垂後深藍色的天空，舞台四周以火炬照明，在火光的掩映下，佐和便隨著樂聲翩翩起舞。成島東一郎除了在攝影和燈光上刻意經營外，在剪接方面亦費過一番心思，

他利用「偷格」和「快割」等技巧使舞蹈產生律動的韻味，在視覺上令人有清新悅目的感覺。穿上古裝的母親使阿稔留下了不能磨滅的美麗的形象。此外，成島又在中途疊印海水，跟著一連串插了六七個懸崖、海邊和海底的鏡頭（全部都可以看到海水），由岸上至水中，預示了母親佐和的命運。

　　另外，母親溺斃的一場亦拍攝得十分成功。久病初癒的母親與阿稔到海邊的珊瑚礁用古老方法捕魚，不覺樂而忘返，突漲的湖水忽然湧至。母親因肺病發作，不能走動，不欲連累愛子，於是答應在礁石上等他上岸呼援，並叮囑他在抵達山腳前不要回頭看她。阿稔幾番想回頭看個究竟，但終於聽從母親的囑咐。最後，在他攀上山腰時轉頭一看（成島東一郎的急變焦距鏡頭 zoom in 可說恰到好處），只見一片汪洋，連母親所置身的礁石也淹沒了。這一場處理得的確不落俗套。

　　全片的基調是青色，青藍的海水，青翠的草木，青白的面孔，甚至母親溺斃時也穿著青色的衣服（成島對全片的色調控制甚佳），無怪乎本片名為《青幻記》（青字在日文可作藍色解，但我覺得中文的字義亦很適合）。

　　成島東一郎在表現母子間動人的愛之餘，對日本本土許多地方流露出其不滿之情。在島上，一切是那麼純樸、古老、自然、富人情味（敬老會的熱鬧、琴挑佐和的多情男子，慈祥的外祖母等等）。在大陸，多數角色都是可惡的，祖父和他的情婦在阿稔的父親去世後，不准佐和與他們一起居住；其母所改嫁的水手亦不喜歡阿稔，後來更因佐和染上肺病而拋棄她；祖父的情婦又非常刻薄。此外，佐和的肺病也是在大陸上染到的，其前夫就因肺病死去。這些細節安排相信不是偶然的。

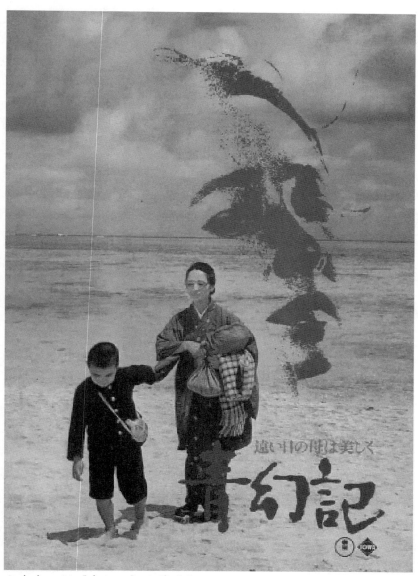

成島東一郎《青幻記》宣傳海報

　　此外還要一提的是武滿徹的配樂極為出色，與畫面和情節配合得天衣無縫（成島與武滿徹已經合作過許多次，包括大島渚的《儀式》），相信這也是配樂成功的主要原因之一。同是武滿徹配樂的《沒有季節的小墟》，效果就沒有這樣理想，可能是因為他第一次與黑澤明合作的緣故。

《沒有季節的小墟》

導演：黑澤明
原著：山本周五郎
編劇：黑澤明、小國英雄、橋本忍
攝影：齋藤孝雄、福澤康道
音樂：武滿徹
演員：頭師佳孝、伴淳三郎、三谷昇、川瀨裕之、井村比佐志、
　　　芥川比呂志、山崎知子

　　本片是黑澤明的首部彩色製作，充滿人道主義的精神，但亦是他的作品之中最灰色、最悲觀的一部。原著是山本周五郎的《沒有季節之街》，但故事的輪廓好像高爾基的《低下層》。影片有濃厚的舞台味道──不真實的舞台佈景，空間狹窄，沒有長而悅目的急速推拉鏡頭，沒有「溶鏡」和「劃」的技巧，與黑澤明以前的作品有很大的分別，是黑澤明力圖擺脫桎梏著自己的框框的作品。

　　影片的人物相當典型化，主要角色所穿的衣服由始至終都沒有改變。人物出場井井有條，而且都有笑料陪襯，就算是悲劇角色如眼發青光，有如行屍走肉的一個潦倒漢子芥川比呂志（街中惡漢對

他發威，反被他的目光嚇倒），以及被姨丈松川達雄欺凌的山崎知子（姨丈罵她不是人類，也不是獸類，是植物類）的出場，皆引起哄堂笑聲。

黑澤明不愧是畫家出身的導演，色彩運用頗見功夫，片頭和片末白痴少年頭師佳孝的畫作，以及兩對年青夫婦的居室和衣服都充滿色彩，與影片的灰暗環境作出強烈的對比。尤以後者更令人歎為觀止，其中一對夫婦田中邦衛和吉村實子穿藍衫紅褲，屋外和屋内都是紅色和藍色；另外一對夫婦井村比佐志和沖山秀子的衣服則以黃色和黑色為主，屋的內外亦然，就算是他們的用具如手巾、面盆、杯碟、膠椅、枕頭無一不是黃色的。他們是片中最充滿色彩和最樂觀的人；他們交換配偶的行為有違道德，但卻是最快樂的人。黑澤明的悲觀由此亦顯露無遺，現實社會只有違反道德倫常以及時常處於昏頭昏腦狀態（兩個男人都是酒徒）的人才會感到快樂。

全片處理得最出色的一段戲，要算跛腳和患了癲癇症的小職員伴淳三郎約同事回家相敍，惡妻不但不打招呼，而且露出不屑的神色，逕自去浴室洗澡；其中一個朋友按捺不住，抱打不平，叫他趕走惡妻。但小職員替妻子辯護，說她跟他捱了不少艱苦的日子，並與其友糾纏起來。這一段既有笑料，而且亦令人深思，黑澤明的表現實在無懈可擊。

片中有一對行乞度日的父子三谷昇和川瀨裕之，從父親的言談可知他有相當學識，出身不錯。但他是典型的理想主義者，終日幻想建造自己的房子，卻不肯腳踏實地去工作，連乞食的工夫也是由他的稚子擔當，其子之死可說是宿命悲劇。

另外一對悲劇人物是芥川比呂志和他的妻子奈良岡朋子，前者因為痛恨後者與別人有染，心中怒火將其生命力燒盡，有如行屍

走肉。後來，妻子苦苦哀求他原諒其失貞，他亦無動於衷，未發一言，目光呆滯；街頭惡漢也說他的目光有如死人，非常可怕。最後，他亦沒有原諒妻子，後者終於捨他而去。是典型的性格悲劇。

至於做刷子為業的三波伸介與「活死人」則剛剛相反。妻子楠佑子淫蕩無比，每個孩子都是別的男人經手，懷孕後仍然風騷不減，但他卻毫不介懷，反而視他們為己出。兒子被別人嘲笑，哭著向父親（當然不是真正的）查問，父親好言開解，終於破涕為笑。這一場黑澤明的處理相當不俗，指導小孩演出頗見功力。

老好人渡邊篤被賊公光顧一幕相當誇張，但對白編得妙，每一句都引起笑聲，諸如賊公拿起箱子正想離去，睡在榻榻米上的老人說：「你弄錯了」，「那是工具箱」，「錢都在那邊」，「需要時再來取」，「我替你存起」，「替我關好門」，「下次由正門入」等等，如此簡單的說話，配合起演員的動作，可以產生連珠的笑料。

有「電車狂」的白痴少年頭師佳孝，終日幻想自己是電車司機，有如啞劇表演。影片的開首便以她母親大聲唸經，他回來後亦加入，並要求佛爺保佑其母神智早日回復正常，到後來觀眾才知道白痴的原來是他自己。他本身可能無憂無慮，反認為別人都神經不正常（例如責罵在路邊寫生的男人，說他不應坐在電車軌上），但最難過的相信還是他的母親，她痛苦失望的表情至今仍深印我們腦海中。

從影片對低層社會作集體化的素描，很容易令人想起高爾基的作品《低下層》（這部名著曾數度改編成影片，法國的雷諾亞，中國的黃佐臨和黑澤明都先後拍過），但黑澤明在接受訪問時表示，他拍攝本片時完全沒有想到高爾基這部小說。

<div style="text-align:right">1976 年 2 月</div>

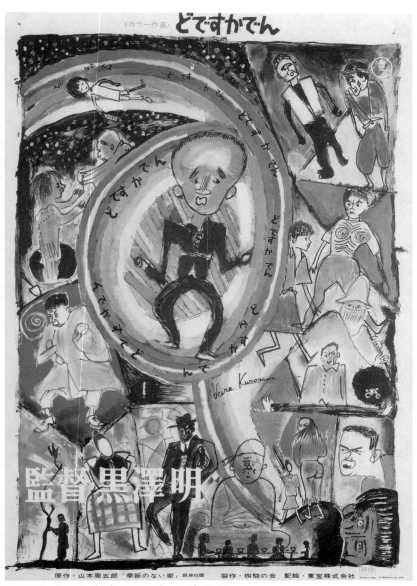

黑澤明《沒有季節的小墟》宣傳海報

日本電影之近況

　　翻開這一、兩年來的日本電影雜誌《電影旬報》，首先映入眼簾的是許多歐洲電影大師的新作即將上映的報導圖文。筆者一直奇怪何以日本不舉辦國際電影節？但只要看看他們排日公映的藝術佳作，觀摩性的電影節其實可有可無。不是嗎？像烈尼‧史葛（Ridley Scott）的處女作《決鬥者》、佛朗赤斯高‧羅西的《三兄弟》、貝托魯奇的《1900》、杜魯福的《最後一班地車》、瑪嘉烈特‧馮‧佐德的《德國姊妹》、塔維安尼兄弟的《聖羅蘭素之夜》，以至維斯康提的舊作《淡淡的熊星座》等等都能與廣大的觀眾見面，足以顯示日本電影觀眾的觀影水平甚高。上述影片都曾在香港露面，但只限於電影會和電影節的場合。這情況說明了兩個可悲的現象：（1）香港沒有藝術影院；（2）香港觀眾的觀影水平比日本為低。日本電影工業容或陷於低潮，但日本電影的遠景（從文化和藝術的角度去看）卻顯然比香港樂觀。

　　第 5 屆中國電影節於去年底今年初舉行。今年由松竹公司主辦，放映了 4 部中國影片，包括凌子風導演的《駱駝祥子》、岑範的《阿 Q 正傳》、周予的《遊女‧杜十娘》，以及謝晉的《牧馬人》。

　　最近，香港的亞洲電視播映了許多黑澤明的舊作，如《穿心劍》、《用心棒》、《天國與地獄》、《留芳頌》等等。但又有多少觀眾留意到黑澤明的愛將志村喬，已於去年 2 月 12 日因肺病逝

世呢？享年 76 歲的志村喬，生前與黑澤明合作良多，被日本影界稱為「黑澤映畫之名優」，相等於笠智眾在小津安二郎的作品中所佔的位置。他與黑澤明合作的其他影片還有《姿三四郎》、《羅生門》、《醜聞》、《七俠四義》等。遺作是《影武者》。

黑澤明

前作《影武者》至今仍未在港正式公映，實在是香港影迷的恥辱！香港電影發行商和院商的恥辱！該片由 3 小時長的版本（康城放映的版本）剪至 2 小時 10 分，依然沒法公映；要是黑澤明獲知此事，他大概不會學當年一樣說：「我的影片不能剪，要剪就打直剪！」在香港，任何人都要向現實低頭，黑澤明也不例外。

去年，法國高蒙（Gaumont）公司的頭頭杜柏蘭蒂埃（Daniel Toscan Du Plantier）出席馬尼拉電影節後過港，筆者蒙他約聚晚飯。席間談了許多電影趣事，並提到往日本探訪黑澤明，商談拍片事宜。高蒙公司是歐洲財雄勢大的電影製片和發行公司，但其頭頭杜柏蘭蒂埃卻全無架子，並且談笑風生，對於電影藝術有極深湛的修養和極高的品味。此所以他們一方面攝製從俗的商業製作，一方面又支持較具個人風格的藝術作品，像費里尼的《女兒國》和法斯賓達的《水手奎萊爾》等等。筆者尤其感動的是：當我們談到小津安二郎的電影時，他說得頭頭是道兼且眉飛色舞。我相信如果小津氏仍然在世，杜柏蘭蒂埃一定會支持他拍片。有這樣一位製片家，實在是法國電影的福氣。

黑澤明為高蒙公司開拍《亂》的消息，已經被《電影旬報》選為 1982 年影圈 10 大新聞第 4 位。影片是改編莎士比亞的《李爾

王》，由黑澤明、井手雅人和小國英雄改寫成日本的戰國時代劇，製作費用達 20 億日元。黑澤明以前曾經把莎士比亞的《麥克白》改編為《蜘蛛巢城》，倘若本片能夠叫好叫座，黑澤明大概可以一償宿願，拍攝他籌措已久的《暴走機關車》。

橋本忍

　　談到黑澤明，少不免要提橋本忍。他是《羅生門》、《留芳頌》、《蜘蛛巢城》、《隱砦三惡人》、《七俠四義》的編劇，並曾為小林正樹、今井正、堀川弘通等日本著名導演編寫過許多優秀的劇本。去年他自編自導其導演作品《幻之湖》，卻不幸成為既不叫好又極不叫座的影片。在《電影旬報》選舉去年 10 大影片的計分表上，《幻之湖》是倒數第 1。奉勸各位已經名成利就的著名電影編劇家，不要輕易以身試法了。在此亦向橋本忍安慰一句：「即使被目為九流的導演，也不能抹煞你一流的編劇功夫。」

小林正樹

　　許久沒有小林正樹的消息了。最近翻閱日本報刊，得悉小林氏的新作《東京裁判》已定於 5 月底在日本各地上映。該片是小林正樹花去 4 年時間製作的長篇紀錄片，以第二次大戰結束後審訊日本戰犯的遠東軍事法庭為主題，輯錄了不少珍貴的紀錄影片。如果筆者沒有記錯，本片的剪接師是經常與大島渚合作的浦岡敬一，而負責配樂的是為小林正樹弄過《切腹》、《怪談》等前衛音樂的武滿徹。

市川崑

　　市川崑仍然是我心目中的大師，即使在他炮製橫溝正史的推理小說的時候；《犬神家之一族》、《獄門島》都令人著迷。跟著他又要拍川端康城的文藝小說《古都》，還用上山口百惠，都能化腐朽為神奇。1981 年他完成了一部新片《幸福》，由水谷豐和日本最有前途的男演員永島敏行主演，攝影指導仍然是《古都》的長谷川清，劇本由日高真也和大藪郁子負責。該片被《電影旬報》選為 1981 年 10 大日本影片第 6 位。最近，市川崑剛開拍一部名為《細雪》的新片，由岸惠子、吉永小百合和古手川祐子主演。筆者未有進一步資料，但根據片名來看，應該是改編自谷崎潤一郎的同名小說。

木下惠介

　　木下惠介曾與黑澤明、小林正樹、市川崑合組「四騎之會」，我個人對他的評價是跟其餘三人不分伯仲，難定高下。1979 年的作品《衝動殺人》曾獲《電影旬報》選為是年 10 大日本影片第 5 位，由若山富三郎、高峰秀子和田中健主演。原作是佐藤秀郎，編劇是砂田量爾，攝影是岡崎宏三（自宮川一夫以來，日本最傑出的攝影指導），音樂是木下忠司。近作《父子之間》和《衝動殺人》都未有機會欣賞，令人對他的舊作如《日本之悲劇》、《楢山節考》更為懷念。

日本戰後人道主義大師——

木下惠介
Keisuke Kinoshita
Master of Japanese Post-War Humanism

香港藝術中心電影節目場刊

今村昌平

自從出任橫濱放送映畫專門學院的院長以來，今村昌平足有10年沒有拍片，專心提攜後進。1979年復出拍攝《我要復仇》，即獲《電影旬報》選為是年最佳影片。1981年的《亂世浮生》亦獲選10大日本電影之列。許多較為年輕的歐美影評人忽然間開始研究今村昌平。最近聽說今村昌平開拍《楢山節考》，看情形是有心與木下惠介一較高下。除非另有出處，否則《楢山節考》應該是深澤七郎的同名小說，而木下惠介早於1958年改編成電影，並獲《電影旬報》選為10大日本影片第1位。今村昌平的確面臨考驗。

深作欣二

一直是專拍黑社會「仁俠」影片的深作欣二，以一部《爭霸》（原名：《柳生一族之陰謀》）而獲眾多香港影痴的激賞。但深作欣二給人的印象，極其量只是一個聰明的商業片導演。但這現象可能改觀，因為他的新作《蒲田行進曲》，獲《電影旬報》的60名影評人選為1982年最佳日本影片，兼獲最佳劇本和最佳女主角賞。該片由日本最當紅的松坂慶子（演過野村芳太郎的《事件》和《信扎疑雲》等）主演。影片雖然是以松竹公司的前身蒲田映畫社為背景，但據說實際的描寫對象卻是東映公司的眾生相。

山本薩夫

前作《野麥峽的哀愁》曾經在日本電影節中放映，頗獲香港影迷之好評。山本薩夫最近開拍續集，名為《野麥峽的哀愁‧新綠

篇》；從名字看來似乎多了點樂觀成份。影片的幕後人材鼎盛，原
作是山本茂實，編劇山內久，攝影是小林節雄，音樂是佐藤勝。演
員方面則較為幼嫩，由三原順子和中井貴惠擔綱主演。

寺山修司

　　曾經來港出席國際電影節的日本著名導演、詩人、小說家兼戲
劇家的寺山修司，近年在電影方面似乎沒有出色的表現。兩年前他
曾為法國製片人拍攝了一部性愛影片（部分外景在香港拍攝），但
未獲好評。最近有消息開拍一部名為《百年之孤獨》的影片，由山
崎努、小川真由美和高橋洋子主演。

今井正

　　兩三年前在日本電影節看過這位大師的近作《子育》，感到他
仍然寶刀未老。如果要為日本導演辦回顧展，今井正應該是一個上
佳的選擇，因為他的影片我們實在看得太少了。最近，他又開拍新
片，名為《山丹之塔》，由日本著名小說家及電影劇作家水木洋子
編劇，攝影指導是原一民，女主角是港人最熟悉的栗原小卷。

大島渚

　　自從《感官世界》和《愛之亡靈》，世人都在引頸以待大島渚
的新作。該片名為《聖誕快樂，羅倫斯先生）（*Merry Christmas,
Mr. Lawrence*），原著是 Sir Laurens Van Der Post 的《種子與
播種者》（*The Seed and the Sower*），由保羅‧梅耶斯堡（Paul

Mayersburg）改編成劇本，攝影指導是早期與大島渚數度合作
（《愛與希望之街》、《東京戰爭戰後秘話》、《儀式》）的成島
東一郎，主要演員是大衛‧寶兒（David Bowie）和坂本龍一。影
片以二次大戰期間，日軍在新加坡設置的俘虜集中營為背景，是日
本和英國首次合作攝製，製片是英國年輕有為的謝林美‧湯馬士
（Jeremy Thomas）。

1983 年 4 月

談國際電影節的幾齣日本電影

　　一年一度的日本電影展以及香港國際電影節的日本部分，可以說是喜愛日本電影的影迷、影痴之「春秋二祭」。去年國際電影節放映了4部最新的日本影片，包括《蒲田行進曲》、《家族遊戲》、《細雪》、《故鄉》，再加上大島渚的作品回顧展，陣容非常完整，令我輩影迷大快朵頤。今年年初舉行的「八五日本電影展」則放映了《天國車站》、《獵熊物語》、《紫色假期》、《沖繩小子》、《赤的叛逆》等等，水準亦相當平均，尤以前3部最為出色。相形之下，今年國際電影節所放映的日本影片陣容便顯得較弱，劇情長片只得篠田正浩導演的《瀨戶內少年野球團》和石井聰亙的《逆噴射家族》，另外兩部是長篇紀錄片——井上和男的《小津安二郎傳》和小川紳介的《古屋敷村》。

　　至於《電影旬報》選出的去年10大日本電影，只得《瀨戶內少年野球團》參展，其餘的「話題作」如伊丹十三的《葬禮》（10大第1），澤井信一郎的《W之悲劇》（10大第2），和田誠的《麻雀放浪記》（10大第4），市川崑的《阿閞》（10大第6），小栗康平的《為了伽耶子》（10大第8）等，都榜上無名。

　　電影水準略輸於日本的印度也有4部劇情長片參展（其中薩耶哲・雷的《家園與世界》是最大的失望），為甚麼日本竟然只得2部劇情長片展出？這是我們這些日本片「擁躉」所難以理解的。還幸電影節的亞洲部分尚有一個山中貞雄的作品回顧（將於另文討

論），鉤沉了 3 齣戰前的名作，《百萬両之壼》、《河內山宗俊》、《人情紙風船》，否則我們會要求電影節的節目策劃引咎辭職哩（一笑）！

《小津安二郎傳》

　　1975 年，日本著名導演新藤兼人為已故電影大師溝口健二拍攝了一部傳記式紀錄片──《映畫監督之生涯‧溝口健二之紀錄》，居然被《電影旬報》選為是年 10 大日本影片第 1 位。現在這部《小津安二郎傳》同樣是以日本大師級導演為主題的紀錄片，但井上和男卻沒有新藤兼人那麼幸運了；我個人就覺得 2 部影片的成績其實不相伯仲（處理手法亦相近），但《小津安二郎傳》似乎未獲重視。分別或許就在於「第一個是天才，第二個是庸才」。

　　溝口健二和小津安二郎都是舉世尊崇的日本電影大師，前者已於 1956 年病故，後者則卒於 1963 年 12 月 10 日（那是他第 60 個生日）。第 5 屆香港國際電影節曾經舉辦「小津安二郎作品回顧展」，放映了他的無聲片和有聲片共 17 部。

　　本片訪問了許多日本的電影導演和演員，前者包括今村昌平、新藤兼人、木下惠介和山田洋次，後者則包括岸惠子、司葉子、岡田茉莉子、笠智眾等；但與小津安二郎合作較多的女優原節子（《晚春》、《東京物語》、《浮草》、《小早川家之秋》）卻未見出鏡，在小津安二郎的影片裏面，經常飾演女兒（不是紀子，便是秋子）的原節子，和經常飾演父親的笠智眾，都是最令人難以忘懷的電影人物。

《古屋敷村》

　　《古屋敷村》是日本著名紀錄片導演小川紳介花掉 7 年時間才得完成的長篇紀錄片，片長達 3 小時半。小川紳介以拍攝有關「三里塚事件」的多齣紀錄片而飲譽日本影壇。

　　日本影界頗為重視紀錄片的製作，短篇的紀錄片他們稱為「文化映畫」。《電影旬報》每年都選舉日本 10 大文化映畫。許多大師級導演都曾經拍攝過長篇紀錄片，例如前述的《溝口健二之紀錄》，1965 年市川崑拍攝的《東京世運會》，1983 年小林正樹攝製的《東京裁判》，全部都入選《電影旬報》當年 10 大日本影片。現在這部《古屋敷村》，我看戲的時候不曉得它是否名列 10 大，看完後覺得它絕對不是簡單的紀錄片，後來翻查資料，才知道它是 1982 年 10 大第 5，僅次於 4 部叫好叫座的劇情片──《蒲田行進曲》、《愛之無盡大地》、《轉校生》和《疑惑》。日本電影界能夠把劇情片和紀錄片一視同仁，把兩者都視為藝術電影的主流。這種觀念絕對值得我們學習、提倡。中國電影一向沒有紀錄片的傳統，中、港、台三地的紀錄片工作者都未獲應有的尊重。甚麼時候大陸的金雞獎、台灣的金馬獎、香港的電影金像獎能夠把紀錄片一視同仁，大概就是咱們的紀錄片「起飛」的時候了。

　　回頭再說《古屋敷村》。影片開首一大段戲是介紹種稻的過程，而這個村落因南面受冷風侵襲，每五年便出現一次失收的情形。有的觀眾認為這段戲很悶，但我卻感到很有趣味性和益智性。攝製者那種求知、求真的嚴謹態度和科學精神令人肅然起敬，間接亦說明了日本在經濟、科技各方面能夠飛躍發展的主要因素。我對於那些中途離座的年輕觀眾感到可惜，因為他們錯過了這個認識他們每天不可或缺的稻米種植的大好機會。

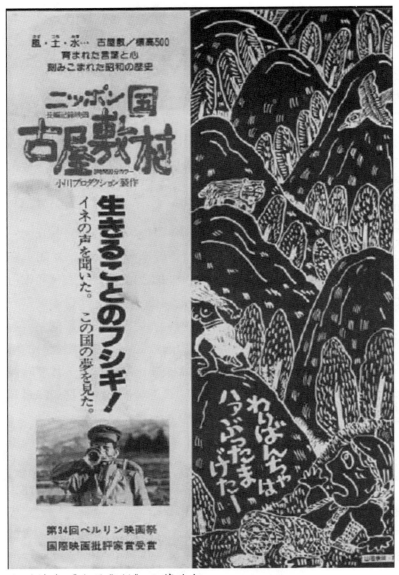

小川紳介《古屋敷村》宣傳海報

　　跟著下來的篇幅就更加有趣。製作者介紹了稻田下形成赤土層的原因和利害關係，養蠶、製炭等等的過程，有時又穿插村民的現身說法。最後主題集中到村民的子弟參加侵華戰爭，有的戰死沙場，有的僥倖生還，後者道出了戰爭的殘酷，戰爭只會為人類帶來痛苦和毀滅。整齣影片可說是以人類的基本生存為主題，稻米供我們食，蠶絲供我們製衣，炭給我們溫暖和動力，而戰爭卻威脅到人類的生存。

《瀨戶內少年野球團》

　　很久沒有看篠田正浩導演的新作。第一映室放映《心中天網島》已經是十多年前的事，就算是國際電影節放映他的《卑彌呼》和《盲女》也相隔了六、七年。篠田正浩的影片多數改編自日本小說，本片亦不例外，原著是阿久悠的同名小說。本片表面上看來是頗為俗套的情節劇，但其實有頗深的含義，尤其是政治和社會的層面，值得觀眾細細咀嚼。

　　故事背景是 1945 年 8 月日本戰敗投降，瀨戶內海的一個小島上，居民面對美軍進駐的恥辱。本片人物眾多，包括小學教師駒子（夏目雅子）、學生龍太、三郎和武女，駒子的丈夫中井正夫，其弟中井鉄夫，武女的戰犯父親，理髮店（後來轉營酒吧）的老闆娘等等。影片著力描寫的有好幾條主線，其一是龍太、三郎和武女的感情關係，其二是駒子、正夫和鉄夫的不正常關係，其三是武女和父親（後來被處決）的親情，其四是駒子和小學生們的師生關係。其中最主要的角色是在戰場上失去一條腿的退役軍人中井正夫，他在返抵家園時妻子已被自己的親弟鉄夫所污辱，他象徵的正是戰敗後一片殘垣敗瓦的日本（他身體殘缺），精神上復受到美軍佔領的

屈辱（妻子清白之軀亦遭人玷污）。但我們卻逐漸看到日本國勢的
復原和經濟的繁榮苗長──中井正夫戰敗後斷腿的狼狽相，後來衣
著愈來愈光鮮（經濟環境好轉），又裝上了義腿（日本重建自衛
隊），最後是西裝畢挺，幾乎是徹底回復本來面貌（飾演中井正夫
的演員樣貌異常正氣和英俊）。結尾山坡上的繁花似錦（佔去大半
個畫面），不正象徵著日本經濟的欣欣向榮嗎？

　　影片臨結尾的一場棒球賽，由中井正夫訓練出來的小學少棒隊
與美軍球隊對壘，象徵的正是美、日兩國在經濟上的競賽，日本在
面對經濟大國的險惡形勢下仍然要爭取勝利。這場戲最受人談論的
是比賽途中，突然殺出一頭壯犬咬球疾走，使少棒隊贏得一個全壘
打而獲勝（用慢鏡拍攝），旁白則說「壯犬之出現似是武女之父親
靈魂附身，助武女獲勝。」論者認為這旁白暗喻軍人精神（甚至是
大和魂）使日本贏取勝利。我個人認為旁白的出現其實具有諷刺意
味，與其說軍國主義精神助日本贏取經濟上的勝利，不如說幸運之
神眷顧日本（日本戰後經濟之復甦實拜韓戰所賜），有如天降神犬
一樣。筆者的立論並非毫無根據，觀乎片頭字幕所示，本片的編劇
田村孟以往一向與大島渚合作，而大島渚與田村孟合作的影片（包
括《絞死刑》、《儀式》）都以反軍國主義、反大和魂見稱。篠田
正浩拍攝這部以日本近代史某一時期為橫切面的言情電影，態度異
常客觀、冷靜；雖然呈示了美國文化進侵日本所帶來的壞影響，但
絲毫沒有廉價的反美情緒。

篠田正浩《瀨戶內少年野球團》宣傳海報

《逆噴射家族》

　　喜歡石井聰亙的前作《爆烈都市》的觀眾，大概亦會喜歡《逆噴射家族》；而討厭前者的觀眾，大概亦會厭棄後者，我是屬於憎厭《爆烈都市》的觀眾（只看了半小時便溜之大吉），故此我亦忍受不了《逆噴射家族》的瘋狂、誇張和非理性。

　　我最感奇怪的是許多觀眾竟然看得捧腹大笑，但影片所呈現的卻是非常絕望的處境。影片即使具有黑色幽默，但觀眾的狂笑仍然令我擔心——擔心的是我自己何以異於常人。為甚麼我竟然毫無幽默感，為甚麼我竟然無動於衷？

　　當然，《逆噴射家族》不是沒有訊息的。有人拿它與森田芳光的《家族遊戲》相比，甚麼日本家庭制度的解體，青年學生面對考試的壓力等等。但看《逆噴射家族》的感覺就像看香港製作的《山狗》、《凶榜》、《舞廳》，都屬於非理性的暴力的發洩。電影看得太多，有時的確會對自己的評審標準和品味好惡感到懷疑。最後，不得不參考別人的標準。我喜歡的《家族遊戲》獲《電影旬報》60 多位影評人選為 1983 年 10 大日本影片第 1 位（共得 421 分），我討厭的《逆噴射家族》位列 1984 年《電影旬報》投票名單第 15 位（共得 51 分）。這樣，我亦可以舒一口氣了。

<div align="right">1985 年 4 月</div>

日本影片捲土重來？

筆者去年在康城電影節的時候，看到日本著名導演黑澤明為大會設計的官方海報（一個橫戈躍馬的日本盔甲武士）——靈感顯然來自他在康城得獎之作《影武者》，當時曾預言「今屆影展又是日本電影耀武揚威的一年。」[1] 果然，今村昌平改編深沢七郎原著的《楢山節考》奪得最佳影片大獎。今村昌平去年年底曾應香港電影文化中心之邀，出席「今村昌平作品回顧展」的座談會，《楢山節考》後來亦得以在港公映，而且賣座不俗。比較令人意外的是黑澤明的《影武者》居然至今未能排期公演（只演過幾次特別早場），看來香港院商對黑澤明的知名度和號召力實在過份低估。

猶記得 60 年代是日本電影在港叱咤風雲的時期，當年最少有兩條院線專映日本影片。那時候，九龍旺角區的東樂、大世界和麗華戲院，經常都有日本影片上映。有一次在麗華戲院看同場放映的《用心棒》和《天國與地獄》，黑澤明的兩部傑作看得我眉飛色舞，不亦樂乎。另外有一次，「牙痛慘過大病」，跑了去皇宮戲院看小林正樹的《怪談》，居然忘記了痛苦，回家也睡得安安穩穩。還有甚麼《他人之顏》、《切腹》、《東京世運會》、《子日食色性也》……等等，都是在市面戲院看的。

最近這十多年，日本影片在香港的市場萎靡不振；過去這兩年的情況更壞，日本好幾間大公司，例如大映、東映、松竹都陸續關閉了香港的辦事處，只得東寶公司支撐到底。松竹公司的「活命靈

丹」──《男人之苦》，在港未受觀眾歡迎；一部《男人四十戀居
居》因映期延誤而一敗塗地，於是數度在日本成為賣冠軍的「男人
之苦」片集只好束之高閣。不過，近年日本影片似乎頗有復甦之跡
像，一方面青年導演新人輩出，另一方面前輩導演亦一洗頹態。日
本影壇青黃不接的現象已不復存在。

　　現在先談一談前輩導演。一向有「黑澤天皇」之稱的黑澤明，
以《影武者》重登日本影壇的「武林盟主」寶座，該片獲《電影旬
報》選為 1980 年 10 大日本影片第 2 位，而票房方面則以 26.8 億
日元的收入高踞首位，甚至比 1981 年的賣座冠軍《連合艦隊》的
19 億日元更高。喧傳多時的黑澤明新作《亂》將於今年 6 月開鏡，
這部改編莎士比亞名劇《李爾王》的超級巨製，將由法國製片人沙
治・蕭伯曼 [2] 合資攝製，而初時有意投資的高蒙（Gaumont）公
司已經退出。

　　黑澤明其實早在 60 年代已經是日本影界最叫好叫座的導演，
《穿心劍》和《用心棒》分別以 4.5 億和 3.5 億日元 [3] 高踞 1961
年日本全國最高賣座紀錄的第 1 名和第 4 名，而評論方面，《用心
棒》獲《電影旬報》選為 1961 年 10 大日本片第 2 位，《穿心劍》
是 1962 年 10 大第 5。《天國與地獄》是 1962 年賣座冠軍，收入
是 4.6 億 [4]，《電影旬報》選為是年 10 大日本影片第 2 位。《赤
鬍子》是 1965 年賣座冠軍，收入 3.6 億，《電影旬報》選為 10 大
第 1。黑澤明在差不多 20 年後再度成為最受日本觀眾歡迎的電影
導演，不但是他個人的轉機，也是整個日本電影工業和電影藝術的
轉機。

　　最近 10 多年來，日本國內最賣座的電影都是一些極為平庸的
商業製作，而在 60 年代經常出現的既叫好又叫座的情形已經不復

存在，《影武者》在這方面來說可以稱得上是奇跡。試看 1977 年的賣座冠軍是《八甲田山》（25 億日元），1978 年是《野性之証明》（21.5 億），1979 年是《銀河鐵道 999》（16.5 億，該片算是頗有成就的卡通片），1981 年是《連合艦隊》（十九億），多數是歌頌軍國主義的一類貨色。去年，藏原惟繕[5] 的《南極物語》在日本「大收特收」，創下了 56 億日元的驚人紀錄，看來日本影業復甦並非無稽之談。

除了黑澤明和大島渚藉著國際合作而打開國際市場之外，今村昌平是第 3 位享有國際知名度的當代日本導演。不過，今村昌平其實在 60 年代已經是日本影壇的第一線導演，1963 年的《日本昆蟲記》收入 33 億日元，高踞票房首位，而藝術成就方面亦獲一致肯定，《電影旬報》把該片選為是年最佳日本影片。70 年代初期，今村昌平跑了去當橫濱放送映畫專門學院的院長。1976 年，他與黑木和雄、深作欣二、藤田敏八等日本新銳導演爭奪佐木隆三曾獲直木獎之小說《我要復仇》的電影版權，終於在蟄伏十年之後復出，在 1979 年完成了這部哄動日本影壇的「話題作」。影片又獲《電影旬報》選為是年最佳日本影片。今村昌平在短短的 3、4 年間，又為松竹攝製了《亂世浮生》和《楢山節考》兩部傑作，並且在國際上贏得極大名氣。今村昌平的復出，的確挾著雷霆萬鈞之勢。據聞他有意開拍井伏鱒二的名作《黑雨》，說不定日本電影真的在今村昌平的「率領」下打開香港市場。

筆者覺得 70 年代的日本電影正處於青黃不接的時期，除了老導演間有佳作面世之外，對於當時大受好評的新導演（例如齋藤耕一、藤田敏八、神代辰巳）的作品都不大看好。可是最近幾年所接觸到的日本新電影，愈看愈覺得他們的確具有紮實的根基、深厚的

功力，然後才拍出這樣充滿創意的實力作品。最先是在康城看到柳町光男的《19歲之地圖》，後來介紹了給香港國際電影節的觀眾。柳町光男的近作《愛之無盡大地》（1982年）又獲《電影旬報》選為是年10大日本影片第2位，僅次於深作欣二的《蒲田行進曲》。

讓我們看看過去幾年，《電影旬報》選出的最佳影片名單。1981年是小栗康平名列榜首，作品《泥之河》，第2名是根岸吉太郎的《遠雷》，第4名是降旗康男的《車站》，三位都是新秀導演。小栗康平曾任篠田正浩（《心中天網島》、《卑彌呼》）和浦山桐郎（《青春之門》）的副導演，首次執導即「打敗」日本的前輩導演如鈴木清順（《陽炎座》名列第3）、新藤兼人（《北齋漫畫》名列第8）、今村昌平（《亂世浮生》名列第九）。以上6部1981年的10大影片我都看過了，《泥之河》和《遠雷》都是實至名歸的作品。

1982年的最佳影片是深作欣二的《蒲田行進曲》。深作欣二當然不能算是新進導演，他以前拍過《沒有仁義的戰爭》片集，描述黑社會的幫會鬥爭，雖然是商業味道較濃，但亦經常入選《電影旬報》10大之列。前作《柳生一族之陰謀》（港譯：《爭霸》）已經讓香港觀眾留下深刻印象。據聞香港院商有意排映《蒲田行進曲》，實乃明智之舉。我在電影節期間看了該片2次，而兩場觀眾都看到鼓掌叫好。其實《蒲田行進曲》基本上是商業製作，但卻是一部破格而出的好電影。至於名列第2的《愛之無盡大地》（柳町光男）和第3的《轉校生》（大林宣彥）都是新進導演的作品，可說創意奇高。同年尚有多部新導演作品入選10大，但因為未有機會觀賞，暫不置評。

　　去年似乎更是日本電影豐收之年。前輩導演的作品固然可觀，市川崑的《細雪》名列第 2，小林正樹的《東京裁判》名列第 4，今村昌平的《楢山節考》名列第 5。不過，名列第 1 的新銳導演森田芳光卻鋒頭最勁，他的《家族遊戲》在香港國際電影節放映的時候幾乎人人讚好。此外，新人三村晴彥的《天城峽疑案》名列第八，神山征二郎的《故里》名列第 10。除了《東京裁判》未有機會觀看之外，其餘六部都一一看過了；這六部影片可說各擅勝場，尤其難得的是 3 位新進導演的表現。森田芳光的《家族遊戲》是近年最精采的日本影片，殆無疑問，而且也是極有公映價值的作品，只要宣傳得法，單是少年觀眾，已經可以使片商、院商賺得盤滿砵滿。三村晴彥首次執導，把一個松本清張的推理小說拍得頭頭是道，女主角田中裕子亦獲《電影旬報》選為 1983 年的最佳女主角。日本電影如果要打開香港市場，絕對不是靠那《性莫停》、《強姦案女記者》等色情影片，而是《蒲田行進曲》、《家族遊戲》、《天城峽疑案》這些雅俗共賞的作品。

1984 年 5 月

註釋

1　《中外影畫》第 40 期第 28 頁，1983 年 6 月出版。

2　Serge Silberman，以製作西班牙電影大師路易士・布紐爾（Luis Bunuel）的影片而著名的法國製片家。

3　收入數字根據 1961 年 4 月至 1962 年 3 月的統計。

4　收入數字根據 1962 年 4 月至 1963 年 3 月的統計。

5　與大島渚、羽仁進、熊井啟同期的日本新浪潮導演，拍過《狂暴之果實》、《愛之飢渴》等。

推介舒明著述之《日本電影縱橫談》

　　於我而言，舒明（李浩昌）一直是香港的日本電影專家。跟他認識了數十寒暑，每次見面，談的都是日本電影。早年，他雅好文學，而且是個書痴，藏書甚豐。那個年代的文藝青年，鮮有不喜逛書店、打書釘，然後買書、藏書。之後，移居澳洲總有 20 年吧。或許是即將遷徙的緣故，有一陣子他的口頭禪是「書災」，經常呼朋引類，到他家中揀書，只要你喜歡，一律免費送贈。我家中頗有一些 60 年代印行的外國文學名著，以及一些研究日本電影的專書，本來是他的藏品。非常慚愧，我對日文只懂皮毛，看看資料還可以，不像舒明，一目十行，輕而易舉。

　　或許是 70 年代初，搞火鳥電影會時結的緣。「金爺」金炳興是「推手」，舒明是執委之一，放映了小津安二郎的《東京物語》和《秋刀魚之味》的 16 毫米拷貝。後來，又放映了大島渚的《儀式》和熊井啟的《山打根八番娼館・望鄉》等等，都是 35 毫米的新拷貝。當時，舒明等於是我們的日文顧問。日本電影是一片浩瀚的汪洋大海，好的日本影片足夠你看一輩子。看電影是頗花時間的玩藝，研究和著述所花的時間、精力就更不得了。舒明在這片深邃的海洋徜徉、暢泳，簡直如魚得水，其樂無窮。

　　這些年來，舒明除了是香港著名影評人，更是最資深的日本電影專家，名家如厲河（呂學章）、湯禎兆只能算是後起之秀。舒明

陸陸續續出版的專書包括《日本電影風貌》（1995）、《小津安二郎百年紀念展》（合編，2003）、《平成年代的日本電影》（2007）、《平成電影的日本女優》（2012）等，都是圖文並茂、擲地有聲。現在這本由北京大學出版社出版的《日本電影縱橫談》，雖然全是文字，但洋洋灑灑 50 餘萬字，資料豐富翔實，立論精闢，除了詳敘經典名作，更兼顧近年完成的佳作。

舒明對日本電影的鑽研，已經長達半個世紀。本書從日本電影的歷史、人物和作品等三方面，描繪日本電影的風貌。或許舒明長時期在香港和澳洲的一些大學圖書館工作，他特別重視資料的搜集、編排、分類和註明出處，故此他的著述必定是內容和資料兩皆嚴謹，旁徵博引之餘，可以看到他的研究範圍的深度和廣度。由北京大學出版社出版的「培文‧電影」系列叢書，例如《看電影的藝術》、《世界電影史》、《書面敘事‧電影敘事》等等，都是譯自美、英、法等外文著作，唯獨是舒明這本《日本電影縱橫談》是直接以中文著述出版，可見舒明在華文出版界如何受到重視。

本書第一輯從歷史的角度，分析日本電影史上 10 大電影的變遷，夾敘夾議，可說饒有趣味，並不是純資料性那麼枯燥。例如，書中提到 1979 至 2009 年，由日本《電影旬報》選出的日本電影史上 10 大電影，四十年來的變化也頗令人意外。1979 年只佔第 6 位的《東京物語》，2009 年進佔第 1 位。1979 年居首位的《七武士》，2009 年跌落第 2 位。當年第 4 位的《浮雲》，2009 年升上第 3 位。但最令之吃驚的是，長谷川和彥的《盜日者》，由 1989 年的第 132 位，竟然跳升至第 7 位。這現象說明了新一代影評人，跟老一輩影評人的品味頗見分歧。但同一時間，老掉大牙的經典作《百萬両之壺》（山中貞雄，1935），卻由 1989 年的 84 位攀升

至第 7 位。一個看似簡單的列表，也讓人看出許多趣味來。

　　本書的第二輯，以人物為主題，評述了日本的殿堂級大師導演共 10 人，依次為溝口健二、小津安二郎、成瀨巳喜男、黑澤明、新藤兼人、木下惠介、市川崑、小林正樹、今村昌平、和山田洋次。此外，也旁及日本著名的男女演員，讓讀者對叱吒日本影壇的影藝人有更深入的認識。

　　第三輯除特別研究改編自日本文學作品的 30 部電影外，也評論了 21 部昭和年代的影片，以及 31 部平成年代的影片。我試在這裏引述舒明談到石井裕也導演、三浦紫苑原作的《編舟記》（香港公映時譯名《字裏人間》，2013）時的一段文字：

　　　　喜歡閱讀的電影觀眾有兩部日本片不可不看：日向朝子的《在森崎書店的日子》（2010）與石井裕也的《編舟記》（2013）。前片以世界最大的書城東京神田神保町為背景，講述一位失戀女子寄居書店街內療養情傷，後片以東京某出版社的字典編輯室為中心，刻劃一個年輕的宅男如何協助主編完成一部收錄 24 萬個詞彙的大辭典。前片的人物和情節比較單調，但書香飄飄傳情韻。後片是一部歌頌文字和語言的戀愛勵志喜劇，不單對漢語世界的中學生及大學生，甚至全球的藝術電影觀眾而言，也是一部別開生面、難能可貴和值得一看再看的益智電影。

　　　　《編舟記》最成功的地方，是把原本枯燥乏味的題材——辭典是這樣編成的——拍成有趣的戲劇。三

浦紫苑原著小說的好評和暢銷雖然幫了大忙，但若非
電影的編導演皆表現不凡，影片不會這樣溫馨感人。
飾演女主人公林香具矢的宮崎葵說得對：「電影講一
班人為編製一部理想的辭典而花了多年時間去完成這
近乎不可能的任務。我感到，當中所帶出的重要資訊
是『人與人之間的聯繫』、『人類需要傳承下去的精
神』等等。」她提到的這兩點，是超越時空限制的社
會問題與放諸四海皆準的普世價值。沒有參演的妻夫
木聰道出一般觀眾的心聲：「看完之後，心裏留下一
份難以言喻的舒服感覺。我開始珍惜每天由口裏說出
來的每一個字。真的是一部很美麗的電影。」而大導
演山田洋次與名演員瑛太及新井浩文等均大讚松田龍
平演技出色。松田主演的馬締光也，在「茫茫字海中，
找到自己，茫茫人海中，找到了你」。（《編舟記》
的香港廣告宣傳語）馬締光也這位書呆子，木訥笨
拙，如果運氣不濟，大有可能失業或人生失敗。可是
他好學純情和專心工作，對語言學有興趣，辦事不屈
不撓，是編纂字典辭書的理想人選，結果機緣巧合，
在事業與愛情上皆高奏凱歌。

　　大家不要以為舒明就此擱筆，他後面還詳細論述了「編纂程
序與人物性格」，以至「演繹角色的十位男女演員」，包括松田龍
平、加藤剛、小林薰、小田切讓、黑木華、渡邊美佐子、宮崎葵、
八千草薰等，趣味盎然地又寫了五、六千字。這樣一位學識淵博、
深諳日語的日本電影專家，不要說華文世界無人能出其右，即使在

舒明《日本電影縱橫談》書影

日本以外的其他國家地區亦屬罕見。幹嘛日本政府文部省還不給舒
明頒授獎狀或勳章以作表揚呢？

<div align="right">2016 年 4 月</div>

淺談近期日本電影的魔力

　　如果我說荷里活近年愈來愈多低端反智電影，尤其是那些高端大製作如《正義聯盟》等等，一定有許多年輕人說我是吹毛求疵的「老餅」觀眾。這個世界已經混亂紛擾不堪，看這些沒有劇情或雖有而極其幼稚的電影，由開場打到散場，只能是「打機一族」另類遊戲的延續。

　　日本電影一向被外國觀眾，尤其是那些看慣荷里活和港產動作片的觀眾，批評為節奏太慢、過程沉悶。是的，過去看黑澤明或其他日本導演的武士片，雙雄對決往往對峙十多分鐘才正式開打。不過，日本電影的節奏慢也是慢得有道理的。

　　最近斷斷續續看了 6 齣日本片，成績都算是中上之作。當中包括石川淳一導演的《乒乓情人夢》，石川慶導演的《愚行錄》，月川翔導演的《我想吃掉你的胰臟》，入江悠導演的《22 年後の告白——我是殺人犯——》，是枝裕和導演的《第三度殺人》，以及廣木隆一導演的《解憂雜貨店》等。

　　以我所知，日本電影每年的製作量相當平均。由於有一陣子我跟一些日本導演和影片公司高層頗為稔熟，例如拍過《十九歲的地圖》、《火祭》的柳町光男，以至松竹公司當年在香港的分公司經理池島章等，我很明白，一般日本導演能夠為日本各大公司開戲，劇本那一關是很難通過的。也因此，能夠開拍成為電影的話，劇本方面必有一定份量。再說，能夠讓香港發行商看中，買來香港發

行，無疑又經過另一層篩選。是以近期連續看了 6 齣日本影片，每一部都令我非常回味。

　　這 6 齣日本片當中，以推理小說或犯罪小說佔多數。為免因為「劇透」而影響各位讀者欣賞電影時的趣味性，我也不打算在這裏詳細交待劇情的曲折離奇或人物心理的錯綜複雜，而只是簡短地作出評介。頗為奇怪地，這 6 齣電影都不是簡單地敘述一個「現在式」的故事，包括《乒乓情人夢》在內，全部劇情都跟「過去」有千絲萬縷的關係，沒有過去的故事，就沒有現在的故事，這個倒是非常合乎邏輯和世情的。

《乒乓情人夢》（*Mix!*）

導演：石川淳一
主演：新垣結衣、瑛太、廣末涼子、蒼井優

　　6 齣電影中，這是唯一的浪漫愛情喜劇。以運動場上的競技作題材，必定有一套公式，就看編導怎樣化腐朽為神奇。去年美國有一套以奧運賽跑選手為題材的《美國飛人》（*Race*），印度有一齣摔跤電影《打死不離 3 父女》（*Dangal*），日本這齣《乒乓情人夢》來得好像比較遲。勵志是必然的了。新垣結衣和瑛太的組合擦出火花，廣末涼子升級為師奶角色，蒼井優扮演的中華料理服務員，動作粗魯令人信服。後來劇情的發展其實是給中國人臉上貼金，但依然有中國網友斥為辱華，真令人無話可說。

《愚行錄》
(*Gukoroku - Traces of Sin*)

導演：石川慶

原著：貫井德郎

主演：妻夫木聰、滿島光、小出惠介

　　改編自貫井德郎的同名犯罪小說，也是絕對不能「劇透」的推理電影。妻夫木聰飾演的田中是一名記者，他的妹妹光子因為虐待自己的孩子而入獄。這件事令他十分沮喪，為了不讓自己繼續沉淪，他主動要求查訪一宗一年前的滅門兇殺案。誰料卻抖出了更多人性的醜惡、階級的矛盾、男女愛情的糾葛、往上層攀爬的不擇手段、父親性侵親生女兒等等人性陰暗面，最後導致殺人收場。看這電影就像砌拼圖，一塊一塊地還原事實的本來面目，不肯動腦筋的觀眾，根本不可能欣賞。

《我想吃掉你的胰臟》
(*Let Me Eat Your Pancreas*)

導演：月川翔

原著：住野夜

主演：濱邊美波、北村匠海、北川景子、小栗旬

　　改編自住野夜的同名處女作小說，中文片名直譯自日本片名，有點嚇人，其實是感人的浪漫愛情故事。聽說真人版電影之後，還會有動畫版電影。志賀春樹（小栗旬飾）大學畢業後回母校任教，

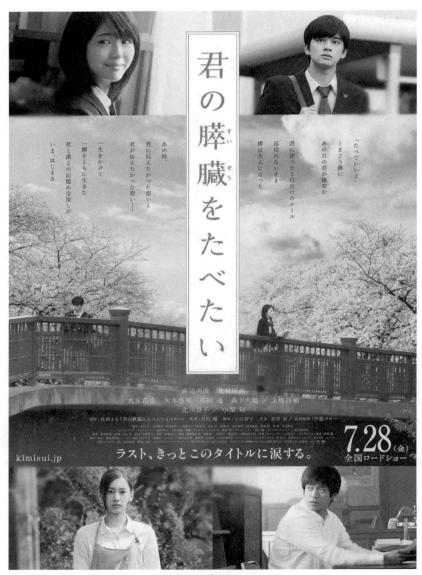

月川翔《我想吃掉你的胰臟》宣傳海報

被分配到圖書館整理藏書，難免勾起身為高中生時的難忘往事。他那時是內向的男生（北村匠海飾），偶然撿到女同學山內櫻良（濱邊美波飾）的日記《共病文庫》後，發現活潑開朗的她原來患了胰臟癌。絕症這回事，寫小說可以很感人，但拍電影則不好處理。兩人之間的相濡以沫，是友情還是愛情，已無關重要。12 年後，櫻良好友恭子（北川景子飾）結婚了，當年櫻良沒有親口說出的心聲終於浮現。

《22 年後の告白 —— 我是殺人犯 ——》 (*Memoirs of a Murderer*)

導演：入江悠
主演：藤原龍也、伊藤英明、夏帆、野村周平、仲村亨

　　本片其實是重拍 2012 年鄭秉吉執導的韓國電影《殺人告白》（*Confession of a Murderer*）。1995 年的東京，發生了轟動全日本的連環兇殺案，多個死者都是在至親目睹的情況下被勒斃。但兇手消遙法外，當年負責偵查的刑警牧村航（伊藤英明飾）也是受害者家屬。15 年訴訟期限過去了，自稱兇手的曾根崎雅人（藤原龍也飾）竟然高調現身，出版殺人記錄並成為暢銷書，接受電視台和媒體專訪等等，鋒頭一時無兩。當年曾經深入研究案件的新聞節目主播仙堂俊雄（仲村亨飾），緊追事件真相，並邀請刑警和兇手在電視機前對質。影片佈局可說曲折離奇，編導亦藉此嘲諷社會上的羊群心態和扭曲的道德標準，對於國際間的恐怖組織所做成的心理創傷亦有所鞭撻。

《第三度殺人》
(*The Third Murder*)

導演：是枝裕和
主演：福山雅治、役所廣司、廣瀨鈴

　　本片導演是枝裕和在這 6 齣日本電影中是最具國際聲望的作者，我亦曾多次撰文評介他的電影。過去拍的溫情家庭片如《誰調換了我的爸爸》和《海街女孩日記》，都是膾炙人口的感人之作。今次嘗試日本電影近年最受歡迎的推理犯罪影片類型，有不俗的成績。役所廣司飾演有殺人前科的三隅，出獄後在食物加工工場工作，卻又殺害了把他解僱的老闆。福山雅治飾演為他辯護的律師重盛，但三隅的証供總是反反覆覆，疑點重重之餘，更令重盛決心查明真相。近年國際影壇傳出許多性侵醜聞，其實一般家庭也存在亂倫式性侵行為。今次 6 齣日本片，至少有 2 齣提到家庭內的性侵。影片在提供一個耐人尋味的謀殺奇案之餘，亦深刻地描繪了殺人犯的心理動機，並抨擊了律師、法官、檢察官等法律精英的狼狽為奸，法律需要秉持的公正絕不容易。

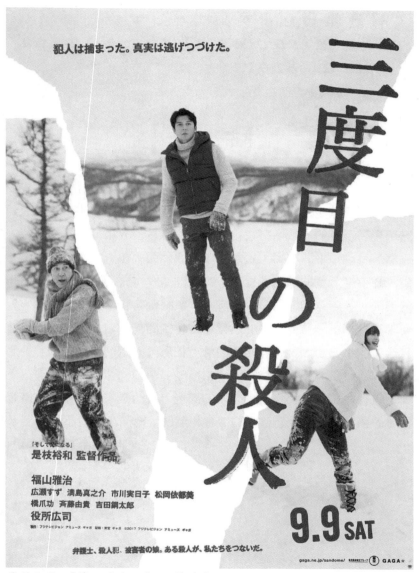

是枝裕和《第三度殺人》宣傳海報

《解憂雜貨店》
(*The Miracles of the Namiya General Store*)

導演：廣木隆一
原著：東野圭吾
主演：山田涼介、西田敏行、尾野真千子

　　東野圭吾的原著，仍然保有推理小說的本色。由小說改編的電影，很難滿足「粉絲」讀者的期望和要求，是意料中事。如果只著眼影片現有的成績，實在也是難得的好片。故事穿梭不同時空，三個不良少年晚間在街上遊蕩生事，偶然闖入無人的空屋躲避，突然一封信從鐵閘的隙口掉進來，劇情開始變得奇幻。原來這是當年的浪矢雜貨店老闆（西田敏行飾）喜歡替僱客和鄰里消憂解惑，只要晚上把寫上難題或煩惱的信件，從捲閘的信件口掉進去，翌日雜貨店旁的牛奶箱，就有老闆的回信。相對於前述的幾齣推理犯罪影片，本片肯定人性美麗的一面。劇情頗多奇幻的情節，但本質仍然與現實社會環環緊扣。不良少年的出現，有時是家庭的錯，有時是社會的錯，只要給他們適當的機會和幫助，重回正軌並不困難。

<div align="right">2017 年 12 月</div>

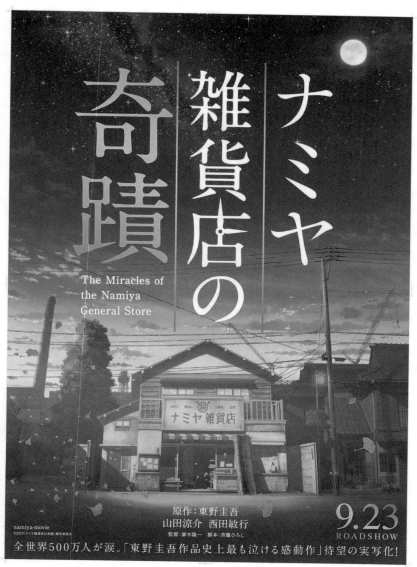

廣木隆一《解憂雜貨店》宣傳海報

專題篇
大島渚

簡介大島渚及《儀式》

近 10 年來，日本影壇出現了許多新秀導演，其中最令人注目的有今村昌平、篠田正浩、大島渚、吉田喜重、羽仁進和熊井啟等，他們的處女作多是拍於 50 年代末期和 60 年代初期。在這短短十數年內，憑著他們豐盛的創作力和才華，不但在日本國內奠定了他們的地位，而且亦在歐美的主要影展中贏得許多讚譽。

上述 6 位日本導演之中，除了篠田正浩比較喜歡拍攝古裝片之外（近作有《心中天網島》、《無賴漢》、《沉默》和《化石之森》等），其他 5 位的作品都以現代日本社會為背景，他們的共通點是喜歡探討政治、社會、道德、生存和愛慾等重大的人生問題，手法特異，非常注重視覺效果和畫面美感。除熊井啟拍攝手法略為保守外（近作有《忍川》、《日出之詩》等），其餘幾位都有日本新潮導演之稱，是現代日本電影最傑出的代表人物。

或者是這批導演的手法過於新穎，其作品的內容又過於深奧吧，他們的影片，全部都沒有在香港的戲院作商業性公映。記憶中，只有第一影室放映過大島渚的《新宿小偷日記》和篠田正浩的《心中天網島》，大學生活電影會放映過熊井啟的《黑部之太陽》。此外，去年在大會堂劇院舉辦的日本電影節亦放映過熊井啟的《忍川》，原定節目還包括大島渚的《儀式》，但臨時抽起，原因未明。《儀式》一片被日本權威影評雜誌《電影旬報》選為 1971 年 10 大日本影片第 1 位。現在火鳥電影會為籌募經費，特別定於 4 月 27

日晚上在大會堂劇院首映《儀式》，筆者僅就所知，簡略介紹一下大島渚和他這部近作。

大島渚，1932 年 3 月 30 日生於日本京都，畢業於京都大學法律系，1954 年進入松竹映畫製作所，跟隨著名導演野村芳太郎和大庭秀雄編寫劇本，當了五年副導演之後，在 1959 年拍攝處女作《愛與希望的街》，成績相當不俗。1961 年離開松竹，自組公司，實行獨立製片。除了拍攝劇情影片之外，在 1962 至 1964 年間，又替日本電視台拍攝紀錄片；1964 至 1965 年，替日本電視台拍攝片集《亞洲之曉》。此外，又拍攝了《韓國少年日記》（1965）、《太平洋戰爭》（1968）和《毛澤東與文化大革命》（1969）等紀錄片。太太是女演員小山明子，是在 1960 年替大島渚演出《日本的夜與霧》之後結為夫婦的，他們兩人合作的影片還有《飼育》、《白晝的色魔》、《忍者武藝帳》、《日本春歌考》、《絞死刑》、《少年》和《儀式》等。（按：《忍者武藝帳》是卡通影片，小山明子只負責配音，沒有真正演出。）

大島渚的作品除了最初的 3 部（即《愛與希望的街》、《青春殘酷物語》和《太陽的墓場》），以及《天草四郎時貞》、《東京戰爭戰後秘話》和最新作品《夏之妹》，其餘 12 部都入選《電影旬報》，《映畫評論》或《映畫藝術》的每年 10 大日本電影之列，現在只舉出《電影旬報》的評價供大家參考：《日本的夜與霧》（1960）入選第 10，《飼育》（1961）入選第 9，《白晝的色魔》（1966）入選第 9，《忍者武藝帳》（1967）入選第 10，《絞死刑》（1968）入選第 3，《新宿小偷日記》（1969）入選第 8，《少年》（1969）入選第 3，《儀式》（1971）入選第 1。大島渚的作品以後期幾部最受西方影評人談論，由《絞死刑》開始，跟著的《新宿

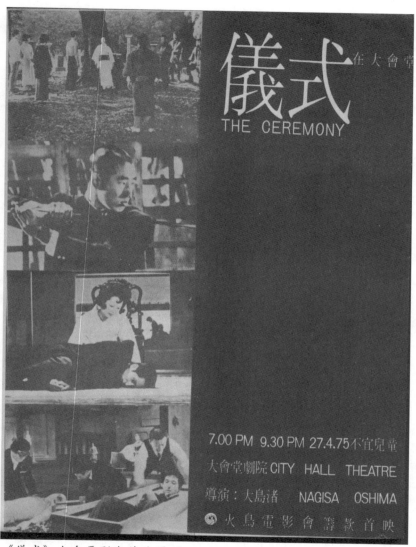

《儀式》火鳥電影會首映場刊

小偷日記》、《少年》、《東京戰爭戰後秘話》、《儀式》和最新
作品《夏之妹》等,都甚獲好評。

　　最近數年,英、美、法、意等國影評人不斷湧起研究大島渚作
品的熱潮,許多著名影評雜誌如英國的《視與聲》和《電影》,法
國的《電影筆記》(Cahiers du Cinéma)和《映像與聲音》(Image
et Son)等,都先後刊出了研究大島渚的作品、論文、訪問和評介
文章。在日本戰後的新一代導演之中,大島渚可說是頂尖兒的代表
人物。

前衛電影作者

　　大島渚在日本本土和歐美都被目為前衛的電影作者,早期作風
接近法國新浪潮電影主將尚盧‧高達。技巧方面,喜歡在片中加入
漫畫、標誌、默片式字幕和連環圖等;此外,混亂的時空,大膽的
剪接以及手搖機攝影等,都是他經常採用的方法,有時即興得令人
吃驚。作風不斷改變,並無常軌可尋,即如《新宿小偷日記》大量
運用前述的手法(還加上局部彩色),而跟著的《少年》,技法相
當傳統,後來的《東京戰爭戰後秘話》又回復舊觀,而且還用方塊
銀幕和黑白攝影,及後的《儀式》,除了時空交錯和人物關係特別
複雜外,技巧可說頗為平實。由於大島渚的作品許多時都取材自報
章雜誌所報導的真實事件(如《絞死刑》和《少年》等),因此內
容極具社會性,對於日本戰後的社會變遷,年輕一代的心態和政治
上的種種問題等都反映得異常透澈。雖然日本的一些前輩大師如溝
口健二,小津安二郎和五所平之助等亦處理過類似的題材,但他們
並不像大島渚這樣關切和投入,他們畢竟與年青一代在心境上有頗

大的距離。

　　大島渚的影片大都描寫罪行（如《絞死刑》、《少年》、《新宿小偷日記》等），性愛（如《新宿小偷日記》、《東京戰爭戰後秘話》等）和暴力（如《愛與希望的街》、《青春殘酷物語》等），而《儀式》一片卻集其大成，雖則其表現手法較為含蓄，但其效果絕對令人震驚。大島渚又經常實驗新技巧來配合其影片的內涵，法國著名影評人及電影理論家尚·米特利（*Jean Mitry*）在其所著的《實驗電影》（*Le Cinéma Expérimental*，意大利文版於 1971 年出版，法文修訂本於 1974 年出版）中，特別在附錄列出電影這門藝術開始成形以來，曾作商業性公映而又對電影語言的構成、演進和增益有貢獻的影片，由 1910 年起，每年舉出 3 部至 10 部為代表（當然只是他個人的意見），50 年代入選的日本影片有黑澤明的《羅生門》和《留芳頌》，以及溝口健二的《雨月物語》和《山椒大夫》等四部，60 年代有小林正樹的《切腹》和勅使河原宏的《砂丘之女》，踏進 70 年代之後，日本片能夠入選的便只得大島渚這部《儀式》，可見大島渚如何受歐美影評人重視。（按：同年入選的影片還有保·威德堡的《碧血黃花》，史丹利寇比力克的《發條橙》，羅拔·茂里根的《初渡玉門關》和約瑟·盧西的《一段情》4 部。）

　　茲將《儀式》的主要工作人員和大島渚作品的年表列後：

導演：大島渚（1971 年《電影旬報》最佳導演獎）

編劇：大島渚、田村孟、佐佐木守（1971 年《電影旬報》
　　　最佳編劇獎）

攝影：成島東一郎

音樂：武滿徹

美術：戶田重昌

演出：佐藤慶（1971 年《電影旬報》最佳男演員獎）、
河原崎建三、小山明子、賀來敦子、中村敦夫

大島渚電影作品年表

1959　愛與希望的街 *A Town of Love and Hope*

1960　青春殘酷物語 *Cruel Story of Youth*

1960　太陽的墓場 *The Sun's Burial*

　　　日本的夜與霧 *Night and Fog in Japan*

1961　飼育 *The Catch*

1962　天草四郎時貞 *Amakusa Shiro Tokisada*

1965　悅樂 *Pleasures of the Flesh*

1966　白晝的色魔 *Violence at Noon*

1967　忍者武藝帳 *Band of Ninja*

　　　日本春歌考 *A Treatise on Japanese Bawdy Songs*

　　　無理心中日本之夏 *Japanese Summer : Double Suicide*

1968　復活的醉鬼 *Three Resurrected Drunkards*

　　　絞死刑 *Death By Hanging*

1969　新宿小偷日記 *Diary of a Shinjuku Thief*

　　　少年 *Shonen*

1970　東京戰爭戰後秘話 *The Man Who Left His Will on Film*

1971　儀式 *The Ceremony*

1972　夏之妹 *Dear Summer Sister*

1976　感官世界 *In the Realm of the Senses*
1978　愛之亡靈 *Empire of Passion*
1983　戰場上的快樂聖誕 *Merry Christmas Mr. Lawrence*
1986　麥斯吾愛 *Max My Love*
1999　御法度 *Taboo*

1975 年 4 月

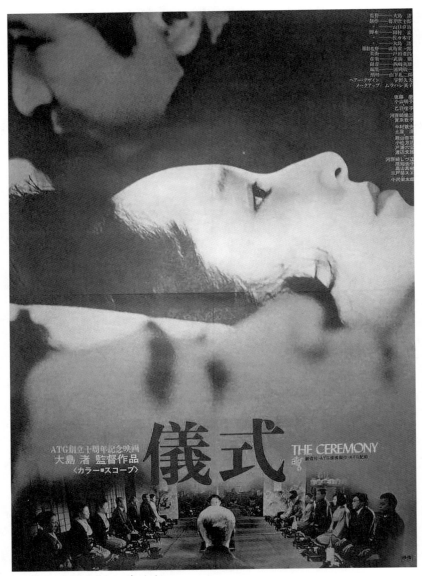

大島渚《儀式》宣傳海報

談大島渚的《儀式》

一

看過《新宿小偷日記》的觀眾，對大島渚的表現手法相信應該還有一點印象，諸如時空交錯、漫畫標志、即興表演和局部彩色等等，都是高達式新潮電影最常用的技巧。現在這部《儀式》，大島渚用非常穩重凝鍊的技巧拍攝，布局精到，構圖和色彩都十分講究，表面看來，是一部相當傳統的日本倫理劇。但在內容方面卻絕不簡單，大島渚企圖利用一個大家族的興衰過程，對照出日本戰敗後 25 年內（1946 至 1971 年）的政治局勢和社會面貌，同時反映出日本人的自滅性和潛伏的軍國主義思想。

現在先從櫻田家族裏面錯縱複雜的人物關係談起。片中最主要的人物是滿州男（河原崎建三），影片從他接到輝道拍來的絕命電報，與表妹律子（賀來敦子）趕往九洲以南一個島嶼找尋輝道開始，跟著大島渚便利用一連串的回敘鏡頭，映寫滿州男在這次淒苦的旅途中所回憶起的往事，這些往事一直追溯到滿州男在 13 歲時（即 25 年前），與其母阿菊由滿州被遣送回國，剛遇其父一周年忌辰，然後順著年代推展，至他在祖父櫻田先生（佐藤慶）的喪禮接到輝道（中村敦夫）的電報，劇情又折回現在式，描述他抵達離島的情形。

從這些回敘鏡頭和滿州男的獨白，我們知道他是深愛著表妹律

子的，但他又同時愛上了他美麗的表姑母節子（小山明子），也就是律子的母親。這是櫻田家族中的第一個三角關係。

輝道也是櫻田家族的一員，名義上是祖母阿靜（乙羽信子）收養的孩子，實際上卻是祖父櫻田老人與其子健一郎（滿州男之父）的前未婚妻所生的兒子。律子既喜歡滿州男，但又深愛著英偉傲岸的輝道。後來，她發現輝道已剖腹身亡，於是傷心之餘亦服毒殉情。這是第二個三角關係。

輝道與節子和律子兩母女都發生過關係，但他在情慾上的態度非常曖昧，由於他自小失去母愛，終日面對嚴父，故此他對節子的感情是基於渴望接觸到女性的溫柔。這是第三個三角關係。

輝道、律子、節子和滿州男可說是一個多邊的四角關係。

節子和滿州男之父健一郎亦有情慾成份，故此對滿州男呵護備至，而她又與櫻田老人發生過關係。片中有一幕是祖父要與節子相好，被輝道闖入，聲言要上性教育第一課，祖父礙於面子和尊嚴，終於退出，節子這時已被挑起慾火，於是成為輝道的「啟蒙」導師。節子與輝道、滿州男、健一郎和櫻田老人是一個複雜的五角關係，她的愛被一個家庭裏面的三代人所分享。

櫻田老人的愛慾生活可說毫不簡單，他與髮妻阿靜生下健一郎，與健一郎的前未婚妻生下輝道，與其異母兄弟的妻室千代生下阿守（戶浦六宏），又與另一情婦生下阿勇（小松方正）和阿進（渡邊文雄），此外，又與節子有染，總共與 5 個女人發生肉體關係。

在同一個家族裏面，大島渚和他的編劇竟然能夠安排這樣複雜的人物關係（大部分是不正常的肉體關係），實在令人吃驚，雖然片中的提示並不很多（無可避免要借助對白交代），但卻足夠展視這錯縱而糾葛的形勢。大島渚這部《儀式》與火鳥電影會去年曾放

映的波蘭影片《沙拉戈薩手稿》（赫斯導演）有異曲同工之妙。該片故事中有故事，層層疊疊，最後終於首尾相應，實在令人拍案叫絕。粗心的觀眾可能會看得一頭霧水，不知所云，但耐心的觀眾卻大有收穫。難怪法國著名影評人及電影理論家尚，米特利（Jean Mitry）把這兩部影片都列為實驗性和創作性的影片（見《實驗電影》 *Le Cinéma Expérimental* 法文版第 291 和 292 頁。）

二

《儀式》一片最令人讚賞的地方是能夠藉著一個日本大家族的興衰，而對照和影射出日本在第二次世界大戰戰敗之後到目前的社會情況和政治局勢。試舉例如下：（1）滿州男與母親在日本戰敗後，由中國東北被遣送回國（數以萬計的日本人同時被遣回）；（2）滿州男之父聞天皇退位而自殺（許多日本軍官因不能忍受戰敗的恥辱而自殺）；3）櫻田老人的專橫和權力主義（影射日本天皇的神聖地位）；（4）櫻田老人乃內務省官員，戰後被免職（影射日皇戰後之退位）；（5）櫻田老人經商致富（影射日本在韓戰期間得美國幫助，經濟復甦）；（6）叔父阿勇是共產黨員（指日本國內共產黨的出現）；（7）叔父阿進是戰犯，被囚於中國東北，其後獲釋返國（不少日本軍官被中國當局囚禁，後來獲釋）；（8）阿進之子阿正當了警官，因父親面子和自尊之喪失，極欲重振聲威，變成極右的軍國主義者，在滿州男的婚宴上宣讀「新日本國重建計劃書」，被櫻田老人所逐，後被汽車撞死（影射日本的右派學生暴動）；（9）壯碩的輝道自殺，預言日本的衰敗；（10）滿州男常與表弟妹玩棒球，後來還當上母校的棒球隊教練（顯示美式文

化的入侵）；（11）櫻田老人權力的衰退（顯示日本開始踏上真正
民主的道路）。

　　滿州男回憶起自己在 1947 年開始所參加過的婚體和喪禮的儀
式共有 5 次：（1）其父健一郎的一周年忌辰；（2）其母阿菊的喪
禮；（3）他自己的婚禮──由於新娘以急性盲腸炎為藉口而拒婚，
莊嚴隆重的婚禮於是演變成鬧劇，表弟阿正不久又被汽車撞死，婚
禮又變成喪禮，滿州男的鬱氣實在無法宣洩，在眾人注目之下，以
祖母的睡袍蓋在枕頭上，模擬新婚之夜的愛撫動作，剛巧祖父到
來，滿州男把他按在地上，當作新娘子看待。這是祖父的威嚴第一
次受到這樣肆意侮辱，大島渚的反叛意識和嘲弄釀成高潮；（5）
祖父身故，滿州男在喪禮上接到輝道宣佈他自己死訊的電報，後來
與律子抵達輝道所隱居的小屋，發現輝道已剖腹身亡，律子亦服毒
殉情，愛恨交織，生死殊途，成為另一高潮。

　　大島渚拍攝本片的幾場儀式所採用的「榻榻米觀點」，令人想
起小津安二郎最愛用的鏡頭位置和角度（把攝影機放置在人物跪在
榻榻米上的觀點高度）。《儀式》的內容與小津安二郎的家庭倫理
在大前題上是有相同之處，但大島渚的態度是否定日本中產階級的
道德價值，揭露日本人醜惡的大男人主義和顯示日本人對自殺的敏
感，與小津安二郎謳歌日本家庭的倫常關係是截然不同的。

<div style="text-align:right">1975 年 4 月</div>

我自己的日本和日本人——
大島渚訪談（譯）

大島渚著，黃國兆譯

差不多兩年前，羽仁進在歐洲拍片，他對我說由於他很強烈地感到自己不單純是日本人，而是一個「人」，所以他在異地與外國人合作拍片並未遇到困難。我答這對我來說實在不可思議。像我這樣自覺自己是日本人，我除了在片中探討日本人和盡力發掘他們的本性外，可說沒有其他辦法。

我的下一部影片（按：指《儀式》），也是關於日本人的。內容是敘述一個像我這般年紀的日本人，如何渡過他戰後的 25 年生活。鑒於我已活到一個不想談確實歲數的年紀，故此我不打算指明這名日本人的真實年紀。就像越南和平委員會委員小田誠的說法，我也是在「滿洲事件爆發的前後」出世的，這便足夠了。

我影片中的主角會名為「滿男」，這對於當時在滿洲出生的男孩，是一個很普通的名字，意思是「滿洲的男人」。故事的開始，是「滿男」與其母親在 1947——即日本戰敗後一年——由滿洲返國。這部影片絕大部分是由一些儀式所構成，是滿男在超過 4 份 1 世紀裏面所參加的婚禮和葬禮。在這儀式中，滿男愛上了他美麗的表姑母和她的女兒，同時又與他的終生情敵的表兄碰頭。我們不是都有相似的經歷嗎？

由衰敗至興盛：日本軍國主義的復活

當我們考慮這部影片的名字時，一個讀過劇本的影評人提議改作《日本與日本人》。我感到非常高興。人們時常對我說，我的作品很難看得明白，但現在終於有人了解我對日本和日本人的感情聯繫。

雖然我這部影片無疑會描寫滿男在過去 25 年的愛和恨，它亦無疑會同時反映到日本之從戰敗復甦，以至她的興盛和她目前重整軍備的主張。問題是日本人在歷史的軌道上如何改變和改變至甚麼程度，或他們有沒有改變，以及他們怎樣過渡到將來。當然，我是沒有可能在一部影片中回答這些問題。我這部影片只是我個人的答案，一個臨床例子。在目前我傾向於這個回答：撇開表面的東西，日本人並無基本上的改變。

在我們根據上述的答案而編寫好劇本和準備開拍時，三島由紀夫自殺的消息傳出，使我非常震驚。雖然我認為三島的政變企圖近乎兒戲，雖則我對他的作品的評價方面，批判多於尊重，他的死亡對我的確是一次極大的震動。而我會被他的死亡所震驚，本身也就是一個震驚。

我懷疑世上還有沒有別一個像日本人對死亡，尤其是自殺這樣敏感的民族。讀了柯連・韋爾遜（Colin Wilson）的《謀殺紀錄》後，我知道「分裂者傑克」在 1888 年所犯的兇殺案仍然在調查中。然而日本人對自殺的興趣遠遠超於謀殺。為甚麼？

日本人：忽促地生存，忽促地死去

　　我在社會學方面和日常生活的觀察上，認識有限，但我很清楚地知道，日本目前的經濟發展是與美國的經濟利益和東南亞人民的生活和幸福有衝突。這表示日本在不久的將來，會重走侵略韓國和中國的舊路。在今日日本經濟和政治上的現實性和死亡對日本人的吸引，以及他們對自殺的敏感之間有甚麼關連呢？我感到，除非我們弄清楚這些忽促地生存，忽促地死去的日本人精神上的秘密，日本不久將會再度挑起戰爭。在影片中進行臨床實驗可能太遲，但，既然我沒有其他事情可做，我只能沉默地攝製我的影片，幻想著將來國家的覆滅。

　　　　　　　　　　　　——原刊 1971 年 1 月 18 日《東京新聞》

巴黎影訊：與大島渚的談話

時間：1 月 27 日清晨
訪問：余為政、黃國兆
地點：巴黎阿斯特利酒店（Hotel Astrid）

前 言

　　大島渚最近在巴黎為他的新片《愛之亡靈》（*L'Empire De La Passion*）完成了剪接和配音的工作，但他的前作《感官世界》仍舊引起不少爭論。《感》片雖然被《電影旬報》選為 1976 年 10 大外國影片第 8 位，但依然逃不脫被日本警視廳檢控的命運，而大島渚則抱怨日本的檢查制度，將該片的性愛鏡頭塗污，令影片看起來更為猥褻。在巴黎香舍麗榭大道旁的巴爾扎克戲院（Balzac Elysées）上映該片已有一年多，盛況仍然不減，戲院門前還以日文寫上「康城影展的問題作」，藉以招徠日本觀眾。事實上，許多日本和其他國籍的遊客都專程前往欣賞，一睹究竟。

　　在法國影評人兼導演皮爾‧利思昂（Pierre Rissient）的安排之下，我們和大島渚匆匆地晤談了一次。這位舉世知名的日本導演看來頗為嚴肅，掛著寬邊眼鏡，身體略胖，態度溫文，與其說是像電影藝術家，倒不如說更像大學教授或醫生來的合適。我們在他的攝影師及工作人員的環繞之下，一面喝著香濃的法國式黑咖啡，一面展開談話。

問：聽說你最近又完成了一部新片？

答：是的。日文原名是《愛之亡靈》，法文片名則為 *L'Empire De La Passion*（《情慾的世界》）。該片是以明治時代為背景，全部廠景在京都完成，目前正在巴黎作剪接和配音等事後工作；不過，影片的作曲則會在日本進行。

問：為甚麼最近一連兩部作品都與外國人合作？

答：這是由於日本影業近年的不景氣所影響，著名導演如黑澤明等人都用外資拍片，而黑澤明本人更遠赴蘇聯製作。我自己的影片雖然用的是法國資金，但我仍然留在日本本土拍片。我覺得在日本借用外資拍片，比諸在外國用外資拍片較為稱意，因為我對本國的題材較為熟悉。不過，我也有興趣在外國拍片，如有機會，也會一試。

問：你們不是有個 ATG 支援導演拍片的嗎？

答：近年來，ATG（Art Theatre Guild 日本藝術劇院協會）的財政情況不佳，對於那些存心拍攝藝術影片的導演來說更為不妙：故此我亦只好與外國合作，希望打開外國市場。事實上，單靠國內市場已不能養活日本影業。無可否認，日本影業存在著不少困難，但身為電影工作者總得努力下去。

問：60 年代，日本影壇新人輩出，但近年則好像難以為繼，依你看是甚麼原因呢？

答：這與日本整個經濟情形有莫大關係。60 年代，正當日本經濟最盛的時期，學生在飽暖之餘，大搞學生運動：進入 70 年代

之後，全國經濟開始走下坡，學生沒有能力再搞運動，連帶使電影人材的培育亦受到影響。

問：聽說《感官世界》是由真事改編？

答： *L'Empire Des Sens* 原名是「愛之鬥牛」，是由報章上刊載的真實事件改編，片中的女主角阿部定聽說仍然活著，但已 80 多歲了。我自己頗喜歡由新聞或偶發事件上觸動靈感，找尋題材，例如《少年》和《儀式》等。

問：你近年拍片的速度好像慢了？

答： 因為我喜歡自己寫劇本，籌備時間約為一年。

問：你是怎樣當起電影導演來的？

答： 我本人出身於京都大學法律系，但畢業後，一時找不到工作，而偶然地進入電影界。最初是在松竹影片公司，一直任大庭秀雄的助導，熬過一段艱苦的學徒生涯，然後才有機會正式執導。這在日本電影界是必需的階段，很少導演是一蹴即就的。我的處女作《愛與希望的街》也是由松竹出資製作，我特別喜歡這部影片的名字。我替松竹拍了四部影片後[1]，因意見不合而辭職，改與 ATG 合作拍片。

問：與 ATG 合作的條件是怎樣的呢？

答： ATG 通常會付拍片費用的一半。即是說，假定一般預算為一千萬日幣的話，ATG 會出五百萬，然後再由導演設法籌得另外一半[2]。ATG 慷慨地給予導演創作上的最大自由，是新進導演拍

攝理想片子的最佳合作途徑，可惜近年已無能為力了。

問：你認為你哪幾部影片拍得最好？

答：在我的作品之中，我比較喜歡《儀式》和《夏之妹》。

問：日本的新潮電影運動[3]是否受法國新浪潮影響？

答：我並無這種感覺。事實上，高達等人與我們都屬同一年代——戰後的一代，因此作品中有共通之處。大家都對社會問題較為敏感。

問：有些影評人說你受高達的影響。你同意嗎？

答：我並不覺得自己受到高達的影響。其實，起初高達的作品並不十分關心社會問題，後來才逐漸形成這種風格。我個人最喜歡高達的《週末》（Weekend）。我平常並不一定看嚴肅的影片，有時一些無聊的電影亦覺得看的開心。

問：你是怎樣鍛練導演的技法的呢？

答：我拍攝電影的技法是逐漸形成的，並非一朝一夕的事。我經常觀看其他影片，並試問自己如果我是該片的導演，我將會如何處理。

問：你有沒有看電影理論之類的書籍呢？

答：日本本身並沒有一套完整的電影理論，都是翻譯而來。我未曾讀過著名的任何電影理論，如安德烈·巴辛（André Bazin）等人的著作，也不覺得理論對於創作有何大幫助。

問：你喜歡以標準銀幕（Standard）或是寬銀幕（CinemaScope）作為拍攝影片的畫面比例？

答：我覺得 VistaVision 的畫面比例（Format）最好，極易構圖。以前的日本影片喜採用寬銀幕，但近年來這種現象已有改變的趨勢。

問：《感官世界》是否有幾個版本？

答：《感官世界》在日本上映時被修改，但我自己原則上只承認有一個版本。

問：拍攝該片時有甚麼特別困難嗎？

答：該片由寫劇本到完成只有 10 個多月，是由法國製片人杜曼（Anatole Dauman）負責製片，他以前曾經製作過阿倫‧雷奈的《廣島之戀》。男主角藤龍也出生於中國的東北，是不大出名的電影演員，但他的表現令我極為滿意。女主角松田英子是新人，以前是作模特兒的，她的成績也很好。拍攝該片時，並無特別困難。全片寄往法國沖洗並不完全是為了「牴觸日本法律」的問題，也顧及到該片為法國出資合作及在法國做事後工作上的原因。攝影由伊東英男擔任，他雖然年紀稍大，但成績甚佳。

問：影片的拍攝手法相當傳統……

答：《感官世界》手法較為傳統，那是因為片子本身的題材及形式所需。

問：日本的前輩導演之中，你最喜歡哪一位？

答：我覺得老一輩的日本導演都各有自己的風格及長處，但我並無特別喜歡的一個。

問：你對自己的作品滿意嗎？

答：我到目前為止已完成了 21 影片，它們在內容、風格、題材等各方面皆有所不同，而每次我都以為最新的一部片子是自己最喜歡的。

大島渚與吉行和子攝於康城（photo by Freddie Wong）

大島渚攝於康城（photo by Freddie Wong）

後記

　　根據最新消息，大島渚已經決定以新作《愛之亡靈》參加今年 5 月在康城舉行的電影節，並且準備角逐影展的金棕櫚大獎，而製片人安納托‧杜曼亦應允將該片參映本年度的香港國際電影節，這對本港的影痴而言，確是一個絕大的好消息。該片的男主角仍是《感官世界》的藤龍也。正如片名所示，影片的主題依然是愛與死亡，大島渚的靈感又一次來自真人真事的記載，故事的背景是十九世紀末期日本的一個村落。單從影片的劇情撮要看來，《愛之亡靈》著實有點東洋聊齋的味道，片中風韻猶存的中年婦人與年輕的奸夫串同謀害衰老的丈夫之後，終日疑神疑鬼，結果終於東窗事

發，受到應得的懲罰。影片的情節實在不算突出，但最重要的還是看導演的處理手法，以及他用甚麼眼光和態度對待這段逾越了道德規範的戀情。

1978 年 5 月

註釋

1　即《愛與希望的街》（1959）、《青春殘酷物語》（1960）、《太陽的墳墓》（1960）、《日本的夜與霧》（1960）。

2　ATG 自己擁有戲院，可發行藝術性高的片子，造就了不少名導演，如羽仁進、篠田正浩、新藤兼人、實相寺昭雄等。

3　1962 至 1964 年期間，由松竹升任導演的年青人，如大島渚、篠田正浩、吉田喜重等人所拍的電影，時間剛好與法國之高達、查布洛和杜魯福等人所搞的新浪潮運動相近，故稱之為日本新潮電影。

大島渚《感官世界》宣傳海報

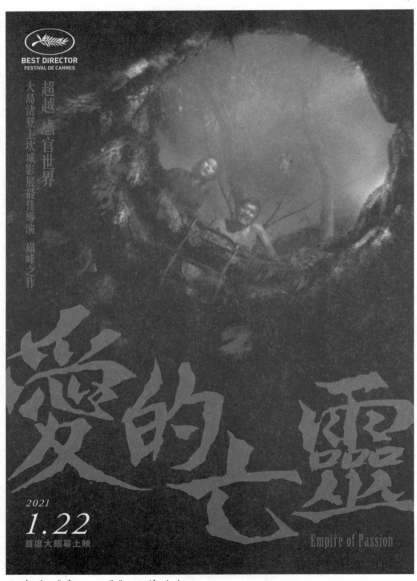

大島渚《愛之亡靈》宣傳海報

專題篇

市川崑

市川崑・緬甸豎琴

　　市川崑在未正式執導之前，有一段很長的時間在京都映畫製作所（東寶公司的前身）從事漫畫工作，亦曾任日本前輩導演阿部豐和中川信夫的助手。1946 年，拍了一部長篇木偶劇紀錄片《道場寺娘》，但由於開拍該片前沒有將劇本呈上美國佔領軍當局檢查，所以影片被禁止上映，拷貝亦被沒收。翌年，拍攝處女作《東寶千一夜》。此後，在短短 7、8 年之間，拍了 20 多部劇情長片，大部分都是諷刺性的黑色喜劇。1956 年，替日活公司拍了一部《緬甸豎琴》，摒棄了幽默和諷刺的筆調，帶著悲天憫人的心情來揭示日本軍隊戰歿沙場的慘況。《緬甸豎琴》是市川崑創作態度的一個轉捩點。由《緬》片開始，他由喜劇路線提升至寫實路線，以至後來的浪漫寫實路線（《雪之丞變化》、《東京世運會》、《股旅》。）

　　《緬》片的中心人物是水島（安井昌二），他是在緬甸與英軍作戰的日本軍隊中一名斥候兵，彈得一手出色的緬甸豎琴，閒時娛樂同袍，作戰時利用豎琴來指引隊友前進。日本戰敗後，水島的隊伍被送去戰俘集中營。水島奉命隻身前往三角山，向一批負隅頑抗的日軍勸降，可是英軍限時已屆，仍無法說服該守備隊隊長（三橋達也）。英軍指揮官下令發炮轟擊日軍陣地，水島負傷，僥倖逃出生天，但井上隊長（三國連太郎）和隊友都相信他難逃劫數。水島在一個緬甸僧人照料下復原，穿上袈裟奔赴戰俘集中營，希望

與隊友會合。途中，不斷地遇到纍纍的日軍屍體，由於不忍心讓同
袍戰友棄屍荒山野嶺，於是盡力把骸骨掩埋。其後，見到英軍和護
士向日本無名戰士之墓致祭，於是立志留在緬甸，繼續他未完的使
命。後來，在橋上遇到舊日戰友，被其中一些隊友認出，由於他匆
匆而過，其他人都當是與他相似的緬甸僧人而已。及後，井上隊長
終於發覺他是水島，遂苦苦請求他一起回國，但被水島婉拒。

　　這部以第二次世界大戰緬甸戰事為背景的電影，全片的戰爭場
面，只得英軍炮轟日軍山頭陣地一幕，並無兩軍對壘或衝鋒陷陣的
刺激鏡頭。市川崑是以人道主義的立場來拍攝這部影片，沒有醜化
外國軍隊，亦沒有歌頌日本軍隊的英勇，只有宗教式的憐憫，厭戰
者的哀傷和隊友之間互相關懷的深厚感情。市川崑的拍攝態度相當
誠懇，然而他只著眼於日軍為國捐軀的慘象，對於日軍攻佔緬甸所
做成的無數的破壞和悲劇，卻絕口不提，似乎陷於狹隘的民族主義
的窠臼裏。雖然如此，但《緬甸豎琴》這部片在戰後許多宣揚軍國
主義的日本電影（或電視片集）之中，仍然是一部難得的作品。

<div align="right">1975 年 3 月</div>

市川崑 1956 年版《緬甸豎琴》宣傳海報

市川崑・細雪

大師級的大導演

　　市川崑的《細雪》居然在港公映了。近年能夠在香港公映的日本片雖以成人電影佔多數，然而，像《古都》、《楢山節考》、《南極物語》、《情義兩心知》等片亦得以排期公映，而且賣座不俗。看來，較高層次的日本片在本港電影市場復甦有望。

　　市川崑是日本影壇的大師級導演，香港影迷對他的名字應該不會感到陌生。市川崑在 1946 年首次執導《道場寺娘》──一齣長篇木偶劇紀錄片，被當年美國佔領軍充公，拷貝現已失傳。市川崑迄今已經拍了 60 多部長片，另外還拍過不少長篇電視劇集如《源氏物語》和《小旋風紋次郎》，以及許多廣告短片。

　　最近香港電影文化中心和新華戲院合辦的「日本電影巨匠傑作精選」，選映了市川崑的 5 齣影片，計為《億萬長者》（1954）、《滿員電車》（1957）、《弟弟》（1960）、《我兩歲》（1962）和《細雪》（1983）。《細雪》和《弟弟》以前看過，今次亦特別抽空重看。最高興的是看到他較早期的黑白舊作──《億萬長者》和《滿員電車》，雖然不是市川崑的名作，但都沒有令我失望。至於《我兩歲》則早獲《電影旬報》選為當年 10 大日本電影第 1 位，松田道雄的原著被改編成妙趣橫生的電影，自是意料中事。

　　看完這五齣影片之後，我看過的市川崑作品的數目已經增加到
17又8分1（包括《慕尼黑世運會》的一片段）。我可以這樣說，
市川崑從來就沒有令我失望。即使是他最商業、最媚俗的時期，例
如《獄門島》、《毬謠魔影》等橫溝正史原著的推理電影，都沒有
令我失望；影片雖然充滿血腥和暴力的描寫，但市川崑總有他獨特
的處理手法，橫溝正史那些令人毛骨慄然的情節，在市川氏的演繹
下卻洋溢著美感和詩意。

　　坦白說，我對黑澤明的作品便感到過不只一次的失望。黑澤明
近年以《影武者》和《亂》在世界各地大出鋒頭，聲名正盛；但看
過他20年前改編自莎士比亞名劇《麥克白》的《蜘蛛巢城》，再
看那部千萬金元巨製《亂》，你會發覺黑澤明並無任何突破。黑澤
明的黃金時期是在5、60年代，這幾乎是無可置疑的事實。我不但
對《德爾蘇・烏札拉》、《影武者》、《亂》等「超大作」感到過
失望；我看黑澤明早期的電影，包括《我對青春無悔》（1946）、
《醉酒的天使》（1948）和《白痴》（1951）都感到失望。

感性文藝之傑作

　　市川崑自從《犬神家之一族》開啟了「橫溝正史時期」之後，
又以川端康城原著的《古都》恢復其「文藝大師」的地位。市川崑
的影片大部分改編自文學作品，如《日本橋》（泉鏡花原作）、
《東北之神武館》（深澤七郎）、《炎上》（三島由紀夫）、《鍵》
（谷崎潤一郎）、《野火》（大岡昇平）、《我是貓》（夏目漱石）
等等。《古都》一片之成功，令他再次激發了豐盛的創作力，他的
《幸福》、《細雪》、《阿嬌》，以及重拍其舊作的《緬甸豎琴》，
在短短數年間相繼面世。

市川崑《細雪》宣傳海報

　　《新緬甸豎琴》暫時仍未有機會欣賞，但聽說在日本極為賣座，居然比黑澤明的《亂》還要轟動，實在不得不佩服市川崑的功力。《幸福》雖然是改編自外國偵探小說 *Lady Lady I Did It*，但影

片依然是不折不扣的日本風味，而裏面的人情味和幽默的筆調亦可以看出是市川崑的風格。

以前看市川崑的電影，例如古裝武士片《股旅》，紀錄片《東京世運會》，已經看到一些黑色幽默的筆觸。這次看他較早期的《億萬長者》、《滿員電車》、《我兩歲》，也可以看到他幽默、諷刺，甚至辛辣和瘋狂的一面（尤其是前二者）。舉個例子，《滿員電車》說的是人浮於事的日本社會，有一個大學生在釀酒廠找到一份差事，上工當日非常勤快地工作，但同事說他不應工作得這麼快，這會擾亂整個生產規律，於是他立即根據每天的工作負荷而計算自己的工作速度，實行「按時出貨」。市川崑以活潑的技法、爽朗的節奏去呈現一個近乎漫畫式的、嬉笑怒罵的世界。《億萬長者》和《滿員電車》現在看來仍然充滿生命力，許多具有實驗性的手法並未有過時之感。至於《我兩歲》以一個嬰孩的觀點去看成人的世界，不但充滿奇趣，且亦飽含人生哲理，故事的觀點處理是一大突破。

市川崑的《細雪》可說是近年感性文藝電影的傑作。谷崎潤一郎的原作是一部長篇巨著，要改編成電影殊不容易；憑著市川崑數十年來改編文學作品的經驗，《細雪》的電影版本成績非常美滿。故事背景雖然是中日戰爭爆發後的3、40年代，但全片充滿古典風味，而日本中產階級的生活趣味呼之欲出。市川崑處理蒔岡家四姊妹——大姊鶴子（岸惠子）、二姊幸子（佐久間良子）、三姊雪子（吉永小百合）和四妹妙子（古手川佑子），及大姊夫（伊丹十三）、二姊夫（石坂浩二）之間的感情關係，異常含蓄細膩，既有醇酒般的芬芳，亦有菊花般的淡雅。長谷川清（前作《狙擊》、《幸福》）的攝影和村木忍的美術更令本片生色不少。

1985 年 12 月

市川崑──戰後日本的電影大師

　　日本戰後出現的電影大師當然不止市川崑一人，目前具有國際聲望的，最少還有黑澤明、今村昌平和大島渚。不過，嚴格來說，今村和大島已經屬於戰後第二代，是日本新浪潮電影時期（50年代後期至 60 年代初期）出現的優秀導演。近年，大島渚、黑澤明、今村昌平分別以《感官世界》（1976）、《影武者》（1980）、《楢山節考》（1983）等片先後在康城電影節揚威，而市川崑仍然在埋頭拍攝他的謙厚的人文主義電影。市川崑在 80 年代拍攝的一系列作品──《古都》、《幸福》、《細雪》、《阿嫻》，它們沒有《感官世界》那種赤裸裸的性交和血淋淋的閹割，沒有《影武者》和《亂》的壯麗宏大的氣魄，亦沒有《楢山節考》的醜惡的人性和可悲的赤貧生活的描寫，因此市川崑的近作要打入世界市場和打動西方觀眾可說難比登天。

　　在香港，市川崑和黑澤明是電影觀眾最熟知的日本導演。猶記 60 年代，黑澤明的電影曾經一度在香港影壇大出鋒頭，《用心棒》、《穿心劍》、《天國與地獄》、《赤鬍子》等片相繼公映，而市川崑只得一齣奧運紀錄片《東京世運會》能夠與香港觀眾見面。不久，日本電影在香港的影片市場聲沉影寂，直到近幾年才見復甦的跡象。黑澤明的兩齣超級巨製《影武者》和《亂》仍未正式公映，反而是市川崑的文藝言情電影《古都》和《細雪》卻得在港推出。這點倒頗令人感到意外。

　　不過，市川崑能夠為香港觀眾所熟知，主要並不單靠公映過的寥寥幾部作品，例如《慾火痴魂》（原名：《鍵》）、《東京世運會》、《毬謠魔影》、《古都》等，而是因為 70 年代曾經在香港的電視台播映的長篇劇集《小旋風紋次郎》。是那個劇集使市川崑成為電影電視觀眾熟知的名字。這個「市川崑劇場」的片頭設計是罕有的佳作，而剪接技巧的特殊運用已成為他的電影的標記之一。當年電視上播得最多的介紹某飲品的廣告片（內容是王貞治打棒球的敏捷身手），也是市川崑的眾多傑作之一。

不斷作出新嘗試

　　市川崑現年 70 歲，是日本影壇最多產的電影導演之一。他在戰後的 1946 年完成他的第一齣長片《道場寺娘》，是一齣改編自歌舞伎的長篇木偶劇紀錄片。但太平洋戰爭結束後，美國佔領軍聲稱市川崑未依手續把劇本送呈當局審閱而將影片充公，拷貝現已失傳。市川崑 40 年來拍了 64 部長片，這個數字還未包括由他負責監修的動畫片《銀河鐵道 999》和中國紀錄片《長江》。市川崑是一個具有多方面才能的導演，題材多樣化，拍過木偶紀錄片如《道場寺娘》和《銀河鐵道 999》，運動紀錄片如《東京世運會》和《青春——全國高校野球之長篇記錄》，現代戰事片如《緬甸豎琴》和《野火》，古裝武士片如《雪之丞變化》和《浪徒》，偵探推理片如《犬神家之一族》和《醫院斜坡上自縊之家》，家庭倫理片如《我兩歲》和《弟弟》，諷刺喜劇片如《滿員電車》和《億萬長者》，文藝愛情片如《古都》和《細雪》……等等。事實上，市川崑幾乎每部作品都有不同的風格，可以說是不斷地去作出新的嘗試。

市川崑的作品有 16 部曾經入選《電影旬報》的每年 10 大日本影片之列（剛好是總數的 4 分 1），其中 1960 年的《弟弟》和 1962 年的《我兩歲》均被選為當年最佳日本電影。在他開始導演生涯後 10 年，即 1956 年，市川崑遇上他電影事業上的轉捩點。改編自竹山道雄原著的《緬甸豎琴》首次入選《電影旬報》的 10 大日本影片，兼且在威尼斯電影節獲得聖喬治奧獎。這時的市川崑 41 歲，已經拍過 28 部長片。《緬甸豎琴》可以說是他電影創作道路上的第一個里程碑，是他第一次獲得國內外影評人和影迷激賞的作品。也因此，市川崑在 30 年後的今日還要重拍這部經典之作。據說影片的人物、情節和前作一模一樣（唯一分別是後者彩色，前者黑白），而實際上市川崑是根據和田夏十（市川亡妻）的劇本重拍。《新緬甸豎琴》在日本居然賣座鼎盛，比諸黑澤明的《亂》還要哄動，實在始料不及。

《東京世運會》

但市川崑過往的電影，從來都不是最賣座的電影，唯一例外大概是 1965 年的《東京世運會》。那是他的第 48 齣長片，也是影片首次躋身全日本每年 10 大賣座影片之列，而且非常戲劇性地以 12.5 億日元的收入高踞票房首位，打破日本影壇有史以來的最高賣座紀錄。值得留意的是：當時每年的賣座冠軍影片，如《天國與地獄》、《日本昆蟲記》、《赤鬍子》等片的票房總收，一般都在 3 億至 4 億日元之間。《東京世運會》的 12 億日元在當時是非常驚人的數字，即使 10 年後的賣座冠軍──1975 年山田洋次的《男人之苦·寅次郎搖籃曲》，也不過收入 11 億日元。

然而，可笑的還是公司方面在影片完成後的反應：公司老闆

大發雷霆，因為他們期待的只是電視上司空見慣的運動紀錄片；他們質問市川崑弄出來的影片究竟是關於奧林匹克運動會還是關於裏面的人。以人本主義為出發點的市川崑，關心的當然是參加比賽的「人」──大量的長焦距鏡頭和慢鏡，捕捉了運動健兒的、毋寧說是失敗者的痛苦的、抽搐的臉龐，多於勝利者勝出的一刻，以及他們光榮地、志得意滿地領獎的神情。《東京世運會》能夠狂收 12 億日元，那是製片家難以理解的咄咄怪事。

《東京世運會》雖然是奧運紀錄片，但「攝影台本」則出自 3 大名家──和田夏十、白坂依志夫和谷川俊太郎，當然還有市川崑的參與。在市川崑的 64 部作品當中，最少有 48 部是改編自文學作品或通俗小說，剛好佔了市川氏所有作品（至 1985 年底為止）的 3 分之 2。市川崑前期的作品跟妻子和田夏十的名字幾乎難以分得開，而市川氏亦承認他之所以喜歡改編文學著作是跟編劇的妻子和田夏十有莫大的關係。此外，市川崑亦承認：「我自己的生活體驗並不豐富，因此我決定以自己的方式去吸收別人的意念，然後看看拍成電影後的結果如何。」同樣地，意大利著名女編劇家舒素‧蔡琪‧達米歌（Suso Cecchi d'Amico）在談到改編文學作品成為電影時亦曾這樣說：「那多少是一種電影規律。我們應該盡可能從書本著手，因為受歡迎的著作已經是成功的指標，它告訴我們大眾喜歡看甚麼……。」[1]

市川崑和黑澤明都喜歡改編文學作品。唯一分別是：後者經常改編外國文學名著，尤其是俄國和英國文學，例如《白痴》（杜斯妥也夫斯基原作）、《蜘蛛巢城》（莎士比亞的《麥克白》）、《低下層》（高爾基的同名小說）、《亂》（來自莎士比亞的

市川崑《東京世運會》宣傳海報

《李爾王》）；至於市川崑，則一直在日本豐富的文學作品中尋求靈感，唯一例外是 1981 年攝製的《幸福》（改編自外國的偵探小說）。由於《新緬甸豎琴》收得盤滿砵滿，東寶公司決定投資 10億日元，支持市川崑開拍新片《鹿鳴館》。影片根據三島由紀夫的舞台劇改編，由市川近年的愛將石坂浩二主演，其他演員包括淺丘琉璃子、澤口靖子以及憑《新緬甸豎琴》而聲名鵲起的中井貴一。預料《鹿鳴館》將會是 1986 年日本影壇的「話題作」，說不定市川崑會憑此片再度成為舉世矚目的電影巨匠。

新 的 里 程 碑

　　現在先談談市川崑以往改編過的日本文學作品和通俗小說。經他改編過的著作數近半百，實在難以一一列舉，但真正的名著則不得不提。信手拈來便有：丹羽文雄的《人間模樣》，富田常雄的《銀座三四郎》，高見順的《無國籍者》，源氏雞太的《幸運先生》，石坂洋次郎的《年輕的一代》，石川達三的《青色革命》，夏目漱石的《心》及《我是貓》，竹山道雄的《緬甸豎琴》，石原慎太郎的《處刑之部屋》，泉鏡花的《日本橋》，深沢七郎的《東北之神武館》，三島由紀夫之《金閣寺》（片名：《炎上》），谷崎潤一郎的《鍵》和《細雪》，大岡昇平的《野火》，山崎豐子的《少爺》，幸田文的《弟弟》，島崎藤村的《破戒》，松田道雄的《我兩歲》，野上彌生子的《花開》，瀨戶內晴美的《妻與女之間》，川端康成的《古都》，宇野千代的《阿嫻》等等。如果以上的原著你都看過（無論是日文原作、中譯本或英譯本），你已經可以稱得上是博覽日本文學了。

　　市川崑很少改編同一作家的著作超過兩次，夏目漱石、谷崎潤一郎和三島由紀夫等名震一時的嚴肅作家是少數例外。直到目前為止，市川崑改編過夏目漱石的《心》和《我是貓》，谷崎潤一郎的《鍵》和《細雪》，三島由紀夫的《金閣寺》和《鹿鳴館》（開拍中）。不過，市川崑有個時期卻一連串拍攝了 5 部同一作家的小說，那就是橫溝正史的推理小說：《犬神家之一族》、《毬謠魔影》、《獄門島》、《女王蜂》和《醫院斜坡上自縊之家》。

　　1976 年，市川崑從事導演生涯後 30 年，再次為自己豎立了一個新的里程碑。可能由於接連幾部影片賣座失敗，市川崑不得不接受另一個挑戰，改編橫溝正史的暢銷書《犬神家之一族》。雖然市川崑一直極為喜愛偵探推理小說，尤其喜歡閱讀英國著名女偵探小說家阿嘉莎‧克莉絲蒂（Agatha Christie）的小說，但對於剛剛改編過夏目漱石的作品的市川崑來說，拍攝通俗的推理電影無疑是向商業社會做出了極大的讓步。畢竟，市川崑是身經百戰的「武林高手」，映畫化後的《犬神家之一族》不負眾望，居然叫好又叫座。影片不但獲《電影旬報》選為是年 10 大日本影片第 5 位，票房方面亦以 13 億 200 萬日元成為賣座亞軍。一時間，日本影壇掀起了一片橫溝正史熱潮，不但市川崑猛拍橫溝的小說，連野村芳太郎也拍了《八墓村》（1977），大林宣彥則拍了《金田一耕助之冒險》（1979），篠田正浩亦不甘後人，在 1981 年拍了《惡靈島》。

　　市川崑用久里子亭的筆名，親自改編了《毬謠魔影》、《獄門島》和《醫院斜坡上自縊之家》等 3 個劇本。事實上，久里子亭就是克莉蒂（Christie）的諧音；市川崑早在 1957 年和 1959 年曾經用過這個筆名，先後編寫了《穴》和《再見，日安》兩個原作劇本。可見市川崑對偵探推理小說早有研究，而《犬神家之一族》的成功並非偶然。

劇本素材

　　日本著名導演大島渚曾經語帶譏諷地形容他的前輩市川崑，說
「他只不過是個插圖畫家。」² 市川崑對此並不引以為忤。事實上，
他在 30 年代踏足電影圈時幹的正是繪圖工作（動畫影片的繪圖
員）。他早期便醉心於和路‧迪士尼的卡通片（例如米奇老鼠），
也因此他在大阪市之市岡商業學校畢業後便進入 J.O. 影片公司的
「漫畫部」工作。在市川崑 1962 年的作品《我兩歲》裏面，飾演
父親的船越英二知道兒子喜歡看卡通片後才決定購買電視機；影片
又讓人看到了一段和路‧迪士尼製作的卡通片。

　　時至今日，市川崑仍然謙遜地稱呼自己為插圖畫家。喜歡市川
崑近作《細雪》的觀眾，大概都會同意；市川崑在電影界的地位，
就等於文學界的普魯斯特或莎士比亞，或者是美術界的林布蘭或達
芬奇，是頂兒尖兒的大師。「插圖畫家」這個字眼，頂多只能拿來
形容高林陽一或石井聰恆這個級數的導演，若然拿來形容市川崑則
未免近乎褻瀆。

　　前面提出過市川崑的早期作品，跟其妻子和田夏十編寫的劇本
有著不可分割的關係，而市川崑之所以喜歡改編文學作品其實是受
到和田夏十的影響。和田夏十（原名市川由美子）為市川崑編寫過
《人間模樣》、《億萬長者》、《緬甸豎琴》、《日本橋》、《滿
員電車》、《炎上》、《野火》、《我兩歲》、《雪之丞變化》、
《太平洋獨處記》、《東京世運會》……等等不計其數的傑作。在5、
60 年代，市川崑和和田夏十兩夫婦的名字可以說是「金漆招牌」。

　　除了和田夏十外，市川崑當然亦曾與其他著名的編劇家合作。
市川崑有個時期（主要是 50 年代）每年可以拍 3、4 齣影片，甚至
5、6 齣影片。這在電影導演來說並非難事（許多電影只需 20 至 30

個工作天），但要一位編劇家每年生產5、6個優秀劇本絕不輕易。在這種情況下，市川崑只能找其他編劇家幫忙，例如豬俁勝人[3]為他寫過《幸運先生》和《青色革命》，長谷部慶治寫過《心》和《處刑之部屋》，水木洋子寫過《弟弟》，八住利雄寫過《妻與女之間》和《我是貓》，谷川俊太郎寫過《股旅》和《火之鳥》……等等。無論如何，70年代之前的市川崑作品大部分都出自和田夏十的手筆，我們大可以稱之為「和田夏十時期」。

市川崑的創作生涯進入「橫溝正史時期」之後，許多人都認為市川崑的「文藝創作」生涯從此宣告完蛋；和田夏十的名字於焉消失，市川崑徹底向商業主義投降了。由於《犬神家之一族》在票房上空前成功（香港的電視台則改編成慘不忍睹的電視劇集《發現灣》），市川崑一口氣便拍攝了5齣橫溝正史原著的推理電影。然而，市川崑並未因此而徹底妥協。橫溝正史的陰暗、血腥世界因為市川崑出色的攝影和美術而提升至更高的境界。

1980年，市川崑重拍日本文藝大師川端康成的名著《古都》。女主角山口百惠聲言拍完該片後便正式引退。日本影評人並沒有因為《古都》是山口百惠退出影壇的紀念作而另眼相看（大概認為是電影公司的宣傳手法），又或者他們對「橫溝正史時期」的市川崑早已看低一線，因此這部成績比中村登1963年的舊作精采得多的《古都》，竟然未能入選《電影旬報》的10大電影之列。我認為大部分日本影評人都看走了眼。翌年，市川崑改編了美國偵探小說作家 Ed McBain 的作品 Lady, Lady I did It。或許因為這是市川崑頭一次改編外國小說，日本影評界忽然間又對市川崑的作品產生興趣。一看之下，大多數日本影評人又開始對市川崑的創作誠意和技巧另眼相看。這部名為《幸福》的影片獲《電影旬報》選為是年

10 大日本電影第 6 位。《幸福》雖然是一齣灰暗低調的奇情犯罪片，但影片洋溢著豐富的幽默感和人情味，片中的警探被處理成有血有肉的普通人，而一對年幼姊弟的演出極為感人。

　　《古都》和《幸福》不但恢復了觀眾對市川崑的信心，同時亦顯露了日高真也作為編劇家的才氣。日高真也改編了 3 部橫溝正史的推理小說——《犬神家之一族》、《女王蜂》、《醫院斜坡上自縊之家》，初時人們仍然不敢肯定他的才華是否真的出眾。直到他協助市川崑改編了川端康成的《古都》，Ed McBain 的《幸福》，谷崎潤一郎的《細雪》，宇野千代的《阿嫻》，日高真也的才情於是顯露無遺。說市川崑目前已經進入「日高真也時期」亦不為過。

　　在日本眾多電影導演當中，市川崑應該是最喜歡改編文學作品的一位。64 部作品有 3 分之 2 改編自文學作品或通俗小說，在數量來說應該是一項世界紀錄。市川崑之電影素材的另一特色是喜歡重拍別人的作品，甚或是自己的作品。這個趨勢近年愈來愈明顯。他在 50 年代便曾經重拍恩師阿部豐（市川曾任阿部的副導演）1941 年的作品《撫足之女》（原著：澤田撫松）；1963 年又重拍《雪之丞變化》（原著：三上於菟吉），舊作分別由老牌日本導演阿野壽一和牧野雅弘於 1954 和 1959 年攝製。踏入 80 年代之後，市川崑的 6 部作品（包括尚在拍攝中的《鹿鳴館》）全部都改編自文學作品或流行小說，其中竟然有一半是重拍別人（甚至是自己）的舊作。

　　如前所述，《古都》是重拍中村登 1963 年的舊作，《細雪》是重拍阿部豐（1950）和島耕二（1959）的作品，而《新緬甸豎琴》則是重拍自己在 1956 年拍過的作品。後者居然叫好叫座，在日本的票房收入猶勝黑澤明的「超大作」——《亂》，而《電影旬

報》亦選之為去年 10 大日本電影第 8 位。看來，市川崑的最新作
品《鹿鳴館》將會是他事業上的另一個里程碑。市川崑加三島由紀
夫，且讓我們拭目以待。

　　從「和田夏十時期」到「日高真也時期」，從日本的文學作
品《我是貓》，到改編自美國犯罪小說的《幸福》，市川崑的作品
都具有濃烈的個人風格。只要看看市川崑根據不同編劇家的作品而
拍攝的不同時期、不同類型的電影，例如和田夏十的《野心》，水
木洋子的《我兩歲》，谷川俊太郎的《股旅》，八住利雄的《我是
貓》，日高真也的《幸福》……裏面的幽默（許多時是黑色幽默）
和人情味（往往是面臨絕境的人情味），我們便可以肯定地說一句：
市川崑是一位極具個人風格的電影作者。

　　即使是橫溝正史筆下的私家偵探金田一耕助（石坂浩二飾
演），一舉手一投足亦充滿幽默感。對於市川崑來說，日本文學有
太多的傑作可以改編成電影，題材方面可以說是取之不竭、用之不
盡。市川崑之所以常常重拍別人的作品，相信是其個人偏好（某一
作品），多於題材枯竭之故。如果市川崑能夠像美國導演尊·侯斯
頓那樣活到 80 歲，又能拍電影到 80 歲（老尊的新作《龍鳳俏冤家》
獲 8 項奧斯卡金像獎提名），我輩影迷真是眼福不淺。

　　最近看到一些有關日本電影的資料，表面上似乎與市川崑無
關，但實際上仍要涉及這位電影大師的。1979 年，日本的《電影
旬報》為紀念其創刊 60 周年，在該刊 11 月下旬號，刊登了由 96
名評選委員投票選出之日本電影有史以來 10 大名片，市川崑居然
未有 1 部作品能夠入選前 30 名。反觀黑澤明卻有 3 部作品入選 10
大，而《七俠四義》和《留芳頌》分別以最多票數高踞第 1 位和第
2 位 [4]。這個情況足以說明：自從進入「橫溝正史時期」之後，市

川崑在日本影評界的聲譽已下降至空前的最低點。

　　1980 年山口百惠擔綱演出的《古都》對市川崑的聲望並無裨益。許多日本影評人認為年輕的女歌手不可能是嚴肅的好演員，而一人分飾兩角更是無聊的噱頭。但無可否認，《古都》是山口百惠從影以來的最佳代表作，也是市川崑晚期作品的分水嶺。《古都》是市川崑重新踏上文藝創作道路的重要里程碑。畢竟，令市川崑重振聲威並再度引起日本影評人關注的作品卻是 1981 年的《幸福》。

　　《電影旬報》在 1982 年選舉日本戰後 10 大高齡電影導演，評選標準是 60 以上而仍然拍到傑出作品，市川崑以 66 高齡於 1981 年拍出《幸福》而獲選為第 8 位。這次別開生面的選舉，間接肯定了市川崑老而彌堅的「老牌地位」。名單之中有多部作品曾經先後在香港國際電影節展出，茲錄如下，以供讀者參考（括弧內是各該導演完成其作品的歲數）：

㈠中川信夫（已故）1982 年的《怪異談‧活的小平次》（77），
㈡內田吐夢（已故）1971 年的《真劍勝負》（72），
㈢黑澤明 1980 年的《影武者》（70），
㈣新藤兼人 1981 年的《北齋漫畫》（69），
㈤山本薩夫（已故）1979 年的《野麥峽的哀愁》（69），
㈥木下惠介 1980 年的《父啊母啊！》（68），
㈦豐田四郎（已故）1973 年的《恍惚的人》（67），
㈧市川崑 1981 年的《幸福》（66）
㈨田坂具隆（已故）1966 年的《湖之琴》（64），
㈩今井正 1976 年的《兄與妹》（64）。

　　10 位老牌導演之中，已有半數物故；市川崑以 70 高齡依然活躍影壇，《幸福》、《細雪》、《阿嫻》、《新緬甸豎琴》，全部入選《電影旬報》每年 10 大日本影片之列，其創作熱誠及魄力更見彌足珍貴。我輩影迷焉能不對其新作《鹿鳴館》寄以厚望。

攝 影 風 格

　　在現階段來說，要詳細分析市川崑作品的主題、內容、技巧、風格等等，顯然不是筆者的能力所及之事。一方面固然是市川崑的電影看得不夠全面，60 多部作品大概只看了 4 分之 1。另一方面是欠缺有系統的觀賞和研究機會。市川崑的 10 多部作品我是在過去 20 年來零零碎碎地看的。雖然每一部作品都給我留下深刻的印象，但畢竟都是一些斑駁的浮光掠影。像《東京世運會》便是 20 年前公映時看的，至於《野火》、《雪之丞變化》、《股旅》等片說來亦有 10 多年。近數年則看得比較頻密，例如《億萬長者》、《滿員電車》、《我兩歲》、《古都》、《幸福》、《細雪》、《阿嫻》都是最近 2、3 年看的。最重大的發現是市川崑在 50 年所拍的兩齣黑白舊作──《億萬長者》和《滿員電車》，充滿了他一貫的幽默筆觸，而映像和剪接等各方面都極富現代感；在當時來說可能是實驗作品，但在今天看來卻完全沒有過時的感覺。這 2 齣舊作令我對市川崑在 50 年代所拍攝的 30 多部電影產生莫大的興趣。現在只就我個人所看過的 10 多部市川崑作品來論述一下他的攝影風格。

　　要談市川崑的攝影風格，其實頗不容易。如前所述，市川崑的電影作品具有多樣化的題材，幾乎甚麼類型的影片都拍過，而且拍得甚為出色──木偶劇紀錄片、運動紀錄片、現代戰爭片、古裝

武士片、偵探推理片、家庭倫理片、諷刺喜劇片、愛情文藝片、社會寫實片……簡直不勝枚舉。大概除了荷里活的 3 大皇牌「劇種」——歌舞片、西部片和科幻片——之外，市川崑是甚麼類型的影片都拍過了。此外，市川崑的作品有黑白方塊銀幕，有彩色方塊銀幕；有黑白寬銀幕，有彩色寬銀幕，其攝影風格自然是變化多端，令人目為之眩。那麼，市川崑之攝影風格又在甚麼地方表現出來呢？我認為可以概括地說：懾人的映像。

市川崑的電影作品，由黑白方塊銀幕的《緬甸豎琴》，到黑白寬銀幕的《慾火痴魂》，到彩方塊銀幕的《細雪》；攝影指導由橫山實到小林節雄，由宮川一夫到長谷川清，畫面都是那麼攝人心魄。寬銀幕電影（CinemaScope）我們看得多了。有一個時期（尤其是 60 年代中期至 70 年代中期），香港、台灣、中國大陸的電影，幾乎全部都是寬銀幕；而寬銀幕的畫面其實是最難構圖的。寬銀幕只會令一些欠缺美學修養的攝影師自暴其醜，於是大部分港、台、中的寬銀幕電影都使人看得渾身不自在。要是你沒有看過市川崑導演、宮川一夫攝影的《炎上》、《慾火痴魂》、《少爺》、《弟弟》、《破戒》（還有小林節雄攝影的《野火》和《雪之丞變化》），你可能無法領略到：寬銀幕的構圖，原來可以是這樣美妙的。一些早在 10 年 8 年前所看的市川崑作品，其精采鏡頭迄今仍深印腦海。例如《少爺》裏面有一個 Top-shot（按：極高角度的俯鏡，攝影機的鏡頭軸線甚至與地面成直角），拍攝一條窄長的船在水面前進，由畫面的右面入鏡，輕盈瀟灑地竄到左面出鏡。又譬如《雪之丞變化》裏面一場夜景，在某大宅狹長的圍牆外（是甚麼劇情則早已忘記），好像有個武士之類射出一條長長的繩索（橫過畫面），光影和畫面的配合極具魅力。市川崑和他的攝影師非常巧妙地利用了寬銀幕畫面的特性，映像的優美每每令人喝采。

　　眾所週知，許多著名導演的攝影風格，往往來自他的攝影指
導，例如美國的威廉・韋勒（William Wyler）依賴格烈・杜倫[5]，
馬田・烈特（Martin Ritt）依賴黃宗霑[6]；杜倫和黃宗霑逝世後，
兩位導演都喪失了早期懾人的視覺風格。但市川崑則不然。無論攝
影指導是宮川一夫也好，小林節雄也好（《我兩歲》、《十位黑婦
人》、《股旅》、《新緬甸豎琴》），長谷川清也好（《犬神家之
一族》、《獄門島》、《女王蜂》、《古都》、《幸福》、《細雪》），
市川崑的電影都具有強烈的映像風格。近作《細雪》的攝影固然淒
迷美麗得令人無話可說，連《獄門島》、《毬謠魔影》這樣陰森、
血腥的推理電影亦被他拍得詩情洋溢，令人印象難忘。不過，市川
崑的電影並不一定「唯美」是尚，像《幸福》那近乎黑白攝影的風
格便非常切合 Ed McBain 小說中的灰暗黝黑世界。市川崑變幻無
常的視覺風格，是服從於其變化多端的作品題旨和內容的。

美 的 追 求

　　談到市川崑作品的視覺魅力，攝影風格這一環固然極之重要，
但美術指導這一方面亦萬萬不能忽略。電影藝術是集體創作的藝
術，是綜合藝術，而市川崑的合作者都是最好的。像腳本方面的和
田夏十，攝影方面的宮川一夫，都是日本影壇（甚至世界影壇）最
頂兒尖兒的高手。市川崑堅持要和最好的藝術家合作。美術方面亦
不例外。市川崑最近這十年來的映像風格得力於其美術指導村木忍
的助力不少。不過，未談市川崑和村木忍的合作情況之前，或許應
該介紹一下其他曾與市川崑有過合作關係的美術指導。

　　可以這樣說，跟市川崑合作的美術指導，幾乎都是日本影壇的

10大「美指」。例如《太平洋獨處記》的松山崇[7]，《弟弟》、《慾火痴魂》、《十位黑婦人》的下河原友雄[8]，《炎上》、《破戒》、《股旅》的西岡善信[9]，以至《犬神家之一族》、《女王蜂》、《火之鳥》、《新緬甸豎琴》的阿久根嚴等等。市川崑作品的豐富的時代感、地方色彩和精緻細膩的感情世界，實在與其美術指導的才華有不可分割的關係。由於其作品的題材千變萬化，市川崑的美術指導亦難免有走馬換將的情形出現；現代戰爭片的「美指」不一定精於明治時代的愛情文藝片，這是可以理解的。

最近幾年來，日本影壇具有最優美的映像風格的兩齣電影是人所共知——市川崑的《細雪》和黑澤明的《亂》；而這兩部作品的美術都是由村木忍負責，並且都出版了非常精美的美術畫集（後者名為「黑澤映畫之美術」）。村木忍是日本電影界另外一位美術大師村木與四郎[10]的太太，跟市川合作已經超過十年，其前作包括《妻與女之間》、《毯謠魔影》、《獄門島》、《幸福》、《細雪》、《阿嬌》等等。黑澤明過去的合作者多數是村木與四郎，拍攝《亂》的時候，居然要村木與四郎、村木忍夫婦同時上陣；大概是對《細雪》裏面綺麗多姿的和服豔羨萬分，於是才厚著臉皮向市川崑借將（一笑）。

市川崑對於「美」的追求，或者可以在他的電影中出現的女性可以得到證明。跟市川崑合作的女演員，多是日本影壇數一數二的美人。試看《處刑之部屋》、《日本橋》、《少爺》、《雪之丞變化》的若尾文子，《太平洋獨處記》、《再愛》的淺丘琉璃子，《心》、《炎上》的新珠三千代，《古都》的山口百惠（黃金時期的她），以至《細雪》和《阿嬌》的吉永小百合等等。當然，不會演戲的美人其實等於零。不過，連山口百惠都脫胎換骨地成為懂得演戲的女優，市川崑以前的 60 部電影顯然不是白拍的。

<div align="right">1986 年 2 月至 4 月</div>

註釋

1　見法國《正影》雜誌（Positif）1985 年 9 月號（第 295 期），訪問者是 Michel Ciment 和 Christian Viviani。中譯見《電影雙週刊》第 176 期，1985 年 11 月 28 日出版。

2　見 Audie Bock 著《日本電影導演》（*Japanese Film Directors*）第 220 頁，引自作者與大島渚 1974 年 5 月的一次談話。

3　同時是日本有名的電影史家，編著過《日本映畫作家全史》、《世界映畫名作全史》、《世界（日本）映畫俳優・作家全史》等書。

4　内田吐夢的《飢餓海峽》佔第 3 位，山中貞雄的《人情紙風船》和成瀬巳喜男的《浮雲》同列第 4 位，溝口健二的《西鶴一代女》和小津安二郎的《東京物語》同列第 6 位，木下惠介的《二十四隻眼睛》佔第 8 位，伊藤大輔的《忠次旅日記・信州血笑旅》和黑澤明的《羅生門》同列第 9 位。

5　Gregg Toland（1904-1948），為威廉・韋勒拍過《魂歸離恨天》（1939）、《草莽英雄》（1940）、《黃金時代》（1945）等名作。

6　James Wong Howe（1899-1976），為馬田・烈特拍過《牧野梟獍》（1963）、《雨打梨花》（1964）、《亂石崗蕩寇戰》（1966）、《亡命雙雄大決鬥》（1969）等片。

7　作品包括黑澤明的《野良犬》、《羅生門》、《白痴》和《七俠四義》，以及最近香港國際電影節放映的《大阪之宿》（五所平之助）。

8　其他名作包括小津安二郎的《宗方姊妹》（1950）和五所平之助的《煙囪下》（1953）。

9　其餘作品有前述中川信夫的《怪異談・活的小平次》。

10　黑澤明《亂》的兩位美術指導之一，常與黑澤明合作，前作包括《蜘蛛巢城》、《武士勤王記》、《用心棒》、《穿心劍》、《天國與地獄》、《赤鬍子》、《沒有季節的小墟》、《影武者》等等。

市川崑主要作品年表

1946	道場寺娘（紀錄片）
1947	東寶千一夜
1948	花開三百六十五夜
1949	人間模樣
	無窮的情熱
1950	銀座三四郎
	熱泥地
	曉之追跡
1951	夜來香
	戀人
	無國籍者
	偷戀
	班吉萬獨唱
1952	結婚進行曲
	幸運先生
	年輕的一代
	這樣，那樣
1953	普先生
	青色革命
	青春錢刑平次
	愛人

1954	整體的我
	億萬長者
1955	青春怪談
	心
1956	緬甸豎琴（威尼斯電影節聖喬治奧獎）
	處刑之部屋
	日本橋
1957	滿員電車
	東北之神武館
1958	炎上／金閣寺
1959	再見，日安
	鍵／慾火痴魂（康城電影節特別獎）
	野火
	女經
1960	少爺
	弟弟
1961	十位黑婦人
1962	破戒
	我兩歲

1963　雪之丞變化

　　　　太平洋獨處記

1964　錢之舞踊

1965　東京世運會（紀錄片）（康城電影節特別獎）

1967　飛彈戰爭

1968　青春（紀錄片）

1971　再愛

1973　股旅／浪徒

1975　我是貓

1976　妻與女之間（合導：豐田四郎）

　　　　犬神家之一族

1977　毬謠魔影

　　　　獄門島

1978　女王蜂

　　　　火之鳥

1979　醫院斜坡上自縊之家

1980　古都

1981　幸福

1983　細雪

1984　阿寒

1985　新緬甸豎琴

1986　鹿鳴館

專題篇

小津安二郎

172

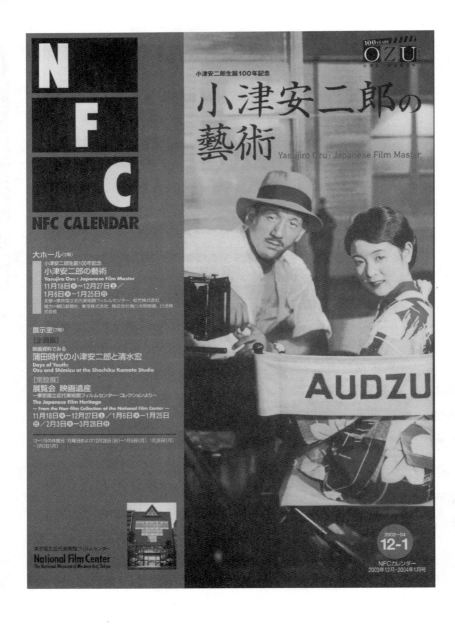

小津安二郎作品之回顧：
簡述與技法探討

　　今年8月2日至12日，在瑞士舉行的第32屆羅伽諾（Locarno）電影節，舉辦了一個小津安二郎作品的回顧展，放映了他的代表作一共12部，對這位已故的日本電影大師表示崇高的敬意。回顧展由大會的統籌主席尚皮爾・布魯沙（Jean-Pierre Brossard）和《日本電影》[1]之主編黑田弘子（Madame Hiroko Govaers）合作籌辦，前者並編印了一本用法文出版的《小津安二郎特集》，裏面收集了一些有關小津作品的精警言論，其中包括美國編劇家兼導演保羅・施瑞德[2]的文章。據一位出席影展的美國新秀導演尊彌頓・沙爾諾[3]對筆者說，施瑞德對小津的作品極為著迷，不但為小津寫了一本書，並且為他自己的豪華房車找來一個「小津一號」（OZU 1）的車牌號碼；其對小津仰慕之情，於此可見。

　　小津安二郎這個名字，對香港的一般電影觀眾，尤其是年輕的一代，可能較為陌生，但對藝術電影有濃厚興趣的影痴，一定熟悉小津這兩個字，亦多數會看過他的影片。雖然小津的作品從未在港公映，但在一些電影會或日本電影節的場合，我們仍有機會認識小津的作品和他的內心世界。例如6年前，火鳥電影會便曾經放映過小津的傑作《東京物語》和《秋刀魚之味》，而1974年的一次日本電影節又放映了他的第一部彩色片《彼岸花》。

　　這一次，筆者前往瑞士參觀羅伽諾電影節，主要目的便是為了小津安二郎的回顧展。最初，法國影評人兼導演皮爾・利思昂對我說，這個回顧展將放映小津的 20 部影片，我當時（6 月底）正在巴黎收拾行裝，準備返港，一聽之下，為之動容，於是決定在法多留兩個月，連今年香港國際電影節的《戰後香港電影回顧》也放棄了。可惜，羅伽諾電影節只放映了 12 部小津作品，而我已看過其中 7 部，未看的只得 5 部，坦白說，是有點失望。然而，能夠順著製作年份，一口氣看 12 部小津影片，而幾乎每部都重看 1 次，的確是難得的觀摩機會。

　　回顧展所放映的小津作品依次為：《東京之合唱》（1931 年，默片），《我出生了，但⋯⋯》（1932 年，默片），《心血來潮》（1933 年，默片），《獨生子》（1936），《有一個父親》（1942），《晚春》（1949），《茶泡飯之味》（1952），《東京物語》（1953），《彼岸花》（1958），《秋日和》（1960），《小早川家之秋》（1961），《秋刀魚之味》（1962）。

小津安二郎作品年表

1927	懺悔之刃	1932	春天來自婦人
1928	若人之夢		我出生了，但
	女房紛失		青春之夢在何處
	南瓜		我們相逢之日
	搬家的夫婦	1933	東京之女
	肉體之美		非常線之女
1929	寶之山		心血來潮
	年青的日子	1934	我們要愛母親
	和製喧嘩友達		浮草物語
	我畢業了，但	1935	箱入娘
	會社員生活		東京之宿
	突貫小僧		菊五郎之鏡獅子
1930	結婚學入門	1936	大學乃勝地
	早晨散步		獨生子
	我落第了，但	1937	女士忘記了什麼？
	那夜的妻子	1941	戶田家之兄妹
	伊洛斯之怨靈	1942	有一個父親
	失去的幸運	1947	長屋紳士錄
	年輕的小姐	1948	風中的牝雞
1931	淑女與髯	1949	晚春
	美人哀愁	1950	宗方姊妹
	東京之合唱	1951	麥秋

1952　茶泡飯之味

1953　東京物語

1956　早春

1957　東京暮色

1958　彼岸花

1959　早安

　　　　浮草

1960　秋日和

1961　小早川家之秋

1962　秋刀魚之味

影響深遠

　　在日本的已故殿堂大師之中，溝口健二和小津安二郎是世人最熟悉的兩位。溝口健二早已享有國際聲響，而小津則在 70 年代初期才開始正式受西方影評人重視，到今天小津逝世已 16 年，而研究小津作品的熱潮仍方興未艾。英、美、德影評界似乎比法、意、瑞等地，較早對小津的作品發生興趣。美國影評人當奴・李治（Donald Richie）似乎是歐美影圈中最早研究小津的一位，他在 1959 年便於美國的《電影季刊》上發表了小津安二郎的後期影片 [4] 的文章，到目前他已是英、美等國研究小津作品的權威。小津對當代電影的影響亦可見諸 70 年代後期的一些電影，如德國導演彼德・漢基（Peter Handke）的《左手女郎》，片中的居室便可見到小津的海報和電視上小津默片《東京之合唱》的片段，而導演的處理方法亦很明顯地受到小津技法的影響。

　　如果我們承認電影是藝術，那麼作品的新舊，作者的存亡，實在不足以決定作品的好壞。香港部分年輕的觀眾，有一個奇怪的習慣，他們看電影一定要選新的來看，他們認為陳年舊片不會有甚麼好貨色。於是，再進一步引伸便成為：看電影一定要看彩色寬銀幕，黑白方塊銀幕的影片肯定沒有瞄頭。然而，美國導演卜・科西（Bob Fosse）在 1974 年仍然給我們一部黑白的《連尼》（Lenny），活地・阿倫的新片《曼赫頓》也是黑白製作，但兩片都有上佳的成績。反觀港、台兩地製作的影片，有哪一部新片不是彩色片，有哪一部新片不是寬銀幕 [5] ？但是，能夠成為不朽傑作的又有多少部？寬銀幕攝影技術在 1957 年正式在日本應用，不過，小津一直沒有採用，他在 1958 年以後拍攝的《彼岸花》、《早安》、《浮草》、《秋日和》、《小早川

家之秋》、《秋刀魚之味》全部都是方塊銀幕，但今天看來仍然有
其不朽的藝術價值。

　　去年，《東京物語》和《秋刀魚之味》在巴黎市面戲院公映，
掀起了研究小津作品的熱潮。在這之前，小津的名字不過是電影
百科全書上面的標題，或者是電影會會員掛在口邊的陌生名字。
上述兩片公映的同時，巴黎的《正影》雜誌（Positif）、《電影筆
記》（Cahiers du Cinéma）、《電影幕前》（L' Avant-Scène du
cinéma）等都有專文論述小津作品，後者還刊登了《東京物語》劇
本法譯。法國影評界和觀眾，以前只重視溝口健二的影片，法國電
影收藏館放映日本經典影片時，亦多數是選映溝口的作品。近年，
這種形勢已開始逆轉。今年 6 月初，法國電視第二台放映了兩部小
津作品──《晚春》和《早春》，使一些法國影評人和觀眾更加著
迷。今次羅伽諾的回顧展，喜歡小津影片的法國影評人雲集 Rex
戲院，計有《正影》雜誌，《快訊週刊》（L' Express）、《巴黎
晨報》（Le Matin）的米修·西蒙 6，《銀幕》雜誌（Ecran）的
主編馬西·馬丹 7，《影視一週》（Télérama）和《正影》雜誌的
麥士·鐵斯亞（Max Tessier），《世界報》（Le Monde）的影評
人 Louis Marcorelles，《電影筆記》的 Alain Bergala 和 Louis
Storecki，《東京新聞》和《電影旬報》的通訊員今泉幸子（馬西·
馬丹之太太），還有影評人、發行商兼導演的皮爾·利思昂。聞說
小津的另外兩部彩色片《彼岸花》和《秋日和》將於今年內在巴黎
公映，到時一定會有更多的影迷認識小津安二郎的作品。

　　或者有人認為，去世多年的小津實在不值得這樣重視。但是，
如果我們在托爾斯泰逝世 80 年後，仍然有興趣看這位俄國大文豪
的傑作《戰爭與和平》及《安娜·卡烈妮娜》，依然被小說裏面

的情節、人物、主題所感動，那麼，我們在小津逝世未及 20 年之後，重看他早期的經典默片，也是十分正常的一回事。看過小津在 1932 年拍攝的默片《我出生了，但……》的觀眾，相信都會承認這是一部精采的影片，裏面的諧趣、幽默和人情味的描寫，跟差利·卓別靈的喜劇相比亦毫不遜色。3 年前，筆者第一次在巴黎國際電影節看到這部影片的時候，真可說是喜出望外，並且私下認為，能夠看到該片，是整個電影節的最大收穫。今次在羅伽諾影展重看該片，仍然看得津津有味，兼且開懷大笑。好的藝術作品的確經得起時間的考驗。事實上，鑒於小津在電影藝術方面的卓越成就，許多藝術評論家早已認定他是 20 世紀最偉大的藝術家之一。

英國電影學會（British Film Institute）曾於 1975 年底至 1976 年初舉辦了一個《前期小津》（Early Ozu）的回顧展，後來聽說又舉辦了一個《後期小津》回顧展。筆者翻看前者的場刊，見到他們原來放映了小津作品 18 部，包括名作《東京之女》、《浮草物語》、《東京之宿》、《戶田家之兄妹》、《長屋紳士錄》、《風中的牝雞》等等，真是既羨且妒。小津安二郎在 35 年內所拍的 54 部影片之中，除卻有一部分在戰前或戰爭中散失外，目前依然存在的作品據說有 32 部。但願香港國際電影節或日本文化部能在可見的將來，為我們來一次小津安二郎作品回顧展，那才真是影迷、影痴的眼福！

擅拍家庭倫理片

1973 年底火鳥電影會放映了《東京物語》和《秋刀魚之味》後，曾經舉行了一個小津座談會。其間有人提出了一個問題：「像

小津這樣的家庭倫理電影，鏡頭呆滯，與粵語文藝片有甚麼分別呢？（大意）」這樣提問題首先便犯了一個嚴重的錯誤，發問者言下之意是認為粵語片低劣，但任誰都知道，粵語片亦有成功的作品。小津後期的影片容或是「鏡頭呆滯」，但他是蓄意這樣做，而且有其目的。這一點，筆者稍後才加以論述。只要我們看看小津在戰前拍攝的默片《我出生了，但……》（1932年），便會明白小津在當時，對於鏡頭運用的精到之處，片中不但有許多推拉鏡頭，甚至還有弧形的推軌鏡頭，運鏡委實靈活異常。單從這一點看來，我們的粵語片恐怕落後了20年。小津是不是只拍家庭倫理電影呢？答案是否定的。他在30年代初期便拍過的有史登堡式的警匪片，也拍過卓別靈式的喜劇。大概他特別喜歡以人為本位，以家為中心，所以便不自覺地一直拍下去，直到1962年的遺作《秋刀魚之味》為止。

小津作品（尤其是後期）之簡練、恬靜風格，我們只要一看他影片的片頭設計，便可以想像到他的內心思想。這次回顧展所放映的12部小津影片之中，每一部的片頭工作人員字幕，都是以方方正正的字體，打在同樣的一幅麻質布料之上，由默片至聲片，由黑白至彩色，在這30多年的時間更遞裏面，竟然沒有絲毫改變。小津這種對靜態、簡單、樸素的著迷態度，實在是傳統東方哲學精神的最高表現。

在小津的家庭倫理影片裏面，他包容了人生的四大階段──生、老、病、死，人類生存的四大要素──食、衣、住、行，也包含了中國儒家思想裏面的五倫，即五大人際關係──君臣、父子、夫婦、兄弟、朋友；不過，他以上級和下屬、師長和學生的關係代替了君臣關係。在小津的所有作品裏面，上述的元素重複出現至令

人吃驚的程度。然而，非常奇怪，重複又重複的素材，卻不會成為
濫調，究竟小津的秘訣在那裏？筆者會嘗試在下文作一詳盡的探
討。

與當代日本電影之比較

　　在探討小津安二郎的導演技法和內心世界之前，筆者先嘗試
把他的作品與當代的日本電影來一次概括性之比較。戰後的日本導
演無論在內容、題材、形式方面都非常多樣化。單在類型方面便有
古裝歷史片、武士劍道片、奇情犯罪片、現代戰事片、倫理文藝
片，等而下之的還有科幻怪獸片、神奇武俠片、詭異恐怖片、性愛
色情片……等。這些片種曾經或先或後盤踞了香港一部分的影片市
場。我們最好不要理會那些粗製濫做的劣作，先來看看日本當代巨
匠的作品。在日本曾經一度成立「四騎之會」製作機構的大師級導
演──黑澤明、小林正樹、木下惠介、市川崑，幾乎都拍過這類型
的影片。

片種／導演	黑澤明	小林正樹	市川崑	木下惠介
古裝歷史	《蜘蛛巢城》	《切腹》	《雪之丞變化》	《笛吹川》
武士劍道	《用心棒》	《奪命劍》	《股旅》	──
奇情犯罪	《野良犬》	《黑河》	《犬神家之一族》	《太陽與玫瑰》
現代戰事	《德爾蘇·烏扎拉》	《人間之條件》	《緬甸豎琴》	──
倫理文藝	《留芳頌》	《化石》	《弟弟》	《日本之悲劇》

　　無可否認，這樣子劃分他們的影片的確有點牽強，譬如黑澤明的《德爾蘇．烏扎拉》便不應歸入現代戰事片一類，而木下惠介又未曾拍過武士劍道片或現代戰事片；此外，在古裝歷史片和武士劍道片之間又沒有明顯的區分。然而，上面的圖表可以間接反映出小津安二郎「純文藝」迷戀的程度。我們只要把這些影片與小津的作品對照一下，便可以知道他那種嚮往家庭倫理的創作路線是如何執著。在影機運動方面，黑澤明的「一動」，與小津的「一靜」，對比尤其強烈。小津一心一意拍攝倫理文藝片，而居然可以 6 次入選《電影旬報》的十大影片第 1 位 [8]，在日本電影史上可算是空前的紀錄。

　　讓我們再看看日本新一代導演喜歡甚麼樣的題材。今年 9 月在香港大會堂劇院曾經有一次以「60 年代日本電影新浪潮」為主題的電影欣賞週，放映了老導演增村保造的《盲獸》，新秀導演吉田喜重的《情慾十虐殺》，勅使河原宏的《夏天的士兵》，實相寺昭雄的《曼陀羅》及藏原惟繕的《愛的渴求》等。我無意在這裏論列它們成績的好壞，只想指出，上述影片全部都對性愛和（或）暴力有露骨的描寫。這批影片雖然不足以代表當代的日本電影，但亦可以反映其大勢所趨。筆者 8 月間在瑞士羅伽諾電影節看了 10 多部溫馨、雅淡、純樸的小津影片後，9 月份回到香港卻一口氣看了這幾部激情的影片，著實有點心弦受到震盪的感覺。

　　我們再看今年香港國際電影節所放映的好幾部日本片，例如增村保造的《曾根崎心中》，寺山修司的《拳師》，東陽一的《三疊》等，都是日本影壇近期的製作，但同樣有許多性愛或暴力的場面。其中尤以增村保造的《盲獸》和《曾根崎心中》最為激情、血腥和暴力，實在已到了「灑狗血」的地步，令人難以忍受。

　　小津安二郎的影片從來沒有絲毫性愛或暴力的描寫，但最重要的便是沒有殺人或自殺的情節。回頭看看我們那些專拍倫理文藝影片的粵語片或國語片導演，間中亦會安排一些殺人或自殺的場面，騙取觀眾的同情或熱淚。但是，小津鏡頭下的人物從來沒有這些異常的舉動。日本人的自殺傳統可說中外皆知，切腹便是日本武士維護自身尊嚴和氣節的手段。第二次世界大戰時期的自殺飛機早已轟動國際。有「黑澤天皇」之稱的黑澤明 9 也曾自尋短見，消息哄動國際影壇。再如著名日本作家芥川龍之介、川端康城、三島由紀夫的自殺身死更是典型的例子。自殺在日本電影中是極為常見的素材。此外，不單只有個體自殺，還有男女殉情式的「雙重自殺」，例如大島渚的《無理心中日本之夏》，篠田正浩的《心中天網島》，增村保造的《曾根崎心中》 10 等，都是以雙重自殺收場，也難怪當奴·李治著述的《日本電影》（*Japanese Cinema*）要以《心中天網島》的劇照做封面。

　　有許多西方影評人認為小津安二郎是「最日本的日本導演」，筆者不敢苟同。因為，最低限度，小津作品之中沒有暴烈的自殺場面，沒有固執的武士道精神，沒有狹隘的軍國主義思想，沒有大膽的性愛描寫，沒有大哭大嚷的火爆場面，而這些都是其他日本電影最常見的素材或戲劇處理。單從演技方面著眼，小津的演員便顯得含蓄而內斂，不像一般日本演員時常表現的誇張演技。小津安二郎深諳中庸之道，不像其他日本人凡事都傾向於極端化。我認為小津不是「最日本的日本導演」，而是最能代表東方哲學精神的日本導演。

　　在日本影壇當中，經常拍攝小市民生活的所謂倫理文藝片導演，有 30 年代崛起的已故大師成瀨巳喜男，有 40 年代初露頭角

的木下惠介，還有 60 年代才開始惹人注目的山田洋次。其中以山田洋次的影片內容和取材最接近小津安二郎。山田洋次自從 1968年開始，幾乎每年都有作品入選《電影旬報》10 大之列（1974 及1978 兩年是例外），而且還以《家族》和《幸福的黃手絹》2 次獲選最佳影片、最佳導演和最佳編劇。他的影片在日本除了叫好之外，亦很叫座。其實，說山田接近小津，也不過是指題材方面，若論導演技法和藝術境界，兩人之間仍有非常顯著的分別。山田洋次的影機運動、時空處理、構圖、角度、鏡位等等，在小津精簡、純淨的技法對比之下便顯得較為蕪雜、粗糙。山田洋次絕少拍攝古裝的「時代劇」，作品多是現代的「庶民劇」，通過日常生活的瑣碎事情和細節，呈現出人生的面貌。這一點與小津最為接近。

　　除此之外，山田和小津都有長期合作的工作人員；前者的「班底」是朝間義隆、宮崎晃（編劇）、高羽哲夫（攝影）、山本直純（配樂），而後者絕大部分時間與野田高梧（編劇）、厚田雄春（攝影）、齋藤高順（配樂）等合作。兩人都表現了高度的合群精神，尤以小津和厚田[11]之間的合作歷時最久。厚田在 1931 年開始在《東京之合唱》任茂原英朗的攝影助手，1941 年拍《戶田家之兄妹》時正式升為攝影指導，一直到 1962 年的《秋刀魚之味》為止，他與小津共事超過 30 年，相信也是世界影圈一個罕有的紀錄。

技法探討

　　在談論小津作品的內容和主題之前，筆者認為最好先來探討一下小津的導演技法。他的電影技巧不單只在日本導演之中卓然自成一家，即使環顧古今中外，亦無人能與之相提並論。在這方面，小

津的確「獨步武林」。當然，形式或技巧並不能決定作品的優劣，只有在形式和內容兩方面能夠高度配合，才可以產生優秀的藝術作品。小津的影片便能夠達到這個要求。要探討小津的技法，大致可以分開以下五點來論述：（1）蒙太奇，（2）場面調度，（3）影機運動，（4）鏡頭角度及鏡頭運用，（5）燈光、服裝、佈景、道具。

一、蒙太奇

　　劇情進展通常以極為簡單的蒙太奇交待。早期的默片還可以看到淡出、淡入、溶鏡等過場手法，到後來則乾脆只用割接，而且是清楚俐落的割接，絕少利用畫外聲音[12]或其他技巧來連貫。劇情多數是單線進行，很少採用多線發展的平行蒙太奇，也絕少象徵性或襯托式的剪接技巧（如《波特金號戰艦》中的一輯石獅子蒙太奇）。戰後的作品（如 1949 年的《晚春》）比戰前的作品（如 1933 年的《心血來潮》）精練，而蒙太奇的運用簡至無可再簡；快速割接（衣笠貞之助 1926 年的《瘋狂的一頁》）、時空交錯、加速蒙太奇等剪輯技巧全部欠奉。

　　小津在 50、60 年代拍攝的影片所用的過場技巧簡單純樸，毫不賣弄。無論是空間的轉換，或時間的更遞，都用最簡單、最原始的割接。戰後電影的過場技巧簡直是五花八門，不勝枚舉，但小津安二郎全部棄而不用，依然我行我素，堅持自己獨特的風格。這種返樸歸真的創作態度，正是對儒家思想大澈大悟後的具體表現。所謂「登泰山而小天下」，小津的電影確實達到前人未達的境界。試問當代導演之中，有誰願意捨棄淡出、淡入等過場技巧，放棄一切

推、拉、搖等影機運動，不要俯、仰、高、低等鏡頭角度，不用長、短焦距鏡頭（遠攝鏡或廣角鏡）？

　　事實上，小津安二郎的技法，驟然看來好像過於舞台化。然而他的作品能夠超越舞台形式的地方有三：（1）準確捕捉劇中人的思想感情，雖然沒有採用大特寫鏡頭，但遠鏡、中鏡、近鏡、特寫等都能靈活運用；（2）非常有規律地從內景接到外景，然後又由外景接回室內的人物；他的外景頭鏡通常用以過場，構圖非常講究；（3）從鏡頭與鏡頭間的割接，產生了一種自然而躍動的節奏感，調子略為舒緩，但觀眾往往只留意劇中人物、對白和劇情的發展而忽略節奏的存在。

二、場面調度

　　場面調度一詞源自法文 Mise-en-scène，本是舞台上的用語，意思是如何把一個戲劇場面呈現在觀眾眼前。舞台上的場面調度一般是指演員的走位和演出，以至佈景道具的安排等等，但電影裏頭的場面調度還包括鏡頭角度和影機運動的互相配合。場面調度與蒙太奇是電影藝術上的兩種主要技法，也是兩種對立的技法，前者要在拍攝時拍進鏡頭裏面，是即時的處理，後者是拍攝後才作剪輯和整理，是事後的加工（或事先的計劃）。設若某部電影是強調蒙太奇技巧的，那麼它在場面調度方面一定較弱，如普多夫金的《母親》，倘若它側重場面調度，那麼它在蒙太奇方面也不會有甚麼突出的表現，如雷諾亞的《遊戲規則》。場面調度通常牽涉不作任何割接的長時間鏡頭以及靈活的影機運動，這種技巧的高度發揮便是一鏡一場，希臘導演安哲羅普洛斯在《流浪藝人》裏有令人震

驚的卓越成績。蒙太奇的運用則剛好相反，鏡頭的長度可以短至幾
分一秒，影機亦可以完全固定，不作任何移動。

　　如前所述，小津安二郎的蒙太奇運用簡至無可再簡，那麼他在
場面調度方面是否盡量加以發揮呢？恰恰相反，小津依然保持他簡
樸的風格。這一說法當然不包括他早期的影片，如《東京之合唱》
和《我出生了，但》，因為那時小津仍是在藝術成長過程必需的摸
索階段，不過，許多已有的電影技巧他都能純熟掌握和靈活運用。
他在技巧方面的自我節制雖然在戰前已有跡象顯示，但比較具體地
顯現出來還是在戰後的作品。

　　小津式的場面調度很明顯地受到舞台劇的影響。據資料顯示，
1933 年至 1946 年間，小津曾為幾所劇院撰寫舞台短劇。由於日
本房子的傳統建築形式是樓板（即榻榻米）高於地面，再加上小津
的鏡頭總是四平八穩的對正屋子的起居室或其他房間，而且角度偏
低，故此電影觀眾都有一種坐在劇院的座位仰視舞台的看戲感覺。

　　30 年代末期開始，小津的影片幾乎全以固定鏡頭拍攝，絕少
作任何影機運動，鏡頭很少跟隨劇中人物的動作或步伐移動。拍攝
客廳或其他居室的時候，鏡頭總是紋風不動，但是人物在銀幕的左
邊或右邊出鏡或入鏡，就好像舞台劇的演員在舞台的兩邊出場或離
場一樣。小津經常把鏡頭放在走廊的一邊，對著廚房或通到樓上的
樓梯，讓觀眾見到演員進進出出，看著他們演出平凡的日常生活。

　　這種舞台式的場面調度，小津在 1961 年的《小早川家之秋》
有非常精采的表現。片中的祖父小早川萬兵衛（中村雁治郎）與孫
兒玩捉迷藏，只不過是敷衍著孫兒，他其實想出外探望情婦，一面
靜悄悄地換衣服，一面又要避開女兒文子（新珠三千代）的注意
力，因為他知道若女兒發覺他更衣外出一定會加以攔阻，一面又要

虛應著孫兒。小津把攝影機固定在其中一個房間，安排祖父閃閃縮縮的更衣，孫兒在室外徘徊，女兒正在打理家務，偶然在外走過，3人輪流的出鏡入鏡，但卻從不相遇；最後，祖父「偷渡」成功，女兒尚懵然不知，孫兒亦以為祖父真的躲起來了。這一場戲處理得非常諧趣，把舞台式場面調度的優點發揮得淋漓盡致，難怪觀眾看到鼓掌喝采。

　　還有一點可以看到小津影片受舞台劇影響的地方，那就是拍攝演員的半身近鏡，演員唸對白時眼望鏡頭（或鏡頭兩側），由30年代的作品開始一直到遺作《秋刀魚之味》都有類似的處理，尤其是後期的影片，經常都有演員直望攝影機鏡頭的現象。小津非常重視角色的臉部表情，尤其是眼睛和嘴部的反應，因此他多從正面拍攝演員的臉部，很少拍攝側面，即使他們是側身入鏡，但總會轉頭面向觀眾，也因此，他的演員在銀幕上多是前後移動，較少左右走位的情形出現。像《晚春》片末，父親（笠智眾）在削梨子外皮的側影是十分罕見的鏡頭。小津這種做法是要觀眾集中精神觀賞演員的情緒反應──從臉部或眼神露出來的思想、感情或內心世界。

三、影機運動

　　小津安二郎在30年代後期便逐漸放棄影機運動。1936年的《獨生子》已經開始節制，到1942年的《有一個父親》已看不到任何影機運動。後來的影片，小津仍偶爾來一、兩個推拉鏡頭，但搖鏡則完全欠奉。

　　從1932年的《我出生了，但》看來，小津對影機運動頗有獨到之處。像其中一場戲，年輕的酒保駕著腳踏車繞過一幅草地，導

演以他在車上的角度來看草地上的兩兄弟，於是以弧形的推軌鏡頭拍攝，運用得非常恰當。另外有一場，小津以推拉鏡頭拍攝課室中書桌旁睏倦、煩悶的小學生，跟著又以推拉鏡頭拍攝辦公桌旁疲倦的父親，是並排式的對照手法。在《東京之合唱》，小津以推拉鏡頭對比了學生、文員和失業漢的生涯。

　　小津何以在後期的影片幾乎完全放棄了推拉鏡頭呢？據他自己的解釋是因為他經常採用極低角度，於是三腳架的三枝腳要叉得很開，而推拉機台很少有這樣寬闊的面積，於是便逐漸放棄了。這樣的解釋似乎不夠充份。事實上，小津不但少用推拉，而且絕無搖鏡，可知他是很自覺地節制影機運動，而專心一致於演員的演出。另外一個更重要的原因或許是：小津極為重視畫面的構圖，而構圖只有在畫面固定的時候才能有所發揮，若鏡頭在推拉或搖攝的時候，根本沒有所謂構圖這回事。

　　影機運動在小津後期的影片中極為罕見，但卻是小津技法之中相當重要的一環。因為，在固定的畫面當中如果突然來一個推拉鏡頭，對觀眾的確是有一種刺激的作用，使這個移動的鏡頭增加了內在的涵義或衝擊力。最好的例子莫如《麥秋》完場前的一個鏡頭。女兒終於要嫁出去了，兩老決定與親人在鄉間居住，畫面前景是一大片成熟的稻田，背景是他們定居的農莊，構圖自然而悅目。這時，攝影機推向右邊，農莊在銀幕的左邊滑出畫面，剩下一大片稻田，跟著割接終場的字幕。這種突然而來的鏡頭移動，打破了平衡而規則的構圖，使觀眾的思維仍然落在畫外的農莊，也不禁聯想到畫面外的事物以至將來的事情；這樣，銀幕上的故事好像仍未了結，生命仍連綿不斷地繼續著[13]。

　　小津的推拉鏡頭似乎在戶外較多，通常是隨著角色的步伐而移

動，讓觀眾多看一點背景，像《風中的牝雞》、《戶田家之兄妹》、《晚春》和《東京物語》便是。推前的時候往往是表示興趣或親切感的增加，拉後的時候則表現出分離或冷漠的感覺。在《茶泡飯之味》裏面，我們可以看到三次室內的推拉鏡頭，小津要強調的好像是虛室或空虛的感覺。至於《彼岸花》、《秋日和》、《小早川家之秋》和《秋刀魚之味》等幾部彩色影片都絕無移動鏡頭，每個畫面都是固定的。1956 年的《早春》應該是小津最後一部採用推拉鏡頭的影片。

在《彼岸花》中，我們可以看到小津蓄意迴避影機運動的執著。在其他影片如《晚春》或《東京物語》，攝影機放在火車上或電車上能產生動感。但在《彼岸花》裏面，小津連這些場面也故意避開。片末的一場戲，父親平山渉（佐分利信）終於決定去廣島探望出嫁了的女兒，小津拍攝他在火車車廂內的時候，故意把攝影機低低的擱在車廂的通道上，避開了車窗外飛馳的景物（畫面給座椅佔據了一大部分），到拍攝父親的近鏡和特寫的時候也作同樣處理。最後一個鏡頭是拍攝飛馳的火車。小津許多時都把鏡頭放在火車窗外，與火車一起前進，因而產生強烈的動感，而這次他卻把攝影機放在火車軌旁邊，看著火車遠去。小津的執著態度的確令人驚異。

四、鏡頭角度及鏡頭運用

一般西方影評人說小津最喜歡採用的鏡頭角度是「榻榻米高度」，意即日本人傳統式跪坐於榻榻米的視平高度，也即是離地 3 呎左右[14]。這種說法其實頗有商榷的餘地。在我小心謹慎地看過十多部小津的代表作品後所得的印象是小津的攝影機鏡頭其實比

「榻榻米高度」低許多，大約相當於日本茶几的高度，照筆者的估計是不會高於 2 呎。事實上，許多有關小津工作情形的照片都顯示他的影機位置遠遠低於「榻榻米高度」，即使小津其餘的影片全部都以較高角度拍攝，上述的說法仍然不能成立。或許有人問，3 呎跟 2 呎這小小差別真是那麼重要的嗎？主要的分別就在於：若是前者正確的話，可以支持「榻榻米視平」的說法，即小津是以日本人傳統式坐姿的眼光來看周遭的人物，若後者正確的話，則支持了「座上觀眾視線」的說法，即小津是以席上觀眾仰視舞台演員的視線來看劇中的人物。

小津喜歡採用低角度大概是由 30 年代的一連串以兒童為中心的喜劇如《東京之合唱》、《我出生了，但》開始。他以低角度拍攝其他演員（腰部以下），然後看到孩子入鏡。他很喜歡這種效果，於是漸漸對低角度著迷，無論內景、外景，幾乎都全以這種角度拍攝。小津絕少以俯鏡拍攝他的人物，除非劇情的確需要俯鏡，例如《秋日和》，兩位女主角在大廈天台俯視街道上的行人和遠處剛好經過的火車。《小早川家之秋》也有 3 個俯鏡：（1）在海邊嬉戲的小孩子；（2）在海邊的秋子與紀子；（3）祖父離家探望情婦，剛好被孫兒在樓上看見他溜到街上。這些俯鏡都切合劇情的需要，而且多是劇中人的主觀鏡頭。

另外一個促使小津經常採用低角度的原因是：有助於突出室內的人物，一方面避去榻榻米的地平線，一方面則避開了屋角離亂的交叉線，使畫面更簡潔和更富美感。小津大概在拍攝《東京之合唱》時開始採取低角度的鏡位，這樣無可避免會把攝影棚的天頂也拍了出來，小津唯有要求在佈景上加建天花板[15]，於是招來製片人城戶四郎的抱怨[16]。

　　小津非常重視構圖。由於他經常採用固定的鏡位，每個鏡頭
在畫面上很少變動，有如硬照攝影，在這種情形底下，構圖的美感
便更形重要。固定的鏡位和美麗的構圖其實是相輔相成的。據說小
津很喜歡硬照攝影。他早期便擁有一部名貴的徠卡相機，並且自己
動手沖印照片和參加攝影比賽。拍攝內景的時候，小津的鏡頭總是
與景物成直角，畫面是幾何式的線條，銀幕的方框內是居室的方框
（由橫樑、几面、榻榻米、活動屏風或活動門窗構成），方方正正
的平衡構圖是小津作品的特色之一。這種構圖的作用除了看起來舒
服之外，還可以使觀眾專注於畫面內的演員和他們的演出。小津為
東寶公司攝製《小早川家之秋》的時候換了攝影指導，以中井朝
一 17 替代厚田雄春，他在攝影方面的風格絲毫沒有改變，除了有
一個室內鏡頭不與景物成直角（出現斜線）外，基本上並無任何分
別。

　　小津的人物經常相對而坐（面對面或成直角）但更多的時候
是並排而坐，無論在家中、酒吧、小吃店、公園、海邊、辦公室等
等場合都可以見到，簡直多不勝數。當然，在現實生活裏，「排排
坐」的機會的確很多，但小津的鏡位無疑強調了這一點。他下意識
地強調一種並肩式的友情，或相依為命的愛情或親情關係，也就是
中國哲學思想極為重視的人倫關係。這一點，筆者在談到小津的內
心世界時才加以詳述。

　　許多西方電影理論家（如愛森斯坦）都認為，對角線的構圖能
產生戲劇張力，但在小津的作品卻似乎找不到這樣的例子。小津的
構圖通常是水平線式，無論是人物或景物都是橫排的時候居多，但
絕少對角線的構圖。罕見的例子是《風中的牝雞》，母親、女友和
兒子坐在草坡上聊天，但顯然沒有營造戲劇張力的意圖或效果。

　　小津可以為了構圖的美感而罔顧電影文法，不理會畫面的連貫性，不獨在同一場戲裏面的道具擺設可以移動，甚至演員的位置也可以調換。最顯明的例子是《東京物語》的兩老坐在海邊的堤岸上乘涼，上一個鏡頭男的在右，女的在左，下一個鏡頭男的在左，女的在右，中間並沒有鏡頭交待他們轉換了位置。不過，無可否認，小津的處理絲毫不著痕跡，除非觀眾特別留意，否則不會有任何突兀的感覺。小津對構圖的嚴格可以從原節子的經驗得到印証，她回憶演出《晚春》的時候，小津常對她說：「向左再移兩公分，再多一點。不，不，我說向左……。」[18]

　　小津有時喜歡以景深效果來強調構圖。如背景的甲在說話，前景的乙在焦點外所以模糊不清，跟著改變鏡頭的焦點，對焦於前景的乙，背景的甲則變成朦朧的映像。他在《戶田家之兄妹》曾數次用這種方法來改變同一鏡頭的構圖效果[19]。在《獨生子》片中，在背景的兒子與妻子談及外出的母親時，前景清楚地呈現了母親的枕頭和草褥，不獨構圖平衡，悅目而恰當，而且還包含了一種睹物思人的意味在內[20]。

五、燈光、佈景、服裝、道具

　　在小津早期的影片如《心血來潮》或《東京之女》還可以看到一些較為戲劇化的燈光，片場攝影味道頗為濃厚。40年代初期，小津已開始追求真實的照明，光度適中，層次豐富，務求觀眾看得舒服；彩色片則著重色彩的和諧，很少低色調或高色調的攝影，也很少故意曝光不足或過度曝光的特殊效果，總之是恪守中庸之道。小津的人物無論日夜，在戶內的時候總多於戶外，外景通常是作為

過場之用，而且大部分時間是日景。觀眾很少看到小津的人物在晚上流連於街上或野外，也因此小津的影片很少漆黑的夜景。由此亦可以看出，小津的電影確實是以人為本位，以家為中心，而且強調「家」的重要性。

小津在佈景方面力求簡潔，無論居室、酒吧、飯館，甚至妓院的佈置都是井井有條，很少有污煙瘴氣的情形出現。小津的過份美化室內佈景，曾經被許多影評人詬病。他的美化佈景並不是說把窮人的家庭佈置得富麗堂皇（國片常有的毛病），而是無論窮等人家、小康之家或中產家庭（小津好像從未拍過大富人家）的居室都簡樸而又有條理，像《風中的牝雞》那種凌亂的居所並不多見。小津的目的不外乎是增加畫面的和諧美。或者，在小津心目中，一個家──無論貧富──都應該是這個樣子吧？

至於外景方面，小津喜歡拍攝實景，如公園、海邊、街道、村落、火車站、商業大廈、工廠、學校、甚至在電車上、火車上等。可是每當他拍攝劇中人常去的酒吧或咖啡座等場所的外景時便多用廠景，而且他的酒吧總叫 Luna，而咖啡座則多名為 Bilbao。看來，小津和他的美術指導浜田辰雄[21]都比較注意道具方面的擺設，而不大講究佈景的設計。事實上，日本傳統的建築式樣大同小異，每家每戶的居室大致相同，在佈景方面的確不用過份考究。

小津在選擇服裝和道具的時候非常仔細。他許多時親自挑選服裝的式樣，甚至和服的料子。拍攝彩色片時，他還會親自選擇合適的傢具，目的當然是追求畫面的美感。他絕少找松竹公司的道具部門提供道具，大部分時間是自己去物識，有時候則從美術浜田辰雄或其他演員，甚至朋友家中帶些小道具或小擺設回來，諸如實用的茶壺、鍋子、瓶子、火箸、几子等等。

最令人驚訝的是：小津可以為了構圖上的稱心悅目而犧牲場景的連貫性，最顯明的例子是《彼岸花》中的紅色茶壺，在銀幕上「跳來跳去」，一忽兒在左，一忽兒在右，一忽兒又回到中間的几子上。篠田正浩[22]回憶他在小津拍攝《秋日和》時任助導，有一個鏡頭几子上擺滿啤酒瓶、碟子和煙灰缸等物件，拍完之後，換邊再拍，小津竟然趨前把上述物件重新佈置，篠田感到非常驚奇，於是他對小津說：「觀眾會發現啤酒瓶去了右邊，而煙灰缸則去了左邊，這樣便犯了不連戲的毛病。」小津說：「沒有關係，觀眾不會留意的，但這樣構圖較佳。」篠田表示小津是對的，因為他後來看該片時也沒有發現甚麼不妥的地方[23]。

在小津影片中出現得最多的道具是茶壺、酒瓶、茶几和吊燈。喜歡小津作品的觀眾，單是看他每次如何選擇茶壺的形狀或吊燈的顏色便已經是一種樂趣。酒瓶方面，如果不是啤酒便是日本清酒；洋酒方面一直是英國的威士忌，日人愛飲威士忌，在法國的夜總會或酒吧，侍者見到日本遊客一定問他們是否要威士忌。這種飲洋酒習慣在小津的影片中反映出來並非偶然。小津有時以道具來作隱喻，但這情形並不多見。《晚春》中室內暗角的花瓶特寫，象徵美麗、孤獨的女兒是罕見的例子。

1979 年 9 月至 11 月

註釋

1　*Cinéjap*，在巴黎出版的法文電影雜誌，專門介紹日本電影和報導日本影片放映的消息。

2　Paul Schrader，曾經編過《的士司機》、《天仙局》、《龍吟虎嘯江湖客》等電影劇本，導演作品有《藍領》和《火坑》，作風與小津迥異。

3　Jonathan Sarno，曾任阿瑟‧潘和佐治‧萊‧希爾的助導，以《植物在注視》（*The Plants are Watching*）參加影展的比賽。作者補按：影片後改名 *The Kirlian Witness*，1986 年香港上映時中譯《心靈緝兇記》。

4　The Later Films of Ozu，刊於 1959 年秋季號的 Film Quarterly 第 13 期。

5　唯一的例外恐怕是唐書璇的《董夫人》。

6　Michel Ciment，巴黎第 7 大學教授，著有《伊力‧卡山談伊力‧卡山》（*Kazan par Kazan*）和《羅西檔案》（*Le Dossier Rosi*）等評論集。

7　Marcel Martin，法國著名影評人、電影史家，著有《電影語言》（*Le Langage Cinématographique*）及《卓別靈》、《尚‧維果》等導演專論。

8　即：《我出生了，但……》（1932）、《心血來潮》（1933）、《浮草物語》（1934）、《戶田家之兄妹》（1941）、《晚春》（1949）、《麥秋》（1951）等六部影片。

9　黑澤明正為東寶公司拍攝古裝武士片《影武者》，美國的霍士公司亦投資巨額金錢合製。聞說將於明年康城影展作世界首映。

10　日文的「心中」（Shinju），意思是指愛侶殉情自殺，也就是英文的「double suicide」。這三部影片的英文名字是：「*Japanese Summer: Double Suicide*」、「*Double suicide*」和「*Double Suicide at Sonezaki*」。

11　除與小津合作外，其他作品包括：《姊妹》（家城巳代治）、《黑河》（小林正樹）、《眼之壁》（大庭秀雄）等。早期他用厚田雄治的名字。

12　Sound off，例如：（一）鏡頭對著甲，說話者是不在畫面內的乙；（二）上一鏡頭甲在說話，下一鏡頭是乙的表情及反應，但聲帶仍是甲在說話。

13　見當奴‧李治（Donald Richie）著《小津》（*OZU*）第 129 頁至 130 頁。

14　見同上，序言第 2 頁。

15　一般片場佈景為了方便照明，通常都不設天花板。

16　見當奴‧李治著《小津》，第 116 頁。

17　常與黑澤明合作，作品包括《蜘蛛巢城》、《野良犬》、《留芳頌》、《七俠四義》、《天國與地獄》和《赤鬍子》等。

18　見當奴‧李治著《小津》，第 127 頁至 128 頁。

19　見同上，第 128 頁。

20　見同上，第 129 頁。

21　大部分時間與小津安二郎合作的美工師，其他作品包括吉村公三郎的《誘惑》、《嫉妒》、《自由學校》，吉田喜重的《秋津溫泉》和中村登的《智惠子之像》等。

22　日本著名導演，作品有《沉默》、《無賴漢》、《心中天網島》和《卑彌呼等》。

23　見當奴‧李治著《小津》，第 125 至 126 頁。

小津安二郎作品之回顧：
電影的內心世界

內心世界

　　在日本芸芸著名導演當中，已故的小津安二郎顯然深受中國儒家思想和東方哲學精神的影響，故此中國觀眾對於小津的作品會比較容易接受，最明顯的是小津的角色演技最接近中國的民族性，其他日本導演都流於誇張。筆者現在先提出一些顯淺的例証，然後再嘗試逐點分析小津的內心世界。

　　首先，我們會發覺，小津的影片名字多以漢字組成，以日本平假名拼音者並不多見。從他的處女作《懺悔之刃》開始，一直到遺作《秋刀魚之味》為止，大部份都以中國人可以看得明白的漢字為片名（尤其是後期的作品）；在他 54 部作品之中幾乎全用漢字的佔了 36 部。當然，日本文化一直以來，深受中國文化影響，或者可以說是脫胎於中國文化，那是無容置疑的事實。然而，日本文化在近代亦頗受西方文化影響，尤其受到美國文化的薰陶，從英語演化而成的外來語，簡直多不勝數。以前，日本人的名字幾乎全用漢字，但近年亦有許多採用平假名的例子。

　　至於與小津年齡相若的另一日本殿堂導演成瀨巳喜男，他的片名對於我們中國人來說，便最低限度有三分之二看不懂。像小津

那些片名，如《早春》、《東京暮色》、《彼岸花》、《小早川家之秋》，便滿有中國古典文學的氣息。其他與中國文化有關連的例子：《有一個父親》片中可以看到以隸書寫成的書法「南山壽」，在《彼岸花》的中國餐館裡，我們可以看到芙蓉蟹、青豆肉丁、紅燒豬肉等字樣，在《秋日和》裡面可以看到炒麵、湯麵等字眼。一般日本導演很少會在影片中表現這些與中國文化有關的細節，小津是較為罕見的一位。

　　當然這些細節的呈現，只不過是一些表面的東西，最重要的反而是小津的思想感情，絕對受到中國文化的影響，而且在他的影片中流露出來。筆者嘗試從下列項目來探究小津安二郎的內心世界：（一）仁者人也，（二）中庸之道，（三）生老病死，（四）衣食住行，（五）人際關係，（六）婚宴嫁娶，（七）非禮勿言，（八）清茶淡飯，（九）生活情趣，（十）日本社會之反映。

一、仁者人也

　　中國儒家思想是以仁義為大前題，俗語亦常有成仁取義、仁至義盡、假仁假義、仁漿義粟……等名詞，而「仁」則無疑是儒家學說的主導思想，諸如「仁者不憂」、「剛毅木訥近仁」、「巧言令色鮮矣仁」、「克己復禮為仁」，以至樊遲問仁，子曰：「愛人」。等等。筆者學識有限，不敢在這裡妄談儒家思想，只希望向大家指出，小津安二郎的作品一直以人為本位，以家為中心，正與儒家的「仁者人也」不謀而合。筆者亦不敢妄自推斷小津熟讀中國的四書五經，然而小津在他的作品中表現出來的內心思想，的確與儒家學說有許多共通的地方。有些年輕一輩的日本影評家，批評小津的電影是反動電影，是資產階級的電影，他們純粹是以馬克思的社會觀

點來看待小津的作品，亦即等於以共產主義的立場來抨擊儒家學說全是封建的思想，這樣難免有所偏差。

在小津的影片裡面，我們不會看到暴力的鏡頭，沒有自殺的描寫，沒有惡言相向以至大動干戈的場面，這一點與小津的仁愛思想有莫大的關係。小津早期的影片多是家庭喜劇，充滿幽默和諧趣，後期則多了一點淡淡的哀愁，可以說是揉合了人生所充滿的喜樂與哀愁。生活其實是不斷的重複，家庭[24]、學校[25]、辦公室[26]構成了大部份人的生活片段，愛情、學業、事業也幾乎是每一個人一生中最關心的事情。

小津的作品，無論由片名、角色名字、演員、故事輪廓以至人物性格都不斷重複出現，但在重複之中卻又不斷有所變化，情形就好像我們的日常生活也是無數的重複，但卻又每天都有無限的變化一樣。即如片名，《春》[27]和《秋》[28]均出現了4次，而「東京」則最多，總共出現了5次，即《東京之合唱》、《東京之女》、《東京之宿》、《東京物語》和《東京暮色》。角色方面，父親常由笠智眾飾演，在《東京物語》和《秋刀魚之味》中都叫平山周吉，在《茶泡飯之味》內仍是平山（定郎），在《晚春》、《秋日和》、《彼岸花》之中仍叫周吉，但姓別則分別是曾宮、三輪及三上，而《彼岸花》的主角佐分利信則姓平山（涉）。另外，原節子則經常扮演女兒的角色，不是叫作紀子（《東京物語》和《晚春》），便是叫作秋子（《秋日和》及《小早川家之秋》），而《秋日和》根本是《晚春》的翻版，原節子在後者飾演女兒的角色，在前者則扮演母親。至於故事輪廓和人物性格，筆者留待「婚宴嫁娶」一節才加以詳述。

小津的電影總是以描寫人物為主，佈局與情節等等反而成為次

要的東西；雖然角色常見重複（如待嫁的女兒或守寡的母親），但絕對不會有樣板人物出現，每個角色都是有血有肉，活靈活現。這點主要歸功於精鍊的對白和細膩的人物塑造，也因此小津的劇本在日本被視為文學作品。

二、中庸之道

小津安二郎在他的作品中恪守中庸之道，大概可以見諸人物的描寫，情節的鋪陳和技法的運用等三方面。人物方面，我們只能看到劇中人物的喜、愁、怨，而見不到狂喜，悲慟和憤怒等較為極端、猛烈的情緒，即是說他的人物喜而不至於狂，愁而不至於悲，怨而不至於怒，像《風中的牝雞》那樣激情，並不多見。此外，小津的人物沒有忠奸分明的好人與壞人，也就避免了兩種極端的臉譜。情節方面，小津盡量放棄戲劇性的營造、枝葉上的堆砌、激烈的衝突以至一切的煽情場面，這一點在他後期的作品尤其明顯。

技法方而，筆者已經在上一章「技法探討」裡面作過初步的分析。小津無論在鏡位、影機運動、蒙太奇各方面都極為節制，主要目的是要觀眾專注於銀幕上的人物和表演。他的鏡頭經常限於近鏡、中鏡和遠鏡，至於特寫，大特寫以至大遠景等極端的鏡位則甚少採用。

三、生老病死

在中國人的思想裡面，生、老、病、死是人生必經的四大階段。小津的電影雖然沒有直接描寫出生的過程，但卻有許多小孩的生活情形及他們成長的經過，可以視為生命的延續。尤其在早期的

影片裡面更多兒童的角色，有些更全以兒童為主，例如《我出生了，但……》、《早安》等，其他如《東京之合唱》、《東京物語》等片都有許多小孩的描寫。唯一沒有小孩子出現的作品，相信只得《彼岸花》一部。小津早期喜歡拍攝父母與小孩的關係，而後期的影片則較多刻劃老年人的心境，描寫年老而鰥寡的父親或母親，與成年後的子女之間的關係。

　　老年喪偶是小津愛用的題材，在《東京物語》有淋漓盡致的描繪。由於老與死是非常接近的人生階段，因此，在小津的影片裡面，不是母親守寡，便是父親孤獨，很少同諧白髮的情形出現，例子不勝枚舉，如《獨生子》、《有一個父親》、《晚春》、《戶田家之兄妹》、《麥秋》、《秋日和》、《秋刀魚之味》等等。小津認為生命是充滿缺憾的，令人失望的，因而影片都洋溢着一種無可奈何的傷感；但卻絕對不是悲觀的，因為他看透了生命是沒有可能十全十美的，也就可以處之泰然。在現實生活中，小津一直沒有結婚，與母親一起過活，或者由於這個緣故，他對老來孤獨的心境有深切的體會，一方面是他自身的經驗，另一方面是他對母親心情的充份了解。

　　在小津的影片裡面，死亡通常只是「不存在」，例如母親「不在」或父親「不在」，兒子「已逝」或丈夫「已逝」，小津絕少以回憶鏡頭介紹已經去世的人物，甚至沒有對着遺照發呆的情形出現。對死亡的實際描寫，似乎只限於《有一個父親》、《東京物語》、《小早川家之秋》等幾部，而喪事的場面也不多，如《晚春》和《秋日和》，但觀眾很容易聯想到已逝的人物，於是對在生的角色有更深的同情。

　　當然，在死亡之前，病魔的侵襲是必然的。《東京物語》中

的祖母，《有一個父親》中的學生和父親，《小早川家之秋》的祖父等。然而，傷病有時只是增加影片戲劇性的手段，例如《心血來潮》的兒子，《東京之合唱》的女兒，《獨生子》中鄰居的兒子被馬踢傷，而《風中的牝雞》中幼兒的病重更是整齣戲的關鍵。無論在處理疾病或死亡的場面，小津絕少以冗長的篇幅來作煽情的效果，多是輕輕帶過，沒有太多的激情或悲痛場面。在《彼岸花》裡面，那個為女兒婚事非常着急的母親，因心臟病住院，想找醫生或藥劑師做自己的女婿，有很生動惹笑的舉動；在《秋日和》裡面，小津還在喪禮的場合開了一個玩笑：其中一位朋友遲到，有人問他：「為甚麼這樣遲？」另外一人帶着寬慰的口吻對前者說：「剛開始。」這位遲到的賓客竟說：「那我來得太早了！」在《晚春》的另一次喪事裡，主角和客人卻在談吃的問題。小津這種灑脫態度，正好說明他豁達的人生觀。畢竟，人生是要經過生老病死四個階段，沒有人可以避免，正如法國人最常說的：「這就是人生！」（C'est la vie!）就像小津那種無可奈何而又灑脫的態度。

四、衣食住行

　　人類生存的基本要素就是衣、食、住、行，無論從遠古時代的人類以至八十年代的社會各階層，大部份人都不過是為了這四項生存的條件而勞碌。看小津的電影，你會發覺他無時無刻不在提醒我們，他可能毫不自覺地包容了這些元素在他的作品中，但它們的存在卻是毫不偶然的。

　　首先，我們可以發現，打從最早期的影片開始，在屋子外晾衣服的鏡頭幾乎一定出現，而且往往是特寫鏡頭，並且會出現好幾次，作為過場的手法。比較特別的例子是《東京物語》和《秋日

和》渡假屋外的衣裳。這種鏡頭已經包括了衣服和住屋的兩個基本元素。

讓我們再看看其他例子。穿衣服或脫衣服經常是小津人物在室內的主要活動，尤其是做父親或丈夫的（小津可能認為不應讓觀眾看到女性穿衣或脫衣的鏡頭吧？），例子多得很，幾乎逢片必備。比較突出或有趣的例子是：《我出生了，但……》的兩個小兒子和父親冷戰，坐在地上撒野，弟弟突然間看見父親脫了褲子後露出毛茸茸的小腿，很驚奇地扯着哥哥叫他看個清楚，令人忍俊不禁。另外一個例子是《小早川家之秋》中的祖父，鬼鬼祟祟地穿衣服，準備出外探望情婦，不讓女兒和孫兒知悉其事，有非常諧趣的描寫：《東京之合唱》是以學生上運動課開場，其中許多笑料都來自脫衣服和穿制服，更有在衣服上捉跳蚤的惹笑片段。

至於女性的「室內活動」則經常是補衣服，晾衣服、燙衣服、替丈夫或父親或兄弟整理或摺疊衣物等等，絕無例外。較突出的例子是：《小早川家之秋》的女兒為了對父親（片中的祖父）表示異議，拒絕為他縫補衣服；《秋日和》中的母親是裁剪教師，而《早春》片中則有人想買洗衣機……等等。

中國人素有「民以食為天」的說法，小津似乎亦有同感。在他的影片當中，的確不少食的場面，無論日菜、中菜、西菜都出現過很多次。較為突出的例子是：《晚春》裡面，主角的朋友在一次喪禮中談到吃的問題，有人說：「當你年紀大的時候，便會喜歡吃一些清淡的食物，例如海苔、磨菇、蘿蔔乾，豆腐……」主角立即插嘴道：「還有牛扒、豬扒……」各人相顧而笑。《獨生子》裡也有提到買豆腐吃，《茶泡飯之味》裡主角半夜在廚房吃茶泡飯，《晚春》的女兒吃西餅，老父完場前孤單地吃梨子，《我出生了，

但……》的幼子絕食與父親冷戰、小童逃學在草地上吃便當，《東京物語》的兒媳買糕點給兩老吃，《秋刀魚之味》裡談到吃秋刀魚，《秋日和》的主角去中國餐館吃麵等等。小津的人物的確比其他導演的劇中角色吃得更多。

除了吃之外，便輪到喝。這可分兩方面：一是喝茶或咖啡，二是喝酒，後者也幾乎是每片必備。小津的人物不是在家中喝，便是去酒吧喝酒談天；不是喝日本清酒，便是喝啤酒或威士忌，在《小早川家之秋》竟然可以看到氈酒 （Gin Tonic），實在出乎意料之外。聽說小津生前極為喜歡喝酒，尤其嗜飲威士忌，因為這是他的靈感來源，小津曾經對人說：「《浮草》是一部傑作，並非偶然，你只需看看廚房中的空酒瓶有多少。」[29] 酒瓶、酒杯、茶碗、茶壺都是小津影片的主要道具，而且佔了很重要的地位。喝酒談天是小津人物的主要生活情趣之一，《東京物語》中的祖父便因慶祝老友重逢而喝得醉醺醺，《風中的牝雞》丈夫戰後從俘虜營回家，妻子立即替他預備了一瓶清酒。至於小津影片中的生活趣情可多着哩！筆者稍後才加以論述。

「住」的方面，大致已在前一章「技法探討」裡面提過，主要是說小津的影片是以家庭為中心，因此內景都是講求畫面的美感，而日本傳統的建築形式無大變化，在小津的處理下，看起來好像戲台。小津早期的影片多是描寫勞動階層，而後期影片則較多中產家庭的故事，因此在佈景方面才能追求簡單，整齊而美觀的陳設。在《晚春》片中，小津嘗試對比了日本和西方的生活習慣，於是讓觀眾看到傳統榻榻米以外的西方陳設。

「住」的問題不在具體的居所上面，而在乎感情上的分與合。小津的許多影片都呈現了家庭制度的解體，父母和子女到了某一時

期都會面臨到的問題，就是兒女長大後，或娶妻或嫁人，都很有可能離開父母而與配偶同住，於是無可避免地留下孤寡的父親或母親孤單地生活，也因而產生了兒女不願婚嫁的問題。小津的看法是：「男大當婚，女大當嫁」，做父母的也只好面對現實。

「行」這方面最具體的呈現是火車，這是小津人物最常乘搭的交通工具，無論是上班也好，遠行也好，總離不開火車，幾乎每一部影片都有，而且往往以火車作為影片的結尾，例如《有一個父親》、《浮草》、《浮草物語》、《彼岸花》等等，其他影片如《東京物語》、《早春》臨完場都有火車出現。火車許多時都隱含離別的意義。

「行」也可以是旅行，譬如由鄉鎮去東京，像《東京物語》、《有一個父親》，或者由東京去其他地方渡假，像《彼岸花》片中的父親去廣島探望女兒，《東京物語》的倆老去溫泉區渡假，《晚春》中的女兒出嫁前與父親一起旅行，《茶泡飯之味》的妻子去神戶的女友家小住，而丈夫更乘坐飛機前往巴黎和里昂公幹。火車之外，亦有乘坐電車（《東京物語》），亦有騎腳踏車（《晚春》的紀子與朋友乘腳踏車郊遊，《茶泡飯之味》和《小早川家之秋》都有腳踏車比賽）。

五、人際關係

小津安二郎的電影特別注重人際關係，但這種關係很少牽涉到複雜的人事糾葛或多角的愛情漩渦，而多數是中國儒家思想中最基本的人倫關係。《孟子》所載的「五倫」是指父子、君臣、夫婦、兄弟、朋友，而小津影片的倫常關係實際上離不開「五倫」，只不過他以上級與下屬、或師長與學生的關係代替了君臣關係。小津一

向對政治不感興趣，他的作品絕大部份是「庶民劇」，片中角色總是現代社會裡面的平民老百姓，絕無仕宦階級，也因此他的影片都以人倫觀點而不從社會觀點出發。小津的作品之中，有許多是以倫常關係為片名，例如：《那夜的妻子》、《我們要愛母親》、《獨生子》、《有一個父親》、《戶田家之兄妹》、《宗方姊妹》、《小早川家之秋》等。

對於小津來說，五倫便是「人」倫，是倫「常」，也就是絕大多數「常人」的人際關係。在小津的電影裡面，人倫的缺憾是自然演化的現象，例如病殁或老死，很少人為或意外所做成的歪曲，如自殺或被殺，以至意外喪生等等。小津的人物很少畸型的關係，例如私生子、姘婦、師生戀、同父異母或同母異父等等（試與市川崑的《犬神家之一族》和《獄門島》比較），甚至夫婦離異也絕無僅有。像大島渚的《儀式》裡面的亂倫關係，對小津而言，簡直匪夷所思。《風中的牝雞》的母親因幼兒患病、丈夫在戰場未返而被迫賣淫；《小早川家之秋》的老父瞞著三個女兒與情婦重拾舊歡，以及《東京暮色》裡面墮胎、自殺的情節是罕有的例子。從這個角度看來，小津的思想的確極為保守，但也不至於擺出一副道學先生的嘴臉，這點我在「非禮勿言」一節有所解釋。

在一些侈言反映社會現實的導演眼中，小津的電影或會被認為是不能反映現實。但事實剛好相反。他的電影正是大多數人（無論古今中外）在和平時期的「正常」生活的反映，其對「正常」人性的深刻描寫的確沒有時間、空間的限制，小津對人類感情的細緻刻劃具有宇宙的恆久性。小津是以「常態」來做戲劇元素，而捨棄了富有戲劇性或衝突性的「非常態」來營造戲劇效果。而一般小說、戲劇、電影所極為注重的所謂矛盾、衝突、戲劇性等等元素，在小

津的作品裡面是非常簡單化和概念化的，即以人物而言，幾乎完全沒有正邪之分。小津從來沒有試過去挖掘戰爭動盪時期的人性（試與市川崑的《野火》和《緬甸豎琴》比較），《風中的牝雞》和《長屋紳士錄》都只是大戰後的餘波；但非常明顯，小津並沒有順從當局的意旨，去拍攝一些宣傳「大和魂」的影片。

　　我們在小津影片中最常看到的場景便是家居、學校和辦公室，根據「男主外，女主內」的傳統觀念，那便是：家居（母親）──學校（子女）──辦公室（父親）。這些場次是小津影片的基本架構。在家居裡面我們可以看到父子、兄弟、夫婦等關係，在學校可以看到師長和學生的關係，在辦公室可以看到上級和下屬的關係，而在學校和辦公室都可以看到同學、同事（也即是朋友）的關係。最典型的例子是早期作品如《東京之合唱》、《我出生了，但……》，儒家所稱道的五倫關係盡在其中。

　　「父子」的關係可以是父母與子女的關係，例如《東京之合唱》、《我出生了，但……》；可以是父與子的關係，例如《心血來潮》、《有一個父親》；可以是母與子的關係，例如《獨生子》；可以是父與女的關係，例如《晚春》；也可以是母與女的關係，例如《秋日和》；小津在主題方面的變奏，好像沒有多大變化，但實際難以捉摸。即如在《長屋紳士錄》裡面，一個戰時的孤兒被中年婦人收養，產生感情，後來孤兒的生父出現……，是較具矛盾和衝突性的情節。在《有一個父親》裡面，飾演父親的笠智眾被認為是日本電影史裡面的最佳演出之一，之後，他不斷地在小津的影片中扮演父親的角色；在一定程度上，笠智眾在日本影壇裡面幾乎就是小津安二郎的化身和代表。

　　小津雖然一直保持獨身，但他卻在不少作品裡探討了夫婦的

關係。例如《會社員生活》裡一對兒女成羣而又面對失業困境的夫婦，《結婚學入門》裡一對夫婦開始厭倦對方，《女士忘記了甚麼？》裡因甥女闖入生活圈子而吵鬧的夫婦，《早春》的白領階級因與寫字樓女職員調情而與妻子一度鬧翻，《茶泡飯之味》的中年夫婦膝下無兒，感情瀕於破裂，終因兩人努力而彌補過來。這些都是比較特別的例子。更多時候，片中的丈夫或妻子都有喪偶之痛，而《小早川家之秋》的老父與舊情人的畸型關係則比較少見。

　　兄弟姊妹的關係可以從兩方面來看，一是年幼的，二是年長的，前者包括《東京之合唱》的兄妹，《我出生了，但……》、《早安》和《東京之宿》的兄弟，後者包括《戶田家之兄妹》、《宗方姊妹》、《東京之女》、《我們要愛母親》等。他們之中有聯成一氣「對付」父母的小兄弟，例如《我出生了，但……》和《早安》，也有經常吵架的小兄妹，例如《東京之合唱》。在《戶田家之兄妹》裡，小津還探討了婆媳關係，片中的母親在丈夫去世後，與女兒投靠已婚的兒子，與媳婦發生齟齬。這是小津安二郎第一部在票房上獲得成功的作品。在《東京之女》裡面，我們看到的是為了弟弟的學業前途而淪為妓女的姊姊，弟弟知悉其事後憤而自殺。至於《我們要愛母親》則刻劃同父異母的兄弟關係。

　　老師與學生的關係，我們可以在下列幾部影片看到，例如《東京之合唱》裡面老師與學生同受不景氣之苦，一起謀求生計，《秋日和》的母親是裁剪教師，《有一個父親》中父親是教師，後來兒子也當了化學教師。至於上級與下屬的關係，在《我出生了，但……》便有很深刻的描寫，一向尊敬父親的一對小兄弟對父親躬從上司的舉動不滿，憤而絕食抗議，但父親很清楚地知道這是他們長大後必定要面對的現實。小津在《彼岸花》裡對上級、下屬的關

係有非常有趣的描寫，他們總是在酒吧裡面狹路相逢，而做下屬的總是感到尷尬不堪。

　　最後要談到的是朋友關係，狹義地說可以包括學校的同學，辦公室的同事等等，而廣義地說則包括一切沒有親屬或從屬關係的相識的人。在小津的影片裡面，鄰居是這一關係的延伸。《我出生了，但……》便是描述兩兄弟與鄰居小孩由互相敵視而至成為朋友的過程，而《早安》則是描寫兩兄弟因與父母進行靜默冷戰而造成父母與鄰居之間的誤會。《東京之合唱》中的父親為了同情年老的同事被解僱而向上級抗議，結果亦步其後塵，同遭解僱。小津經常在影片中安排主角與舊同學或老朋友聚會而喝酒談天，或者在喪禮的場合重聚。

　　在小津的所有作品當中，若論人際關係描劃得最透徹，包容得最廣闊的，相信許多人都會同意是《東京物語》和《小早川家之秋》，因為它們不但在橫的方面透視了前述的五種主要的倫常關係，而在縱的方面亦包括了祖孫三代，以至婆媳和妯娌之間的關係，在整體結構和藝術層面上都可以稱得上是家庭倫理電影的登峯造極之作。

六、婚宴嫁娶

　　小津早期的影片多是描寫年青父母和年幼子女的家庭，後期影片則多以年老的父母和未婚的成年子女做主要人物。這個轉變是相當明顯的。在他早期的影片出現的小同學或小朋友，在後期的影片都成為年長的老朋友，而且往往都是由相同的幾位演員扮演，例如《彼岸花》、《秋日和》、《秋刀魚之味》等都有舊同學的聚會。

　　正由於「男大當婚，女大當嫁」的觀念根深蒂固，小津後期影片的人物都面臨同樣的問題：老年喪偶的父親或母親，為一向相依為命的兒子或女兒的婚事擔憂，而做人子女的卻不願留下孤寡的父親或母親孤單地生活。小津後期的影片，幾乎全是這一主題的變奏，不是守寡的母親想女兒出嫁（《秋日和》），便是孤獨的父親為兒子的婚事着急（《有一個父親》），或是女兒不願離開父親而不願嫁（《晚春》）等等。許多小津影片的結局都是女兒結婚後，留下父親或母親孤獨地生活，例如《獨生子》、《戶田家之兄妹》、《晚春》、《麥秋》、《秋日和》、《秋刀魚之味》等等，都可以納入這個模式。這些影片的人物、情節、結局有時是那樣相似，觀眾要分清楚某部影片有些甚麼情節實在並不容易。單看影片的故事大綱，我們可能誤會它們都是同一影片。

　　其中有些影片甚至是他早期作品的翻版，譬如說，《早安》是重拍《我出生了，但……》，《浮草》是翻拍《浮草物語》，而《秋日和》則是《晚春》的彩色版本。但是，令人驚訝而又佩服的是：觀眾每看一部小津的影片，依然有新鮮的感受。這正如西諺所說的「每個人都是一本書」，只要人物寫得好，作品便自然有吸引力。小津的影片是以「人」為大前題，情節只不過是描繪和襯托人物的手段。

　　小津雖然在他後期的影片經常以婚事為主題，但他的着眼點顯然並不在於男女邂逅的浪漫情史，或者是驚天動地、感人肺腑的愛情波折。他要表現的只不過是家庭制度的解體──兒女長大後都要成家立室，自己組織新家庭，於是年老的父親或母親只好孤獨地渡過晚年。在小津的處理下，結婚並不是令人興高采烈的事情，但女兒的捨不得離開父母，而做父母的在子女成親後，便要孤清清地忍

受寂寞的生活。

　　婚禮或婚宴在小津的影片裡面都不重要，通常只以結婚照片或新娘整裝出發交待，唯一例外或許是《彼岸花》開場的婚宴席上，父親平山涉（佐分利信）致詞，祝賀一雙新人自由戀愛成功；到後來女兒節子（有馬稻子）對父親說已經找到理想的對象，父親卻怪責女兒事前不與他相量，為了維持自己為父的尊嚴，於是反對這頭親事。小津利用這場婚宴表現了父親言行並不一致的惡習，他一方面讚許自由戀愛，另一方面又反對女兒物色的對象。小津把那個言行互相矛盾，時常改變主意的父親塑造得十分成功。

　　小津為甚麼喜歡拍攝這等題材呢？這可能是他個人經驗和情感的自然投射。他成年後與孤寡的母親一起居住，終身沒有結過婚，一直過著獨身的生活。據說小津是一個在女性面前非常害羞的人，所以有幾次，雖然主動邀約一些美麗的女演員，但在見面時卻啞口無言，終於成為別人的笑柄。同樣，他對父親形象和大學生活的嚮往，也就在《美人哀愁》和《我們相逢之日》等影片中反映出來。

　　小津的影片很少著墨於男歡女愛的熾烈感情，即使有所描繪，也是異常輕淡，異常保守，並且很少描寫追求女士的手段，細節或是整個過程；但對於男女邂逅的羞人答答，卻不乏幽默風趣的描寫。這大概也是小津性格的反映吧？！

七、非禮勿言

　　「非禮勿言，非禮勿視，非禮勿聽，非禮勿動」，古有明訓。當然，「非禮」二字所指的並不一定是有傷風化或涉及性愛的事情，然而小津的影片的確稱得上是最健康的家庭倫理電影（他也沒

有強榨觀眾的眼淚），他畢竟是屬於老一輩的保守的導演，不要說沒有做愛鏡頭（1970年代的某些影片，做愛鏡頭可不是假的，試看大島渚的《感官世界》），就算是擁吻的鏡頭也非常罕見。我們看《風中的牝雞》，片中的妻子剛踏進家門，知道她望眼欲穿的丈夫剛從戰場回來，那時丈夫正在睡覺，未幾醒轉，兩人相視而笑，繼而開始閒話家常，這樣的處理看似平平無奇，但卻讓觀眾意味到其中的無限辛酸。我們只在片末看到他們兩夫婦擁抱在一起。

　　另外有一點細節也頗為有趣。小津片中的男人幾乎都有在廳堂中脫衣、更衣的習慣，但好像卻從來沒有一個女性脫衣的鏡頭。不要說沒有裸露鏡頭，就算是性感一點的動作也沒有。當然，有些導演講求寫實，不但做愛鏡頭要拍，上廁所的過程也要拍，然後稱之為寫實電影。不過，問題不在於鏡頭之是否大膽真實，而在於是否有其必要？以及對於影片的內容或訊息是否有所幫助？舉一個簡單的例子，上廁所的過程是每一個人都很清楚的，但拍了出來是否便是寫實呢？一般赤裸裸地拍攝某種物象的做法大多以煽情為目的，未經過藝術提煉的真實，肯定對影片的質素和內容沒有幫助。小津從來不屑這樣做。

　　小津有時也在性事方面說說笑話，但都是含蓄而又可能富哲理的，一點也不流於低俗。在《彼岸花》裡面，老同學敘舊談笑，有人說：「如果丈夫是強壯的，那麼妻子生下來的會是男嬰。」後來女僕進來，其中一人問她有幾個孩子，她說有三個，這人再問：「是否都是女的？」其他人跟着便大笑起來，女僕對他們的笑話顯然摸不着頭腦。影片將完時，他們又遇到另外一個瘦弱的老朋友，他說自己有七個孩子，其中一人又半帶嘲諷地問他：「我看，都是女的吧？」

在《秋日和》裡面，幾個男人正在談論剛離去的漂亮寡婦和她漂亮的女兒，其中一人說：「有人說娶得漂亮太太的男人都不長命，大概是真的。」就在這時，肥胖而又樣貌平庸的老闆娘出現了。其中一人見到她便說：「呀，太太，我相信妳的丈夫一定很健康。」第一個說話的人便接着說：「那當然，他一定會長命百歲哩。」

小津的影片有時也有些頗為不雅的枝節，但都能夠製造出相當惹笑的效果。例如在《我出生了，但……》片中，做哥哥的便時常提醒小弟弟扣好褲襠的鈕扣，弟弟那種突然驚覺而又尷尬的表情實是一絕。在《早安》裡面，小津以放屁來製造笑料，那種多姿多采而又令人嘻哈絕倒的細節，的確不能稱為低級笑料。小津是以看待一個「常人」的眼光來看他的人物。

又譬如小便。小津也藉着這一生理需要而製造喜劇效果。《彼岸花》的妻子在客人到來的時候匆匆離開，不久回來向他解釋，她剛才去了廁所，因為她知道這位客人會逗留很長的時間。在《小早川家之秋》中，祖父突然病倒，家人都以為他不久人世，可是他卻霍然而愈，而且病後第一件事情便是要上廁所，觀眾看到這裡都啞然失笑。

八、清茶淡飯

小津的人物都不熱衷於金錢利祿。1930 年代中期的影片多以工人階級或專業人士為主要角色，如《會社員生活》、《東京之合唱》的寫字樓職員，戰後的影片則多描寫中產階級的生活，例如《彼岸花》和《秋刀魚之味》的公司行政人員。他從來沒有描寫大

富大貴的人家（在我們的時裝國、粵語倫理文藝片中則最常見）；
也沒有刻意誇張中產階級的豪華享受或奢侈生活，例如花園洋樓、
名貴房車等等。我們在片中看到的只是普通人的日常生活，正切合
了「庶民劇」所要描繪的平民老百姓。我們也不會看到小津的人物
大吃大喝（最多是到酒吧喝酒談天），或者耽迷於物質方面的享
受。他的人物在這方面都顯得很節制。

　　小津那種「知足常樂」的精神，經常在影片中藉着劇中人的對
白而表現出來。在《東京物語》裡面，祖母對祖父說：「子女長大
後都不能滿足父母望子成龍的心願。」祖父說：「我們只要這樣想，
他們都比一般人的子女好多了。」她說：「我們很幸運。」他跟着
說：「是的，我同意。」在《麥秋》裡面，其中一個角色這樣說：
「我們這一家可真是一無所成，但我們已比一般人家好，我們已經
一起完成許多事情。我們實在不應祈求太多，我們其實很快樂。」
這種想法正是我國俗語所謂「比上不足，比下有餘」的樂觀精神。

　　小津那種清茶淡飯和淡薄名利的思想，在 1952 年的《茶泡飯
之味》裡面有充份的發揮。片中的一對小資產階級的中年夫婦佐竹
茂吉（佐分利信）和妙子（木暮實千代），結婚多年，沒有子嗣；
他們兩人開始對刻板的生活感到厭倦，但在兩人的努力之下，終於
產生了更深厚的感情。片中的茂吉是一個自甘淡薄的人，平時只坐
三等火車，一向喜歡吃茶泡飯，並且認爲外表和衣着不重要。其妻
妙子則嚮往多姿多采的生活，喜歡打扮和享受，和丈夫的性格顯得
有點兒格格不入。在影片臨完場之時，做妻子的終於明白丈夫的優
點，二人盡釋前嫌，在廚房裡共吃清茶泡飯。筆者認爲這部影片是
小津最好和最重要的作品之一，因爲它確確實實地表現了小津安二
郎對東方哲學精神的體驗。

九、生活情趣

　　小津的人物既然是那樣自甘淡薄，不講求物質方面的享受，那豈不是了無生趣？這個，我們是過慮了。因為，小津的人物雖然生活雅淡，但生活情趣可真是多姿多采。小津一直在他的作品裡反映了日本人的生活細節和情趣，有時更在一部影片裡對某一嗜好作重心介紹。

　　小津自小喜歡看電影。據說他準備投考神戶高等商科學校，但卒之沒有去考入學試，原因是他去了看《古堡藏龍》[30]。日本另一著名導演吉村公三郎回憶起二次大戰期間，他與小津安二郎在新加坡從軍時的一段日子；他說小津那時偷偷地狂看美國電影，例如尊·福的《怒火之花》、《驛車》、《青山翠谷》、《煙草路》，希治閣的《蝴蝶夢》，威廉·惠勒的《西部人》和《小狐狸》[31]，還有《幻想曲》和《亂世佳人》，但給小津留下最深印象的是奧遜·威爾斯的《大國民》。

　　小津對電影或西方電影的喜愛，在他早期的影片中反映了出來，例如在《我出生了，但……》可以看到主角的上司拍攝家庭電影，在《東京之女》中，可以看到劉別謙的《如果我有一百萬元》[32]，在《獨生子》則可以看到一部德國片的片段[33]。此外，又在其他影片中看到外國影星的海報，例如《女士忘記了什麼？》中的瑪蓮·德烈治，《獨生子》中的鍾·歌羅福，《風中的牝雞》的莎莉·譚寶；而在他戰後的作品中，裡面的角色經常提到外國明星，例如《晚春》的加利·谷巴，《秋日和》的皮禮士利，《麥秋》的柯德莉·夏萍，《茶泡飯之味》的尚·馬利……等等。在《小早川家之秋》裡面，我們還可以聽到的尊·福導演《大俠復仇記》[34]的主題音樂。除了電影之外，當然還有其他文娛活動，例如《晚春》的

主角看日本能劇和聽音樂會等。

　　小津的人物很喜歡戶外活動。《晚春》、《早春》、《秋日和》、《小早川家之秋》都有遠足或騎腳踏車的活動，《浮草》、《浮草物語》、《有一個父親》都有釣魚場面，《我出生了，但……》的小孩們在溪邊捉魚，《秋刀魚之味》的壘球比賽，《女士忘記了什麼？》、《彼岸花》、《秋刀魚之味》的高爾夫球，《年青的日子》的滑雪……等等。在《東京之合唱》裡面，父親答應了買腳踏車給兒子，後來不幸被公司解僱，沒有履行諾言，於是兒子罵老子說謊，不守信用。

　　成年人的生活情趣除了喝酒談天之外，還有許多可供消遣的嗜好，有些人喜歡玩圍棋，例如《浮草物語》、《浮草》、和《有一個父親》，有些人喜歡玩麻雀牌，例如《風中的牝雞》、《早春》和《秋日和》，也有人愛好猜謎語，例如《我出生了，但……》和《心血來潮》……等等。此外，插花藝術在《彼岸花》中出現，茶道在《晚春》中出現。

　　小津在早期的電影裡也拍攝過許多小孩子的玩意，例如《東京之合唱》裡面類似「九子連環」的鐵線圈遊戲，甚至互拍手掌的玩意，許多在香港或國內長大的青年都曾經玩過。這些玩意也有點地域性，外國孩子可能見也未見過，中國孩子看見則會感到很親切。這些玩意的花樣多得很，就是不知叫什麼名堂，總之玩過這些玩意的小孩（或成年人）一定感到熟悉。小津的人物，有時有些癖好，也可能是生活情趣，例如《早春》和《麥秋》的剪腳甲場面。

十、日本社會之反映

如果說小津是「最日本的日本導演」，非常抱歉，我們在他的作品中，實在找不到日本人「獨有」的生活習慣和精神面貌。他的內心思想，與東方哲學精神極爲吻合，而許多地方都具有宇宙性，根本沒有地域或種族界限之分。唯一例外或許是對於日本大男人主義的反映，以及日本受外來文化的影響，在這兩方面最能具體表現日本近代社會的變遷。

在小津早期的影片中，我們可以看到做丈夫的是名副其實的一家之主，太太和兒女通常沒有參加或發表意見的機會。做丈夫和做父親的威嚴是不能冒犯的。我們只要看看 1948 年的《風中的牝雞》，1958 年的《彼岸花》，1961 年的《小早川家之秋》和 1962 年的遺作《秋刀魚之味》，便可以看到有趣的轉變。

在《風中的牝雞》裡面，妻子對丈夫的態度是誠惶誠恐的（尤其是因爲她做了件丈夫不肯原諒的事），丈夫發怒時誤把妻子推下樓梯，也不下去看看妻子是否跌傷了。日本式的大男人主義仍然大行其道。在《彼岸花》裡面的平山涉（佐分利信）也是獨裁的一家之主，不獨反對女兒的婚事（只因她交上男友時未徵得他的同意），甚至連太太聽電台音樂也橫加阻止。

到 1961 年的《小早川家之秋》，裡面的女兒兼妻子的文子（新珠三千代）已經可以不賣父親或丈夫的賬（父親找舊日情婦，她拒絕替他縫補衣服，以示抗議）。到 1962 年的《秋刀魚之味》，做丈夫的經濟大權早已旁落，幸一（佐田啟二）想買高爾夫球棒，做妻子的秋子（岡田茉莉子）可以不批准。在這兩部片倒可以看到日本女權的抬頭，最低限度是小津個人的觀感，或者是他下意識地反映了日本社會的某一個層面。

　　除此之外，還可以看到日本社會受外來文化的影響（這裡不提中國文化的影響），最主要是在二次世界大戰後受到美國文化的深切影響。前面已經提到，一些美國影片海報和明星在影片中出現。《東京物語》的小孩學英文，《小早川家之秋》的美國友人夏利（Harry）和佐治（George）、噴氣打火機（也製造了笑料）、《大俠復仇記》的主題音樂、電視機和電視天線、可口可樂、跳西方交際舞、霓虹光管招牌；《秋刀魚之味》的高爾夫球、電視機、壘球比賽、美國流行曲、霓虹光管、吸塵機、冰箱、汽水（寶利和可口可樂）、塑膠用具……等。此外，還有寫字樓外的煙囪、煙霧、街上的汽車聲和工廠噪音等等，這些都是在小津的影片中從未出現過的。

　　事實上，小津早在 1949 年的《晚春》便已把西方文化和日本的傳統文化來了一次尖銳的對比：西方陳設與日式傢俬，座椅與榻榻米的區別，茶道相對於咖啡（或可口可樂），傳統的從一而終以及離婚再嫁的觀念，廟宇前穿西式校服的女生，其他來自西方文化的事物還有《生活雜誌》（Life）和《時代週刊》（Time）的廣告牌，壘球，速記，加利・谷巴，西方餅食；新娘出嫁時吃東西被認為不雅，新娘出嫁時不哭被認為是背叛傳統，以及 6 次懷孕的未婚媽媽等。在小津後期的影片並未有太多受美國文化影響的外來語（主要是英語）出現，相信也是忠實的反映。

<div align="right">1980 年 1 月、5 月、6 月</div>

註釋

24 以家庭為主的作品：《東京之女》、《獨生子》、《戶田家之兄妹》、《有一個父親》、《風中的牝雞》、《晚春》、《宗方姊妹》、《麥秋》、《茶泡飯之味》、《東京物語》、《東京暮色》、《彼岸花》、《晚秋》、《秋日和》、《秋刀魚之味》……等等。

25 以學校為主的作品：《若人之夢》、《我畢業了，但……》、《我落第了，但……》、《淑女與髭》、《青春之夢在何處？》、《大學乃勝地》……等等。

26 以辦公室為主的作品：《會社員生活》、《早春》、《東京之合唱》……等等。

27 即《春隨婦人來》、《青春之夢在何處？》、《晚春》和《早春》。

28 即《麥秋》、《秋日和》、《小早川家之秋》和《秋刀魚之味》。

29 小津的編劇野田高梧在一次接受訪問時透露。該篇訪問題為「一個名叫小津的人」，刊於 1964 年 2 月 10 日出版之《電影旬報特集》。

30 *The Prisoner Of Zenda*，1922 年的版本，由 Rex Ingram 導演。

31 以上片名之英文原名為：*The Grapes of Wrath, Stagecoach, How Green was My Valley, Tobacco Road, Rebecca, The Westerner, The Little Foxes.*

32 德國導演 Ernst Lubitsch 在荷里活拍攝的 *If I Had A Million.*（香港上映譯作《活財神》）

33 Leise Flehen Meine Lieder，在畫面中出現的是 Martha Eggerth 和 Willi Forst.

34 *My Darling Clementine* 的主題音樂，在香港也曾經流行一時：最近尊・侯士頓在他的新片《優良的血統》（*Wise Blood*）中又再借用。

厚田雄春——
小津安二郎的攝影指導

黃國兆譯

　　日本著名電影大師小津安二郎已經逝世 20 多年，但世界各地崇拜小津的影迷、影評人和電影工作者愈來愈多。從以下的跡象看來，研究小津作品的熱潮迄今仍未冷卻，兼且有愈來愈熾熱的趨勢；去年香港國際電影節曾放映日本導演井上和男拍攝的《小津安二郎傳》；今屆香港電影節又放映西德導演溫‧韋達斯攝製的《尋找小津》（*Tokyo-ga*）；此外，中國（包括港、台、中三地）目前最優秀的導演侯孝賢，論者多認為他受到小津安二郎的影響；去年 12 月出版的法國電影雜誌《電影筆記》（*Cahiers du Cinéma*）更刊登了一篇有關小津攝影師厚田雄春的訪問紀錄。

　　厚田雄春早在 1932 年便開始了他與小津安二郎的長期合作關係，他在《我出生了，但……》片中擔任茂原英雄的攝影助手。1937 年升任攝影指導，為小津拍攝了《女士忘記了甚麼》；自此而後，小津安二郎的影片幾乎全部由厚田雄春掌鏡。

　　看過《電影筆記》那篇厚田雄春訪問記，我仍然未能立定主意，是否應該在「電影幕後名將錄」中介紹厚田雄春。事實上，自從小津逝世之後，厚田的電影攝影師生涯也差不多同時告終。若要介紹日本影壇的攝影大師，在厚田之前，最低限度還有宮川一

夫 [1]、宮島義勇 [2]、中井朝一 [3]、齋藤孝雄 [4]、岡崎宏三 [5]、小林節雄 [6]、長谷川清 [7]、姬田真左久 [8]……等等。但看完溫・韋達斯的《尋找小津》，我感到有必要介紹厚田雄春；尤其是看到厚田在小津墓前致祭，只得一個「無」字的墓碑令人倍感淒涼。厚田雄春接受溫・韋達斯的訪問，追述與小津合作的情形，竟然對逝世20多年的摯友深切懷念而至老淚縱橫，這種真情流露的鏡頭令旁觀者亦為之黯然難過。

厚田雄春在50年代也曾與其他導演合作：他為小林正樹拍過《我要買你》和《黑河》，他為家城巳代治拍過《姊妹》，為大庭秀雄拍過《眼之壁》等等。但正如他在片中接受訪問時表示：「跟小津合作時我最有表現，因為他知道怎樣利用我的長處（大意）……。」也不知道厚田在小津逝世後這20多年是怎樣渡過的。工作方面他幾乎處於退休狀態，最近10多年根本沒有作品面世，反而是他的攝影助手川又昂（《東京物語》、《彼岸花》）在60年代初期升任攝影指導之後，成為松竹公司最出色的攝影師之一 [9]。

以下的一篇訪問刊於《電影筆記》第378期，訪問者是曾經拍過《圓月映花都》（*Full Moon In Paris*）的法國著名攝影指導雷納度・貝爾達（Renato Berta），他於近期的一次日本旅行在東京訪問了厚田雄春。

問：你從事電影工作有多少個年頭？

答：我在你出生前兩三年（按：雷納度・貝爾達生於1945年）成為攝影助手，在你成為攝影指導那一年（按：約1967年）退休……

**問：你們的劇照是怎樣拍的呢？硬照攝影師是否按照「開末

拉」的同一位置來拍照呢？

答：那是依照小津導演的指示。

問：我對日本的事物所知不多，但我感到日本式房屋那些活動的牆壁間隔，對於擺放攝影機和運用空間都較為便捷。反過來說，從照明方面著眼那些房間簡直令人無從著手，要重造日本式房間的光線是非常困難的。而昨天我們所看到的小津電影《小早川家之秋》，整齣影片是在片場內完成的，那包括街道的外景，以及結尾母女二人在湖邊的咖啡廳吃東西那一場戲。

答：那是小津導演的意願。

問：但這個由甚麼來決定？

答：這取決於演員的演出。我們很少作實景拍攝，因為演員排戲極花時間，而他們不能忍受街道上的圍觀者。《東京物語》無疑是外景最多的一部影片。

問：小津安二郎是怎樣選擇拍攝場地或佈景的呢？他根據攝影機的位置來搭建佈景，抑或根據場地（或佈景）的情況決定攝影機的位置呢？

答：小津自己繪圖，對於每個房間的位置和佈景有粗略的指示，然後把圖樣交給佈景師。故此他的佈景是依據攝影機的位置甚至演員的走位而定。實際上我們只用 50 毫米焦距的鏡頭。佈景通常不設天花板，最多在背景那邊、門與門之間可以看到一點點，而這個會讓觀眾看到非常對稱的框框，框框裏面又有框框；一個畫面要可以看到兩個框框，這是日本式房屋最典型的建築設計。我們根

據佈景的概念來決定照明的風格。拍攝的時候,我們首先為佈景打光,燈光打好之後,我們不再改動。在小津導演確定了演員的位置之後,最低限度還要 20 分鐘才能正式拍攝。

問:你是在導演決定畫面構圖之前或之後開始打光呢?

答:我首先定下構圖。倘若因構圖的問題而需要移動演員原來的位置,那一定要用燈光來追隨。也因此我們是同時調整燈光以及演員的位置(或走位)。每位演員都有他自己的一盞射燈。

問:攝影機開動的時候是誰看著它的觀景器呢?

答:有時是小津導演。但通常是我。攝影機開動時,小津是不會容許我離開它的。故此我是攝影指導兼攝影機操作員,共有 5 位攝影助手。第一助手量度距離,第二助手對焦,第三位負責控制顏色和光線,並利用濾光鏡和顏色紙矯正色溫,第四位負責開動攝影機,第五位協助攝影機的移動,尤其在作實景拍攝的時候。當小津導演問:「準備好未?」,主要助手會說:「是的,準備好了。」這時,響第一下電鈴。小津說:「開始做戲!」然後響兩次電鈴,跟著第四助手便開動攝影機的電源。

問:誰負責佈置射燈?

答:我的首席助手。如果我覺得光線的反差太強,他會為我調較光圈。但最重要的是遠鏡和近鏡都應該有同樣的色調;因此我們很少改變光圈的級數。

問:在高爾夫球俱樂部酒吧的一場戲,鏡頭的焦點是對準中間

戴眼鏡的男人，另外一個則總是模糊不清，即使在他說對白的時候亦然。你為甚麼不調整鏡頭的焦點，或者利用深焦鏡頭使兩者同樣清晰？

　　答：小津的原則是：最接近鏡頭的演員一定要拍得最清楚。

　　問：小津是怎樣分鏡頭的呢？他怎樣選擇攝影機的位置和拍攝程序呢？

　　答：小津導演是在拍攝前一天晚上分鏡頭，他的攝影劇本很清楚地列出起承轉合的地方，其準確程度極高，你喜歡的話，可以從第一個鏡頭拍起，也可以從最後的一個開始。

　　問：這以甚麼為準則？

　　答：通常有兩項。其一是：如果某演員同時又要演出舞台劇，小津導演會先拍有這個演員出鏡的鏡頭。其二是：拍攝的順序以愈少改動燈光愈好。

　　問：如果某個角色一面說話，一面把手中的茶杯放下，他一定要在說到某句台詞的特定時刻這樣做。這很複雜……

　　答：演員有兩種。有些演員絕對適應小津導演的工作方式；有些則難以適應，那我們便要格外留神。有些演員對於應該在那個位置放下茶杯太過自覺，他的視線下意識地滑落到他將要放在桌子的物件上；小津很不喜歡這個。

　　問：小津的分鏡頭方式是依從對白：「這一段用近鏡，這一段用中鏡，諸如此類。」

答：在每句對白的頂上，他劃了好幾條顏色線，每條線旁邊寫了場號和鏡頭，例如 54/1；顏色線是依據演員的台詞而作標記，例如甲演員的台詞是紅色，乙演員的台詞是藍色，餘此類推。

問：小津導演是怎樣排戲的呢？

答：分兩個階段。首先是為了解決畫面的構圖而排戲。我們以替身代替演員，先行決定構圖和照明效果——通常由我負責一一弄妥之後。

這時，替身的位置便由演員取代，而小津導演是在這一刻才通過攝影機的鏡頭來觀看場面，並決定畫面的構圖。若然只得替身，我們定下鏡位和角度，但不會確定構圖。第二個階段是：當燈光打好而演員的位置或走位定好之後，我們關掉部分燈光，那麼演員排戲時便不致汗流浹背。排戲的時間長短並無一定。有人傳說小津導演要某些演員試戲試 60 多次才正式拍攝，但這是誇大其詞。不過，我記得在《小早川家之秋》裏面，有場戲是幼子在葬禮途中離開，跑到墓場憑吊：他經過晚上的奔波，早上出席葬禮，他應該是面帶倦容的。但那位演員沒有這種困倦神情，於是我假裝技術上出了問題而要他不停試戲：那演員開始感到厭煩，而小津導演得以捕捉到這種因不停排戲而出現的倦態。

戲試得差不多了，小津會說：「我們正式拍了」，那我們便亮燈開始拍攝。以前日本式的居屋，尤其是東京地區，天花板一般都比我們搭建的佈景為高。因此高度方面不成問題，我們可以把攝影機擺得很低。

問：拍攝《圓月映花都》的時候，我也跟導演伊力‧盧瑪討論

過這一點：他也談到攝影機的高度，但事實上，人的眼睛總是看到垂直線的。與之相反，如果導演畫草圖的話，例如他畫的是有垂直線的走廊，很自然地，他畫起來攝影機的位置總是比實際為低的。

答：對我來說，最大的樂趣莫如：人們畫風景的時候永遠不能用較低的角度，但我們都總可以採用較低的位置來拍攝：試想像人們坐在地上的日式房間……

問：有關小津的電影，許多理論都談到他的低攝影機位置。但除此之外，我們是否應該談談他的攝影機的水平軸線（按：既不俯視，亦不仰視）？

答：是的。他的攝影機大部分時間都是平視的。小津導演不喜歡虛假扭曲的透視，亦不喜歡從高處俯視人們。

問：你們每個鏡頭是否拍許多次？

答：那視乎演員本身。有時，小津導演對演員第一次表演即感到滿意，但他總要求盡善盡美，他會說：「讓我們再試一次。」而在劇本上，他會寫上 OK1，OK2，OK3 的字樣。有的時候，那些從未演過默片的演員，在唸白的時候毫無節奏感，小津導演很不喜歡這個。小津導演總要求「無言以對」的反應，當一個演員未知怎樣回話，但他在說話之前應該有一小段緘默的時間。那些從未演過默片的演員都是這樣演的：他們總是立即答話。在這情形之下，他可以拍 10 次甚至 20 次，直到那些演員掌握到那段靜默的空間，沉默過後才開始說話。

問：有一點令我感到很奇怪，在小津的電影裏面，視線是一個

問題，亦即傳統上的所謂「反鏡」（Sauts d'axe）。我知道小津對於畫面構圖很用心，但有時他的演員在「反打」鏡頭和上一個鏡頭所佔的位置是完全一樣的，但這種視線的處理是根據甚麼來決定的呢？

　　答：我不能代替小津導演回答這個問題，但我認為在默片初期，所有演員都是瞪視著鏡頭的，而小津想避免這種情形。同時也是為了避免演員對於攝影機的存在太過自覺。特別是當兩個角色並排而坐的時候，其中一個望著另一人，好像我們在「反打」鏡頭所習慣的做法，觀眾通常會感到：那個人並不是望著另一個人，他望著是攝影機的鏡頭。小津導演想避免這情況出現。

　　問：是誰決定應該望甚麼地方呢？是小津自己看鏡頭來決定嗎？

　　答：那總由小津導演決定。他和演員一起研究。

　　問：《小早川家之秋》中陽台下的鏡頭是怎樣打光的？

　　答：正常情形之下，我們是不能在這地方拍攝的，但由於那座建築物的總裁是小津導演的仰慕者，我們才獲得批准。我們無法攜帶笨重的器材，只帶了一塊反光板。我們又要等太陽稍斜的時候拍攝：我們在早上 11 時開始準備，到下午才正式拍攝。一切要視乎太陽的位置，那優美的畫面是攝影機所賦與的。

<div align="right">1986 年 4 月</div>

註釋

1　本欄曾作介紹，其主要的作品包括溝口健二的《雨月物語》和《山椒大夫》，市川崑的《炎上》和《弟弟》，黑澤明的《羅生門》和《用心棒》，篠田正浩的《瀨戶內少年野球團》等等。

2　主要作品包括小林正樹的《人間之條件》、《切腹》、《怪談》以及大島渚的《愛之亡靈》等。

3　為黑澤明拍過《蜘蛛巢城》、《留芳頌》、《七俠四義》、《天國與地獄》、《赤鬍子》等片。

4　為黑澤明拍過《穿心劍》、《影武者》和《亂》。

5　主要作品有五社英雄的《御用金》、篠田正浩的《無賴漢》、豐田四郎的《恍惚的人》、山本薩夫的《華麗的一族》。

6　作品包括市川崑的《野火》、《我兩歲》、《緬甸豎琴》（新版），山本薩夫的《野麥峽的哀愁》，增村保造的《華岡青洲之妻》等等。

7　為市川崑拍過《犬神家之一族》、《古都》、《幸福》、《細雪》等等。

8　為今村昌平拍過《日本昆蟲記》、《赤色殺意》、《人類學入門》、《我要復仇》、《亂世浮生》等片。

9　主要作品包括大島渚早期的《日本之夜與霧》、《青春殘酷物語》，以及野村芳太郎的《五瓣之椿》、《影之車》、《事件》、《鬼畜》、《疑惑》等等。

主要作品年表

1937	《女士忘記了甚麼》	（小津安二郎）
1941	《戶田家之兄妹》	（小津安二郎）
1942	《有一個父親》	（小津安二郎）
1947	《長屋紳士錄》	（小津安二郎）
1948	《風中之牝雞》	（小津安二郎）
1949	《晚春》	（小津安二郎）
1951	《麥秋》	（小津安二郎）
1952	《茶泡飯之味》	（小津安二郎）
1953	《東京物語》	（小津安二郎）
1955	《姊妹》	（家城巳代治）
1956	《我要買你》	（小林正樹）
1956	《早春》	（小津安二郎）
1957	《黑河》	（小林正樹）
1957	《東京暮色》	（小津安二郎）
1957	《年青廣場》	（崛內真澄）
1958	《彼岸花》	（小津安二郎）
1958	《眼之壁》	（大庭秀雄）
1959	《早安》	（小津安二郎）
1959	《等待春天的人們》	（中村登）
1960	《秋日和》	（小津安二郎）
1962	《秋刀魚之味》	（小津安二郎）

雜談小津安二郎

十二年前，我為香港國際電影節搞了一個「小津安二郎回顧」的專題，也著實看了一大批小津電影，並且寫過三數萬字的研究文字。現在要我再寫小津，頗有點無從著手的感覺。目前，我自己也在耐心地恭候小津電影的光臨，觀看一些我從未看過的小津作品。

想當年，我對日本電影熱愛的程度，並不下於法國、意大利和美國的電影。市川崑，小林正樹、木下惠介、黑澤明、今村昌平、大島渚、羽仁進、篠田正浩……簡直不勝枚舉。但非常奇怪地，自從 20 年前在火島電影會看過《東京物語》和《秋刀魚之味》，17 年前在巴黎電影節看過《我出生了，但……》，小津安二郎在我心目中的地位，就超越了那些我極為熟悉的日本導演，1979 年在瑞士羅伽諾電影節看了一大批小津電影之後，小津安二郎在我心目中的大師地位就更為穩固。

在火鳥電影會的年代，已經有些年輕的觀眾，在座談會上發表意見，說小津的電影跟香港早期的粵語倫理片差不多。這種說法當然是貶多於褒。同樣地，已故的法國著名導演杜魯福，在 1965 年亦曾批評小津電影是死的電影，但 10 年後杜魯福再到東京時，便承認當年只看過小津一部電影，故此產生錯誤的印象。後來他看了《秋日和》、《東京物語》和《茶泡飯之味》，才發現小津電影的魅力，早期小津（戰前默片）和後期小津（戰後有聲片），就有很大分別，如果有人批評小津的電影鏡頭呆板，紋風不動，那只說明

他沒有看過小津早期的作品而已。

　　究竟小津電影的魅力何在？以這篇短文的篇幅根本無法道出其中梗概。不過，若然環顧國際影壇上逝世超過 20 年的電影大師，肯定沒有一位像小津安二郎那麼風光，不但其作品回顧展愈來愈多，而且一次比一次認真。剛於今年 10 月舉行的第六屆東京國際電影節，就舉辦了一次有史以來最全面的小津安二郎回顧展，放映現存的所有小津作品總共 36 部。

　　最近英國的《視與聲》（Sight and Sound）雜誌邀請國際影評人投票選舉有史以來最偉大的電影，《東京物語》名列第 3 位。據說這齣影片在東京電影節放映時，許多年青觀眾都被結尾「淡淡的哀愁」感動得流下熱淚，甚至公然飲泣。一齣並沒有刻意煽情的《東京物語》，竟然在完成後 40 年，仍然能夠觸動年輕觀眾的心靈，庶幾可以稱為偉大作品。

　　今次藝術中心舉辦的小津安二郎作品回顧展，最早爆滿的仍然是《東京物語》。不過，如果以為只看《東京物語》，便已經充分認識小津的內心世界，那似乎是一種相當怠懶的觀影態度。小津的電影曾經多次獲《電影旬報》選為當年最佳日本電影，包括《我出生了，但……》（1932）、《戶田家之兄妹》（1941）和《晚春》（1949）等等。而《東京物語》則被選為當年 10 大日本影片第 2位。看小津的電影是不能勉強的，喜歡的話你會迷到癡癡醉，不喜歡的話，你或者要等多 10 年 8 年。就像最近訪港的日本著名導演勅使河原宏說的：「初時，我並不喜歡小津的作品，但到我 40 歲出頭之後，才開始欣賞他的電影。」

　　小津安二郎對其他導演的影響，似乎沒有因為歲月的流逝而減退，反而有日益顯現的趨勢，美國導演保羅‧舒路達（Paul

Schrader）為小津寫過一本《*Transcendental Style in Film: Ozu, Bresson, Dreyer*》，已是人所共知的事。德國導演溫·韋達斯拍過《尋找小津》的紀錄片，前作《柏林蒼穹下》（*Wings of Desire, 1987*）是獻給小津的。美國導演占·渣木殊（Jim Jarmusch）的《天堂異客》（*Stranger Than Paradise, 1984*）就明顯地受到小津固定鏡頭的影響。意大利名導演貝托魯奇首次訪問東京時，曾經到小津墳前弔祭。法國著名導演克羅特·蘇提（Claude Sautet）年初訪問香港時，亦承認其作品深受小津的影響。受小津影響的導演可能很多，但小津安二郎的風格和內涵卻是獨一無二的。

當我囫圇吞棗地狂看小津電影的時期，我從未踏足過日本的國土。後來，由於工作上的需要，我曾經到過日本不下 10 次。第一次到訪日本東京，我竟然體驗到何謂 Culture Shock。一方面，我對小津所描述的日本人的精神面貌有更深的體會，另一方面，我亦看到 80、90 年代的日本，跟 50、60 年代甚至 30、40 年代，有很明顯的分別。我相信在重看小津（已看或未看）作品的時候，肯定又有另一番體會。

根據外電報導，德國導演溫·韋達斯是今次東京國際電影節小津安二郎回顧展的特別嘉賓。他向座上三千觀眾（大部分都是年青人）發言：「要是有人問我最喜歡的是那一齣電影，我在全世界任何地方都會毫不考慮地說，是今晚我們看到的《東京物語》……我希望通過這個史無前例的回顧展，年青人都會像我一樣，迷上了小津的電影和他的世界觀……！」

1993 年 11 月

從小津說到香港電影的沒落——
給表妹子蓓的信

子蓓表妹：

那天接到你的英文電郵，寄件人是一個完全陌生的外國名字。老實說，我遲疑了好一陣，才決定打開電郵來看看。你說要找 Freddie Wong，你是他的親戚，但橫看豎看，你的名字洋氣十足，我真的想不起有這樣一位親戚。還好你的電郵是寄到我為新片而設的網址，「白撞」的成份不高，我於是姑且一試，看看是哪一門的親戚。

原來你是子蓓，九姨媽的幼女。你在 4、5 歲的時候，跟父母兄弟移民美國紐約，自此之後，未曾一敘。倒是姨丈、姨媽，以至你的兄嫂，我都在香港和紐約見過面。怪只怪我這 30 年，老是往歐洲跑，美、加就只到過兩回。說來令人惆悵，一晃眼便三數十年。八姨、九姨、十四姨、十五姨等等，子孫成群，儼然是一個社區了。但碰到面是不認得的居多。有機會應當到紐約住三兩個月，跟各位長輩表兄弟妹多見面，多溝通。

你說你在網上看到了我的「事跡」和「行蹤」，因此通過互聯網相認。你最近迷上了 70 年代及以前的日本電影，尤其是小津安二郎的電影。真沒想到，自小在美國長大，經常看荷李活片和唐人街港產片的你，終於修成正果，迷上了小津的電影，更迷上小津早

期的黑白默片！嘿！不瞞你說，這些年來，我是以喜愛和厭惡小津電影的指數，去評定某某人對電影藝術的道行和修為。這或許非常主觀，每個人都有他或她自己的品味和好惡，但我的確是以此來衡量影癡的級數。

最近幾年，我發覺我可以用同樣的一把尺，去衡量一些朋友以至文化人、才子的文化修養和品味。好像董橋先生，他在《小風景》文集中第一篇〈跟原節子一樣整潔〉，寫的就是小津安二郎和她的女優原節子。這篇文章，進一步贏得了我對董先生的好感和尊敬。至於陶傑，我跟他素未謀面，只是讀他的文章，往往感到他罵人罵得很爽。但有一回，他罵到小津的頭上，罵到所有喜歡小津電影的人頭上。他說（大意）：他不明白小津電影有啥好看。看小津，迷小津的人都是「扮嘢」，睇起哄，被人牽著鼻子走。

子蓓表妹，你表哥 70 年代初在香港跟金炳興、王家華、蔡甘銓、任國光諸位先生組織火鳥電影會，精彩節目之一就包括小津的《東京物語》和《秋刀魚之味》。放映會得照例有個座談會，一些會員觀眾就像陶傑一樣，說這些影片跟倫理文藝粵語殘片一樣，有啥稀奇？ 70 年代觀眾有這樣的疑問，不足為奇。但三四十年之後，光在香港就已經辦過 3 次大規模的小津安二郎回顧展，舉行過的座談會和出版的有關刊物，不計其數，而居然文化界仍會出現這樣與身份不符的低水平言論，實在令人擲筆三嘆。

也因此，你可以想像，當我看到你的第一個電郵，我有多麼的高興！人生的交叉點，有時就那麼奇怪！你在我腦海中，仍然是那吮著波板糖的小女孩，我根本想像不到你現時的模樣。有空請以電郵夾附你和你夫婿的生活照片來一看。真想不到隔了這麼多年，會以這種方式來跟你相認，以至交換電影藝術及生活上的體驗。

　　當然，我也一直知道，你的母親，我們口中的九姨，年輕時是文藝青年，喜歡寫作、繪畫。我唸中學的時候，她經常在我跟前稱讚劉以鬯的小說，而記憶中，她沒有提到過香港的其他作家。我想，九姨真的很喜歡劉以鬯的作品。她真的很有眼光，很有品味。好幾年前，她曾經寫了一個中篇小說，述說養兒育女的苦樂，託我在港找人出版。你知道她這個小說的創作過程嗎？只可惜，小說稿被人家退回，我有負所託，至今仍感歉疚。九姨要照顧你們五兄弟姐妹，實在夠嗆的。她沒能在文壇發展，我相信一定跟兒女的重擔有關。你們在美國生活安穩，快樂無憂之餘，不要忘記當初九姨和姨丈離鄉別井，在紐約撫養你們長大的心血和辛勞。「樹欲靜而風不息，子欲養而親不在」，我的父親，你的七姨丈，2 年前去世前，我經常想起《東京物語》，想起飾演父親的笠智眾。3 年前，你爹到仁安醫院探望我爹，臨別時，他們臉上都勉強擠出一絲笑容，互相緊握雙手，但其實眼中蓄滿淚水。他們心中明白，那是他們最後一次見面。

　　你的父母親，今年春天經港回台山鄉下探親，看來精神和體力都很好，看著我 11 歲的兒子笑得合不攏嘴。但老人家最忌摔倒，人老經不起大手術。七姨丈就是 4 年前騎自行車雨中不慎跌倒，大腿骨折，手術後體魄就大不如前。你的父母精神狀態很好，感情也很要好，相信可享高壽。但世事難料，趁力所能及，好好孝順父母親吧！

　　你說香港電影愈來愈不濟事，反而中國電影漸有轉機，那是必然之事。電影事業必然跟經濟掛鉤，沒有資金支持的電影工業必然崩潰。電影是最花錢的創作，即使不是千萬美元鉅製，即使只是錄像製作，都得花上好幾萬或幾十萬港元。不像作家只需一支筆，一

疊原稿紙，或者畫家只需一點油彩和畫紙、畫布。就算是獨立短片也得花上好幾萬塊錢啊。

　　撇開電影藝術的原創性不談，荷里活為甚麼會雄霸世界影壇幾近一個世紀？財雄勢大是最大誘因。非洲電影為甚麼龜縮一隅，難以寸進？還不是因為貧困？老百姓連飯都吃不飽，還有餘錢進電影院？更不要說拍電影了。日本一向是經濟強國，因此電影工業和電影創作一直站在國際最前端。你說你看了小津的黑白默片《我出生了……但》，興奮得不得了。我也是在上世紀 70 年代末在巴黎國際電影節看了《我出生了……但》，然後在瑞士羅伽諾電影節（Locarno）的回顧展上看多了小津的其他作品，才在 1981 年的香港國際電影節提議並籌辦了香港第一次小津回顧展。看《東京物語》時，那些紋風不動的鏡頭會令一般觀眾產生疑惑，鏡頭動也不動，這導演真「渣」！但你看了小津 1932 年的《我出生了……但》就會知道，小津在 20、30 年代所拍的黑白默片，影機運動靈活極了。但為甚麼 1953 年的《東京物語》又會是這個樣子的呢？其實，有關小津電影的著述，無論是英文、日文、法文、中文等等，都多不勝數。就只看你對小津的研究和欣賞的興趣有多大。

　　回頭再說香港電影，曾經年產三百多部的電影工業，今年將會再創新低，估計約四十多部。香港回歸祖國前的十多二十年，由於前途不明朗，許多電影導演和明星往外尋求發展，這包括你們熟知的，跑到荷里活試運氣的吳宇森、周潤發、于仁泰等等。另外，還有一些電影工作者，包括攝影師黃仲標、林國華等分別移民加拿大、新加坡。這是香港電影工業第一次流失了大批人材。即使回歸後有不少電影人回流香港，但由於亞洲金融風暴的影響，特區政府施政失當，香港的整體經濟一直沒有太大起色。

　　前面說過，電影是無錢不行的創作。沒有老闆支持，沒有資金投放，最好的劇本，最好的拍片計劃，也只不過是一紙空談。近年中國大陸電影之所以比香港更有看頭，是因為他們有充裕的資金，有更龐大的市場，可以借助香港的電影業精英，一部又一部的古裝大片支撐著電影工業，也提供了許多就業機會，培訓許多幕前幕後的人材。另一方面，北京電影學院和其他大學培育出來的電影系畢業生，也衝勁十足地去搞獨立電影或地下電影。反觀香港，各大院校電影系的高材生，面對奄奄一息的香港電影工業，頗有前路茫茫的無奈。

　　夜深了，信也寫得太長，下次再談吧。請代問候九姨丈和姨媽。

　　祝秋安！

<div align="right">

表哥國兆字

2008 年 10 月

</div>

專題篇

黑澤明

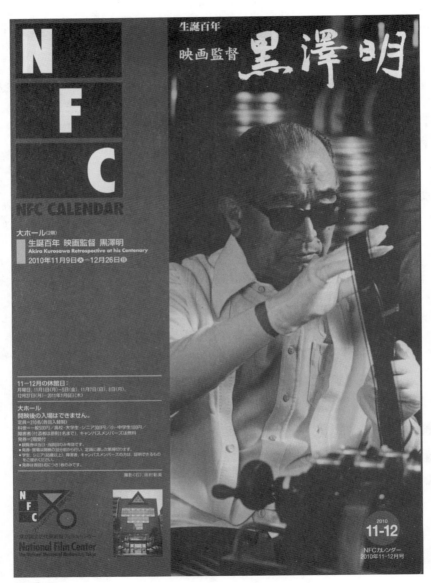

黒澤明

黑澤明的映像：從黑白到彩色

　　有關黑澤明的文章、著作在坊間可說不勝枚舉，這裏只想談一談黑澤明電影中的黑白和彩色。

　　由處女作《姿三四郎》（1943）開始，迄最新作品《亂》為止，黑澤明總共拍了 27 部影片，絕大部分是用黑白膠卷拍攝，其中只有後期 4 齣是彩色片，即《沒有季節的小墟》（1970）、《德爾蘇・烏扎拉》（1975）、《影武者》（1980）和《亂》（1985）。

　　黑澤明曾經有一段很長的時間，對拍攝彩色影片有抗拒心理。在 50、60 年代，正當全世界的電影都逐漸邁入彩色世界的時候，黑澤明卻是當時的電影大師中，最排斥彩色影片的一位。

　　60 年代末期，四位日本電影大師──黑澤明、市川崑、木下惠介、小林正樹，合組「四騎之會」製作會社，黑澤明就在這個時期拍攝了他的第一部彩色影片《沒有季節的小墟》。

　　但其他 3 位導演是甚麼時候進入彩色時期的呢？最早的當然是木下惠介。他在 1951 年便拍攝了第一部彩色作品──也是日本有史以來第一部「天然色映畫」《卡門回鄉》（攝影指導：楠田浩之）。其次是市川崑在 1959 年攝製了《慾火痴魂》（攝影指導：宮川一夫）。至於小林正樹則到 1964 年才拍攝他第一部彩色影片《怪談》（攝影指導：宮島義勇）。黑澤明對拍攝彩色影片的抗拒心理，驟眼來看，似乎相當奇怪，因為像小津安二郎那樣較為保守的老一輩導演，也早在 1958 年便進入彩色時期──拍攝了《彼岸花》（攝

影指導：厚田雄春）。為甚麼黑澤明竟然要到 1970 年才拍出第一部彩色影片呢？

　　許多影迷都知道：黑澤明年輕的時候曾醉心於繪畫藝術，他中學畢業後便立志要成為畫家，後來在兄長的影響下，才對電影藝術產生濃厚的興趣。對於一個畫家出身的電影導演來說（黑澤明為自己的影片親自繪製的製作草圖、布景圖、氣氛圖早已聲蜚聲國際），顏色的運用、色彩的配合等等應該是非常重要的課題。但黑澤明何以會這樣排斥彩色膠卷呢？要是《沒有季節的小墟》裏面沒有那些色彩較為豐富的兒童畫，大概黑澤明也未必會選用彩色膠卷吧？

　　其實黑澤明對於拍攝彩色影片的抗拒心理，正是源自他在繪畫藝術方面的興趣和修養。他的最大考慮是：彩色膠卷能否呈現出他心目中理想的彩色效果？是否能夠形成一種出類拔萃的視覺風格？如果他拍攝出來的電影，對色彩的控制，未能及得上他在繪畫時那樣揮灑自如、得心應手，那倒不如仍然拍攝黑白影片來得穩當。

　　黑澤明的黑白作品，就像他的名字一樣：「黑」白得有光「澤」而「明」亮。他在 50、60 年代的優秀作品，在映像方面主要歸功於兩位攝影大師──宮川一夫和中井朝一。前者為黑澤明拍了《羅生門》（1950）和《用心棒》（1961），後者拍過《留芳頌》（1952）、《七俠四義》（1954）、《蜘蛛巢城》（1957）、《天國與地獄》（1963）、《赤鬍子》（1965）等等。

黑澤明《用心棒》宣傳海報

黒澤明《羅生門》宣傳海報

　　宮川一夫和黑澤明合作的次數不多，但一部《羅生門》便令黑澤明在威尼斯電影節脫穎而出。宮川一夫自幼對「墨繪」（水墨畫）頗有研究，因此在黑白攝影方面亦有特別出色的表現。水墨畫和黑白影片有個共通點就是以不同的黑白層次，去呈現現實生活中的色彩，讓觀者在觀賞作品時有發揮觀者本身想像力的餘地。不過，黑澤明在《羅生門》中嘗試的攝影風格，卻有異於一般的黑白攝影，影片中的光與影、黑與白的對比非常強烈，幾乎沒有中間的灰色層次，為影片營造了一種神秘莫測的詭異氣氛。

　　宮川一夫在彩色攝影方面同樣有高深的造詣，但他一直未有機會為黑澤明拍攝彩色影片。他在《羅生門》完成後 10 年，才再度為黑澤明掌鏡，拍攝了武士片中的經典名作《用心棒》。然後再過了 20 年，宮川一夫才有機會跟黑澤明合作，拍攝《影武者》，誰料影片開拍數周後，宮川便因眼疾退出，由黑澤明另外兩位「愛將」中井朝一和齋藤孝雄接替他的位置。

　　事實上，黑澤明電影的黑白攝影風格，尤其是 50、60 年代的作品，主要來自資深攝影指導中井朝一。中井朝一為黑澤明拍過時裝的《留芳頌》和《天國與地獄》，也拍過古裝的《七俠四義》、《蜘蛛巢城》和《赤鬍子》。要知道，在拍攝《赤鬍子》那個年代，幾乎人人都在拍攝彩色影片，只有黑澤明仍然執拗地拍攝黑白影片。

　　總的來說，我個人比較喜歡黑澤明的黑白作品，像《蜘蛛巢城》中三船敏郎飾演的鷲津武時在濃霧中策馬迷途的一場戲，便使我有非常深刻的印象。至於其他古裝武士片，如《用心棒》、《穿心劍》、《武士勤王記》等等，在映像方面也充滿特殊的魅力。

　　但到了今時今日，正如彩色照片取代了黑白照片，彩色影片亦

逐漸取代了黑白影片。除了少數攝影藝術愛好者仍然迷戀黑白照片外，少數電影工作者偶然會因題材內容的需要，拍那麼一兩部黑白電影之外，一般普羅大眾基本上都要求看彩色的東西。許多電影觀眾在電影院看到黑白片的時候，也不管那部影片拍得是好是壞，便會高叫被人「搵笨」，會發出不滿的怨懟聲。

不過，有些電影工作者，例如馬田‧史高西斯和活地‧阿倫，卻提出了警告，他們的論調是黑白電影可以保存得更長久，而彩色膠卷到了相當時候便會褪色甚至霉爛。正因此故，兩人到了 80 年代依然採用黑白膠卷拍攝某些題材的影片，例如前者的《狂牛》（*Raging Bull, 1980*），後者的《曼克頓》（*Manhattan, 1979*）和《星塵回憶錄》（*Stardust Memories, 1980*）等等。可是，荷里活的電影大亨可不是這麼想，他們正準備把一些黑白的經典影片用最新的技術加上彩色，把黑白影片翻印成彩色影片。他們這種做法，正好說明了普羅大眾對彩色影片的「先天性好感」。所謂大勢所趨，也絕不是一小撮有心人的努力便可以挽回大局的。

黑澤明未進入彩色時期前，曾經在黑白偵探片《天國與地獄》中，作過一次很有趣的嘗試。這齣全部是黑白攝影的影片，居然在下半部出現了一縷紅色的輕煙，裊裊地從煙囪升起，而這縷紅煙卻是警方偵破案件的關鍵所在。

至於黑澤明的第一部彩色作品《沒有季節的小墟》（攝影指導：齋藤孝雄、福澤康道），是他割脈自殺前的一齣極為沉鬱的影片。這齣電影的調子相當灰暗，色彩可以說是近乎黑白影片的單色處理，而且舞台味道相當濃厚。但無可否認，影片的色彩處理卻頗為切合影片的主題內容。

黑澤明自殺不遂，後來獲得蘇聯當局邀請，到蘇聯拍攝了一部

《德爾蘇・烏扎拉》，是一部攝影較為明快的彩色影片（攝影指導：中井朝一，另外還有兩位蘇聯攝影師），最低限度比一般蘇聯影片來得通透悅目，但談不上有甚麼特殊的視覺風格。

及後黑澤明在《影武者》（攝影指導：齋藤孝雄、上田正治）所嘗試的具有超現實色彩的攝影風格，固然是有色彩繽紛、美不勝收的感覺，但這種較為接近舞台風格的照明效果（尤其是內景部分），小林正樹在他第一部彩色作品《怪談》中已經發揮得淋灕盡致。嚴格來說，黑澤明在這方面並無任何突破。

黑澤明的近作《亂》則可說是他早期的古裝武士片的彩色豪華版本，在其合作良多的美術指導村木與四郎和太太村木忍的鼎力合作之下，影片給觀眾的美感自然是百采紛陳。尤其是像黑澤明這樣重視質感的導演，一套甲冑，一件和服，一把寶劍，以至最微小的道具、陳設，都是那麼精緻和講究。更何況那些千軍萬馬的戰爭場面，都要以不同顏色的旗幟和軍服來讓觀眾認識不同隊伍，因此顏色在黑澤明這部影片中起了前所未見的重大作用。

1987 年 11 月

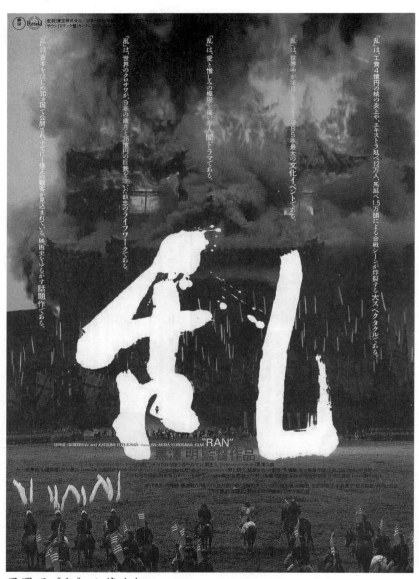

黒澤明《亂》宣傳海報

《影武者》的攝影指導——
宮川一夫

黃國兆　譯

　　宮川一夫是日本最著名的優秀攝影師之一，現年 81 歲。1908 年 2 月 25 日生於京都，畢業於京都商業學校。1935 年進「日活」之京都攝影所，任攝影助手近十年。1942 年開始轉入「大映」，間中亦替其他公司效力。早年經常與稻垣浩合作，拍過《宮本武藏》（第 1 部、第 2 部、第 3 部），《最後之攘夷黨》以及許多喜劇，因此被戲稱為「笑片攝影師」。

　　1950 年，替黑澤明拍攝《羅生門》，可說震動國際影壇，宮川一夫之名字亦不脛而走。影片裏面長長的推軌鏡頭使觀眾留下非常深刻的印象。其後，經常與當時的大師如溝口健二或吉村公三郎合作，拍攝了許多不朽的傑作如《源氏物語》、《千羽鶴》、《雨月物語》、《山椒大夫》等。50 年代後期開始，為市川崑拍了多部異常出色的寬銀幕電影，包括《炎上》、《鍵》、《弟弟》、《破戒》等。1965 年，又為市川崑的《東京世運會》擔任攝影監督的工作。宮川一夫曾為小津安二郎拍過《浮草》，也是他為這位日本殿堂大師掌鏡唯一的一部影片。宮川一夫最擅長的推軌鏡頭，在小津的「固定鏡頭」技法影響之下也只好乖乖就範。

　　看過《羅生門》、《雨月物語》、《炎上》、《東京世運會》

等影片的觀眾，大概都會同意宮川一夫無論在黑白、彩色、方塊銀幕或寬銀幕攝影方面，都具有罕見的功力和卓越的表現。事實上，他為「大映」拍攝的某些蹩腳商業片，如果不是他提供了出色的映像，可說是一無足觀。

60年代後期，「大映」大拍「座頭市」影片，宮川一夫亦為許多二流的商業導演拍了好幾部盲俠片，例如池廣一夫的《盲俠血戰神鞭手》，田中德三的《盲俠大鬧獅子樓》，安田公義的《盲俠怒斬七大盜》，以至岡本喜八的《座頭市與用心棒》等等，為影片增加了視覺上的魅力。

50、60年代是宮川一夫的黃金時期，最重要的經典名作都是在那個時期拍出來的。70、80年代因年老而體力不繼，作品較少。他與黑澤明在1950年首次合作，拍完《羅生門》後隔了足足10年才再度合作，拍攝「黑澤天皇」的另一經典名作《用心棒》，跟著又隔了20年才拍這部《影武者》。豈料只拍了數週便因眼疾退出，由黑澤明的幾位「愛將」中井朝一、齋藤孝雄和上田正治完成這部日本影史上的超級巨製。

以下是法國影評人麥士·鐵斯亞（Max Tessier）訪問宮川一夫的譯稿，英文原文刊於《視與聲》（*Sight and Sound*）1979年夏季號：

問：你在電影工作了50年之後，還記得當初你如何入行嗎？有沒有特別的事情使你成為攝影師呢？

答：我還記得我很年輕的時候，大概只有12歲，我的一位老師教我「墨繪」（Sumi-e）的技巧，而肯定地我是從這個起點開始愛上「單色」攝影，包括黑白和彩色兩方面。然後有間專賣小孩

衣服的店鋪，他們叫我為那些童裝畫些草圖。我遇到一大群我很喜愛的小朋友，但他們實在太多了，我感到最好是把他們穿好衣服後的樣子用照相機拍下來。於是我叫父親買了一部照相機，然後為那些童服拍照並自己動手沖曬。

　　然後，我的一位朋友，也就是「日活」的名導演田坂具隆的太太，她叫我為他們拍照，這樣可以慳回僱用專業攝影師的費用。同時我又加入了他們的壘球會，他們告訴我「日活」的沖印間有份好差使給我。那時（大概是 1925 至 1930 年間），電影從業員的名聲很壞，我的父母強烈反對我成為電影攝影師的野心，甚至不許跟電影圈沾上半點關係。我沒有讓他們知道便偷偷地進入「日活」電影沖印，在那裏工作了 3 年。那時候所有影片公司都有他們自己的沖洗設備。通常我們要做足 3 年才能轉任攝影助手，在上任之前還要接受體能考驗。

　　我當了 13 年助手才有機會成為攝影師。我拍了一大堆喜劇，都是胡胡鬧鬧的，以美國喜劇為典範，但沒有小津安二郎所拍的那麼「高貴」。縱使我成為正式攝影師之後，我拍的仍然不外乎喜劇，有許多部是跟稻垣浩合作，有人開始叫我做「笑片攝影師」。就是這個時候我學到許多技倆，因為我們要創造不同的花招，務求每齣戲都比上一齣過癮。我又去看許多電影，有日本的，也有外國的。我現在仍然這樣做。

　　30、40 年代之時，我很佩服美國攝影師的作品，例如李·嘉姆斯（Lee Garmes）、格力·杜倫（Gregg Toland）和威廉·但尼斯（William Daniels），我看了不少他們的影片。曾經一度，我認為格力·杜倫是最好的，但後來我更喜歡黃宗霑（James Wong Howe）──可能是因為他有非常「東方的神韻」。他的風

格比較接近日本，我喜歡他多於格力·杜倫。二次大戰之後，我們
有機會看到一些美國新片，日本人喜愛映象清楚剔透的攝影風格，
就像李·嘉姆斯或格力·杜倫那種攝影。我自己則盡量迎合不同導
演的不同風格：稻垣浩的影片需要柔焦效果，黑澤明的剛好相反，
他需要玲瓏剔透的攝影，溝口健二也要柔和的風格，因為我認為他
很「多愁善感」。我一直想掌握這些不同的風格，然而並不容易。

問：那個導演最易相處？
答：沒有，他們都要求很高。我從來未舒服過。

問：《羅生門》似乎是你事業上非常重要的經驗，就像它在日
本電影史上那麼重要。
答：當然，那是我在攝影上的全新經驗。那時，我在「大映」
時常用柔和調子拍攝，可是黑澤明拍《羅生門》時要求許多「特別
效果」，包括志村喬在森林中步行以及三船敏郎與京町子「做愛」
那幾場戲。他要求三船敏郎像巨大的太陽，像「日の丸」（日本國
旗上的紅太陽），與京町子的嬌柔成為強烈的對比。由於它要求黑
與白的強烈對比，沒有一般的灰色層次，我甚至用鏡頭對正太陽而
取得那種效果，這是我從未試過的。這非常困難，使我有受震蕩的
感覺。但當黑澤明看了第一場外景（大門）的毛片後，他對成績很
滿意並叫我繼續做下去。當然，到我們拍廠景時便容易得多，但即
使是拍外景我們尚算成功。然後，《羅生門》很成功，其他導演都
叫我依樣畫葫蘆，但我有時覺得不一定適合。

問：你那特長的推軌鏡頭很有名，譬如《羅生門》。那是黑澤

明的主意，還是你作的建議？

　　答：事實上，我那些推軌技巧是從稻垣浩戰前的影片學回來的，還有是谷本精史，我以前是他的助手。稻垣浩時常擺一些短短的路軌，但他會拍很長的時間。黑澤明時常用他的幾部攝影機包圍演員和工作人員。頭一次出外景的時候，我提議把演員拍到好像在海浪上騎行一樣，他很喜歡這個主意。然後他便開始對各種移動攝影機的方法感到莫大的興趣，有些方式是他以前從未試過的，例如在推軌時改變攝影機角度。最近我在黑澤明製的草圖上看到 4 條不同顏色的線，我問他是甚麼意思。他說是代表四部攝影機的推移鏡頭，並說可以獲得銀幕上從未見過的效果。可惜，這只不過是草圖而已⋯⋯

　　問：黑澤明與溝口健二之間的工作方式有甚麼分別呢？溝口健二對你的技巧有甚麼特別要求呢？

　　答：就我所看到的分別是：溝口健二先製造一種基調，一種氣氛，然後把他的演員和場景放進這個基調裏面；至於黑澤明的做法是先從演員著手，然後從他們的演出和相互關係製做基調和氣氛。我相信溝口健二的影片很受「墨繪」的影響，而我們時常要呆等很長的一段時間，皆因他要把背景塗至深灰色，使人有一種「墨繪」的感覺。他經常要在背景畫上樹木、船隻或其他東西，去強調那種氛圍⋯⋯如果森林裏有個演員，他要把樹木塗黑，那是他製造氣氛的手法。大部分場景都以「深焦」拍攝的原因是：溝口健二絕不喜歡鬆朦的感覺，他要所有東西都絕對清楚。故此他那些背景人物，若不是清楚玲瓏的話，就是全黑，完全看不到，因為他不喜歡那些中間的，對焦不準的效果。

問：你怎樣把《雨月物語》裏面著名的沐浴場面，與那個在琵琶湖邊「野餐」的極亮鏡頭連接起來？

答：噢，對了。那是溝口健二讚美我的唯一一次，他平常是一言不發或諸多批評。其實，那完全是從運用攝影機得來的。攝影機從浴池升起，跟隨溪流，然後「快溶」至琵琶湖的沙粒。最近我在電視上看到《雨月物語》，感到很氣惱，因為這下從沐浴至野餐的細膩過場戲竟然沒有了；我感到很愁苦。我從來不覺得溝口健二是特別難以討好，雖然這是傳說的一部分，通常是不太認識他的人所製造的。他的一些拍檔如編劇的依田義賢，佈景的水谷浩都說他很難相處，但我從來沒有經歷過；不過，他的確很少讚美別人。當然，他會去博物館去考證他道具的準確性，這是我對他的「嚴格」的一點理解。拍《新平家物語》時，他請了幾位歷史顧問，他對出來的東西很滿意。

問：你的彩色作品又怎樣呢？你對你的早期試驗如《地獄門》有甚麼看法？

答：拍《地獄門》時，我只負責外景的實地拍攝，至於「大映」片場的廠景是由杉山公平負責。事實上，《新平家物語》是我第一次真正用彩色膠片的經驗，成績不算太壞。最初我對彩色攝影很有興趣，因為新鮮而又刺激，但現在我認為黑白更有趣味，因為大多數人用彩色時不懂運用想像力。我記得我在 50 年代後期做了一些實驗，例如吉村公三郎的《夜之河》和《夜之蝶》，甚或市川崑的《弟弟》。我們運用彩色時如果能夠配合影片的內涵而不是為了影片的「好看」，那彩色將會更有趣及更有價值。木下惠介在 1951年拍《卡門回鄉》時第一次用富士彩色，效果不見得很好，但從那

時起富士膠片卻改進了不少。但我仍然愛用伊士曼彩色，《地獄門》和很多「大映」的出品都用它。

　　問：只有在日本才有「攝影指導」和「照明」（照明攝影師）的分別？為甚麼呢？合作上是否更容易？

　　答：作為一個攝影師，我對鏡頭角度，畫面構圖等問題比較有興趣，對於燈光和照明的興趣不大。我心目中的影片對我來說最重要。我許多時讓我的助手去做拍攝的工作，但我從未試過真正滿意，所以現在經常自己去做。至於照明方面，我從未遇到真正嚴重的問題：如你所言，這是全然不同的職責，我們絕不會干涉別人的工作。

　　問：你跟市川崑拍過《炎上》、《鍵》等影片，他的整體概念是怎樣的呢？

　　答：我跟他合作時感到有點困難，因為他在攝影的監督方面通常都很浮泛，他對指導演員和演出比較有興趣。其他導演不喜歡攝影師過問影片的攝製，可是市川崑卻很隨和，他任我發揮我的意見和想法。在畫面構圖上，他比其他導演更常用局部的特寫。他認為攝影機應該更投入到影片中，幾乎像演員一樣。於是，許多時，畫面的一半被「障子」（紙窗）甚至全黑佔去⋯⋯我奇怪觀眾會覺得怎樣。

　　問：你是否認為你的工作有時比導演的努力還重要？

　　答：只有當攝影技巧比佈景或演員本身更重要的時候，例如《炎上》裏面火燒金閣寺的一場戲。在這情形之下，我的工作便較

為重要，因為市川崑所做的只不過是說一聲「我要這樣！」而攝影師便要非常敏捷地拍下大火的鏡頭，之前還要作很詳細很周密的準備。

問：你第一次拍寬銀幕影片是市川崑的戲。而小津安二郎則拒絕用寬銀幕，但如果溝口健二在 1956 年（寬銀幕在日本開始應用）並未去世，你認為他會採用嗎？

答：這視乎內容而定，你可以用寬銀幕弄些很有趣的東西。我認為它有許多可能性，只要你能夠掌握它。我記得有一次我去完荷里活回來，跟溝口健二提到 VistaVision 攝影機和寬銀幕的奇妙。他似乎很感興趣，因為他正在考慮畫面的尺碼如何變成電影的「繪卷物」（日本的卷軸畫）。如果他活得更久，我認為他拍下一部影片之時……應該是《大阪物語》吧，一定會用寬銀幕。他不像小津，他對新技巧非常開放。

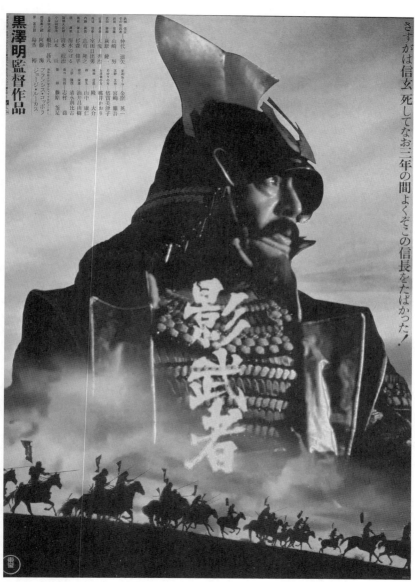

黑澤明《影武者》宣傳海報

宮川一夫重要作品年表

1950　《羅生門》（黑澤明）*Rashomon*

1951　《阿遊小姐》（溝口健二）*Oyusama/ Miss Oyu*

　　　《源氏物語》（吉村公三郎）*Genji Monogatari*

1952　《西陣之姐妹》（吉村公三郎）

　　　　　　Nishijin No Shimai/ The Sisters Of Nishijin

1953　《千羽鶴》（吉村公三郎）

　　　　　　Senbazuru/ Thousand Cranes

　　　《雨月物語》（溝口健二）*Ugetsu Monogatari*

　　　《祇園囃子》（溝口健二）*Gion Bayashi/ Gion Music*

　　　《欲望》（衣笠貞之助）*Yokubo/ Desires*

　　　《噂之女》（溝口健二）

　　　　　　Uwasa No Onna/ Woman In The Rumour

　　　《地獄門》（吉村公三郎）*Jigokumon/ Gate Of Hell*

1954　《山椒大夫》（溝口健二）

　　　　　　Sansho Dayu/ Sansho The Bailiff

　　　《近松物語》（溝口健二）*Chikamatsu Monogatari*

1955　《新平家物語》（溝口健二）*Shin Heike Monogatari*

1956　《夜之河》（吉村公三郎）*Yoru No Kawa/ Night River*

　　　《赤線地帶》（溝口健二）

　　　　　　Akasen Chitai/ Street Of Shame

1957　《夜之蝶》（吉村公三郎）

　　　　　　Yoru No Cho/ Night Butterflies

1958　《炎上》（市川崑）*Enjo/ Conflagration*
　　　《無法松之一生》/《手車伕之戀》（稻垣浩）
　　　　　Muho Matsu No Issho/ The Rickshaw Man
1959　《鍵》/《慾火痴魂》（市川崑）
　　　　　Kagi/ The Key/ Odd Obsession
　　　《浮草》（小津安二郎）*Ukigusa/ Floating Weeds*
1960　《女性》（吉村公三郎‧一段）*Jokyo/ Code Of Women*
　　　《少爺》（市川崑）*Bonchi/ The Son*
　　　《弟弟》（市川崑）*Ototo/ Her Brother*
1961　《婚期》（吉村公三郎）*Konki/ Marriageable Age*
　　　《用心棒》（黑澤明）*Yojimbo*
1962　《破戒》（市川崑）*Hakai/ The Sin*
1963　《越前竹人形》（吉村公三郎）
　　　　　Echizen Takeningyo/ The Bamboo Doll
1964　《錢之舞誦》（市川崑）*Zeni No Odori/ Money Talks*
1965　《東京世運會》（市川崑）*Tokyo Olympiad*
　　　《惡名無敵》（田中德三）
　　　　　Two Notorious Men Strike Again
1966　《刺青》/《慾海蜘蛛精》（增村保造）
　　　　　Irezumi/ The Spider Girl
　　　《盲俠大鬧獅子樓》（田中德三）
　　　　　The Blind Swordsman's Vengeance
1967　《座頭市劫獄》（山本薩夫）
　　　　　The Blind Swordsman's Rescue
1969　《鬼棲館》（三隅研次）
　　　　　Oni No Sumu Yakata/ The Devil's Temple

1970　《座頭市與用心棒》（岡本喜八）*Zatoichi And Yojmbo*

1971　《沉默》（篠田正浩）*Chinmoku/ Silence*

1972　《斬虎屠龍劍續集》（齋藤武市）

1973　《御用牙》（增村保造）*Goyokiba/ Tortues of Hell*

1976　《妖婆》（今井正）*Yoba/ The Old Woman Ghost*

1977　《盲女》（篠田正浩）*Hanare Goze Orin/ Banished Orin*

1980　《影武者》（黑澤明）*Kagemusha*

1981　《惡靈島》（篠田正浩）*Akuryo-To*

1984　《瀨戶內少年網球團》（篠田正浩）
　　　　　Setouchi Shonen Yakyu Dan/ MacArthur's Children

1989　《舞姬》（篠田正浩）*Maihime*

<div align="right">1981 年 3 月</div>

黑澤明電影之回顧

　　11 月 19 日至 26 日，港九市面四間電影院——利舞台、華盛頓、百老匯、京華——將携手放映日本電影大師黑澤明作品共 22 部，可以說是香港自有香港國際電影節以來，最盛大的一次專題電影節。

　　黑澤明自 1943 年拍攝處女作《姿三四郎》起，迄今拍攝了 27 齣影片。今次由東寶影業（香港）有限公司、安樂影片公司、香港電影文化中心聯合主辦的黑澤明回顧展，選映了他的絕大部分作品，只餘《踩虎尾巴的男人》、《靜靜的決鬥》、《白痴》、《醜聞》、《德爾蘇·烏扎拉》等 5 部影片因版權問題未能放映，否則將會是一次最完整的大師作品回顧展。

　　今次回顧展最值得稱道者有二：其一，除了《最美》、《我對青春無悔》、《美麗星期天》、《活人的記錄》等 4 齣影片只備英文字幕之外，其餘 18 部影片都印有中英文字幕，方便不諳英語的觀眾欣賞。其二，黑澤明有幾部放映時間較長的影片，例如：《留芳頌》、《七俠四義》、《低下層》、《惡漢甜夢》、《赤鬍子》、《影武者》、《亂》等等，都以原來面目公映，不作任何刪剪。

　　對於 30 歲以上的影迷、影痴來說，黑澤明這個名字自然是如雷貫耳，而他們對黑澤明的作品亦應該是耳熟能詳。然而，目前香港的電影觀眾，年青人佔了絕大的比例，一個 20 來歲的電影發燒友，未看過黑澤明的大電影並不算是怪事。事實上，黑澤明在最近

20 多年來，只拍過 5 齣電影，而且剛好是每 5 年 1 部，計有 1965
年的《赤鬍子》，1970 年的《沒有季節的小墟》，1975 年的《德
爾蘇·烏扎拉》，1980 年的《影武者》，以及 1985 年的《亂》。
其中《德蘇爾·烏扎拉》仍未公映，而《影武者》只在特別早場露
過臉。一個 20 歲的年輕影迷，在過去 10 年只得兩個機會接觸黑澤
明的新作，如果都錯過了，那麼對黑澤明作品的認識，自然是非常
有限。

　　不過，好像 2、3 年前，電視台也曾放映過黑澤明的經典名
作，例如《七俠四義》、《用心棒》、《天國與地獄》等等，但當
時因為配上了粵語對白，再加上小框框的螢幕；即使想重看一遍，
也因為欣賞條件大打折扣而興緻銳減。

　　在我本人的電影啟蒙時期，黑澤明的確是一個偉大的名字。20
年前，我在大角咀的麗華戲院，直落兩場看了黑澤明的《用心棒》
和《天國與地獄》（一張票看兩齣電影的 Double Bill），直看得
我眉飛色舞。那次是我個人的觀影生涯裏面最愉快的經驗之一。佐
藤勝在《用心棒》所作的配樂非常精采，當年電台播送的武俠小說
就以這段配樂做開場曲和間場音樂。然後是《羅生門》、《赤鬍
子》。黑澤明的電影、他的名字，對於 60 年代成長的香港影痴，
的確非常非常重要。我個人對於最喜歡的影片，一般來說，最多只
看 3、4 次（有錄影帶的除外），而能夠達到這個標準的影片並不
多。但黑澤明的眾多作品中，最低限度有 7、8 部是可以每隔數年
便重看一次的。我個人收集的電影原作錄影帶不足 100 部，但同一
導演的影片，以小津安二郎和黑澤明的作品佔最多數。

　　話得說回來，香港年青一代的影迷，對於黑澤明的影片可能看
得不多，但對於這位電影大師的作品，卻可能瞭如指掌，因為有關

黑澤明的中英文書刊特別多，在香港可以看到的中文譯本便有佐藤忠男著述的《黑澤明的世界》，黑澤明的自傳《蝦蟆的油》，當奴．李治（Donald Richie）著述的《黑澤明的電影藝術》以及《七俠四義》、《蜘蛛巢城》、《亂》的劇本中譯等等。

這次「黑澤明回顧展」，不但可以使我們重溫這位電影大師全盛時期的經典之作，而且還可以一睹其早期作品的風貌。黑澤明在1943年（戰亂時期）拍攝首部劇情長片《姿三四郎》，已經有不俗的成績，既叫好又叫座，可謂一鳴驚人。這部影片在當年曾獲山中貞雄賞、國民映畫獎勵賞，並獲《映畫評論》選為是年10大日本電影第2位。

好幾年前，日本《電影旬報》社編印了一冊《日本映畫史上最佳影片二百部》，黑澤明這部處女作亦榜上有名。這位有「日本映畫天皇」之稱的電影大師，總共有13部作品入選，除了《姿三四郎》外，其餘12部是《我對青春無悔》、《酩酊天使》、《野良犬》、《羅生門》、《白痴》、《留芳頌》、《七俠四義》、《蜘蛛巢城》、《惡漢甜夢》、《用心棒》、《天國與地獄》與《影武者》等。

試看日本兩位已故的殿堂大師——小津安二郎和溝口健二，亦分別只得12部和8部作品入選。若以入選的作品多寡來評定，黑澤明被稱為「日本映畫天皇」，的確當之無愧。何況該書出版的時候，黑澤明的新作《亂》仍未面世，否則多會入選。不過，個人認為，上述13部作品之中，《惡漢甜夢》入選未免強差人意，因為該片從任何角度看來，都不足以成為傑作。

以黑澤明近年拍攝影片的一貫速度看來，他的下一部作品當於1990年推出，屆時黑澤明將達80高齡，除非他的健康狀態極佳，否則很難打破尊．侯士頓（John Huston）於82歲仍能執導的紀

錄（遺作《死者》剛於第 2 屆東京國際電影節首映）。

在世界影壇上，黑澤明的「威水史」堪稱史無前例。他最近 10 多年拍攝的影片，製作費一部比一部貴，在日本來說已經是無人敢碰的昂貴導演，雖然有兩部大製作《虎！虎！虎！》和《暴走機關車》因製作費預算太高而胎死腹中，但他有蘇聯人支持他拍《德爾蘇·烏扎拉》，有美國人支持他拍《影武者》，有法國人支持他拍《亂》，可說雖「死」無憾。

至於 1980 年《影武者》在法國康城首映時，我拿到的場刊也是個人所見到的最精美的 Press-Kit（介紹小冊），栗色的封套燙上金字（黑澤明監督出品·影武者），書脊穿上深藍色的緞繩。我至今還保存著兩份，留為紀念。

在這份場刊上，三位美國目前最當時得令的製片人、也是最有才氣的電影導演──法蘭西斯·哥普拉、佐治·盧卡斯、史提芬·史畢堡有如下的按語：

> 黑澤明是仍然活著的兩、三位電影大師之一。
> 大部分偉大的導演只得一部家傳戶曉的傑作，但他有 8、9 部。我認為像《影武者》這樣高水準的大製作能夠在日本攝製是一件美妙的事。希望它能標示日本電影的新黃金時期的開始。
>
> ──法蘭西斯·哥普拉

> 黑澤明的確是一位電影大師。我認為這部影片比他的最好作品有過之而無不及。……
> 黑澤明的拍攝技巧令人目眩。它是一齣美妙的、

可愛的影片。我認為《影武者》將會是一部出類拔萃
的影片，我對於自己能夠參與影片的製作感到榮幸。

——佐治·盧卡斯

黑澤明是任何曾經夢想把一生貢獻給電影藝術的
人的最大鼓舞，只要你想想，他在 70 高齡仍然有這樣
多的東西讓我們去學習。

——史提芬·史畢堡

兩年前，黑澤明的新作《亂》在第 1 屆東京國際電影節隆重首
映。影展當局特別在澀谷東急百貨店 7 樓為黑澤明舉辦了一個「黑
澤明展」，該展覽分成 8 個部分：（1）黑澤明生平及其所獲獎項
介紹；（2）黑澤明所有作品之海報、劇本、劇照等展覽；（3）黑
澤明所有作品之預告片展覽；（4）黑澤明為《亂》片所作的繪畫
和草圖展覽；（5）《亂》片的服裝、道具、佈景展覽；（6）黑澤
明以五部攝影機同時拍攝的秘密揭露；（7）拍攝《亂》片的幕後
工作紀錄片；（8）《亂》片演員根津甚八和原田美枝子現身說法
和親筆簽名。正如曾到會場參觀的舒琪所言：當你踏進會場，看見
陳列著的 50 多面獎品、獎牌（包括康城大獎、威尼斯大獎、奧斯
卡金像獎、法蘭西共和國騎士勳章），你會感到，作為一個藝術家
的最大榮耀，莫過於此。

今年的東京影展雖然沒有黑澤明或其作品參與其盛，但據聞影
展當局特別為近百名來自世界各地的電影導演和影評人到箱根探望
黑澤明，其中包括《最後的冬日》的中國導演吳子牛，以及《不羈
的少女》的英國道演大衛·李倫（David Leland）。他們大都是

抱著「朝聖」的心情去拜會這位「日本映畫天皇」。這種事情相信亦可以稱得上是電影界空前絕後的創舉。

　　黑澤明「威水」的地方還可以從他的副導演人選看出端倪。例如，黑澤明拍攝《天國與地獄》和《赤鬍子》這2部影片時，都有4位副導演，而其中3位已經成為名導演。其一是森谷司郎，拍過《日本沉沒》（1973）、《八甲田山》（1977）、《動亂》（1979）等片；其二是出目昌伸，拍過《神田川》（1974）、《巴黎之哀愁》（1976）、《天國車站》（1984）等；其三是大森健次郎，拍過《二十歲之原點》（1973）和《岸壁之母》（1976）等片。當然，另外還有《羅生門》的兩位副導演加藤泰和田中德三，兩人都已經拍過數十部影片，作品比黑澤明可能還要多，前者的作品有《緋牡丹博徒》（1969）、《宮本武藏》（1973）、《陰獸》（1977）等；後者的作品包括《惡名無敵》（1965）、《盲俠大鬧獅子樓》（1966）、《眠狂四郎女地獄》（1968）等。其餘當過黑澤明副導演的還有崛川弘通、杉江敏男、本多豬四郎等知名導演。據聞黑澤明拍攝《影武者》的時候公開招考副導演，最起碼的應徵資格是大學畢業，應考者多至數千人，亦可謂一時之盛。

　　黑澤明另一「威水」的地方是拍攝《亂》的時候，竟由另外一位大師級導演克里斯・馬爾卡（Chris Marker）──法國有名的紀錄片高手，為他拍攝幕後工作紀錄片，完成後的影片名為《A.K.》，再加上日本攝製隊拍攝的工作紀錄片，同一部影片居然有2部完整的拍攝特輯，相信也是電影界極為罕有的事情。

黑澤明回顧展首映

黑澤明回顧展場刊

《姿三四郎》（1943）

　　終於看到黑澤明的處男作《姿三四郎》。好奇的原因一方面固然是該片入選《日本映畫史上最佳影片二百部》，另一方面是60年代後期看過內川清一郎導演的《柔道群英會》（原名：《姿三四郎》），印象殊深。該片由寶塚映畫與黑澤明合製，劇本就是根據黑澤明的舊作《姿三四郎》和《姿三四郎續集》改編，由加山雄三飾演姿三四郎，三船敏郎飾演柔道師傅矢野正五郎。影片給我最深印象的兩場戲是姿三四郎跳進荷花池悟出禪機，以及偶然觀察到貓兒從高處翻落下總是四腳著地因而尋獲制敵致勝的招數。內川清一郎亦憑該片獲得1965年里約熱內盧電影節大獎及評判員特別獎。由於先入為主的觀念使然，黑澤明的《姿三四郎》雖然拍得蠻不錯，但感覺上沒有《柔道群英會》那麼好看。日本《電影旬報》社編印的《日本映畫作品全集》只收錄了前者而遺漏了後者，顯然是嚴重的錯誤（或偏見）。事實上，加山雄三飾演的姿三四郎最稱職，黑澤明的姿三四郎（藤田進）則剛多於柔，而後來《柔道龍虎榜》電視片集的竹脇無我柔多於剛，稍嫌脂粉味過重矣。

《最美》（1944）

　　第二次世界大戰末期，日本在太平洋戰爭中節節失利；黑澤明比其他日本導演幸運（山中貞雄沙場飲恨，小津安二郎在新加坡淪為戰俘），在後方拍攝一部宣傳軍國主義的影片《最美》，歌頌支援武器生產的「女子挺身隊」。飾演被謳歌的模範女青年矢口陽子，後來成為黑澤明的妻子。片中矢口陽子通宵達旦地在光學工廠檢視光學鏡片（用於戰鬥機上的瞄準器），日本觀眾可能看得熱血

沸騰，但外國觀眾（尤其飽受日本皇軍蹂躪的國家）則大概只會覺得其誇張、煽情。黑澤明的電影雖然以人道主義精神見稱，但卻從未拍過真正鞭撻日本軍國主義者的反戰電影，例如小林正樹的《人間之條件》，市川崑的《野火》，山本薩夫的《戰爭與人間》等等，即以其古裝戰事片《影武者》來說，反戰意識亦不及木下惠介的《笛吹川》來得強烈。

《姿三四郎續集》（1945）

影片較有趣的地方是開首和結尾。開首姿三四郎在鬧市發現日本少年被美國水兵毆打，於是抱打不平。影片拍攝時正是日本戰敗投降前後，黑澤明的排外意識非常明顯。結尾三四郎與檜垣兄弟於雪地決鬥，結果三四郎獲勝，三人在荒郊小屋過夜。檜垣源三郎欲乘三四郎酣睡之際而砍殺之，但終於臨崖勒馬。黑澤明的人道主義精神於此初露端倪。

《踩虎尾的男人們》（1945）

多年前於法國電影收藏館（Cinémathèque Française）觀看此片。看的時候，頗為吃驚：黑澤明早期的電影竟如此粗糙？要是理解到影片是在戰爭期間材料、膠片奇缺的情況底下完成，對於那些簡陋的布景當然能夠諒解。但由於影片是改編自日本古典的能樂和歌舞伎，日本觀眾可能看得津津有味，但外國觀眾則未必會產生共鳴。我個人亦只能體會到那是一齣喜劇（而且是黑澤明第 1 部有喜劇元素的影片），至於「喜」在哪裏則無從說起。

《我對青春無悔》（1946）

　　此片是黑澤明戰後的第 1 部影片，被戰後復刊的《電影旬報》選為是年 10 大日本影片第 2 位（第 1 位是木下惠介的《大曾根家之朝》），黑澤明與木下惠介同被稱為日本戰後的新銳導演。影片主要背景：日本軍閥、財閥和官僚，為了實現帝國主義野心，強行統一國內思想，於是趁「滿洲事變」的機會，將反對他們侵略主義的所有思想意識，統統打成赤色，加以鎮壓。昭和 8 年，文部大臣鳩山秉承此意，企圖將自由主義者龍川幸辰教授逐出京都帝國大學，遭到全校一致反對，事態發展成為教育界未曾有過的大事件，即所謂「京大事件」。影片主要描述一個女知識分子——八木原教授的女兒幸枝（原節子飾演）——在這事件背後的遭遇和成長。本片是黑澤明最具政治性的作品，也是他早期最成熟、最入世的作品之一。

《美好星期天》（1947）

　　影片的靈感據說是來自美國「電影之父」格里菲斯的一齣默片，而黑澤明在這部反映日本戰後窮困的影片，亦第 1 次顯露了他對歐美文化的修養和愛好——片初他用了歌劇《卡門》一段輕快的樂曲作為背景音樂，而片末的重頭戲更是以貝多芬的未完成交響曲作為整個戲的中心。黑澤明在《羅生門》用了拉威爾的 Bolero 作為配樂，《酩酊天使》裏面有一間酒吧名為 Bolero，《赤鬍子》中用了海頓的驚奇交響曲。而這些據說都是黑澤明的主意，與配樂早坂文雄或佐藤勝無涉。黑澤明作品中的「洋味」，包括改編外國文學作品的好幾齣影片，對於爭取西方影評人和觀眾的好感和認同

感方面，應該起到很大的作用。二戰後美國、日本、意大利甚至中國都有很多描寫戰後經濟蕭條、民生凋敝的影片，例如意大利的《單車竊賊》，中國的《三毛流浪記》等。黑澤明的《美好星期天》並不特別感人，主要原因可能是影片的節奏拖得太慢。不過，影片在當年仍被《電影旬報》選為10大日本影片第6位。

《酩酊天使》（1948）

多年前在法國電影收藏館看此片時覺得三船敏郎的演技過火，黑澤明的手法誇張，因此並不怎麼喜歡。但今次黑澤明回顧展先後聽到金炳興和柳町光男大讚此片，所以不惜重看一次。這次重看，印象稍為改觀，起碼覺得三船敏郎的過火演技可以接受，黑澤明的誇張手法是一種風格，而最紮實的仍然是劇本本身。不管怎樣，我仍然不認為這是黑澤明最好的作品之一，當年獲選為10大日本影片第1位，只是「水中無魚，蝦仔為大」而已。不過，現在來看這部影片，就好像看40、50年代的中國片或香港片一樣，那種時代氣息和歷史感使人覺得非常過癮。

《靜靜的決鬥》（1949）

《酩酊天使》的三船敏郎患了肺結核，本片的三船敏郎則患了梅毒，《留芳頌》的志村喬患了癌症。這個時期的黑澤明似乎特別喜歡描寫病人的心理。一個在中國戰場的軍醫藤崎為傷兵做手術，因脫下橡膠手套、又不慎被手術刀碰傷而感染了病人的梅毒。藤崎回國後就與未婚妻解除婚約，理由只是他私下擔心如果把真相告訴未婚妻，後者就一定會等到他的病徹底痊癒，即是說她要作出某一

程度的犧牲。問題是這種理由非常牽強，觀眾會覺得，兩人要是真心相愛，這個理由根本不成理由。與黑澤明合作編劇的名導演谷口千吉並未能化腐朽為神奇。

《野良犬》（1949）

影片在十多年前曾經被香港的戲院商拿來「攝期」，我便是在那個時候看的；當時用的名字是《野良犬》，但影片應該在更早的時期曾經公映，因為它有一個名字叫《追蹤記》。三船敏郎飾演年青警官，在擠逼的公共汽車上被女扒手偷去配槍，在志村喬演的「老差骨」協助下追尋失槍下落，走遍東京的大街小巷；在追蹤過程中，三船敏郎開始同情犯案的歹徒。警探失槍的題材屢見不鮮，本片跟 60 年代美國導演唐·薛高（Don Siegel）的《警匪血戰摩天樓》（*Madigan*, 1968），以及 70 年代法國導演阿倫·歌爾勞（Alain Corneau）的《左輪三五七》（*Police Python 357*, 1976），可說有異曲同工之妙。

《醜聞》（1950）

黑澤明的法庭片（筆者自創名詞），較諸比利·懷德在 1957 年拍攝的《雄才偉略》（*Witness For the Prosecution*）還早了 7 年。年青畫家青江一郎（三船敏郎）和流行歌星西條美也子（山口淑子，即李香蘭）在酒店作應酬式聚會，竟被別有用心的記者窺見而在報章上渲染成為醜聞。二人不甘被誹謗，於是決心與報館對簿公庭。年邁潦倒的律師蛭田乙吉（志村喬）答允助一臂之力。辯護律師後來承認曾遭報館編輯賄賂，二人終獲勝訴。結尾的法庭戲頗

見功力，志村喬的演技出色，山口淑子則相形見拙。

《羅生門》（1950）

　　黑澤明最膾炙人口的作品之一，改編自芥川龍之介的短篇小說《藪之中》，曾獲威尼斯影展金獅獎及奧斯卡最佳外語片金像獎。美國導演馬田・列特（Martin Ritt）曾於 60 年代重拍成《雨打梨花》（*The Outrage,* 1964），除了黃宗霑的攝影能與宮川一夫的黑白攝影一較高下之外，其餘可說乏善足陳。本片借一椿兇殺案的有關人物──包括武士、妻子、強盜、樵夫──的互相矛盾的供詞，而揭示了人性的自私、虛偽和奸詐。而「羅生門」一詞已經成為「各人有各人的說法」的一個很通用的代名詞。《羅生門》是一部只有黑澤明才拍得來的影片。

《白痴》（1951）

　　這部片我也是在法國的時候看的。電影收藏館不知從甚麼地方弄來一個沒有字幕的日語版本，許多觀眾都說「看到變了白痴」。我只記得影片的攝影有點德國表現主義電影的風格，其餘就甚麼印象都沒有。由於當時又未熟讀杜思妥也夫斯基的原著，看片的時候甚麼人物、故事、情節都跟不上。聽說影片本來的放映時間長達 4 小時半，後來松竹公司把影片刪剪至 2 小時 46 分，但仍然意猶未足；黑澤明當時就說：如果再縮短的話，就把影片豎著剪吧！對於這樣的影片，我有時會突發奇想：說不定原來的版本是一部偉大的傑作，就像阿培・剛斯（Abel Gance）的默片經典作《拿破崙》（*Napoleon,* 1927）一樣光芒四射。黑澤明自從《姿三四郎》以

來，一直與東寶公司合作，直到《酩酊天使》，但在 1949 和 1950 年間，他卻為大映公司拍了《靜靜的決鬥》和《羅生門》，為松竹公司拍了《醜聞》和《白痴》，但在《白痴》之後，他再沒有為松竹或大映拍片，只與東寶合作，直到《赤鬍子》為止。

《留芳頌》（1952）

《白痴》的眾多劣評並沒有令黑澤明氣餒，他在翌年找了《羅生門》的編劇橋本忍合編了原名《生存》的《留芳頌》。影片於 10 月首映後，即獲《電影旬報》選為是年 10 大影片第 1 位，後來又在柏林電影節奪得銀熊獎。《留芳頌》可能是黑澤明的影片當中，最常在港上映的一部。印象中，這部影片在過去 20 年是斷斷續續的上演過許多次（主要是電影會、學生會的放映場合）。片中志村喬飾演的公務員發覺自己患了癌症，命不久矣；這時他要面對殘酷的命運，然後才明白到生命的意義，於是思索著如何好好利用餘生，終於決心在死前為市民建造一座公園。黑澤明對於官僚主義有非常辛辣的諷刺，而他的人文主義精神亦在本片顯露無遺。

《七俠四義》（1954）

黑澤明這部經典作，我以前在港看過兩次，但看的都是支離破碎的刪節本（有一次還弄錯了放映次序）。今次回顧展才算是第一次在大銀幕看超過 2 小時半的足本。有機會還想看 3 小時半的日本版本哩！《七俠四義》可說是經典中的經典。試想想，連翻版出來的西部片《七俠蕩寇誌》（*The Magnificent Seven,* 1960）都已經成為經典之作，原裝正版算不算經典中的經典呢？要是在 70、80

年代拍出這樣一部武士片，倒毫不足怪，但人家是在 1954 年拍攝
的。那時港產片中較為像樣的武俠片《青城十九俠》、《燕子盜》
等等仍未面世，更不要說甚麼《獨臂刀》、《龍門客棧》了。港、
台有某武俠片導演自誇慢鏡是他所創，希望他這次看看黑澤明的
《七俠四義》。但影片最成功的還不是群馬衝殺和連場惡鬥這些官
能刺激方面的元素，而是劇本的架構和人物性格的刻劃，以及影片
所蘊含的人道主義精神。

《活人的紀錄》（1955）

《活人的紀錄》也是黑澤明最入世的作品之一，只可惜「花無
常好，月無常圓」，緊接著《七俠四義》的成功，卻是《活人的紀
錄》的失敗。黑澤明的愛將三船敏郎和志村喬的洗鍊演技顯然無濟
於事。對於原爆和氫彈輻射的恐懼，新藤兼人在 1952 年拍攝的《原
爆之子》就比本片成功得多。

《蜘蛛巢城》（1957）

黑澤明改編外國文學作品中最成功的一部。影片改編自莎士
比亞的《麥克白》（*Macbeth*），成績超過奧遜‧威爾斯在 1948
年拍攝的同名電影。在《蜘蛛巢城》中我們可以看到日本古典的
「能」劇，中國和日本的美術傳統，日本的建築和戰國時代的服
裝、盔甲、兵器等等，有機地、極富美感地揉合在一起。十多年前
在大會堂看《蜘蛛巢城》，曾驚嘆其意象之豐富、深邃，十多年後
在試片室重看，仍然覺得是黑澤明最成功的作品之一。當奴‧李治
在 1970 年出版的專書《黑澤明的電影藝術》（*The Films of Akira*

Kurosawa），即以《蜘蛛巢城》中三船敏郎飾演的武士鷲津武時從城堡中策馬而出的黑白劇照作為封面，粗粒效果極富驍勇、神秘而豪邁的效果。影片最令人矚目的是片末「風聲鶴唳，草木皆兵」和萬箭穿心的場面。

《低下層》（1957）

黑澤明在一年內改編了兩部外國作品，改編自莎士比亞的《蜘蛛巢城》異常成功，但改編自高爾基的《低下層》則相當失敗。同一題材，法國殿堂大師雷諾亞（Jean Renoir）在 1936 年拍攝的《低下層》（Les Bas-Fonds），以及中國導演黃佐臨在 1947 年拍攝的《夜店》，都比黑澤明這部「新作」有趣。黑澤明在 1970 年拍攝的《沒有季節的小墟》，題材相近，而意境更高。

《武士勤王記》（1958）

一直以為《武士勤王記》和《隱砦三惡人》是兩齣不同的影片，到最近才發覺一而二，二而一也。影片獲《電影旬報》選為 10 大日本影片第 2 位（第 1 位是木下惠介的《楢山節考》），並且在柏林電影節奪得最佳導演獎及國際影評人獎。本片是黑澤明第 1 次拍攝寬銀幕電影（攝影指導：山崎市雄），效果奇佳，黑澤明因而從此捨棄方塊銀幕。《武士勤王記》與《七俠四義》一樣，是一部動作、幽默與人情味並重的影片。

《惡漢甜夢》 （1960）

　　黑澤明再次刻劃人性的醜惡。《惡漢甜夢》基本上是犯罪片的架構，近似後來在日本大為流行的推理小說。但非常奇怪，黑澤明至今從未改編過日本推理作家例如松本清張、橫溝正史等人的作品，可能是認為這些推理小說太過通俗吧。三船敏郎飾演的是某大建築公司總裁的秘書，其父曾在同一機構任職，但因牽涉賄賂事件而墮樓身亡。三船為了復仇，於是隱藏身份到建築公司謀職，終於攀升為總裁秘書，並與「波士」之女訂婚，正想揭發公司與政府部門勾結的黑幕，但發覺自己已愛上仇人之女。影片的劇本由黑澤明的「編劇猛將」──小國英雄、久板榮二郎、菊島隆三、橋本忍編寫，本來有精密的結構、複雜的人物關係、豐富的枝葉，但可惜結尾予人草草收場之感。影片的結局是三船敏郎被「波士」的手下以酒精注射靜脈，然後又安排其汽車（主要証人──藤原釜足飾演的和田──亦在其內）被火車撞倒。只是，觀眾並未看到行兇的情形，只聽第三者覆述其事；黑澤明這樣的處理，實在難以令觀眾感到滿意。

《用心棒》 （1961）

　　本片與《七俠四義》、《武士勤王記》是同一類型的武士片，而男主角三船敏郎亦以此片的浪人角色最富成熟男人的魅力，可以說是三船敏郎的黃金時期。前面提過我在 20 年前看此片看得眉飛色舞，今番在大銀幕重看依然覺得非常過癮。這次放映的拷貝看來是全新印本，宮川一夫的黑白攝影精妙絕倫。套一句老套話，本片在編導演、攝影、配樂、剪接各方面皆異常出色。這次重看又發現

了一些有趣的東西，例如經常在小津安二郎的電影中出現的好好先生加東大介，在本片演的卻是笨頭笨腦而又醜樣的壞蛋亥之吉，另外又有一位有著譚天南的臉孔、蕭錦般身形的大惡漢。意大利導演沙治奧・李昂尼（Sergio Leone）把這碗美味的日本湯麵翻炒成意大利粉，成為奇連・伊士活擔綱的《獨行俠連環奪命槍》（*Fistful of Dollars*, 1964），辣則辣矣，只可惜欠缺了些上湯來調劑，血腥暴力過多，而幽默和人情味則欠奉。本片的劍術指導久世龍後來成為黑澤明的殺陣師（即武術指導），而仲代達矢則以新人的姿態出現，飾演持槍的壞蛋卯之助，演技和形象都極為討好，結果在黑澤明後期的作品《影武者》和《亂》更取代了三船敏郎，成為黑澤明影片的第 1 男主角。

《穿心劍》（1962）

　　本片名義上是《用心棒》的續集，三船敏郎的浪人角色亦有所延續，但實際上《穿心劍》的故事乃根據山本周五郎的短篇小說〈日日平安〉而改編，兩片的故事並非一脈相承。由於《用心棒》賣座鼎盛，黑澤明趕緊開拍同一類型的《穿心劍》（原名：椿三十郎）是可以理解的。《穿心劍》可說開了日本新派武俠片的潮流，它比《用心棒》更為賣座，以 4.5 億日元高踞賣座首位，而《用心棒》則以 3.5 億名列第 4。《用心棒》和《穿心劍》直接影響了數年後在香港出現的新派武俠片。胡金銓在 1966 年拍攝了《大醉俠》，片中血如泉湧的鏡頭，就令人想起《穿心劍》中三船敏郎和仲代達矢的決鬥場面，鮮血從後者的胸膛噴射而出，在當時來說效果相當驚人。

《天國與地獄》（1963）

　　黑澤明黑社會犯罪片的頂峰之作。影片改編自美國驚險小說作家 Ed McBain（Evan Hunter 筆名）的小說《國王的贖金》（*King's Ransom*）；而市川崑在 1981 年拍攝的偵探片《幸福》亦改編自同一作者的小說。《天國與地獄》可說是懸疑片中的經典之作，黑澤明憑此片又再成為天之驕子，影片既叫好又叫座，以 4.6 億日元的收入再次高踞票房首席。這次回顧展我雖然沒有時間去重看（其實已藏有錄影帶），但早年在大銀幕上看過的印象猶深，可說歷歷在目。本片肯定是黑澤明最好的作品之一。

《赤鬍子》（1965）

　　黑澤明再度改編山本周五郎的作品，原作名為《赤鬍子診療譚》。三船敏郎與加山雄三的師徒關係，就好像同年由黑澤明監製、內川清一郎導演的《柔道群英會》的師徒關係一樣。加山雄三是一心想當御醫的年青醫生，學成西洋醫術之後竟被派到貧民窟工作，但在三船敏郎飾演的診所所長赤鬍子的感染下，終於放棄俗世的虛榮心，視錢財如糞土。雖然有人認為黑澤明的人道主義精神已泛濫成為感傷主義，但本片的映象、氣氛、人物塑造都極為可觀。《赤鬍子》在當年也是賣座冠軍，以 3.6 億日元名列票房首位，同時被《電影旬報》選為 10 大日本影片第 1 位。

《沒有季節的小墟》（1970）

　　黑澤明一連三齣影片（《用心棒》、《天國與地獄》、《赤鬍

子》）都成為賣座冠軍，而且叫好叫座；黑澤明「映畫天皇」的外號亦不脛而走，可說達到了事業上的最高峰，應該是「要風得風，要雨得雨」。然而，他耗了 5 年時間才弄出他的第 1 部彩色片《沒有季節的小墟》。黑澤明一直對彩色膠片有抗拒心理，但由於大勢所趨，黑白影片通常會受到當代觀眾的排斥（除非是舊片），絕大部分投資人都不會願意斥資拍攝黑白影片，除非題材本身的確適宜用黑白膠片來表現，例如熊井啟的近作《謀殺：下山事件》和《海與毒藥》。黑澤明以悲天憫人的心緒第三度改編山本周五郎的小說《沒有季節的小墟》，可能因為故事本身過於灰色，黑澤明拍攝本片時過度投入，再加上事業上的不順遂，自己亦受到悲劇色彩的感染，完成本片後便割脈自殺。同樣是拍攝貧民窟的小人物，本片就比其前作《低下層》有趣得多。

《德爾蘇·烏扎拉》（1975）

　　這部影片我是在 1976 年初到法國時，在巴黎國際電影節的首映禮上看到的。我還記得黑澤明在散場後接受在現場觀眾起立鼓掌，連我這張黃臉孔也好像沾了點光彩（實則是異常尷尬，原因是我的中國情意結）。在黑澤明的作品當中，《德爾蘇·烏扎拉》其實不是一部成功的作品，而且影片本身幾乎是徹頭徹尾的蘇聯電影，黑澤明是在無計可施之下才拍攝了這樣一部沒有丁點兒日本味的電影。影片中的辱華鏡頭（黑龍江邊境的盜賊是中國人）在當時受到中國政府的抗議。

《影武者》（1980）

　　黑澤明憑本片真真正正成為國際性的電影大師。由於影片獲得美國兩大導演兼製片人哥普拉和魯卡斯參與投資，又在康城電影節奪得最佳影片金棕櫚獎，於是能夠在歐美等地作世界性發行。最奇怪的反而是香港，《影武者》居然沒有在香港正式公映。筆者當年仍任職香港國際電影節，曾向擁有該片版權的影片公司表示邀請該片作開幕影片，但該美資公司以影片已排期公映為理由而婉拒，至今仍只能在特別早場和這次回顧展偶然露臉，實在可惜。《影武者》在日本收入 26.8 億日元，黑澤明再度雄踞票房首席，可說一洗頹風。

《亂》（1985）

　　《影武者》的名利雙收令法國人亦見獵心喜。最初要支持黑澤明拍片的是法國最大電影公司高蒙（Gaumont）公司的總裁但尼爾（Daniel Toscan Du Plantier），而不是現在的法國製片人沙治·薛爾伯曼（Serge Silbermann）。高蒙公司在法國發行《影武者》，而但尼爾曾親到日本跟黑澤明商談拍片大計；後來高蒙公司經濟情況欠佳，於是薛爾伯曼乘虛而入。黑澤明晚年先後獲蘇聯人、美國人、法國人支持他拍攝昂貴的影片，相信當可老懷大慰矣。現在最令人矚目的是：黑澤明在有生之年會拍出甚麼樣的電影去滿足自己和滿足愛戴他的影迷。

<div align="right">1987 年 11 月、12 月、1988 年 1 月</div>

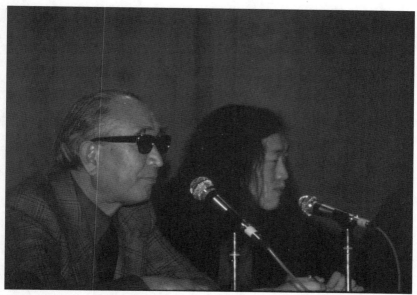

黑澤明攝於巴黎國際電影節（photo credit by Freddie Wong）

放映黑澤明的《亂》

專題篇

是枝裕和

是枝裕和的《奇蹟》

　　去年 11 月，我首次編導的電影《酒徒》，應邀參加澳洲的布里斯班電影節。我忙裏偷閒，在那邊看了幾齣電影，印象最深的是日本著名導演是枝裕和的《奇蹟》。現在回想起來，也許是某種緣分，是枝裕和的電影，我總是在外間看。《下一站天國》是在釜山國際電影節，《誰知赤子心》則在康城影展。我還記得這一年，年僅 14 歲的小演員柳樂優彌，竟被康城的評審垂青，成為最年輕的康城影帝，令《2046》的梁朝偉恨得牙癢癢，甚至對傳媒發表不滿的言論，質疑 14 歲小孩有何演技可言。

　　不過，我認為是枝裕和指導小演員做戲，的確另有一手。放映《奇蹟》的時候，是枝裕和沒有親身出席。否則的話，我一定虛心向他討教。影片最近在香港公映，我又跑到戲院重看。一對小兄弟航一和龍之介，因父母離異而被迫分隔兩地，弟弟跟著父親住在福岡，哥哥偕母親投靠鹿兒島的娘家。兩兄弟的角色，由一對現實生活中也是親兄弟的前田航基和前田旺志郎演繹，是銀幕上罕見的毫不做作、毫不生澀的真實演出。

　　許多夫妻或愛侶分手，往往因為第三者的介入。但航一和龍之介的父母離異，完全不牽涉第三者，純粹是家庭經濟的問題，也是一家四口如何好好地生活的問題。我其實同情做母親的，但也同情做父親的。搞音樂或搞藝術的不能當飯吃，養不起妻兒被視為廢物。現實生活中，這樣的個案不知凡幾。由於影片是從兩個小兄弟

的角度出發，觀眾很自然地會把注意力集中在一眾小朋友身上。

　　即使父母離異，日子還是要過下去的。就在日本九州新幹線快要全線通車前，航一在課堂上聽到同學們竊竊私語：「只要在九州新幹線通車那天，看見從博多南下的『燕子號』和鹿兒島北上的『櫻花號』第一次交錯的瞬間，心底願望就能成真！」這個傳聞在學校內廣泛流傳著。航一對這個傳說深信不疑，開始部署這次「奇蹟之旅」。新幹線子彈火車是日本人最引以為傲的平民化交通工具，整個系統自 1964 年開通以來，一直保持零意外的光榮紀錄。因此，一群小學生聯群結隊去坐新幹線，絕對不是甚麼令人驚訝的事情。不過，小朋友們為了張羅買車票，也得拿自己珍藏的玩具、書本等去變賣。他們集資的過程，對觀眾來說無疑充滿趣味性，但對當事人來說，就殊不簡單。他們甚至跑到那些售賣瓶裝飲品的自動販賣機，去搜刮別人遺下的銅板。類似的細節和描寫，非常真實而又充滿生活的趣味。

　　小兄弟心底裏其實都希望離異的父母能夠復合。哥哥航一的願望是居住地附近的火山真的爆發，那樣他和母親便可以跟父親、弟弟重聚。但這畢竟是一廂情願的想法，最後，在緊要的關頭，他祝願世界和平。對一個 6 年級的小學生來說，由希望火山爆發到希望世界和平，是了不起的思想上的進步和成熟。他總不能為了個人願望和一己私利，罔顧其他人的生命安全。至於其他小朋友的願望，天真之餘也非常直接。有小男孩暗戀女教師，希望長大後跟她結婚。有女孩希望長大後成為成功的演員，另一男孩則希望剛剛離世的愛犬死而復生。

　　由此可見，小朋友們各有各的夢想，他們都渴望奇蹟的出現。但他們的夢想，其實就對照了大人們理想的幻滅和失落。有小女孩

醉心演戲，她的母親不也醉心演戲嗎？但現實生活中，她只能在居
酒屋招呼到來喝酒的老主顧。還有那個研製鹿兒島地道甜點輕羹
（かるかん，Karukan）的外公，鍥而不捨地希望做出最簡單最
美味的糕點。外公找航一試食，他認真地品嚐過後，淡淡地拋出一
句：「味道很模糊！」我可以想像，那是淡淡的山芋和薩摩米的甜
味，就像本片給人的感覺，清淡而雋永，那感覺就像日本菜中的壽
司、刺身、綠茶和清酒。是枝裕和的電影，滿溢著庶民生活的實在
感，令人不期然想起已故電影大師小津安二郎的作品。看完小津的
電影，尤其是他的遺作《秋刀魚之味》，我有想吃日本料理的衝動；
看完是枝裕和的電影，尤其是本片，也有類似的想法。

　　非常奇怪地，重看《奇蹟》的時候，我除了看小朋友的戲，明
白他們的想法並投入他們的世界，我會留意到之前沒有留意到或印
象不深的情節。話說眾小朋友這次「奇蹟之旅」，過程中發生了一
段令人感到非常窩心的插曲。他們傍晚為了尋找離了隊的小女孩，
驚動了騎著單車的巡警。一群小孩晚上在僻靜的街道上跑，總不能
說是正常的事情吧？他們來到一所民居前面，警員好奇過來盤查，
其中最亭亭玉立的漂亮女孩，見到一位老婦人就說要找外婆。婦人
將錯就錯，相認之餘還偕老伴招呼眾小孩吃飯留宿，可說樂也融
融。這對獨居的年老夫婦，平常的日子一定寂寞無聊，可能大部分
時間都在盼望親生兒女的到訪。對眾小孩來說，得到年老夫婦的熱
情款待，絕對是意料之外的奇蹟。而對兩老來說，眾小朋友黑夜中
登門造訪，也是值得感恩的奇蹟。

　　另一個值得人們感恩的奇蹟，是那座沒有爆發的火山。哥哥
航一和父親居住的地方，就在終日冒煙的火山旁邊，那裏並不是人
跡罕至的鄉村，而是高樓大廈林立的市鎮。火山灰有時隨風飄至，

令街道和庭園佈滿灰塵。日本人素來喜愛淡雅潔淨，那每天打掃火山灰，就成為指定動作，當地居民亦習以為常。從以上種種情節看來，人生總是充滿無奈和苦澀，無論你如何不甘心，也得坦然面對。中國人常說的「知足常樂」，大概就是那個意思。

　　是枝裕和的《奇蹟》，絕對不只是一齣兒童劇那麼簡單。今次重溫，再次見証了是枝裕和容許小演員很大程度的即興表演和自由發揮。他的鏡頭往往只是捕捉他們的神態，而不是限定他們要作甚麼表演或說甚麼對白。聽說拍攝過程當中，前田兄弟根本不看劇本，全程都是即興演出，因此表現得非常自然。事實上，前田兄弟年紀雖小，演出經驗卻非常豐富。他們以搞笑團體「前田前田」活躍於各大綜藝節目，並經常在電視連續劇中客串演出，早就表現出他們演戲的潛質。為了配合前田兄弟和眾小演員的演出，是枝裕和還找來《橫山家之味》的樹木希林和阿部寬，加上小田切讓、大塚寧寧、夏川結衣、長澤雅美等當紅影星合演，小孩的「牡丹」，加上大人的「綠葉」，可說相得益彰，成就了這齣難得一見的「奇蹟」庶民劇。

<div align="right">2012 年 6 月</div>

是枝裕和《奇蹟》宣傳海報

從推理去繪畫親情——
是枝裕和導演《小偷家族》

　　是枝裕和是近年最具國際聲望的日本導演,也是我最喜歡的導演之一。終於,是枝裕和今年以《小偷家族》(*Shoplifters*)奪得了康城電影節的金棕櫚大獎。是枝的電影通常不是一千多字就可以打發的深度作品,最少也得寫三數千字,所以數年來我沒有在本欄寫過是枝裕和以及他的電影。

　　今次是枝裕和奪得康城最佳電影殊榮,那無論如何也要在這裏評介一下。也許過去一直有看是枝的作品,也一直深受感動,今回挾著金棕櫚大獎的餘威,我看後反而有少許失望。不是說電影不好,而是沒有想像中的比他以往的作品更出類拔萃。或許,這電影要多看一遍才會理解和喜歡更多。

　　是枝過去拍的溫情家庭片如《誰知赤子心》(2004)、《奇蹟》(2011)、《誰調換了我的父親》(2013)和《海街女孩日記》(2015):都是膾炙人口的感人之作。近作《第三度殺人》(2017)則挑戰日本電影近年最受歡迎的推理犯罪影片類型,有不俗的成績。

　　《小偷家族》其實是以類似推理電影的抽絲剝繭的手法,去述說一個「你估我唔到」的家庭倫理庶民劇。近年許多描述親情、愛情的日本電影,都很喜歡用這種「扭橋」的方法,去牽引觀眾的情緒和提高他們追看的興趣。

最明顯的例子是，不久前東野圭吾原著的《解憂雜貨店》和《當祈禱落幕時》，以及山崎貴導演的《鎌倉物語》等等，某程度上都是以推理手法去描繪親情、愛情。

《小偷家族》有許多留白的地方，如果留白的地方都拍出來，那就變成一齣激情的犯罪推理電影。是枝裕和志不在此，他關心的是日本社會的弱勢社群，他描寫的是經濟不景所造成的「家不成家」的慘象。沒錯，是枝裕和過去許多作品都以「家不成家」作為主題，甚至包括那部奇幻色彩的《空氣人形》（2009）。

擅長拍攝家庭倫理電影的已故電影大師小津安二郎曾經說過：「我是賣豆腐的，所以我只做豆腐。」而專拍「家不成家」的是枝裕和，可以說自己是「專賣臭豆腐」的導演嗎？這不是批評他，而是讚賞他。

影片一開場，一對似乎是父子關係的一老一小，在店鋪合作偷竊。回到「家」裏，有個好像是婆婆的角色，又有幾個好像是母親、姨姨或妹妹的角色。然後，「父子」又收留了一個被父母遺棄在屋外的小女孩。看似齊齊整整的一家人，互相扶持倚傍，原來每個人都有自己背後的故事。不少看似平凡的日常對話，卻逐漸透露各人之間的不尋常關係。

是枝裕和一直是「好戲」的導演，鏡頭下的演員演出非常真實自然，對小孩演出的掌控更見工夫。一個並不描寫事件中心的劇本，關鍵情節卻處處留白，若然落在一個相對平庸的導演手上，結果可能會令人不忍卒睹。

是枝裕和今次兵行險著，把「家不成家」的主題思想推至更高境界，在康城獲獎也是實至名歸。

2018 年 8 月

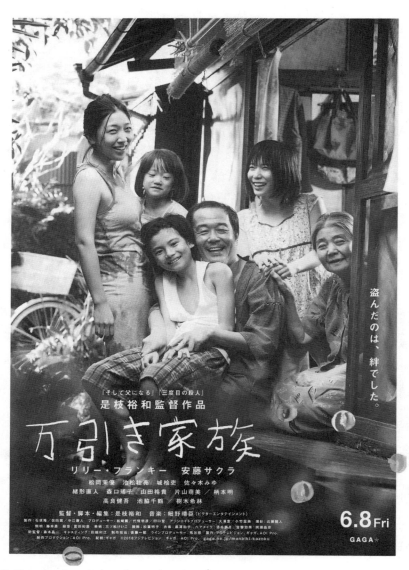

是枝裕和《小偷家族》宣傳海報

專題篇

山田洋次

山田洋次出席第 29 屆香港國際電影節（photo by Freddie Wong）

談山田洋次《東京家族》裏的 Fiat 500

真沒想到，看一齣東洋「庶民劇」《東京家族》，竟然找到寫這篇稿子的靈感。山田洋次導演的這齣倫理文藝片，乃重拍小津安二郎 1954 年的經典作《東京物語》。談電影中的汽車，其實也不一定要著眼超級跑車，像本片的「錢七」，一輛殘舊的 Fiat 500 小轎車，也一樣洋溢著生活情趣。

這輛快意 500，並非 2007 年落地的 50 周年紀念版，而是 1975 年已經停產的舊版 Fiat 500，汽缸容積只得 500cc，車身堪稱短小精悍，可以說是「去到邊，泊到邊」，一般汽車在馬路邊的停車位要打直泊，它可以像電單車般打橫泊。

小型汽車的出現，始自上個世紀 50 年代。話說二次大戰之後，歐洲百廢待興，為了節省汽車的製造成本和降低耗油量，各工業先進國都推出小汽車。本來製造坦克車的法國雪鐵龍車廠推出 2CV（法文 deux chevaux，即兩匹馬），西德改良戰前的福士甲蟲，英國摩利士推出 Morris Minor 和 Mini，而意大利快意車廠則推出 Fiat 600 和 500。60 年代的香港，除了雪鐵龍 2CV 較罕見之外，其餘的甲蟲、Minor 仔和快意 600 都相當多。

論車身的迷你程度，1957 年面世的 Fiat 500 無疑是「一姐」，它比 1955 年面世的 600 還要嬌小。這輛 RR（後置引擎、後輪推動）的小汽車，從 1957 年面世到 1975 年停產為止，曾生產將近

400 萬輛，可說叱咤一時。Fiat 500 當時有多普及？你隨便找一齣
60 年代的意大利時裝片看看，一定有其蹤影。尤其貝托魯奇 1964
年的黑白片《革命之前》（*Prima Della Rivoluzione*），Fiat 500
真是隨處可見。

　　《東京家族》裏面的 Fiat 500，肯定是車齡超過 40 年的古董
車。70 多歲的山田大師，以此作為次子昌次（妻夫木聰飾）的座
駕，必定有一大堆理由。根據我個人的解讀，這輛其貌不揚的小汽
車，乃從不同角度去反映其主人的性格以至文化底蘊。次子的角
色，在小津的《東京物語》中乃戰死沙場，於是才帶出溫婉賢淑的
媳婦紀子（原節子飾）這個人物。但這種角色設定，60 年後已不
再適用。山田導演遂大筆一揮，把這個角色「復活」過來，那就是
幹點劇場散工的次子昌次。

　　重拍小津的《東京物語》，山田洋次大致上有他畢恭畢敬的地
方，也有他自由發揮的個人筆觸。昌次和女友紀子（蒼井優飾）的
愛情線，以及他們平山家其他家庭成員的關係和互動，是《東京家
族》和《東京物語》之間最顯著不同的地方，也反映了山田大師對
時下日本年輕一代的某些看法。

　　一輛殘破但堅守崗位的 Fiat 500，道出了山田洋次的草根和懷
舊之情，也襯托了主角昌次的閒適、隨和的生活態度，間接反映了
男主角貌似不羈實則實事求是、勤奮工作的優點。現代年輕人最易
犯的毛病是充大頭鬼，我們在昌次和紀子身上看到這一代日本人尚
能承傳的美德。

<div style="text-align:right">2013 年 7 月</div>

談山田洋次的《東京家族》——
給表妹子蓓的信

子蓓表妹：

　　上星期，八姨和八姨丈從美國回來，說要回鄉下，探親兼祭祖。經常回鄉的十二舅拉舅母走了一轉，我雖然忙得不可開交，也決定湊個熱鬧，陪幾位老人家回鄉走走。八姨和八姨丈都已經 80 多歲，行動已經不太靈敏，尤其是姨丈，步履已見蹣跚。

　　上次見姨丈，想來也有 20 年了，是在「911」未發生前的紐約。那次看他，印象很深，話說在唐人街某酒樓，姨丈突然咧著嘴，用手指頭敲打著一列光潔的牙齒，非常自豪地對我說：「隻隻都係真嘅！」歲月不饒人，只不過 20 年光景，看見八姨丈磨蹭著走路，很想扶他一把，但明顯地，他不認為需要別人扶持，因此仍未肯帶備手杖。但以他一把年紀，肯老遠地從美國回來，還長途跋涉去老婆的鄉下，到岳丈的墳前上香，那番心意，也是非常難得。

　　子蓓表妹，你母親的鄉下，也即是八姨和我爸媽的鄉下，雖然格局不大，卻也算人傑地靈，曾經出過一位大儒，是康有為的老師。香港的前任特首和律政司司長，都是我們的鄉里。我自小就跟父母親回鄉，每隔 3、5、7 年，看著鄉下的變化，也看著中國的變化。但這一次回來，看到鄉下的生活面貌，雖是浮光掠影，卻是印象最好的一次。中國有些地方，發展得太過分。反而是我們的鄉

下，發展比較滯後，而得以保持小鎮的淳樸風貌。

　　一條小小的河涌，兩旁發展出繁盛的馬路和住宅。涌的兩岸，樹木林蔭，有許多小橋相連，頗有江南小鎮的味道。還記得爺爺在生時，他的小店鋪和住家就在河邊。現在為甚麼沒有了？父親在世時我沒有問，大哥、二哥看來都沒有答案。至於小時候曾經住過的外公的大宅，也即是你外公的大宅，我今次是第 3 次在外面憑弔。3 層高的大樓，破破落落，聽十二舅說，十舅在世時，都沒打算收回，現在讓侄孫一家住在那裏。大樓屬於祖居的後半部，前鋪現在被國家的一所銀行佔用著。旁邊小巷有幾個婦人在搓麻雀，滿口鄉音。看得出，八姨用鄉下話跟她們搭訕時，充滿時光飛逝的唏噓和無奈感。這地方在儒林西路，一個蠻有文化氣息的名字。那天我們去吃家鄉菜的地方，是歷史上商旅雲集的西江渡口，一輛黑色保時捷 Panamera 四門跑車靜靜地停在路邊。

　　子蓓表妹，這次寫信給你，本來是談山田洋次的《東京家族》，但話題卻扯遠了。記得你說過，「近年迷上了 70 年代及以前的日本電影，尤其是小津安二郎的電影」。不知你有沒有看過山田洋次的作品？山田曾經當過小津的助導，早年對小津作品的內涵及導演技法，頗有微言。山田和小津都是松竹旗下的導演，大多時候拍家庭倫理親情電影，即日文所謂「庶民劇」。山田曾經批評小津作品中的人物比較中產，說得很對。小津 1932 年拍攝的默片《我出生了，但……》，裏面的角色有拍 16 毫米家庭影院的嗜好，那不是中產是甚麼？無可否認，山田比小津草根和庶民得多。印象中，他的電影從來都不以上流社會和富豪為對象。

　　說起來，我迷上山田洋次的電影，其實比愛上小津的電影更早。70 年代初搞火鳥電影會時，放映過小津的《東京物語》和《秋

刀魚之味》。很喜歡，但談不上太深刻的感受，可能年紀尚輕。直到 1979 年夏天，在瑞士羅伽諾電影節看了小津回顧展，回港後又為第 5 屆香港國際電影節策劃了香港第一次「小津安二郎電影回顧展」，義無反顧地成為小津安二郎的忠實「粉絲」。但我真正喜歡上山田洋次的電影，是 1970 年由倍賞千惠子、井川比佐志、笠智眾主演的《家族》。《家族》被《電影旬報》選為是年 10 大日本電影第 1 位（302 票），壓倒了第 2 位山本薩夫的《戰爭與人間》（271 票），和第 3 位黑澤明的《沒有季節的小墟》（232 票），而大島渚的《東京戰爭戰後秘話》，只能以 87 票名列 12。

　　《家族》我是在 1974 年夏天，在香港大會堂舉辦的一次日本電影節上看到的。之前也看過山田導演拍的一些《男人之苦》片集，覺得渥美清演的「宅男」寅次郎好醜樣，但好有娛樂性。但這部《家族》卻是拍得一本正經、但非常感人的庶民劇。我在《南北極》月刊寫了篇長文，評介這次日本電影節，分兩期刊登，單是《家族》就寫了千多字。我在這裏抄一段，讓你想像一下影片的內容：

　　　　有幾場戲，編導處理得特別出色。精一舉家遷往北海道謀生，途經福山市，往弟弟家裏留宿一宵。原意是希望弟弟負起照顧老父之責，因為他恐怕父親不習慣北海道寒冷的氣候和艱辛的生活。飯後兄弟二人閒話家常，弟弟責怪精一不應該完全不徵詢他的意見，便逕往北海道落戶，而且還要他負擔老父的生活。二人不覺吵鬧起來。父親在房中歇息，內心當然十分難過。笠智眾的演技實在爐火純青，山田洋次的

剪接功夫亦簡潔有力……

那時看《家族》，就覺得這場戲，很《東京物語》，很小津，但又很山田洋次。後來我在電影節上班，認識了松竹公司駐香港的經理池島章先生，因為大家都住在美孚新邨，於是成為很好的朋友。池島章向我透露，那時渥美清正當盛年，《男人之苦》片集是票房保証，山田洋次每年都要為松竹公司拍2齣寅次郎喜劇，春季上1部，秋季又上1部，餘下的時間，才可以拍《家族》、《故鄉》、《幸福的黃手絹》那樣的庶民劇。後來，渥美清不幸離世，山田才得以解除這種創作上的束縛。池島章後來偕愛妻遷回兩人留學過的羅馬生活，但池島先生每年都在康城電影節為松竹効力，直到幾年前退休為止。

也由於池島章的緣故，我跟松竹公司的國際事務課，保持了將近30年的良好關係。也因此，我有幸在香港與山田導演見過幾次面，一起吃過飯，喝過酒。山田導演非常平易近人，有真正藝術家的風範。後來聽到山田導演要拍古裝武士片，我有點驚喜交集，也為年過70的大師感到憂心，這始終不是他的強項吧。猶記得那年在米蘭影展，看了影片市場展出的《黃昏清兵衛》，喜歡到不得了。經過一番努力，我說服了香港國際電影節以此片作為開幕電影，並邀請山田導演來港出席首映禮。那年是沙士肆虐的2003年，結果他老人家和松竹高層都不敢冒這個險。但我們仍然很高興，他的武士三部曲：《黃昏清兵衛》、《隱劍鬼爪》、《武士的一分》，都能跟香港觀眾見面。

當我聽到松竹公司和山田洋次要開拍《東京家族》，向小津安二郎和《東京物語》致敬時，我跟許多小津迷和山田迷一樣，感

到無比興奮雀躍。然後，影片在柏林電影節展出。你們美國的《綜藝》（Variety）雜誌上面有篇影評，把山田洋次罵得很凶，幾乎想叫他趁早轉行。我大失所望之餘，有點半信半疑。這一下子，我一直惴惴不安，暗忖：「唔通山田導演玩完？」

終於，我忙完一通之後，在影片將近割畫前在戲院看了。《東京家族》沒有讓《東京物語》丟臉，那是兩齣不同年代的傑作。山田洋次也沒有讓小津安二郎蒙羞，那是兩位不同年代的電影大師。雖說是重拍《東京物語》，但到處都是山田洋次的簽名或印記。例如片末有一場戲，說英文老師騎自行車路過，看到清純的蒼井優而神魂顛倒，結果人車翻倒路邊，便滿有寅次郎的影子。我看《東京家族》，其實是小津的《東京物語》加上前述山田導演的《家族》。要是笠智眾仍然健在，山田洋次一定會找他續演平山周吉。只是，小津已經逝世 50 年，笠智眾亦於 20 年前仙遊。

相隔 60 年的東京大都會，生活同樣艱難，住房依然是那麼擠逼。1953 的東京是日本二戰後經濟有待重建，2013 年的東京則是經濟盛極之後的相對蕭條。為了不影響你將來觀影時的觀感和樂趣，我不打算為兩部影片作出詳細對比。但如果你喜愛小津安二郎的電影，你肯定會在山田這齣電影裏面，看到生老病死、食衣住行，以及人倫關係等等小津常見的主題。兩位大師的風格其實不算接近，山田導演畢恭畢敬地向小津致敬，但保留自己的個人風格。小津的風格是恬逸的，是淡淡的哀愁，像日本的清酒。山田的風格相對比較「煽情」，比較入心入肺，像日本的燒酒。雖然這種煽情，相對於主流商業片，其實只算是細膩感人的筆觸。如果你看過山田的武士三部曲，你肯定明白我的意思。

畢竟，山田電影的愛情線一直都相當重要，而小津電影則對

倫理親情著墨較多。這是兩位大師最不相同的地方。如果一定要說《東京家族》跟《東京物語》相比，有甚麼最明顯的分別，我個人認為是前者加入了兒子昌次（妻夫木聰飾）和女友紀子（蒼井優飾）的愛情線，一方面這是最容易令觀眾感動的情節，另一方面通過對這兩個角色的描寫，也最能反映眼下日本社會的現狀和種種問題，包括福島核洩漏的災難。

　　子蓓表妹，你表哥在 70 年代初看《東京物語》，甚至近年一再重看，都沒有「切身」感受到年邁父母，雖然有兒有女，卻無處棲身的無奈。這次看《東京家族》，卻深有體會。我媽像你媽和十二舅一樣，選擇了在廣東某地置業，但只得我媽選擇在那裏長居，原因很簡單，也很荒謬：因為可以養雞，可以種菜和種花種草。我媽也 80 多歲了，最近的身體也大不如前，但每次回港，她都好像不好意思騷擾自己的兒女，令我們這些為人子女的心懷歉疚。所謂「樹欲靜而風不息，子欲養而親不在」，我已經多次向她表明，只要她決定回港長住，我無任歡迎。即使家居如何擠逼，生活如何忙碌，照顧風燭殘年的父母，是天經地義的事情。你說是嗎？

　　你表哥嘮嘮叨叨的，寫得太長了，下次再談吧。
　　記得代我向九姨丈和姨媽問好。

　　祝夏安！

<div align="right">

表哥　國兆字

2013 年 6 月

</div>

作者（左）與山田洋次合照

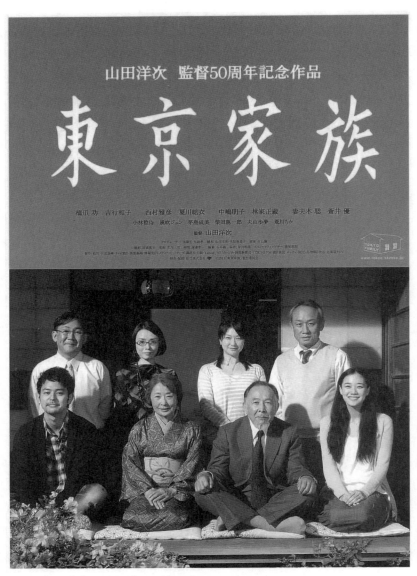

山田洋次《東京家族》宣傳海報

談山田洋次及其新作
《男人之苦：寅次郎返嚟啦！》

　　看山田洋次的電影，最早是在上世紀七十年代初：《家族》（1970）[1]、《故鄉》（1972）、《同胞》（1975），是他早期的「庶民劇三部曲」。山田洋次初出道時，主要是拍攝喜劇。在拍攝《家族》之前，他已經在六十年代末拍過三齣以車寅次郎為主角的《男人之苦》。《家族》是他第一齣走嚴肅路線的庶民劇，人情味濃厚，極富真實感。影片獲《電影旬報》選為是年十大日本電影第一位，並且囊括最佳導演、編劇、男主角、女主角等多個獎項。

　　《家族》可說是我的啟蒙電影之一，所以印象特別深刻。男女主角分別是井川比佐志和倍賞千惠子，半世紀前的演員，至今仍然健在，前者最近還演出了小泉堯史導演的《峠：最後之武士》（2020），而後者還在最新的《男人之苦》片集中演出，不愧是老而彌堅。

　　最新的一集《男人之苦：寅次郎返嚟啦！》（*Tora-san, Wish You Were There, 2019*），已經是第 50 集，也剛好是片集面世 50 周年紀念。不經不覺，飾演寅次郎的「四方臉」演員渥美清，已經逝世二十多年[2]。他的最後遺作是《男人之苦：寅次郎紅之花》（*Tora-san Goes to Hisbiscus Land, 1996*），是片集的第 48 集。我沒有看過第 49 集，但我覺得第 50 集應該是直接承接第 48 集。

　　最令人嘖嘖稱奇的是，渥美清逝世 25 年之後，山田導演還可

以召集劇中的其餘演員歸隊，像倍賞千惠子（妹妹阿櫻）、吉岡秀隆（滿男）、後藤久美子（及川泉）、前田吟（妹夫諏訪博）、淺丘琉璃子（莉莉）等等，成就了第 50 集《男人之苦》，為這個長壽片集劃上完美的句號。

兩年前看《寅次郎紅之花》影碟時，覺得渥美清已明顯露出疲態，但當時沒有意識到他拍完該片便因癌病逝世。看《寅次郎返嚟啦！》的最大感觸是，妹妹、妹夫已成耆老，滿男則由覷覰的少年變成曾經滄海的鰥夫，小泉也由少女變成成熟的婦人，唯獨是寅次郎還是寅次郎，渥美清還是渥美清，他那 50 齣《男人之苦》片集吊兒郎當的「四方臉」寡佬形象，就像凍了齡，定了格，沒有絲毫改變，可說是永遠的寅次郎。

早年看《家族》、《故鄉》等家庭倫理片時，就覺得山田洋次頗受已故日本電影大師小津安二郎的影響，尤其看到小津的愛將笠智眾有份參演。雖然過去三四十年，在香港與山田導演見過幾次面[3]，但都沒有想過要親自向他求証。到了最近幾年，山田導演重拍小津的《東京物語》成為《東京家族》（2013），我的疑問就得到確切的答案。《東京物語》加《家族》變成《東京家族》，這看來是山田導演多年來的心願。由《東京家族》再 spin off《嫲煩家族》系列，這不由你不佩服山田導演長寫長有的創意。

在山田導演超過半個世紀的創作生涯中，我感到特別驚喜的，是他竟然拍起古裝武士片《黃昏清兵衛》（2002）。記得我在米蘭影展看到該片時，喜歡得不得了。碰巧又遇到相識已久的前香港松竹公司總經理池島章先生，經過一番協商，《黃昏清兵衛》成為香港國際電影節的開幕電影[4]，導演亦答應偕女主角宮澤里惠來港出席開幕禮。可惜那年電影節剛好遇上沙示疫情大爆發，他和絕大部

分被邀請的海外嘉賓，都被逼取消來港行程。山田導演後來又拍了《隱劍鬼爪》（2004）和《武士的一分》（2006），成為他的「武士三部曲」。

　　相對於山田洋次的 50 集《男人之苦》片集，我個人看得比較多的，還是他比較嚴肅甚至催淚的庶民劇或愛情電影，例如較早期由高倉健和倍賞千惠子主演的《幸福黃手絹》（1977）和《遠山的呼喚》（1980），以及渥美清逝世後的眾多家庭倫理片，例如《母親》（2008）、《弟弟》（2010）和前面提及的影片。池島章曾經向我透露，當年的《男人之苦》片集，是松竹公司的票房保證，山田導演每年都要為公司開拍 2 齣寅次郎喜劇，春季上映 1 部，秋季上映 1 部，餘下擠出的時間，才可以拍攝《家族》、《故鄉》、《幸福黃手絹》那樣的庶民劇。後來，渥美清不幸離世，山田洋次才得以解開這種創作上的羈絆。

　　只是，山田導演年近九旬，大概是非常懷念「早逝」的老戰友，於是趁著片集面世 50 周年的時機，炮製一齣《男人之苦：寅次郎返嚟啦！》，讓渥美清這個內向的醜男復活過來。雖說是醜男，渥美清的豔福可不淺，日本影壇那些年的著名女星，尤其是松竹和東寶旗下的女優，例如栗原小卷、若尾文子、吉永小百合、岸惠子、桃井薰等等，幾乎都曾經是他「談戀愛」的對象。寅次郎心地善良，經常獲美女垂青，只是他木訥近仁，弱於表達自己，錯過了不少黃金機會。

　　初時，我以為這齣渥美清逝世二十多年後才拍攝的寅次郎喜劇，會利用最新的電腦影像合成科技，將寅次郎復活過來。但其實以劇本的架構和細節看來，其實也無此必要，我也看不到有甚麼地方用了這種技術。山田導演只是揀選了過往《男人之苦》的一些片

段，尤其是第 48 集《寅次郎紅之花》的某些鏡頭，來作為滿男和其他角色對寅次郎的追憶。影片一開初是單親爸爸滿男的夢境，是他與初戀情人小泉在奄美大島的回憶。48 集結尾，滿男破壞了小泉的婚禮後，長途跋涉跑到奄美大島，卻意外碰上居於島上的舅父和莉莉。其後，小泉找到滿男，在沙灘詰問後者搞砸其婚禮的原因。滿男終於鼓起勇氣，表達了對小泉的愛意。

常言道：外甥多似舅。寅次郎總在示愛的重要關頭退縮，表面咧嘴而笑，但心中卻淌著淚。滿男其實也是性格內向，不善言辭，但至少他曾以開車堵塞新娘花車去路的實際行動，表明他對小泉嫁人的不滿和絕望。本片跟著交代寅次郎的妹妹阿櫻和妹夫阿博，在寅屋為滿男去世已 6 年的妻子做紀念法事。滿男如今已是稍有名氣的作家，新作頗受歡迎。在他的新書簽名會上，竟然意外重遇小泉。

風韻猶存的小泉，在聯合國的一個機構工作，說得一口流利法語，與丈夫長住歐洲，今趟因為公事而回到日本。二人久別重逢，有說不出的悵惘，一時間，酸甜苦辣各種滋味，湧上心頭。兩人去咖啡廳聚舊，卻遇上寅次郎的舊愛莉莉，她是咖啡廳的老板。三人不禁聊起寅次郎的往事，而各種各樣塵封的記憶，又重新回到各人的腦海。

由於現時的讀者和觀眾，很介意所謂的「劇透」，我決定在這裏收筆。只是我有預感，山田洋次可能藉第 50 集《男人之苦》，去 spin off 另一個滿男與小泉的愛情系列，說不定續集的劇本已經寫好，我們拭目以待好了。

2020 年 6 月

山田洋次《男人之苦：寅次郎返嚟啦！》宣傳海報

註釋

1 曾在香港大會堂舉行的一次「日本電影節」中放映，當時中譯名
 為《遲春》。影展由日本駐港總領事館與香港市政局合辦。

2 渥美清於 1996 年 8 月 4 日在東京病逝，葬於新宿區源慶寺。

3 最重要的一次，是大概 20 年前，他和松竹公司高層黑須清皓先
 生，為香港某電視台買下《男人之苦》片集播映權來港宣傳，我
 獲邀與他們共進午餐。

4 我那時効力於香港國際電影節，在米蘭影展碰到 Panorama 的馮
 薏清先生，知道他也很喜歡這齣影片，就慫恿他買下該片的香港
 版權。

雜談《嫲煩家族》和
山田洋次的電影

　　數年前，同是日本松竹公司最重要導演之一的山田洋次，於小津安二郎逝世 50 周年，重拍了他的黑白經典之作《東京物語》，那是山田導演的彩色現代版《東京家族》。看小津的電影看了 40 多年，看山田的電影也看了 40 多年，結果看到了一部由大師重拍大師作品的電影，也真是始料不及。

　　大概是上世紀 80、90 年代吧，小津的電影已看得七七八八，山田的電影也看了不少。我一直視小津安二郎為大師，但那時山田洋次只算是我喜愛的非常成功的導演，即使他拍過像《家族》、《故鄉》、《幸福黃手絹》等感人的家庭倫理電影，但仍算不上是電影大師。

　　80 年代，松竹公司在香港設有分公司，我和他們的經理池島章先生住在同一屋宛，因此時常有機會摸著酒杯底大談日本電影。從池島先生口中，知悉了山田導演的一些趣事。原來山田導演極受松竹公司器重，由於他的《男人之苦》搞笑片集一直大受日本觀眾歡迎，遂被松竹高層視為搖錢樹。亦因此，山田導演每年都得拍 2 齣《男人之苦》，1 齣春季公映，1 齣秋季公映，是松竹公司的重頭戲。至於《家族》、《幸福黃手絹》這類小津式庶民劇或家庭倫理電影，要在其餘時間找到空檔才可以拍攝。山田導演這種創作和生產模式，要到劇集主角渥美清於 1996 年逝世才劃上句號。

那個時期的山田導演，可能拍攝週期太過頻密，沒有充份時間進行拍攝，沒有銳意追求視覺風格和映像魅力，這是我沒有把他視為大師級導演的主要原因。直到 21 世紀初他拍成了武士三部曲：《黃昏清兵衛》、《隱劍鬼爪》、《武士的一分》，我才開始對大師佩服得五體投地。2002 年底我在米蘭影展（MIFED）看到了《黃昏清兵衛》，驚為天人。這不就是古裝版的《男人之苦》嗎？這年，池島先生剛好在米蘭影展幫忙（他原本就在意大利唸電影，九十年代後期已返回羅馬定居），那時我在香港國際電影節擔任節目策劃，極力邀請了《黃昏清兵衛》作為電影節的開幕電影之一。原定山田導演和女主角宮澤里惠都會出席開幕式，可惜 2003 年沙士肆虐，幾乎所有外國嘉賓都沒有勇氣踏足香港，他倆亦不例外。

山田洋次最近重拍小津 1953 年的《東京物語》，大致上有他畢恭畢敬的地方，也有他自由發揮的個人筆觸。次子的角色，在小津的《東京物語》中乃戰死沙場，於是才帶出溫婉嫻淑的媳婦紀子（原節子飾）這個人物。但這種角色設定，60 年後已不再適用。山田導演遂大筆一揮，把這個角色「復活」過來，那就是幹點劇場散工的次子昌次（妻夫木聰飾）。昌次和女友紀子（蒼井優飾）的愛情線，以及他們與平山家其他家庭成員的關係和互動，是《東京家族》和《東京物語》之間最顯著不同的地方，也反映了山田大師對時下日本年輕一代的某些看法。昌次那種閒適、隨和的生活態度，間接反映了他貌似不羈實則實事求是、勤奮工作的優點。現代年輕人最易犯的毛病是充大頭鬼，我們在昌次和紀子身上看到這一代日本人尚能承傳的傳統孝道和美德。昌次開的只是一輛車齡超過 40 年的殘破 Fiat 500 迷你小房車，已經足以說明一切。

山田洋次憑藉新作《嫲煩家族》，繼續向松竹公司的前輩小津

安二郎致敬。《東京家族》和《嫲煩家族》兩者之間，隱然已看出山田導演另一片集的端倪。《嫲煩家族》可以說是《東京家族》的變奏，兩個家族的角色設定基本相同，甚至連主要演員都是原班人馬，而角色名字亦有跡可尋，例如平山家變成平田家，而蒼井優一先一後演出的紀子和憲子，日語發音其實都是 Noriko。

　　話說平田先生（橋爪功飾）與平田太太（吉行和子飾）這對老夫老妻有 3 名子女，長子幸之助（西村雅彥飾）與他的妻子（夏川結衣飾）一直與父母同住；長女成子（中嶋朋子飾）的丈夫泰藏（林家正藏飾）是他們的鄰居；次子庄太（妻夫木聰飾）則準備迎娶護士女友憲子（蒼井優飾）。就像小津電影一般，一家之主的平田先生回到家裏，換衣服時有太太侍候在側，溫柔恭順地為丈夫摺疊好衣褲，但平田先生比小津鏡頭下的男人討厭得多，衣褲鞋襪到處亂丟，還經常到外面的居酒屋喝酒喝至酩酊大醉，並企圖在老闆娘身上尋求慰藉。

　　平田先生甚至在太太生日那天都沒有回家吃晚飯，平田太太雖然若無其事地收拾丈夫脫出來但永不翻轉的臭襪，原來心中早有盤算。平田先生為了「補飛」，問太太想要甚麼難忘的生日禮物，她的答案竟然是「離婚」。一個看似平凡而快樂的家庭，倏地掀起一場風波。嫲嫲要鬧離婚，女兒成子也要跟丈夫泰藏鬧離婚，當然，後者嚷著要離婚已有一段日子。日本一直是大男人主義盛行的國度，日本婦女的三從四德，甚至比近世中國社會更甚，在家從父，出嫁從夫，老來從子，至少在嫲嫲這個個案上，山田洋次明顯是指責大男人的爺爺。

　　在小津那個年代，日本女子結婚後對丈夫千依百順、任勞任怨，被視為理所當然。但半個世紀之後的日本女性，從外國電影、

電視、小說以至其他渠道，知道了大男人主義並不是普世價值，女性為了家庭逆來順受、含辛茹苦也不是唯一的出路。像嫲嫲參加小說創作班，只是為了在晚年好好利用餘暇，發揮文學方面的想像力，令壓抑的情緒得以宣洩，而心理健康得以平衡。創作班上的學員，幾乎都是中年以上的婦女。山田洋次雖然不脫近年作品中常見的家庭倫理、溫馨感人的本色，但卻巧妙地揉合了小津式的幽默，以及《男人之苦》片集的搞笑本領，令電影達到雅俗共賞、老少咸宜而又言之有物的較高層次。

2016 年 6 月

山田洋次《嘛煩家族》宣傳海報

山田洋次《嫲煩家族2》

4 年前,我在本欄曾經寫過,山田洋次為了向小津安二郎致敬,把《東京物語》重拍成《東京家族》。後來的《嫲煩家族》公映了,我挺喜歡,尤其是妻夫木聰和蒼井優這對年輕組合,但我只在臉書上寫了一點感言。山田大師這 2 齣電影,間接令我下定決心,在 2 年前把獨居於常平的八十多歲老媽,接到我在香港的蝸居與妻兒同住。《嫲煩家族》主要講述嫲嫲要跟爺爺鬧離婚,在眾家庭成員間做成很大的困擾。至於本片,嫲嫲一早就跟朋友去了挪威看北極光,基本上鏡頭不多。

今集的劇情,主要集中在爺爺平山周造(橋爪功飾)身上,七十多歲的老人,不僅要面對老年問題,更要面對時日不多甚至死亡的問題。但爺爺趁著老伴外遊,還乘機邀約居酒屋老闆娘遊車河、上館子。所謂人老心不老,明明開車顯得笨手笨腳,卻以為自己技術了得,還妄想兒子庄太(妻夫木聰飾)接收自己撞花了的舊車,然後另買一輛新車。

有開車和「養車」的朋友,尤其是屬於中老年的觀眾,對本片一定深有共鳴。看戲的時候,我就想起 10 年前去世的父親。小時候,父親是車主,經常載我們一家 6 口去新界遊玩。但很快便因經濟問題,把車賣掉。只是,汽車畢竟是成年人的玩具。先父一直留著駕駛執照,到我擁有汽車的時候,他已經六十多歲,足足三十多年沒有開過車。有次他表示想開我的汽車去「過下癮」。我不讓,怕生危險。某天,他偷偷開了我的汽車去兜風,想証明自己寶刀未

老。那時，我們家住西環，他把汽車開到摩星嶺道附近一條窄路無法調頭，結果打電話給我求救。自此之後，先父不敢再開車出去。那時，我只覺得他逞強，沒有理解他其實是希望重溫開車的樂趣和渴望 stay young 的心理狀態。各位如果看了《嘛煩家族 2》，就會明白我為何會有感而發。

山田洋次最近兩齣電影都是群戲，老中青三代同堂，但主要還是集中描寫老人的心境。上次是嘛嘛，今次是爺爺。影片最大的轉折，是爺爺偶然重遇數十年沒見的中學同學丸田吟平（小林稔侍飾），七十多歲還在烈日下為修路工程指揮交通。其後，兩人相約另一舊同學到居酒屋喝酒，說起中學一起踢球的往事特別高興。兩人喝到爛醉，周造邀丸田回家過夜，後者倒頭便睡在嘛嘛的床上。

丸田原來有過風光的日子，但好景不常，生意失敗後變得非常潦倒，而且罹患心臟病（下含劇透），竟在老同學的家裏安詳逝去。平山家那天早上本來約齊人馬開家庭會議，處理爺爺年老仍要開車甚至還要買新車的問題，卻突然驚聞有陌生人在家借宿一宵後猝死，眾人都惶然不知所措，只有年輕媳婦憲子（蒼井優飾）因為任職護士的關係而能夠鎮定處理。

驟然聽來，好像是一齣蠻淒涼的悲劇，但山田大師卻用喜鬧劇的方式去處理嚴肅的題材，觀眾笑聲此起彼落。年輕的觀眾大概還不知道，山田洋次過去拍了近 50 齣以寅次郎為主角的「男人之苦」片集，到主角渥美清去世才停止，可說是松竹公司的鎮山之寶。但本片厲害之處，是八十多歲的山田大師，在探索衰老問題和死亡議題時所表現的從容和豁達，從而把描述倫理親情的庶民劇提升至另一境界。山田導演還特別請來著名諧星藝人笑福亭鶴瓶，客串火葬場職員一角。

2017 年 7 月

山田洋次《嫲煩家族 2》宣傳海報

山田洋次與《電影之神》

　　既然電影是創意工業，我想市儈地問一句：山田洋次的電影的市場佔有率若干？我無意自問自答，皆因答案不容易找。但山田洋次如今 90 高齡，拍片超過 90 部，當中《男人之苦》片集一直是松竹公司的鎮山之寶，不但在日本國內大受觀眾歡迎，在外國亦有一定的知名度和市場。扮演寅次郎的男主角渥美清逝世後，大家都以為「沒戲」了。誰料兩年前還抖出一部《男人之苦：寅次郎返嚟啦！》（*Tora-san,Wish You were Here, 2019*），簡直令人目瞪口呆。

　　今次，為慶祝日本松竹映畫 100 周年紀念，山田洋次根據原田舞葉的同名小說改編，開拍《電影之神》（*It's a Flickering Life*），描述一位壯志未酬的新晉導演，年老時回憶當年拍片失敗的往事，帶出一段段影響著大半生的四角戀情和友情。我沒有看過原田的小說，但聽說她是以自己和家人的經歷作為創作的起點。

　　事實上，山田洋次並非第一次以電影人和製片廠作為題材。早在 1986 年，山田導演就拍攝過《電影天地》（*Final Take : The Golden Age of Movies*），向松竹蒲田攝影所致敬。影片由年輕的中井貴一飾演新晉導演島田，有森也實飾演在戲院中賣零食的小女孩田中小春，搖身一變成為電影演員，渥美清飾演小春的父親，是懷才未遇的舞台劇演員，卻經常提點女兒演戲的訣竅，松坂慶子飾演大明星川島澄江。

　　那時候，正值日本電影從默片過渡到有聲片，演員們開始要說對白，田中小春因為人靚聲甜，被導演看中。斯時也，電影開映前有人在戲院內兜售零食，電影放映時有「解畫佬」口沫橫飛地解畫。這一切一切，對於年輕的觀眾，甚至上了年紀的影迷，都會覺得很新鮮。那年代，攝影師用的仍然是手搖攝影機，片中由岸部一德飾演的緒方導演，明顯是影射小津安二郎。山田洋次借片中的對白，暗裏讚揚小津是真正的藝術家。

　　無論是當年的《電影天地》，抑或是最新的《電影之神》，我們都可以看到，山田洋次和小津安二郎，以至松竹蒲田攝影所的緊密關係。讓我在這裏引用日本社會教育家兼作家田中真澄，在其所著的《小津安二郎周游》的兩段話：

　　　蒲田進行曲的目擊者──松竹蒲田製片廠是日本第一的夢工場，工作人員有 815 名。1923 年 8 月，19 歲的小津進入松竹當碧川道夫的攝影助理。1924 年 7 月，快 30 歲的城戶四郎成為松竹蒲田的第四任廠長，採用了以導演為中心的導演制。城戶非常了解電影劇本，也十分欣賞小津導演的才華。雖然小津的電影不賣座，城戶也盡量讓小津心情舒暢地拍攝明快、幽默及有美國風格的電影 [1]。

　　　1963 年 12 月 12 日，各家晚報都報導了小津安二郎逝世的消息。翌日，《體育日本》刊出城戶四郎的談話《惜小津安二郎君》，文中有云：「他去世前幾天，我去看望他，或許是作為遺言對我說道：『我

在病床上考慮了很多，我認為最終讓大眾最感動的電
影是家庭劇。』我從尊重死者遺願的意義出發，決心
這幾年把他遺言中的家庭劇作為一條松竹路線推行下
去。」（358-359 頁）[2]

　　上述兩段文字，正好見証了松竹公司一百年來以庶民劇（家
庭劇）為主軸的製作方針，而小津安二郎和山田洋次，都是松竹公
司以導演為中心的政策的受益者，後者亦成為小津的最熱心和最成
功的追隨者，是真正的「電影之神」。當然，片名所指的「電影之
神」，不是指山田洋次，也並非指一個很會拍電影的人，而是日本
人深信萬物皆有神靈，山有山神，樹有樹神，電影人形容菲林之
間，剪接位與剪接位之間，都恍似存活著神明。

　　跟《電影天地》有所不同，《電影之神》的開場，好像跟電影
扯不上關係。我們看到一個嗜賭成性的糟老頭鄉（澤田研二飾），
欠下一身賭債之餘，還終日喝酒喝到醉醺醺，妻子淑子（宮本信子
飾）和女兒步（寺島忍飾）都備受困擾，但又束手無策。淑子在一
家小型電影院幹活，影院老闆寺新是鄉的老朋友。有一天，寺新找
出一齣陳年舊片放映給頹廢的鄉看，而本片編導亦開始回敘 50 年
前的往事。

　　原來年輕時的鄉（菅田將暉飾），是雄心勃勃的副導演，與擔
任放映員的寺新（野田洋次郎飾）非常友好，而兩人與附近食堂的
千金淑子（永野芽郁飾）也是要好的朋友。由於工作上的需要，鄉
和女星園子（北川景子飾）也發展了某種感情關係。鄉的理想或夢
想是，除了創作自己的電影作品之外，還要改革日本的電影業。他
幾經努力，終於有機會當上導演。或許因為初當導演，心情過度緊

張，影片開鏡的第一天，鄉就不停拉肚子，後來更在拍攝時遇上意外而受傷，影片的拍攝工作因而被迫中斷。

與此同時，老友寺新喜歡淑子，而淑子卻鍾情於鄉，鄉又好像對女星園子有意。大概年輕人對於感情、友情、愛情的拿捏，都因缺乏經驗而掉入模糊的迷霧。寺新找鄉幫忙送情書給淑子，鄉在有意無意之間沒有完成任務。鄉當不成電影導演，非常失落，但淑子對一蹶不振的鄉不離不棄。寺新的最大心願是在小鎮開一家電影院，結果如願以償。這樣，一晃眼便五十年。

山田洋次在松竹公司效力了大半生，看盡了電影圈的人生百態、男歡女愛、人事浮沉、喜怒哀樂，今以 90 高齡拍攝《電影之神》，毫無疑問，是向電影藝術、電影工業、戲院業界、電影觀眾，以至所有電影工作者，無論是成功的、失敗的，都致以衷心的敬禮。山田導演在新作中，更提出了電影藝術承傳的偶然性和必然性。

一位電影狂熱愛好者，未能當上電影導演，不一定是缺少了才華，有時是缺少了運氣。五十年後，鄉的外孫勇太（前田旺次郎飾），偶然在雜物中找到公公當年胎死腹中的電影劇本，看出當中的原創性和過人之處，於是提議與公公一起將它修改，並報名參加劇本創作比賽，結果奪得大獎。鄉年輕時的夢想，某程度上由外孫替他完成了。山田洋次的影片，是日本電影中非常重要的組成部分。在挫折、失意、厄運的重重打擊之下，如何站起來，從新出發，往往都得力於親情、愛情和友情的幫助。在這一層面上，山田洋次的電影是相當勵志和療癒的。

2021 年 10 月

山田洋次《電影之神》宣傳海報

註釋

1　引自香港資深影評人兼日本電影專家舒明的書評，評介田中真澄
　　著述、周以量翻譯的《小津安二郎周游》，廣西師範大學出版社，
　　2009 年出版。

2　同上。

分論篇
筆記日本電影人

熊井啓簡介

在日本影片甚少公映的今日，熊井啓對香港的觀眾而言，無疑是一個相當陌生的名字。不過，那些在前年 8 月的日本電影節看過《苦戀》的影迷，相信都會對該片留下極為深刻的印象；熊井啓的作品在這次電影節中光芒四射，簡直掩蓋了其他著名日本導演如小津安二郎、市川崑和稻垣浩等人的風采。

為了進一步介紹優秀的日本影片給香港的觀眾，「火鳥電影會」特別向東寶公司租出熊井啓的最新作品《望鄉》，並定於本月15 日（星期日）早上 10 時 30 分，假座港島京華戲院，舉行一場全港公開首映。「火鳥電影會」以前放映過的日本佳片包括小津安二郎的《東京物語》和《秋刀魚之味》，新藤兼人的《本能》，大島渚的《儀式》，市川崑的《緬甸豎琴》和羽仁進的《她與他》等，而今次的《望鄉》卻是最新鮮熱辣的一部傑作。現在，筆者先為大家略為介紹一下熊井啓和他的作品《望鄉》。

熊井啓生於 1930 年，畢業於信州大學。由於在大學唸書時便已對電影製作發生濃厚的興趣，故此在 1953 年畢業後，即從事電影工作。初時，他跟隨日本老牌導演關川秀雄 [1] 學藝。1964 年，首次執導劇情長片《帝銀事件‧死刑囚》，頗獲好評。翌年，熊井啓自編自導了 1 部《日本列島》，被日本權威影評雜誌《電影旬報》選為是年 10 大日本影片第 3 位，僅次於黑澤明的《赤鬍子》和市川崑的《東京世運會》，熊井啓亦開始嶄露頭角。1968 年，熊井

啟的《黑部之太陽》又入選《電影旬報》10 大日本影片第 4 位；該片曾經由「大學生活電影會」放映，演員是港人最熟悉的三船敏郎、石原裕次郎和辰巳柳太郎等。1970 年，熊井啟把井上光晴的小說《地之群》搬上銀幕，該片被《電影旬報》選為是年 10 大日本影片第 5 位。

　　1972 年是熊井啟在電影事業上的一個里程碑，他與日本名編劇家長谷部慶次 [2] 改編了三浦哲郎的小說，拍了一部《苦戀》（原名：《忍川》），由日本影壇目前的最佳配搭栗原小卷和加藤剛主演。影片雖然是以黑白膠片拍攝，但攝影與配樂皆異常精絕。熊井啟的技法在嚴謹中亦透著新意，是一部令人回味不已的愛情詩篇。《苦戀》被《電影旬報》選為 1972 年最佳影片，熊井啟亦被選為最佳日本導演。1973 年，熊井啟拍了一部《日出之詩》，由仲代達矢，北大路欣也等主演，成績未符理想。

　　1974 年，熊井啟的事業又邁進了新高峰。他根據山崎朋子的原著，拍了一部《山打根八番娼館‧望鄉》，主要演員有栗原小卷、田中絹代、高橋洋子、田中健和小澤榮太郎等。影片是以山打根的一所妓院為背景，熊井啟的嚴謹作風和人道主義精神，可說繼承了日本電影的優良傳統，在這一方面，他與日本的電影大師黑澤明頗為近似。片中的主要演員之一──田中絹代，是與已故日本殿堂大師溝口健二合作最多的老牌女星，曾演過《西鶴一代女》和《山椒大夫》等經典名作，她在影片中的優異演出，贏得了 1975 年柏林影展的最佳女主角銀熊獎。至於影片的另一位女主角栗原小卷更是人盡皆知的日本女優，不用多作介紹了。負責本片的攝影和配樂的工作人員，分別是金宇滿司和伊福部昭，都是日本影界的一時之選，他們的成績的確令人耳目一新。本片能夠被《電影旬報》

選為 1974 年最佳日本電影，而熊井啓又再次被選為最佳日本導演，實在不是僥倖的事。

翻查一下《電影旬報》在戰後（1946 年起）的紀錄，能夠兩度（或 2 次以上）獲選最佳日本導演的，除了前輩大師如小津安二郎、今井正、木下惠介、黑澤明和市川崑等 5 位之外，便只有今村昌平和熊井啓，即使是頗受西方影評人重視的日本導演如小林正樹、大島渚和羽仁進等都只膺選 1 次而已。

《望鄉》又曾獲提名本屆美國影藝學院最佳外語影片金像獎，可惜敗於黑澤明導演的蘇聯影片《德爾蘇‧烏扎拉》。最近數年，日本影片很少能夠在外國的重要影展獲獎，《望鄉》在柏林影展奪得最佳女主角獎，又獲提名奧斯卡金像獎，可見熊井啓已經開始受到西方影評人的重視。由電影旬報社編印的《世界之映畫作家》特集，其中第 22 卷所評介的導演是日本的熊井啓和深作欣二，可見熊井啓在日本影評人的心目中，已經是與黑澤明、大島渚和今村昌平等人，同是代表日本影界的重要導演。

熊井啓目前正在埋頭拍攝新片《北之岬》，該片的編劇是《日出之詩》的桂明子，主角是《苦戀》和《曲終魂斷》的英俊小生加藤剛。影片在拍攝期間便已引起日本影評人的談論。預料在不久的將來，以西方文字介紹、研究、評論熊井啓作品的文章和書籍將會陸續出現。

1975 年 8 月

《望鄉》場刊

熊井啓《山打根八番娼館・望郷》宣傳海報

註釋

1　關川秀雄的《第二之人生》曾入選 1948 年《電影旬報》10 大日本影片第 10 位，《爆音與大地》則入選 1957 年 10 大日本影片第 8 位。

2　主要作品有市川崑的《炎上》和《鍵》，今村昌平的《日本昆蟲記》、《紅色殺機》和《神神之深慾望》等。

熊井啟作品年表

1964	《帝銀事件・死刑囚》
1965	《日本列島》
1968	《黑部之太陽》
1970	《地之群》
1972	《忍川》（《苦戀》）
1973	《日出之詩》
1974	《山打根八番娼館・望鄉》
1976	《北之岬》
1978	《吟公主》
1980	《天平之甍》
1981	《謀殺・下山事件》
1986	《海與毒藥》
1989	《千利休：本覺坊遺文》
1990	《式部物語》
1992	《光蘚》
1995	《深河》
1997	《天國情書》
2001	《日本之黑色夏天・冤罪》
2002	《大海作証》

三船敏郎逝世——
日本電影黃金時期的終結？

　　回顧三船敏郎的一生，其演藝事業的巔峰期，也正是日本電影的輝煌歲月。當時（50、60 年代）日本影壇人才濟濟，名導演如黑澤明、稻垣浩等的作品紛紛在世界各大影展中獲獎之餘，他們更被公認為殿堂級大師。然而當三船的事業滑落之際，亦同時是日本電影漸趨式微之時，他的一生，正好見證戰後日本電影的起落。

　　甚麼時候開始看日本電影？真是說不上來，只記得頑童時代喜歡看《日月神童》、《青銅魔人》，看得手舞足蹈。那年代，家中連黑白電視也未有一台，因此絕對不是看日本卡通長大的一群。

　　對日本電影著迷，要追溯到許多年前，在旺角的麗華戲院看 double-bill（一場票價，兩齣電影），黑澤明的《用心棒》（1961）加《天國與地獄》（1963），都是三船敏郎和仲代達矢主演。三船敏郎的日本浪人形象，在《用心棒》中可謂栩栩如生。至於《天國與地獄》中演的實業家，反而不及仲代達矢演的警探英明神武。

古裝片演出最佳

　　不過，自此以後，黑澤明的電影是不能錯過的，也因此看了許多三船敏郎演出的傑作——《野良犬》（1949）、《羅生門》（1950）、《七俠四義》（1954）、《蜘蛛巢城》（1957）、《穿心劍》（1962）、《赤鬍子》（1965）等等。

三船敏郎主演《赤鬍子》宣傳海報

　　如果說黑澤明的導演技法成熟得比較早（處女作《姿三四郎》，1943 和《續姿三四郎》，1943），三船敏郎的演技就成熟得比較遲，重看黑澤明早期的電影，例如《酩酊天使》（1948）、《醜聞》（1950）、《白癡》（1951）等等，你會發覺三船敏郎演得很過火。三船敏郎演古裝戲特別揮灑自如，演時裝戲總是難以得心應手。三船敏郎的最佳作品，絕大部分都是古裝片。

作品紛獲獎

　　由 1948 年的《酩酊天使》，到 1965 年的《赤鬍子》，三船敏郎總共為黑澤明演出過 16 齣電影。三船為黑澤明演出第一齣武士片《七俠四義》的差不多同一時間，亦為東寶旗下的另一導演稻垣浩演出《宮本武藏》（1954）；或許是《羅生門》所帶來的名氣（威尼斯影展金獅獎），《宮本武藏》獲奧斯卡最佳外語片金像獎。

　　事實上，三船敏跟稻垣浩多次合作，成績不俗。兩部《宮本武藏》續集──《一乘寺決鬥》（1955）《巖流島決鬥》（1956），雖然不及內田吐夢的版本，但《手車伕之戀》（原名《無法松的一生》）卻為稻垣浩贏得 1958 年的威尼斯電影節的金獅獎。三船另外又為稻垣浩演過《忠臣藏》（1963）、《風林火山》（1969）等古裝武士片。

進軍荷里活

　　6、70 年代，日本電影就在三船敏郎的掛帥之下，在香港，也在世界許多電影市場，取得斐然的成績，三船的國際知名度，令他昂然地進軍世界影壇，那個年代的荷里活片，有黑人角色準會找薛

三船敏郎主演《雙雄決鬥太平洋》宣傳海報

尼‧波達（Sidney Poitier）來演，有日本人角色的話，三船敏郎就是最佳選擇。

　　1966 年，法蘭根海瑪拍攝《大賽車》（*Grand Prix*），找三船演日本車隊經理，算是小試牛刀。1968 年，尊‧波曼（John Boorman）拍《雙雄決鬥太平洋》（*Hell in The Pacific*），李‧馬榮演美國大兵，三船演日本皇軍，兩人在孤島上相遇，由敵對到惺惺相惜，就兩個人演完一齣戲。1972 年，「鐵金剛」大導演泰倫斯‧楊（Terence Young）就更離奇，把一個江戶時代的武士放在美國西部，而且還找到紅透半邊天的法國小生阿倫‧狄龍，與有「斬柴佬」之稱的查理士‧布朗臣演對手戲。片名叫做《龍虎群英》（*Red Sun*）。至於後來 1976 年的《中途島戰役》（*Midway*），三船敏郎演的只是配角，不談也罷。

從高峰滑落

　　三船敏郎演藝生涯的黃金時期，毫無疑問是在 50、60 年代，而東瀛的土壤和氣候，才是他植根成長的最佳環境。日本殿堂大師溝口健二在 1952 年找他演過《西鶴一代女》，小林正樹在 1967 年找他演過名震一時的《奪命劍》。這些往績，許多影迷、影癡都耳熟能詳。

　　但「Cinemania 97」電影光碟上記載的三船敏郎作品年表，就漏了一齣 1965 年的《柔道群英會》（原名《姿三四郎》），令人好生奇怪。這齣柔道片大有來頭，監製和編劇都是黑澤明，導演是曾經當過溝口健二副導（正好是《西鶴一代女》）的內川清一郎，三船敏郎飾演姿三四郎（加山雄三）的師傅矢野正五郎。內川清一郎可能不算是很好的導演，但《柔道群英會》卻可能是最好的

一部《姿三四郎》電影，甚至比黑澤明的舊作還要精彩。

　　三船敏郎與黑澤明的合作關係，《赤鬍子》之後就劃上休止符，這不知跟黑澤明自殺，或者三船敏郎到荷里活發展有沒有關連？黑澤明復出後拍攝的《影武者》（1980）、《亂》（1985），仲代達矢名正言順擔大旗。黑澤明晚年的低沉，跟三船敏郎事業上的日薄西山，正是殊途同歸，也許兩人都禁不住緬懷 50、60 年代的合作關係和黃金歲月。

<div align="right">1998 年 1 月</div>

《愛之亡靈》的配樂——武滿徹

黃國兆 譯

　　武滿徹於 1930 年 10 月 8 日生於東京，16 歲開始自學音樂。1948 年，追隨清瀨保二研習作曲法。2 年後，創作兩首鋼琴慢板（Deux Lentos Pour Piano），頗受注目。1951 年，創辦「實驗工房」，與畫家、詩人、作曲家及演奏家一起發展「完全藝術」。1952 年舉行第 1 次演奏會，首演其作品〈沒有間斷的休息〉，可謂一鳴驚人，這樂曲不久便成為世界各地鋼琴家經常演奏的作品。

　　1957 年，武滿徹寫了〈弦樂安魂曲〉，這首激烈而又充滿震撼力的作品在美國及歐洲各地演奏，使他成為國際出名的作曲家，接著他又作了一首名為〈書法音樂第一號〉的弦樂作品，取得了「20 世紀音樂院」首獎及「法國大使獎」。1962 年，創作了一首以中音長笛、古琴及鐘琴演奏的〈犧牲〉。其後，武滿徹又獲另一獎響，這次他以樂團合奏作品〈構質〉獲得 1964 年聯合國教科文組織舉辦之現代作曲家議會所頒發最佳作品。

　　1966 年開始，武滿徹精心鑽研及撰寫新樂曲，專為日本樂器尺八、三味線及琵琶編曲。他的首部佳作名為〈蝕〉，其後另一部作品〈十一月的腳步〉（November Steps No.1）是專為尺八、琵琶及管弦樂團而作，並在紐約管弦樂團 125 週年紀念音樂會公演，使他贏得國際聲響。武滿徹在前衛音響方面的研究已經看到成

績，他在電子音樂和「加工鋼琴」的組合運用上顯然取得和諧的效果。他的研究方向和英國鋼琴家歌頓・貝克（Gordon Beck）的做法有其共通之處，而他和另一英國鋼琴家羅渣・凱勒威（Roger Kellaway）早期的合作則明顯地影響了他的創作路向。

武滿徹在電影作曲方面的表現亦非常突出，其受人注意的程度可能更廣泛，而影響力則更為深遠。他曾經為早坂文雄做過助手。早坂氏在 50 年代為日本的電影大師如溝口健二、黑澤明等配過樂，1955 年身故，對武滿徹後來的事業有很大影響。

武滿徹第 1 次為電影配樂是 1956 年中平康導演的《狂暴的果實》。早期多與中村登合作，60 年代開始為篠田正浩、羽仁進、小林正樹、勅使河原宏、大島渚等人的影片譜曲。在香港上映過的影片如《山穴》、《砂丘之女》、《借面試妻》、《切腹》、《怪談》、《奪命劍》等都是膾炙人口的傑作。近年可以看到的作品包括黑澤明的《沒有季節的小墟》、熊井啟的《鑑真》，以及最近香港國際電影節放映的《愛之亡靈》。武滿徹曾經 8 次獲得「每日新聞」之最佳電影音樂賞。

以下是法國影評人麥士・鐵斯亞（Max Tessier）訪問武滿徹的譯稿，法文原文刊於 1978 年 9 月出版之《日本電影》（Cinejap）：

問：你最近為電影寫的音樂是大島渚的《愛之亡靈》，你以前也曾和大島氏合作過《儀式》和《夏之妹》。若跟其他導演比較，在工作上有沒有分別呢？

答：沒有任何分別。即使是跟大島渚合作，我也沒有改變我的態度──我盡可能適應每個導演的個性。事實上，一切視乎影片本身，我隨著時間而改變，我是根據影片的性質而改變態度。我高度

集中於主題之上，嘗試表現出導演的感覺。我嘗試以我的音樂去擴大他的感覺。

其實，坦白地說，我寧願光看電影而不去為影片撰寫樂曲。我相信我有時是太熱心於電影音樂。最近，我略為放緩了我的節奏：去年只配了 2 部影片。這現象一半是日本電影業的經濟情況所做成。

有人認為電影是完整的藝術，但我不相信音樂會是當中不可或缺的元素。但倘若我在未配任何聲響之前看一部影片，我經常會在未配樂之前便「感到」音樂的存在。我很少寫一些很長的樂章。

問：在甚麼類型的影片你會特別「感到」你的音樂？

答：或者像勅使河原宏的《砂丘之女》吧，我在看第一次的時候便可以想像到甚麼樣的音樂……當我為電影作曲時，我會考慮到聲帶上每一個結實的音響，而不單只是人們常說的「音樂」。例如，為了小林正樹的《切腹》，我去了京都的片場幾次參觀他們拍攝經過，我發覺這是一部極具風格的影片。在仲代達矢與三國連太郎的討論當中，我記得我想插入一些跟扇子的音響近似的特別聲音，但我那時有點遲疑。我對於現場收錄的原聲帶很感興趣，目的是要移植我自己的音響。影片裏面最理想的還是真實的、日常的音響。例如，一輛汽車駛過，人們錄下正常的噪音。但如果我們抽離這音響而引入一輛汽車的聲音，那末這個音響空間會完全改變了。對我來說最困難的是選擇音響的「音色」──也就是樂器。電影音樂是沒有法則，也沒有特別的美學原則，所以我不斷地嘗試創新，去進行一些音響實驗，而不甘於墨守成規。

問：你非常重視樂器的選擇，無論是傳統的琵琶、三味線（日本三弦琴）或尺八（日本笛子），以至現代的電子音響，你很喜歡把他們混合一起來。這是甚麼原因呢？

答：我剛才對你說過，我很喜歡看電影，我年青的時候，經常獃在電影院裏面。可是，那時大部分的武士片都配上甜膩膩的略帶西方風格的音樂，又用到小提琴等西方樂器，我就感到很奇怪。於是我對自己說，如果有一天我為這樣的電影配樂，我一定要用純粹日本式的音樂來跟這個至今仍然存在的趨勢對抗。

問：你為電影作曲的第一部作品是中平康的《狂暴的果實》（港譯：《情慾寶鑑》），你使用結他和尤克里里琴（Ukulele，近乎結他的四弦琴）的方式相當新穎。

答：我用了夏威夷的爵士樂隊，可能是第一次這樣做的日本電影。那時日活公司改編了名作家石原慎太郎的所有作品。但我替他們工作感到非常失望。我為差不多 40 部電影寫了音樂，而半數根本沒有拍完。我於是轉到大船攝影所，為松竹公司效力，為自己謀稻梁；然而我的老師早坂文雄曾一再勸喻我不要為電影撰寫樂曲，無疑這是因為他自己遭遇到不少挫折和困難，尤其是與黑澤明這位主觀極強而又武斷的導演合作的時候。無論如何，我很喜歡他為某些電影所寫的音樂，尤其是溝口健二的作品，像《近松物語》。我喜歡他引用歌舞伎的傳統，並另創風格。這部影片之後，我為小林正樹的《切腹》所作的實驗已無任何創新之處，早坂先生已經在溝口健二的作品中作這種試驗。

問：你好像對影片的音響氣氛更有興趣，就如早坂文雄？

　　答：是的，但我在其他電影裏面也欣賞到。例如在某些法國電影，我對米修·法諾（Michel Fano）的作品非常敬佩──我特別記得《不朽者》（*L'Immortelle*，阿倫·賀布格利葉導演）裏面的「音響氛圍」；他在「音響鏡頭」的研究有迷人的效果。我對其他法國電影作曲家的一些作品很有興趣。我喜歡早期的莫里斯·薩爾（Maurice Jarre），但他去了荷里活後便才氣盡失。我很欣賞他的《星期日與西貝兒》（*Dimanche de Ville d'Avray*）。佐治·狄奈盧（Georges Delerue）也是出色的作曲家，但可能不夠創造力。有時候，我在某些音樂創作裏看到自己的影響力時覺得很過癮⋯⋯。

　　問：你似乎對「音響的撕裂」和敲擊音響特別著迷，例如在小林正樹的《怪談》⋯⋯

　　答：是的，這點我難以解釋為甚麼。我喜歡「震慄的音響」。我經常用一些很短促的音響。有時，影片的音響是真實的，日常的音響，但我要抽離，割碎甚至扭曲這個日常的時間。例如，在篠田正浩的《乾花》，裏面有一場花札（日本紙牌）牌戲，那些賭徒洗牌的時候，我用了 Nichigeki 踢躂舞的響板聲音來代替洗牌的真實聲音⋯⋯。

　　問：一般來說，你嘗試許多音響方面的創新，但在某些影片，例如羽仁進的《不良少年》，黑澤明的《沒有季節的小墟》，你用了單線的旋律，非常簡單的樂器組合，例如結他。為甚麼有這樣的轉變？

　　答：是的，在這些影片裏面，我撰寫了一些很抒情的音樂，原

因大概是心理方面的。在《不良少年》裏面，我感到這些少年的態度雖然很消極，但他們的內心依然很純潔，於是我便依這方式去演繹我的配樂。我寫了一段音樂，羽仁進不表同意，並要求我改寫。當然，那時我不大高興，但現在我感到他是對的。

也由這時開始，我才真正領悟到甚麼才是電影音樂。我明白到我們一定要從場面調度，從戲劇的衝擊力方面著眼；而不單只是純粹的音響。假使我繼續為電影工作，我是要和一些優秀導演合作，從他們那裏我發現了新事物，而不單是技術上的操作。許多時，我發覺有些影片的音樂糟透了，老套而樣板，就因為作曲者沒有跟導演見過面，甚至沒有看過那部他們要配樂的影片。我認為我們一定要先看影片，並且浸淫於其中。

問：當你為大島渚、勅使河原宏、篠田正浩、羽仁進等工作時，你跟他們是否合作得很緊密？

答：是的，因為他們都是不太富裕的獨立製作，在很低的預算下工作。這限制對我有正面的作用：如何盡量選用這筆成本，如何去慳錢。我很喜歡這幾位導演的為人和他們對電影藝術的投入，我相信他們的做法是正確的。他們拍的都是特殊的影片，這使我受到更多的激發。我為《儀式》配樂時，我非常細心地研究過劇本。

問：在那些影片裏面，你認為自己最具創新性或創造力？

答：肯定是《砂丘之女》、《怪談》和《儀式》，或者包括《愛之亡靈》，但現在作判斷可能太早！從純粹的音樂觀點來看，我比較喜歡《怪談》，裏面的音響極具暗示性。

問：除了參照西方作品外，你有沒有受到其他亞洲地區的音樂所影響？

答：有的，我對亞洲音樂很有興趣。例如在篠田正浩編導的《心中天網島》，我採用了土耳其的古典音樂、非洲的鼓聲，而沒有甚麼真正的日本音樂。在最後的一場戲，我用了伊朗笛子。我對東方的音響作了不少探討，我曾經為了這目的而在印尼和伊朗的鄉村居留了一段日子。

問：你在現代樂器的應用上，例如「加工鋼琴」（Piano préparé）便受到這方面的影響？

答：這是約翰・凱殊（John Cage）發明的。他們在鋼琴裏面嵌上橡膠或金屬，使他發出不同的音響，有時較為鏗鏘，就像印尼的「嘉美蘭」Gamelan 樂團。

問：你說過最近你為電影配樂的工作節奏大為放緩，是否由於你在其他方面的作曲活動太多呢？

答：在目前日本電影業的實際情況下工作是愈來愈困難，主要是經濟因素。個人來說，我對磁帶錄影甚有興趣，我很渴望能夠自己拍電影，拍些實驗電影；有些實驗電影，例如米高・史諾（Michael Snow）的作品很有意思。我希望能夠和別人較具「社會性」地合作。我亦打算為自己的作曲花多點時間。

問：你曾經和好幾位電影大師合作，但從未為小津安二郎配過樂。為甚麼呢？

答：非常可惜，因為他從來未有找過我。事實上，電影音樂從

來沒有引起過他的興趣。松竹公司有時會找我合作，但只是為中村
登的影片配樂，例如《古都》，他們要求我為兩個女明星寫相等份
量的音樂。這是絕對荒謬的事，我以後沒有再替他們寫，除了篠田
正浩和小林正樹之外。

　　問：戰後的作曲家之中，你認為哪幾位較引人注目？
　　答：早坂文雄是最好的，但不是全部作品都好。伊福部昭來來
去去都是那一套，林光也值得留意，他的作品怪怪的，有著社會主
義的承諾，所以他為新藤兼人配樂。但有時他為一部影片寫太多的
音樂，例如大島渚的《少年》。他在想像力的運用方面不足夠。

　　問：大概你對電影語言較有興趣，而敘事方面不太重視？
　　答：所謂語言，便是映像本身，那就是我最感興趣的地方：
映像和音響，以及它們的關係，這是為甚麼我要自己拍電影。我要
試一次只用人類的噪音，不用樂器，但哪個導演會接受呢？無論怎
樣，我們應該不斷去嘗試創新。

<div align="right">1981 年 5 月</div>

武滿徹配樂的《砂丘之女》宣傳海報

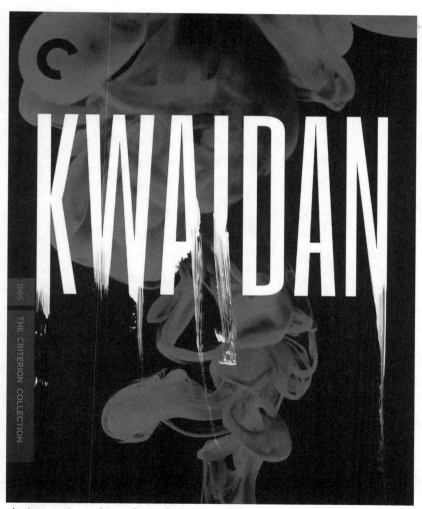

武滿徹配樂的《怪談》宣傳海報

武滿徹重要作品作品年表

1956　《狂暴的果實》／《情欲寶鑒》（中平康）
　　　　Kurutta Kajitsu/ Juvenile Passion
　　　　《紅與綠》（中村登）*Shu To Midori/ Red and Green*
1957　《土砂降》（中村登）*Doshaburi/ Cloudburst*
　　　　《顏役》（中村登）*Kaoyaku/ Country Boss*
1959　《等待春天》（中村登）
　　　　Haru O Matsu Hitobito/ Waiting for Spring
　　　　《危險旅行》（中村登）
　　　　Kiken Ryoko/ Dangerous Voyage
　　　　《明日之盛裝》（中村登）
　　　　Asu E No Seiso/ Dressed for Tomorrow
1960　《乾湖》（篠田正浩）*Kawaita Mizuumi/ Dry Lake*
1961　《不良少年》（羽仁進）*Furyo Shonen/ Bad Boys*
1962　《充實的生活》（羽仁進）
　　　　Mitasareta Seikatsu/ A Full Life
　　　　《遺產》（小林正樹）*Karamiai/ The Inheritance*
　　　　《山穴》（勅使河原宏）*Otoshiana/ Pitfall*
　　　　《獅子鬃邊的眼淚》（篠田正浩）
　　　　Namido O Shishi No Tategami Ni/
　　　　Tears on the Lion's Mane
　　　　《切腹》（小林正樹）*Seppuku/ Harakiri*
1963　《古都》（中村登）*Koto/ Twin Sisters of Kyoto*
　　　　《她與他》（羽仁進）*Kanojo To Kare/ She and He*

1964　《21歲的父親》（中村登）

　　　　Nijuissai No Chichi/ A 21-Year-Old Father

　　　《砂丘之女》（勅使河原宏）

　　　　Suna No Onna/ Woman of The Dunes

　　　《乾花》（篠田正浩）*Kawaita Hana/ Pale Flower*

　　　《暗殺》（篠田正浩）*Anstatsu/ The Assassin*

　　　《日本脫出》（吉田喜重）

　　　　Nihon Dasshutsu/ Escape from Japan

　　　《怪談》（小林正樹）*Kaidan/ Kwaidan*

　　　《手携手的小孩》（羽仁進）

　　　　Te O Tsunagu Kora/ Children Hand in Hand

1965　《美麗與哀愁》（篠田正浩）

　　　　Utsukushisa To Kanashimi To/ With Beauty & Sorrow

　　　《異聞猿飛佐助》（篠田正浩）

　　　　Ibun Sarutobi Sasuke/ Samurai Spy

　　　《四谷怪談》（豐田四郎）

　　　　Yotsuya Kaidan/ The Yotsuya Ghost Story

1966　《處刑之島》（篠田正浩）

　　　　Shokei No Shima/ Punishment Island

　　　《紀之川》（中村登）*Ki No Kawa/ The Kii River*

　　　《他人之顏》／《借面試妻》（勅使河原宏）

　　　　Tanin No Kao/ The Face of Another

1967　《晚雲》（篠田正浩）*Akanegumo/ Clounds at Sunest*

　　　《奪命劍》（小林正樹）*Joiuchi/ Rebellion*

　　　《伊豆舞孃》（恩地日出夫）

　　　　Izu No Odoriko/ Izu Dancer

《亂雲》（成瀨巳喜男）*Midaregumo/ Two In The Shadow*

1968 《沒有地圖的男人》（勅使河原宏）

　　　　Moetsukita Chizu/ The Man Without A Map

　　《日本之青春》（小林正樹）

　　　　Nihon No Seishun/ The Youth of Japan

1969 《心中天網島》（篠田正浩）

　　　　Shinju Ten No Amijima/ Double Suicide

　　《彈痕》（森谷司郎）*Dankon/ Bullet Wound*

1970 《東京戰爭後秘話》（大島渚）

　　　　Tokyo Senso Sengo Hiwa/

　　　　The Man Who Left His Will on Film

　　《沒有季節的小墟》（黑澤明）*Dodeskadan*

　　《大地復甦》（中村登）

　　　　Yomigaeru Daichi/ The Revived Earth

1971 《儀式》（大島渚）*Gishiki/ The Ceremony*

　　《生命的賭注》（小林正樹）

　　　　Inochi Bo Ni Furo/ Inn of Evil

　　《沉默》（篠田正浩）*Chinmoku/ Silence*

　　《夏天的兵士》（勅使河原宏）*Summer Soldiers*

1972 《夏之妹》（大島渚）

　　　　Natsu No Imoto/ Dear Summer Sister

　　《青幻記》（成島東一郎）

　　　　Seigenki/ Time Within Memory

　　《化石》（小林正樹）*Kaseki/ Fossil*

1973 《化石之森》（篠田正浩）

　　　　Kaseki No Mori/ The Petrified Forest

1974 《卑彌呼》（篠田正浩）*Himiko*

1975 《盛放櫻花樹下》（篠田正浩）
　　　Sakura No Mori No Mankai No Shita/
　　　Under the Cherry Blossoms

1977 《盲女》（篠田正浩）
　　　Hanare Goze Orin/ Ballad of Orin

1978 《愛之亡靈》（大島渚）*Ai No Borei/ Empire of Passion*
　　　《灼熱的秋天》（小林正樹）*Moeku Aki/ Glowing Autumn*

1980 《天平之甍》／《鑑真》（熊井啟）
　　　Tempyo No Iraka/ An Ocean to Cross

1983 《東京裁判》（小林正樹）*Tokyo Saiban/ Tokyo Trial*

1985 《火祭》（柳町光男）*Himatsuri/ Fire Festival*
　　　《亂》（黑澤明）*Ran*
　　　《無餐桌之家》（小林正樹）
　　　Shokutaku No Nai Ie/ The Empty Table

1986 《鑓の権三》（篠田正浩）
　　　Yari No Gonza/ Gonza the Spearman

1988 《嵐丘》（吉田喜重）*Arashi Ga Oka/ Wuthering Heights*

1989 《黑雨》（今村昌平）*Kuroi Ame/ Black Rain*
　　　《利休》（勅使河原宏）*Rikyû*

1992 《豪姬》（勅使河原宏）*Gô -Hime*

1993 《旭日追兇》（菲臘・考夫曼）*Rising Sun*

1995 《寫樂》（篠田正浩）*Sharaku*

訪問柳町光男：
談尊龍的《龍在中國》

訪問：黃國兆、厲河
整理：厲河

1989 年 9 月 4 日大清早我和黃國兆到香港島的一間酒店，與柳町光男共進早餐，為他做了個長達 2 個小時的訪問。

柳町剛好完成了新片《龍在中國》的拍攝工作，看來他也鬆了一口氣。不過他又緊接著要飛回日本，做影片的後期工作，訪問當日下午他就要走。

由於我們還沒有看過影片，所以集中問了他開拍這部影片的前因後果，和拍攝期間遇到的問題。

我在 1987 年夏天，與他一起做了一個多月的資料搜集，對這部片的情況也知道不少，故也能問及一些與影片內容有關的問題。這部片的原著名叫《蛇頭》，出自直木賞（日本文壇一個很重要的文學獎，與芥川賞同時進行選舉）作家西木正明之手。小說本身寫得並不紮實，可以看出所做的資料搜集功夫並不多。如果原封不動拍成電影，相信有很多問題。所以，柳町親自花時間再做資料搜集，並將原著加以改編。

我與柳町共事一個多月，他是頗為小心的人，有時會小心得叫人不快。不過，他對工作的小心、認真卻是叫人敬佩的，他追究一

個問題，就會追究到底，不徹底弄清楚就不罷休。所以，難怪他說
3 年拍一部片並不算長了。此外，他直言直語的作風，也是日本人
少有的，雖然有時會得罪人，但一般日本人的虛飾更叫人討厭。

　　《龍在中國》是他的第 5 部片，之前他拍過 *God Speed You!*
Black Emperor（紀錄片）、《十九歲的地圖》、《愛之無盡大地》
和《火祭》。

　　這回，看看他與尊龍（John Lone）又碰出甚麼火花了。

　　關於《龍在中國》，其他演員還有《敦煌》的佐藤浩市，《末
代皇帝》的鄔君梅。製作費由丸紅、富士電視台等負擔。預算於
1990 年參加康城電節，同年 6 月在日本公映，日本發行公司是
Nippon Herald。

導演柳町光男資料

　　1945 年 11 月 2 日出生於茨城縣，由小學開始已對電影抱有
濃厚興趣，特別喜歡東映的俠士刀劍片。中學畢業後進入早稻田大
學法學部就讀，唸 3 年級時，進入劇本研究所唸了半年書，後於
1969 年大學畢業。

　　1970 年 9 月開始參與東映教育映畫部的工作，師事大和屋竺，
期間亦受美國新浪潮電影的影響。於 1974 年開拍以暴走族為題的
紀錄片 *God Speed You! Black Emperor*，到 1976 年才完成。為拍
此片，他成立了自己的製作公司「群狼製作公司」。此片後於東
映院線公映。1979 年，他再完成了中上健次原著的《十九歲的地
圖》，由於沒有公司發行，他只好採取自主上映的方式公映。此片
後來獲得該年度《映畫藝術》選的最佳影片第 1 位，1980 年並獲

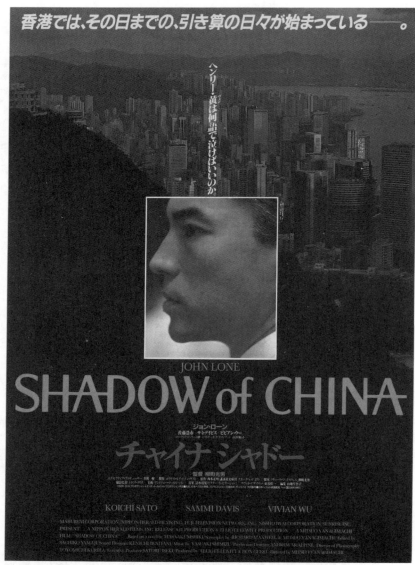

柳町光男《龍在中國》宣傳海報

康城電影節邀請參加。1982 年，他拍了《愛之無盡大地》，入選《電影旬報》10 大第 2 位，並獲得其他各種映畫賞。1985 年，他拍攝了中上健次原著劇本的《火祭》，入選《電影旬報》10 大第 2 位，另外主角北大路欣也獲最佳男主角獎。由 1987 年夏季開始，他開始籌拍 John Lone 主演的《龍在中國》（原著是西木正明的《蛇頭》）。

訪問導演柳町光男

問：拍攝地點除香港外，還有日本嗎？
柳町：日本只佔一小部分， 98% 在香港拍的。

問：《龍在中國》全部拍攝花了多少時間？按計劃完成嗎？
柳町：14 個星期左右。比預計多了約兩個星期。

問：據聞去不了北京，於是想改去泰國拍，是否真有此打算？
柳町：有過這計劃，但後來還是取消了。

問：為何取消？
柳町：因為文化和人都有很大不同，結果在香港搭景拍攝，再加一部分在日本，解決了不能去大陸的問題。

問：你的意思是說，日本那一部分原定是中國。
柳町：對。現在中國大陸的部分都改在北海道。

問：北海道變成了中國（笑）。對了，2 年前我協助你做資料搜集時，你說要建一條中港邊界拍攝的，是在北海道建嗎？

柳町：不，結果在香港新界找到一個地方拍了。

問：你第一次來香港，是幾年前的事？是來觀光嗎？

柳町：3 年半前，西曆新年的時候，是為這部片而來的。我在 1985 年 12 月左右，看到一部叫《蛇頭》（作者西木正明）的小說，覺得很有意思，於是就興起到香港拍片的念頭。在 1986 年正月，那時日本正好放新年假，我就跑來香港實地看看了。大約停留了 1 個星期。來香港之前，我剛好在東京認識了舒琪，在他的介紹下，我又認識了香港國際電影節的一些負責人。那次來香港的目的，主要是想親眼看看那本小說是否可以拍成電影。不過，當我一出飛機場，在那一瞬間，我已覺得香港很有意思，一定可以將小說拍成電影，因為小說故事也不錯，而香港這個城市也特別，所以我知道拍成電影應該沒問題。

問：你一出機場就知道了，難道是你的「靈力」作祟？

柳町：對，是「靈力」（笑）。當時，我抵步的第 2 天，就租了一架汽車，一個人就駕著車走去嘉禾片場找蔡瀾，因為日本「法國映畫社」的柴田女士叫我去找他的。

問：你這麼大膽，第一次來就自己駕車到處走？

柳町：（笑）是呀，我拿著地圖，就直去找蔡瀾。蔡瀾也嚇了一大跳，說像我這樣的日本人很少有。

問：但香港的路不易走呀。

柳町：我的感覺很敏銳，基本上都知道怎樣走。其實，只有自己駕車跑跑，才會知道香港是個怎樣的城市，各種風景都可以看到。我去了很多地方，當時已去過新界。因為又結識了羅維明，在他的帶領下，我去了流浮山、西貢、邊界等地方。

問：自從那次之後，你已決定在香港拍攝《蛇頭》嗎？

柳町：那次之後，我於同年4月左右又來香港，參加香港國際電影節，因為《火祭》獲邀參展。之後，一有空閒時間就跑來香港走走。我找你幫手做資料搜集的那一次，已是第5、6次來香港了。

問：那麼，包括拍攝時間在內，你差不多在香港住了1年吧？

柳町：跟你一起做資料搜集住了1個月，寫劇本又住了個半月，合起來超過1年了。而從想開拍這部片開始，到今天拍完離開香港為止，共花了3年時間，因為當初劇本未寫，錢又沒有，演員也未定。

問：你認為花這麼多時間製作一部片，算是順利嗎？

柳町：因為這部是國際性的製作，花多一點時間是難免的了，花3年時間也不算太長或太短吧。

問：你在讀到《蛇頭》之前，你對香港有甚麼認識或印象？

柳町：我只是多年前在香港轉過機，沒有在香港停留過。在讀到《蛇頭》之前，我對香港並沒有甚麼特別注意。但對中、英、港的三角關係卻是知道一點的，詳細情形並不清楚，我們身在日本，靠的只是傳媒的一點報導罷了。

問：但當時「一九九七」的問題已發生了，你該有些印象吧。

柳町：對，當時的情形就是，一談到香港，我就會想到「一九九七」。日本的傳媒都有報導這個問題，因為到了1997年，現在的香港就會消失。不過，當時對我來說，這只是一件新聞，香港又不是我生活的地方，對於「九七問題」，我亦不能做些甚麼，所以只是當一件新聞去看罷了。

問：《蛇頭》這本小說我也看過，對於我來說，我並不覺得它很有趣，只是某些情節吸引我。對於你來說，這本小說甚麼地方吸引你呢？

柳町：小說中的主角是個日本人，而 John Lone 現在演的角色，只是小說中的配角罷了。但如你所知，現在他是主角，所以電影跟原著的出入也頗大。現在他的角色是 1976 年從中國大陸逃來香港，經過 13 年之後，他已是香港的大企業家。此外，他在文革時期，是曾經當過紅衛兵的。原著中這個角色只佔一小部分，但他的身份很有趣，他原來是中國人，不過最後才發覺他是個日本人。而小說的主角，即是追查事件真相的日本商人（電影中改為記者），在電影中已變成一個穿針引線的角色，不再是主角。

問：你為甚麼有這個改動？

柳町：我的這個改動，是因為我對原來是中國人，實際上卻是日本人的這個角色的身份很有興趣。事實上，從中日的歷史關係來看，這種人存在的可能性是很大的。43 年前，日本曾侵略過中國，雖然時間已過了這麼久，但這種歷史關係仍是很微妙的。事實上，這個歷史是不能忘記的，大家都對這段歷史還有印象。日本人看中

國，與中國人看日本，雙方角度都不同，對事實的解釋也有不同。而且，已經過了 43 年，老一輩的已死去，而新一代的又不清楚當年的事，他們只能通過教科書去認識這段歷史，但他們不是親眼看到，對具體的情形並不清楚，聽到的都是上一輩所說的罷了。聽來的始終是不足夠的。

問：因為沒有實際的體驗，始終不同。

柳町：但站在中國的立場，這段歷史是不容易抹殺的，而且在這以前的還有更早的幾百年歷史。況且我們日本人的祖先也有中國人的血統，因為日本人是混種的，有一部分中國人的血統。例如，我就認為自己是屬於上海種。

問：那麼我們該是親戚了。

柳町：（笑）可能是吧。我本人相信自己是上海那邊的人。我去上海時，就發覺上海人的臉孔很像自己那種臉孔。所以中國與日本的關係是很微妙的，實際上有很多日本人還留在中國，而日本也有很多中國人居住。因為這種微妙的關係，所以我覺得可以以此為背景，開展原著中的那個故事。

問：你拍這部片的起因，與其說你對香港有興趣，倒不如說你對小說中的人物，或者中日關係更有興趣，你同不同意？

柳町：但電影的舞台是在香港，對香港沒興趣當然不行。

問：不過，你對香港有興趣，是你來過香港之後，而在讀到那本《蛇頭》時，對香港還沒有甚麼特別感覺。所以，現在回頭看一

看，你對電影發展成這個樣子，自己也感到很意外吧？

　　柳町：是的。我當時一下飛機，就感到香港那種獨特的氣味……用言語很難怎樣說……

　　問：在《火祭》的紀念特刊中，刊登過你跟一位文化人類學者的對談，你曾提過一個演員演戲的地方，或是安排兩個演員相遇的地方等等，應該選擇那些自己感到有某種「靈力」的地方。你第一次來香港下飛機，是否就感到某種「靈力」。

　　柳町：對，我有這種感覺。我去過世界許多地方。令我感到某種「靈力」的，還有紐約和上海。

　　問：這些都是大都市，鄉村又怎樣？

　　柳町：鄉村我並非不喜歡，但對電影有效的那種「靈力」，還是上海這種大都市才感覺到。

　　問：北京又如何。

　　柳町：不太喜歡。

　　問：那為何想到北京拍外景？

　　柳町：我打算用的外景地並非北京市內，而是離北京 2 個多小時車程的鄉村。其實，令我感到某種「靈力」的地方很多很多。像香港這種大都市，有數百或數千年的歷史，人們在這裏生活，在這裏死去，而高樓大廈就建築在這種歷史、死去人們的屍骨之上。所以，在這種環境下安排電影中的角色邂逅、相遇，應該是很有趣的，而事實上我也找到很多適合拍攝的地方。可是，實際去拍卻遇

到很多困難，很多外景地方都被迫放棄。

問：是甚麼原因令你放棄，例如香港政府不大合作等等？

柳町：街上的人也不合作。電影是需要一大班人的，假若控制不了拍攝的場面，根本就難於進行工作。雖然我在拍之前已聽過不少傳聞，知道在香港拍電影不容易。但實際一幹，比想像中還要厲害。人又多啦，車又吵啦，噪音永無休止地在你周圍打轉，根本就很難集中精神。

問：那麼你有沒有用同步錄音？

柳町：出外景就很難用同步錄音。最大問題還是無法集中精神，包括演員在內。

問：兩年前做資料搜集時，你說過想用荃灣華景山莊拍外景的，結果如何？

柳町：結果沒有用。

問：你當時說華景山莊那種風景是一種科幻式的風景，令我留下很深印象。《天空之城》的導演宮崎駿對我也說過類此的話，他說香港的高樓大廈是種很奇特的風景。

柳町：《2020》（*Blade Runner*）的導演列尼·史葛（Ridley Scott），本來也想在香港拍 *Black Rain* 的。香港風景確是很具電影感，但要拍的話就困難重重。

問：是人為因素令你難於拍攝吧，景物本身應該不會難拍。

柳町：景物本身也不容易拍，本來以為易拍的，但當你擺好攝

影機要拍時，就發覺鏡頭前多了很多沒用的東西，很難定構圖。例如構圖中忽然多了個路牌之類，總之妨礙拍攝的東西實在太多

問：但你應該知道香港的風景是雜亂無章的障礙物構成的（笑），到處都是招牌。
柳町：這次真的是苦得要命。

問：你以後都不敢來拍片了（笑）？
柳町：（笑）還未至於這樣。

問：你看過原著《蛇頭》後，甚麼時候才想到要用 John Lone 演出？
柳町：我一讀到《蛇頭》，就立即想到用他。我跟他認識。1985 年 10 月，《火祭》參展紐約國際電影節，我當時去了紐約。電影節完後，《火祭》在戲院公映，在公映第 1 天，我走去電影院看看反應。而在此之前數天，我剛好在紐約看了《龍年》。當我去到上映《火祭》的電影院時，發現他竟在排隊購票。於是，我走上去自我介紹。看完電影後，大家又走去附近的咖啡店喝咖啡。他很喜歡《火祭》，大家談了 1 個小時左右，他亦提及會拍《末代皇帝》。在分手時，我對他說，有機會大家合作拍 1 部片吧，他亦立即答允。

問：不過，這應該是互相客套的應酬罷了。
柳町：對，導演和演員見面，大都會講句這樣的客套話。況且，他又喜歡《火祭》，我又喜歡他在《龍年》的演出。大家又互

相吹捧一番（笑）。之後，我回到東京，看到了《蛇頭》一書，就想到用他。後來過了 2 個月左右，他為宣傳《龍年》在日本的公映而來了東京，我於是走去找他，對他說了《蛇頭》的計劃。不過，當時我是邀他當配角，因為原著中的主角是日本人。

問：你當時是想忠於原著，由日本人做主角？
柳町：對，當時我並沒有想過要更改原著的內容，因為那時我才來過香港一次罷了。後來，我往返幾次香港之後，漸漸覺得他那個角色，比日本人那個角色更有意思。所以決定了以他的角色當主角。大約是前年秋天吧，我寫了個故事大綱，剛好他又來東京宣傳《末代皇帝》，於是把故事大綱交給他看，他很爽快就答應了。

問：他有沒有參與劇本創作？
柳町：他是個比較多意見的人，對劇本也給了一些意見。

問：煩不煩（笑）？
柳町：算是煩吧，他算是那種對各方面都喜歡參與的人。

問：不過，這部片會不會是因為他答允演出，所以拍攝計劃才能順利通過？
柳町：這個可能性當然有，因為他在日本相當受歡迎。其實這種情況是不太健康的，因為這會令演員自以為是。不過，為了籌集資金，是難免的了。況且，這部片又是英語電影，日本人導演英語電影是相當大的冒險，再加上製作費也很大，製片（executive producer）又用美國人，這跟在日本拍片很不同。當然，今次籌

集資金能夠成功，最大的原因，相信也是因為是由 John Lone 主演。

問：當你知道他會主演《末代皇帝》，而自己又邀他演出，你有沒有感到壓力很大。

柳町：當然不能說完全沒有，因為《末代皇帝》未開拍時，大家都知道這是部世界級的大製作，倘若成功，擔當主角的他當然會立即成為國際級大明星。我知道如果他真的參演我的電影，將會是個很大的挑戰。但是，做演員的不是每次都會遇到像《末代皇帝》般的電影，可能一生人只有一次，所以演出我的作品，就以我這部片的處理方法去演就行。當然，我說完全不理會《末代皇帝》是騙人的。但我已盡量不理會。

問：你看過《末代皇帝》多少次？
柳町：3 次左右。

問：它幾乎拿了奧斯卡金像獎的所有獎項，但 John Lone 連提名也沒有，你認為原因在哪裏？

柳町：這個我也不明白。奧斯卡金像獎一共提名 5 個人競選最佳男主角，我認為他也有資格入這 5 名之內，他演得相當落力。不過，可能與溥儀的角色一共有 4 個人演有關，因為在他出場前，已有 3 個少年和兒童演過，他的戲份相對地減少了，而且兒童演戲往往很討好。當然，也可能是美國對亞裔人的歧視吧。

問：你覺得他的演出怎樣？《末》片與你的電影互相比較之下，與你先前的預計有沒有差距？

柳町：我這部片還未完成，僅是拍攝完畢罷了，音樂又未配，剪接亦未搞，所以暫時還不能與其他影片作比較。

問：與他合作，跟你一向與日本演員合作，例如對角色的演繹方法等，有沒有不同？

柳町：我相當辛苦，相信他也很辛苦，因為大家在溝通方面有問題，我要說些甚麼，基本上都要通過翻譯去傳達。但指導日本演員就不同，例如本片中的佐藤浩市和山本幸雄（他是住在紐約的日本人，但在片中是扮演中國人），我可以告訴他們很細微的東西，完全不必擔心語言溝通的問題，所以有一場他們兩人的對手戲，我很容易就做到我預期的要求，那場戲實在很好。

問：你拍這部片時，有沒有意識到「一九九七」的問題，如果有的話，「一九九七」跟你這部片又有甚麼關係？

柳町：站在我的立場去看「一九九七」，我始終覺得這是個悲哀的事情。因為無論你從歷史或地理上去看，香港都很明顯是屬於中國的，只不過是百多年前，英國突然闖進來，把香港侵佔了而已。到了今天，香港要回歸中國了，本來這是值得高興的，因為香港終於可以回到自己國家的懷抱。但實際上，卻沒有人高興，雖然未必會說出口，但心內都是希望英國留下來。雖然，殖民地對於香港人來說，本來應該是一個恥辱。正常的地方，應該自己選首相，自己作主才對的。但現在全由英國人統治作主，對香港人來說，是一個很大的恥辱。本來，再過 7、8 年，這種恥辱就該消失了，是值得慶賀的。可是，到時更叫人擔心。

問：即是說，100 多年前的歷史問題，要放到今天或 1997 年去解決，其實是很荒謬的。因為 100 多年前的情況與今天已完全不同。

柳町：所以造成香港有一個很怪的現象，中國不斷有人偷渡或移居來香港，而香港又不斷有人移居海外，人口不斷在流動著。這種不斷有人流失的城市，實在叫人搞不清，它究竟是個怎樣的地方。總之，我覺得這個城市實在很怪。而且，西洋文化在香港百多年，一些中西混合的東西也很有趣。雖然日本也有相同的情況，也混合了許多西洋文化，不過香港受西洋的影響是很直接的，完全暴露在你眼底的，很特別。

問：但「一九九七」跟影片內容本身，有沒有直接的關係？

柳町：「一九九七」可以說是電影中的背景，例如片中人物的對白中，也有提及「一九九七」的問題。片中也有人因此而離開香港，總之是以此為背景，開展片中的情節，所以影片內容並非與「一九九七」無關。

問：時間已差不多了，或者我們轉一個話題。以前的日本電影界，有 5 大公司如松竹、東寶、東映、大映、日活等，供導演拍片。但自從日本電影事業衰落之後，年輕一輩的導演要拍片，都得找一條新路去走。最明顯的例子，莫過於長谷川和彥（《盜日者》）、相米慎二（《颱風俱樂部》）等 9 人組織的「Director Company」，他們可以說是為了生存而組成這麼一個團體，互相扶持地拍攝電影。老一輩的如大島渚，也跑去外國拍片，他也可以說是最早採取獨立製片的形式、自行搜集資金拍片的日本導演。我

覺得你的生存方法很像大島渚，你的《十九歲的地圖》就是自資拍攝的……

柳町：《愛之無盡大地》和《火祭》也是。《火祭》雖然稍為不同，是西武集團出錢拍，所以發行權為西武擁有，但也是我找他們投資的。

問：那麼《十九歲的地圖》和《愛之無盡大地》的發行權是你自己接有了？

柳町：對，發行權由我控制。而在《十九歲的地圖》之前的一部紀錄片，也是我自資拍攝的。

問：即是說，你第一部影片開始，就採取自資拍攝的方式，為甚麼？

柳町：因為我一開始就知道大公司不會投資，所以就放棄了，而且找大公司支持往往很麻煩。不過，我拍《十九歲的地圖》之前，有找過東寶、松竹等公司，但結果亦如我預料之內，他們都沒興趣出錢。與其花 1、2 年時間去遊說，不如自己集資拍更好。不過，當時環境還容許這樣做，也可能與自己年青有關。當時有 3 千萬、5 千萬日圓就可勉強拍片，但現在已不行了，最少都要花 1 億日圓。但現在拍《十九歲的地圖》同樣規模的影片，得花 1 億至 1 億 5 千萬日圓，如果票房失敗的話，這個數可不容易清還啊！（笑）。這 10 年來日本電影界變化愈來愈大，我在拍《十九歲的地圖》時，自己做了一點調查，當時的獨立電影院在日本全國還有很多，只要影片在東京公映時掀起一定的話題，我安裝一個電話就可以營業了。因為，就算遠至北海島或鹿兒島的獨立電影院，他們

也會主動打電話來排片上映。但今天，很多獨立影院都倒閉了，就算你獨立製作了 1 部片，你都很難找到地方放映。結果，你就得去依靠東映、松竹的院線排片上映，但在他們的院線排片，就算賺了 1 億日圓，你分到的最多也只得 1、2 千萬而已。但你若在獨立影院自行排片，雖然會花一點經費，但卻可以分得更多錢。

問：聽你這樣說，你當時的發行方式是成功了？

柳町：是成功了，雖然我的例子很例外：但這 10 年來環境變動太大了，日本電影事業愈來愈差，獨立影院大量消失，雖然也有很多迷你戲院誕生，但這些戲院都被納入松竹、東寶等大院線之內。像岩波會堂般的獨立戲院已很少了。

問：你經歷過上述的獨立製作之後，今次來到香港拍片，究竟是電影的舞台剛好那麼湊巧在香港，還是出於一種「戰略」的考慮，到外國拍片？

柳町：我不是大島渚，並沒有「戰略」地去考慮這個問題（笑）。不過，相信偶然與蓄意的成份也有。因為我自《火祭》之後，為了參加各地的電影節，1 年總得到外國好幾次，自自然然地想到希望在外國拍部電影。例如想在紐約、上海等地拍片等等。但這次來香港拍片，原因並不僅是自己希望到外國拍片，而是剛好那麼湊巧，讀到《蛇頭》這本書。不過，我以往想在外國拍片，也不是像本片那樣，我只是想用我熟悉的日本工作人員，去拍日本人的故事之類：其實最初本片也是這樣的，但搞著搞著就改變了，影片的規模也愈搞愈大，對白又全部用英語。故此，後來我就考慮到，用日本的工作人員去拍全英語對白的電影是否可行呢？最後，

就想到要用美國人做製片，而美國人做製片，自然就會用美國的攝製隊了。

問：你認為這樣好處多還是壞處多？

柳町：兩樣都有吧。這種製作方式，在日本還是第 1 次。

問：但大島渚也曾嘗試過呀。

柳町：大島渚的跟我這次有點不同，他是跟歐洲人合作，製片也是歐洲人。日本人雖然受到美國這麼大的影響，但在性情上還是與歐洲人合得來，你理解日本的話應該明白這一點。事實上，到目前為止，所有跟西洋人合作的影片，全部都是跟歐洲合作的，由美國人當製片的，本片還是第 1 次。這種合作實在頗不容易。

問：剛才提到日本電影事業日益衰落，但環顧日本其他的娛樂事業卻很發達，為甚麼？

柳町：對，娛樂事業中只是電影衰落，相信其中包含有很多問題。很難說主要原因是甚麼，這包括了文化的問題、錢的問題、電影界的制度問題等等。如剛才所說，拍 1 部片要花數以億計的錢，但要賺回這樣大筆錢卻不易，做其他生意可能會賺得更多更快。況且，與其拍部花數億日圓的電影，不如去外國買部片上映更保險，因為買 1 部外國片一般只需 3、4 千萬日圓罷了。再者，日本人也喜歡看外國片。例如，香港人會捧香港片的場，法國人也會看法國片，因為看自己國家的電影是應該更有親切感的。但日本人卻例外，不知為甚麼都喜歡看外國片，對字幕亦毫不抗拒。所以大家都很清楚地知道，放映外國片要比放映日本片更容易成功。

問：這樣說的話，從票房上去考慮，你希望日本觀眾當你這部
片是日本片好，還是當作是外國片好？或者是沒所謂。

柳町：我是個民族主義者，當然希望日本觀眾把它當作日本片
看。不過其實也沒所謂，隨便他們怎樣看。但相信日本觀眾也會有
點迷惑，不知該當它是甚麼片。

問：而且影片又會排在西片院線上映⋯⋯

柳町：主演是 John Lone，對白又全用英語再加字幕，相信
日本觀眾會當西片來看。

問：我想問最後一個問題，你現在最留意的亞洲導演是誰呢？

柳町：那不用說，當然是侯孝賢了。

問：你認為他最有才華？

柳町：是，我覺得他最有才華。

問：香港導演之中呢？

柳町：大概是徐克吧，還有方育平和許鞍華，許鞍華的我只
看過 2、3 部，但我很有興趣多看幾部她的電影。我只看過她的早
期作品，新的還未看過。對了，我也喜歡梁普智的作品。但叫我真
正叫好的倒還沒有。例如像侯孝賢般的電影導演，在香港我還未找
到。

問：你覺得侯孝賢甚麼地方突出？

柳町：是「詩意」吧。

問：侯孝賢的影片《悲情城市》已完成了。

柳町：是嗎？但前一部《尼羅河女兒》並不好。

問：據說《悲情城市》的水準很高，成績與《戀戀風塵》接近。

柳町：是嗎？那不錯呀，我覺得《戀戀風塵》最好。

問：你的這部片何時公映？

柳町：日本是 1990 年 6 月。

問：香港呢？台灣呢？

柳町：不知道，但已有多間公司在接觸，希望購買發行權。

<div align="right">1990 年 2 月</div>

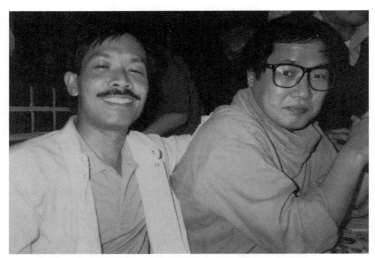

作者與柳町光男合映

柳町光男接受訪問（photo by Freddie Wong）

柳町光男接受訪問（photo by Freddie Wong）

憶電影界的長壽奇葩──新藤兼人

　　影痴之所以為影痴，就是每天都要看一齣或多齣電影。這半年以來，疫情反反覆覆，電影院無法開門做生意，我輩影痴只能在家「幫襯」家庭影院。最近，在家搞了一個私人的「新藤兼人作品回顧展」，緬懷一下這位電影界的長壽大師。

　　自從少年時代戀上電影，就已聽過新藤兼人的名字。沒想到，他的電影陪伴了我們超過半個世紀。新藤導演以《原爆之子》聲名大噪的時候，我還是 3 歲小孩。1952 年，日本戰敗投降不足 10 年，當黑澤明在拍《留芳頌》、成瀨巳喜男拍《稻妻》、溝口健二拍《西鶴一代女》時，新藤兼人卻第一個撲出來拍《原爆之子》，反省戰爭的禍害，這或許因為他是廣島人的關係。那時新藤才 40 歲，沒有人想到他繼續拍戲拍了 60 年。

　　《原爆之子》改編自長田新的原著，以捱了原子彈的廣島為背景。90 年代初，我曾經當過某汽車月刊的老總，經常獲邀去日本試駕新車。去過 2 次廣島，參觀過原爆紀念館（廣島和平紀念資料館），那時還未看過新藤的影片，只看了今村昌平改編井伏鱒二的《黑雨》。數十年過去了，中日戰爭的苦澀和痛苦回憶對許多人來說已經遠去。但看到原爆紀念館裏面收藏的罹難者遺物和各式照片，戰爭和原爆的恐怖景象不禁活現眼前。

　　今次看《原爆之子》，是有感於現實世界中，鄰近地區的戰爭風險迫在眉睫，於是藉此機會，重溫一下當年的歷史。新藤兼人可

能是戰後日本導演當中，最早以人道主義精神來反思戰爭禍害的一位，他比後來拍了《緬甸豎琴》（1956）的市川崑還早了 4、5 年。影片描寫年輕女教師孝子（乙羽信子飾），在日本戰敗後數年，社會開始復甦之際，走訪在廣島倖存下來的幼稚園學生和親友們，編導藉此婉轉地訴說了原爆的遺害，以及戰爭帶來的傷痛。新藤兼人曾經師事溝口健二，他在 1975 更為大師拍攝了紀錄片《電影導演溝口健二的生涯》，獲電影旬報選為是年 10 大日本電影第 1 位。《原爆之子》這齣電影，可說深得溝口大師溫柔婉約的風格。

　　片中孝子探訪已是少女的女學生，如果不是臥病在床，可能已經亭亭玉立。女學生一眼便認出小時候的老師，眼泛淚光地吐出兩句話：「戰爭不是好事情，戰爭很殘酷！」孝子目睹不少因原子彈導致的生離死別和病痛，但日本的草根階層卻默默承受著這些後遺症。其中最令人感動的是孝子家昔日的老工人岩吉，因兒媳於戰爭中死去，自己亦年老病弱兼眼疾，孫兒太郎由孤兒院照顧，不過仍算相依而活。孝子提議帶太郎到瀨戶內海的小島居所代為照顧，但兩爺孫不想分開，這段溫馨而苦澀的感情戲令人動容。影片曾在 1953 年舉行的康城電影節參與競賽。

　　新藤兼人是編劇出身，未當導演之前，曾經為多位著名導演撰寫劇本，例如溝口健二的《女性的勝利》（1946）、吉村公三郎的《安城家的舞會》（1947）和《誘惑》（1948）、木下惠介的《結婚》（1947）等等。他首次執導的《愛妻物語》（1951），也是自編自導。畢其一生，由他編劇的電影和電視劇本竟然多達 230 部，而導演作品也多達 46 部，劇本大多由自己操刀，達到編導合一的最佳境界。

　　新藤兼人的人道主義精神，在 1960 年的《裸之島》有更淋漓

盡致的發揮。由乙羽信子和殿山泰司飾演的一對草根夫婦，和兩個兒子住在瀨戶內海的一個無人小島上，以耕種為業，有時也在岸邊捉魚。由於島上缺乏水源，而氣候乾旱，兩夫婦每天都划船到對岸打水，順便送大兒子上學。日子很艱苦，但他們一家對這塵世以外的寧靜生活，似乎自得其樂，直到哥哥突染惡疾。全片沒有對白，只有背景音樂和偶爾的歌聲，劇情全部以鏡頭交待，比默片更純粹，也更高難度，因為默片一般都有解說字幕（intertitles）。影片獲得 1961 年莫斯科國際電影節的大獎。

新藤兼人的電影，真正進入香港觀眾的視野，要到 60 年代的幾齣時代劇（即古裝片）。能夠拍攝成本相對高昂的古裝片，証明他開始受到製片人的重視。那些年，日本電影大量湧入香港市場。新藤兼人 2 齣古裝「恐怖」片，《鬼婆》（1964）和《藪之中之黑貓》（1968），雖然都有性愛鏡頭，但在香港上映時為了吸引觀眾，竟然分別改了《子日食色性也》和《七夜風流鬼》的片名。2齣影片都有強烈的視覺風格，前者以蘆葦叢、後者以竹林為背景，今次重看，依然感受到新藤導演在攝影、音樂以至在人性刻劃方面的敏銳觸覺，時至今日仍然散發著懾人的魅力。

這次個人私下進行的「回顧展」，我還看了新藤導演在 1972年拍攝的《鐵輪》，說實話，是有點失望。導演以低成本拍攝情色電影，雖然加入日本「能劇」的元素和實驗性，但販賣女性胴體和性愛鏡頭的本意昭然若揭。畢竟，大導演也有創作低潮的時候，有「黑澤天皇」之譽的黑澤明也曾嘗試自殺。

新藤兼人的導演作品，我大概只看了 1/3，除了前面提到的影片，還有《本能》（1966）、《竹山孤旅》（1977）、《絞殺》（1979）、《北齋漫畫》（1981）等等。有機會還想找永井荷風

日記改編而成的《濹東綺譚》（1992），以及再度入選《電影旬報》10 大日本電影第 1 位的《午後之遺書》（1995）來看看。

不過，新藤兼人最令人折服的，是他在 100 歲時完成的反戰電影《戰場上的明信片》（2010）。一個人活到這把年紀，腦袋瓜仍未退化，很不容易。許多大師導演，到了七老八十，就開始老氣橫秋，甚至以今日的我，打倒昨日的我。黑澤明臨老拍的《八月狂想曲》，想為日本軍國主義者脫罪。市川崑在 1985 年重拍彩色版本的《新緬甸豎琴》，控訴日本軍國主義的態度已經沒有之前那麼尖銳。相形之下，新藤兼人這齣遺作，絕對是他的壓卷之作。真料不到 100 歲的老人憶述塵封的悲慘往事，仍然滿腔怒火。60 年後，新藤兼人對戰爭帶來的不幸和痛苦，顯然猶有餘悸。

已經徐娘半老的日本女優大竹忍，演技實在太出色了。丈夫不幸戰死，依俗例與其弟成親，二任丈夫亦復戰死，家翁因勞成疾猝死，家姑又自縊而死。今次重看，對照著導演早年在《原爆之子》的委婉泣訴，更發覺新藤兼人對發動戰爭的人的批判，態度絕不溫溫吞吞，而是不留情面的掌摑。你聽聽遺屬發自心底的嚎叫就知道。古來征戰幾人回？上得戰場，就得聽命運安排。未亡人與戰死丈夫的最大悲哀和遺憾，在於無法互通音訊，而這是日本軍部不人道的郵件審查造成的。大竹忍的演繹方式，既有行屍走肉的一臉漠然，也有撕心裂肺的椎心泣叫。新藤導演在悲情中釋出幽默和諧謔，份外精采！

新藤兼人雖然未能躋身日本影壇有史以來 10 大導演，但「20 大」是毫無懸念的了。46 齣導演作品如果有 1/3 是傑作，也足夠大家去慢慢發掘和細意欣賞。

2020 年 8 月

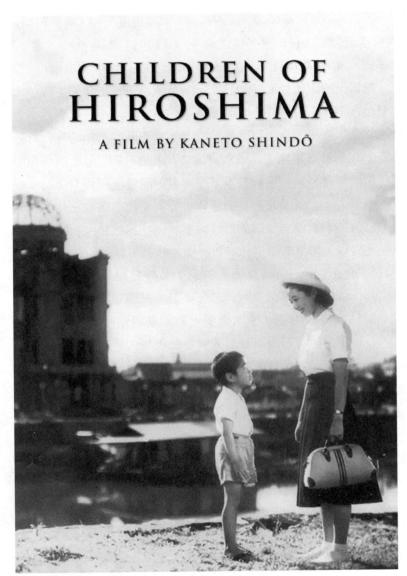

新藤兼人《原爆之子》宣傳海報

新藤兼人《戰場上的明信片》宣傳海報

原一男：強勢介入的紀錄片大師

　　除了動漫電影之外，紀錄片在日本電影中，也一直佔有非常重要的地位。在芸芸紀錄片大師當中，原一男作品不多，但幾乎全都擲地有聲。原一男早在上世紀 70 年代初，就開始拍攝紀錄片，處男作是《再見 CP》（1972），然後是《極私愛慾・戀歌 1974》（1974），2 齣影片都引起頗大迴響。到了 80 年代，或許是理念相近，他跟日本殿堂級導演熊井啟當過助導、副導演或第二組導演，包括《海與毒藥》（1986）、《千利休：本覺坊遺文》（1989）、《式部物語》（1990）和《深河》（1995）等。

　　1945 年 6 月 8 日，原一男於二戰快要結束時，出生於日本的山口縣宇部市。1965 年中學畢業後，到東京就讀於著名的東京綜合寫真專門學校。翌年 9 月便退學，在東京都立光明養護學校擔任助理，與同事武田美由紀合力拍攝身心障礙者的照片。或許是年輕時的這種經歷，原一男後來拍攝的紀錄片，幾乎都離不開醫護、醫院、殘障、疾病、分娩、變性、病危、死亡、喪禮等等，而他的攝影鏡頭亦從來不會在這些情景下退縮。

《再見CP》（1972）

　　原一男的處男作《再見 CP》，是以黑白 16 毫米菲林拍攝。所謂 CP，即英文 cerebral palsy 的縮寫，原一男以腦性麻痺（簡稱腦癱）者為紀錄對象。為了讓觀眾有切身處地的真實感覺，片中

語言障礙者說話時，故意不用字幕作解說。他要求腦癱者「走」到街上，不坐輪椅，在鬧市的街道上爬行，甚至裸著身體。他們全都以原來的樣子出鏡，並且同意在鏡頭前表演。他們又嘗試拿起相機拍照，被攝者同時也是拍攝者。作為弱勢社群，他們很容易會成為被剝削的對象。但導演通過鏡頭要觀眾直視他們的處境和心理狀態，從而引起社會各界接受、關注以至起而幫助這個少數群體。

《極私愛慾・戀歌1974》（1974）

　　1974年，原一男再度拿起攝影機，這次的拍攝對象，是前面提到過的武田美由紀。話說原一男和武田於1969年7月在東京銀座以「不要當我們是傻瓜」為題，展出肢體殘障者的攝影展，在展場認識了正在學習編劇的小林佐智子。這一年，原一男與武田結了婚。1972年，他卻和小林佐智子成立疾走製作室，從這時開始，兩人合作攝製紀錄片，直到今天。

　　1974年拍攝本片時，原一男和武田美由紀已離異，並育有一子。影片令人震驚的是，原一男拍攝的其實是自己的前妻，而且是一點都不簡單的女子。她從事脫衣舞孃工作，而為了想看自己性愛高潮的樣子，竟要求前夫與她一邊做愛一邊拍攝。原一男在影片開頭表示，自己是為了撇清與前妻的關係才進行拍攝的。

　　之前，武田在沖繩與美國黑人大兵發生關係後成孕，卻不介意誕下混血嬰兒。或許因為有過一次分娩經驗，她竟然同意在家「獨自」生產。原一男用鏡頭對準她的下體，旁邊有個女助手拿著咪高風收音，以及約莫2歲的幼兒看著整個分娩過程。雖然原一男事後說，拍攝時因為太緊張，所以忘記了對焦，畫面有點模糊不清，但整個生產過程卻有如個人表演，百分之一百令人震撼。

原一男《極私愛慾・戀歌 1974》宣傳海報

《祭軍魂》（1987）

　　1987年，原一男在蟄伏了十多年之後，以另一齣「強勢介入」的紀錄片《祭軍魂》，再次震動世界影壇。在二次大戰的太平洋戰爭中，珍珠港、硫磺島、沖繩島、塞班島、呂宋島都爆發過慘烈的戰役。《祭軍魂》主要的記錄對象，是二戰倖存的日本皇軍奧崎謙三（1920-2005），他回到日本之後，曾進行一連串的激進行動，包括毆打年邁軍官與同袍，以及暗殺裕仁天皇、企圖行刺首相田中角榮等等。影片由奧崎以媒人身分為一對新人的婚宴致詞展開，交待他本人的犯罪記錄，以至入獄13年的往事。新郎和他都有同一理念，就是基於人道立場對建制的反抗。

　　話說被遣派到新幾內亞的日軍第36團，於日皇宣佈無條件投降3周後，仍有2名低級士兵因犯逃兵罪而被處決。影片紀錄奧崎戰後四處追訪當年同袍，包括軍官、軍醫等，誓要為枉死戰友討回公道。影片到最後，終於揭發枉死士兵被袍澤吃掉的悲慘命運。在原一男的鏡頭下，被攝者與拍攝者不斷角力，奧崎和原一男的鍥而不捨，最終帶出事件的元兇，是早已改名換姓的軍官古清水所下的槍決命令。影片上映時引起的爭論，可說震動日本影壇。

《全身小說家》（1994）

　　《全身小說家》是我認識原一男電影作品的起點，他的其他紀錄片，都是後來才陸續補看的。事實上，香港在 70 年代初期，除了一些獵奇式的動物片或旅遊片，紀錄片是完全沒有市場的。因此，像《再見 CP》、《極私愛慾・戀歌 1974》的黑白紀錄片，根本就沒有發行的渠道。基於對井上光晴的皮毛認識（熊井啟 1970 年導演的《地之群》和黑木和雄 1988 年執導的《明日》，都改編自他的小說），再加上本片獲《電影旬報》選為是年最佳日本影片，我於是找了這齣電影來一看究竟。

　　看畢這齣紀錄片，自覺對井上光晴其人其事，有比較深入的認識。據說導演原一男，對井上光晴的演說魅力非常折服，所以決定為他拍攝紀錄片。原意是想窺探作家與女性的關係，以及探索作家的內心世界。後來井上患上癌症，影片順理成章增補了作家的抗癌過程。但在拍攝過程中，導演發覺井上不停說謊，經常杜撰自己的生平。例如，井上說自己出生於中國旅順，其實他生於福岡縣。他又說自己少年時曾當靈媒，查實並無其事。原一男把井上虛構的一些往事，拍成戲劇情節，加插在紀錄片段中，令影片更引人入勝。

原一男《全身小說家》宣傳海報

《知華的多面相》（2005）

　　《全身小說家》面世之後 10 年，原一男終於拍攝了他的第 1 部劇情片《知華的多面相》，由老搭檔小林佐智子編劇，是原一男到目前為止，唯一的劇情片。影片由四位女演員，桃井薰、吉來多香美、渡邊真起子和金久美子，飾演同一角色，並與吉岡秀隆合演。

《石棉村大訴訟》（2017）

　　完成新作《石棉村大訴訟》的時候，原一男導演已經 72 歲。他以 10 年的時間，記錄一群工人和居民因為石棉公害罹患癌症，與家屬們群起對政府提出訴訟。未看本片之前，我只知道石棉是一種有害物質，但原一男的紀錄片讓我認識到，原來所謂「石棉」，真的是石頭（石棉礦石）裏面的棉質物體，的確讓人大開眼界。

　　或許是地緣政治的關係，原一男的電影，經常提到日本本土以外的近鄰或近親，例如日本籍韓國人，沖繩的琉球人等等。原來當年的日本企業也有在韓國開設石棉工廠，因此不少韓國人亦遭逢此劫。片中提到韓國婦人尹敬任，17 歲便出嫁，丈夫死後，以 58 歲之齡去上小學，自言很喜歡上學，可以學到很多東西，並找回對生活的自信，以至做人的尊嚴。在原一男的紀錄片裏面，經常可以找到這個主題，「知識就是力量」，任何形式的抗爭，都需要知識和科學的理據作後盾。

　　片中的受害人和抗爭者，一直未獲官方公平對待，終於決定直接到日本首相（總理）辦公室遞交請願書，領頭者想強行闖入，當然被擋於官邸門外。後來眾代表獲厚生勞働省官員接見，但官方

只派兩位低級職員虛以委蛇，天天如是，結果折騰了 21 天，仍然不得要領。申訴期間，受害人相繼離世。不過，原一男最終拍攝到當時的厚生勞働相塩崎恭久，親自到受害者之一的松本幸子家中探望，可惜松本已於 3 天前不治去世。在原一男鏡頭下，塩崎大臣在慰問松本家屬的時候，還算表現得謙恭親民，為官僚的政府僱員掙回一點面子。

原一男《石棉村大訴訟》宣傳海報

《令和新選組》（2019）

　　片長 4 小時的《令和新選組》，主要紀錄女裝打扮的東京大學教授安富步，如何爭奪日本的參議會議席。安富步和另外 9 位「素人」，加入演員山本太郎成立的新政黨「令和新選組」，準備競逐參議員的資格。候選人當中有肌肉萎縮症患者，有腦麻痺患者，有曾經企圖自殺的單親媽媽等等，他們各有各的訴求，但都希望為積重難返的社會帶來改變。

　　為了獲得選票，為了爭取選民認同，到東京街頭演說、派傳單，是最低消費。為了拉票，各展所長，各顯神通，不在話下。音樂、舞蹈，也是吸引選民的手段。安富步甚至帶著馬匹，走到東京街頭宣傳政綱。光是東京，並不足夠，安富步是全國各地到處跑。雖然如此，主流媒體亦未必作出報導。

　　在開票前 7 天，安富步在街頭安排上演喪屍舞，靈感來自美國著名藝人米高·積遜的錄像和歌曲《Thriller》。基於自己的童年經歷，米高認為那些不是喪屍，他們只是被偷走了童年的人，長大後變成行屍走肉。所以安富步提醒人們：救救孩子，孩子是未來的社會棟樑，被偷走了童年的小孩，長大後會變成喪屍。安富步最後未能當選議員，但 200 萬張選票，破天荒地將肌肉萎縮和腦麻痺患者兩人送進議事堂。

《水俣曼荼羅》（2020）

大半個世紀以來，水俣病遺害日本。前輩紀錄片大師土本典昭，早於 1971 年就拍攝了黑白紀錄片《水俣病──受害者的世界》。日本九州熊本縣一個叫水俣的地方，突然出現許多怪病，這些因水銀中毒而引起的綜合病徵被稱為水俣病。原一男今次拍攝的紀錄片長達 6 小時，儼然要跟前人一較高下。影片抽絲剝繭地檢視水俣病的今昔，規模和氣魄足以媲美另一紀錄片大師小川紳介的《牧野村千年物語》（1987）。

影片分成 3 個部分，每部長約 2 小時。第 1 部稱為《糾正醫療理論》（Rectify the "medical theory"）攝影團隊伴隨務實的學者，推翻名醫 1977 年的判斷基準。導演利用分割畫面，把官員（被告）和苦主（原告）並置，增加了現場感和「戲劇」張力。

第 2 部稱為《時光流逝》（Passage of Time），導演訪問一些水俣病受害者，回憶當年突然發病的經過。明明在打乒乓球，卻倏地看不到球，臉部和口部肌肉明顯不受控制，說話不清不楚，而且全身麻痺，雙手不受控制。原一男加插了當年的黑白紀錄片，使觀眾意識到，水俣病的受害人，已經被病痛折磨了半個世紀。導演又陪病者探訪少年時曾救他一命的醫生，場面溫馨感人。

第 3 部稱為《苦難之神》（Modaegami），開場是原訟人勝訴，但熊本縣政府決定上訴。這一集可以看到政府官員的頑強，罵不還口，氣定神閒，但眼神卻洩露了他們內心的無奈和心虛。相對於官僚們一張張令人不屑的嘴臉，卻是受害人一張又一張扭曲、抽搐、蒼涼、說話口齒不清的病容。片中日皇和皇后把新鮮魚苗放進水俣的海水，但誰能保證牠們不染上水俣病呢？

2021 年 4 月

分論篇

雜談日本電影

《東京裁判》

　　二次大戰結束後，東西半球都追究這次戰爭的責任。西方有紐倫堡大審，而東半球有遠東國際軍事法庭，即本片的命題所在——東京裁判。前者早由美國導演史丹利・克藍瑪（*Stanley Kramer*）於 1961 年拍成電影《劫後昇平》（*Judgment at Nuremberg*），審的主要是德國納粹戰犯；後者由小林正樹根據資料影片輯成黑白紀錄片，審的是日本戰犯。

　　小林正樹曾於 50 年代後期，根據五味川純平的反戰小說《人間之條件》，拍攝了長達 9 小時 40 分的同名電影（公映時分 1、2 部、3、4 部及完結篇）。小林正樹當時的態度是反戰的、反日本軍國主義的，影片指控了日本關東軍的暴行，並同情被戰火摧殘的中國人和被逼前往中國東北勞役的日本平民。筆者看《東京裁判》的時候，最關心的當然就是小林正樹的態度問題。本片在日本上映時，剛好是在日本文部省篡改教科書而引起中國及東南亞各國不滿的抗議事件之後。現在事件已告平息，但去年日本首相參拜靖國神社又再度引起各受害國家的不滿。現在來看《東京裁判》，當然是別有一番滋味在心頭。

　　無可否認，小林正樹的態度相當客觀公正。從影片結尾，編導引述盟軍統帥麥克阿瑟的話說：「希望世界從此太平，無人再次挑起戰爭（大意）。」小林正樹的態度仍然是反戰的，最低限度他沒有故意刪除「南京大屠殺」的歷史事實。遠東國際軍事法庭在

1948 年 11 月 12 日結束，28 名日本戰犯中有 7 名被判死刑，其餘大部分被判終身監禁（有 2 人在審訊期間死去）。當我看到當年的日本首相東條英機、日本在中國東北的特務頭子土肥原賢二、南京大屠殺的主犯松井石根（曾任華中派遣軍司令官）被判死刑的時候，我並沒有在內心加以詛咒，我只是在祈求：日本人不要重蹈覆轍，致令中日兩國人民生靈塗炭。我也希望身為中華民族的子孫，在認識西城秀樹、中森明菜、山口百惠、澤田研二等日本名字之餘，也不要忘記日本有過東條英機、土肥原賢二、岡村寧次、松井石根等名字。

　　最後要聲明的是：上述論點是根據《東京裁判》的英文版本而論述。至於影片原來的日語旁述，和這次看到的英語旁述，有無重大分別呢？恕筆者未敢妄下斷語。鑑於旁述對紀錄片來說，極為重要，即使是一模一樣的畫面，也會因旁述的不同，而產生截然不同的闡釋。這是不能不特別加以指出的。

<div align="right">1986 年 5 月</div>

小林正樹《東京裁判》宣傳海報

《民暴之女》嬉笑怒罵抗暴

《民暴之女》（1992）
導演、編劇：伊丹十三
演員：宮本信子、大地康雄、村田雄浩、寶田明
製作：伊丹映畫

伊丹十三演而優則導，他是日本任影壇近十多年最重要的喜劇泰斗。處女作《葬禮》已經嶄露頭角，藉喪事反映日本現代社會的人生百態。《查之女》和《蒲公英》都是令人捧腹的幽默喜劇，前者揭露日本社會瞞稅情況的嚴重，後者藉煮麵的訣竅描寫日本人認真的習性。

《民暴之女》鞭撻日本幫會的訛詐勒索行為，令黑社會分子大為震驚。影片拍攝期間，伊丹十三曾遭日本黑社會斬傷入院治療；影片公映時，多家戲院還受到嚴重破壞。

故事描述東京的高級酒店長期受到黑幫滋擾，業務和形象大受影響。總經理小林（寶田明飾）忍無可忍，在員工中挑選出會計部的鈴木（大地康雄飾）和服務部的若杉（村田雄浩飾）作為保安部負責人，專司打擊黑社會在酒店的活動。可惜二人限於經驗和膽色，受制黑幫，後由總裁禮聘「民暴」專家——女律師井上真晝（宮本信子飾）出師，率眾對抗黑道中人，結果黑幫分子盡數落網，酒店亦得以安枕無憂，繼續營業。

　　60、70 年代是日本黑幫影片（Yakuza Films）的全盛時期，東映公司攝製的《沒有仁義的戰爭》片集就叫好叫座。伊丹十三對某些黑幫影片美化日本黑社會的處理極為反感，因此不惜開罪黑幫，也要揭露他們欺詐、勒索、恃強凌弱、擾亂社會安寧的醜惡行為。影片嬉笑怒罵的情節，令人開懷。

　　相對於前作《葬禮》、《查之女》和《蒲公英》，本片顯得特別漫畫化，角色表情動作誇張、滑稽，跟過去的黑色幽默大異其趣。伊丹十三的太太宮本信子這次戲分較少，演出沒有《查之女》和《蒲公英》精采，反而是大地康雄、村田雄浩較搶鏡，至於 60、70 年代年輕英俊的寶田明，飾演總經理亦予人好感。

<div align="right">1994 年 11 月</div>

《海角七號》、《禮儀師》
的國際語言

　　最近看了台灣有史以來最賣座的本土電影《海角七號》，覺得不外如是。當然，作為新導演第一擊，在電影市道低迷的大環境底下，能夠脫穎而出，已屬難能可貴，能夠創下票房奇績，更是可喜可賀。

　　對於台灣觀眾，影片可能具有非凡魅力，甚至非常窩心的細節。但作為一個經常觀看台灣電影的香港影痴，我實在看不出影片有甚麼過人之處，足以令影片成為台片的賣座冠軍[1]。同樣是新導演第一作，我覺得它甚至比不上鍾孟宏的《停車》[2]。前者獲得台灣金馬獎 7 項提名，包括最佳影片和導演獎，如無意外，將會以大熱姿態勝出。《停車》則只獲最佳男配角（戴立忍）和最佳美術設計（趙思豪）兩個次要獎項，但將會與《海角七號》和《九降風》角逐年度台灣傑出電影，希望《停車》能夠收之桑榆吧。《海角七號》在台灣大受追捧，顯然有一定的文化和歷史因素所做成，但一旦離開台灣本土，其受歡迎的程度，恐怕會大折扣。

　　同樣是華人社會，本片在香港上映，票房數字已有頗大差別。上映初期，4 天收入 200 餘萬港元，成績已算不俗，但畢竟沒有口碑支持，再下來放映十多天後，總收只得 300 餘萬，明顯地看出台、港兩地的文化差異和觀眾口味的南轅北轍。至於影片在中國大陸的命運，仍是未知之數。根據「綜藝亞洲」（Variety Asia）月

初的報導，影片原定明年1月由中影集團發行上映，但片中有關台灣日治時期的描寫，以至大量的日語和閩南語，都令影片的審批程序遇到障礙。影片如果未能在中國以至其他亞洲地區引起巨大的迴響，相信跟其缺乏國際性題旨有關。過於狹隘的本土意識，難以引起其他華人地區以至舉世觀眾的共鳴。影片將會代表台灣地區爭逐美國奧斯卡最佳外語片金像獎，但看來勝算不高。

　　反而是代表日本競逐奧斯卡的《禮儀師》，應該可以輕易打入最佳外語片最後5強。該片導演是現年53歲的瀧田洋二郎，80年代拍過1齣瘋狂諷刺喜劇《搶錢家族》（Yen Family），在香港曾創下令人矚目的票房佳績。瀧田早期攝製過大量情色電影（許多日本導演以此磨練技法和爭取製片人信任），《禮儀師》的出現，說明他在電影創作的道路上，已修成正果。

　　《禮儀師》的出現，也說明了製片人眼光的重要。一個以「死人化粧師」為主角的劇本，既不是恐怖片，又不是驚慄片，相信絕大部分製片老板都不感興趣。我們一方面佩服編導的藝高人膽大，另一方面亦很佩服製片人的洞燭先機。以死人和喪禮為主題的電影，本片並不是第1部，80年代，已故的伊丹十三就拍過1齣黑色喜劇《葬禮》[3]。但《禮儀師》並不是喜劇，而是感人至深的社會寫實溫情電影。希望影片將來在香港公映時，發行公司切勿將本片包裝成爆笑喜劇，否則誤導觀眾，甚至自招損失。

　　本片在環球性金融海嘯的低迷氣氛之下，特別有其深刻的現實意義。影片描述原本在交響樂團擔任大提琴手的大悟（本木雅弘飾），因樂隊突然解散而失業。香港人有句老話：「馬死落地行。」一直找不到工作的大悟，偕妻子美香（廣末涼子飾）回到故鄉山形縣。有次在報章上看到「旅途協助工作」的招聘廣告，前往應徵時

意外地立即獲得聘用。再細意打聽之下，大悟才知對方徵聘的是
「死人化粧師」，正在猶疑不決，卻經不起社長（山崎努飾）的「威
逼利誘」，再加上失業多時，心中暗忖：不妨一試。所謂「大丈夫
能屈能伸」，但像大悟這樣由藝術家淪落至死人化粧師，的確是極
端的個案。

　　大悟第一次隨社長「學藝」，就遇到死去多日才被人發現的婆
婆；老人家的遺體已經開始腐爛發臭，要他在社長旁協助和見習，
恐懼感和厭惡感令他嘔吐大作。這委實是可怕的第一次，大悟極不
情願地開始了這份新工作。或者是「騎牛搵馬」的心態使然，大悟
竟然幹這「勾當」幹了一段日子，並開始體認這是一份饒有意義的
工作；或許像社長一樣，可以視之為終生事業。

　　大悟刻意隱瞞新工的性質，不讓美香子知道真相，愛妻情切，
絕對可以理解。美香偶然知悉真情，震驚之餘，不惜下堂求去，也
屬人之常情。當觀眾看到大悟以專業而近乎優雅的動作去美化、淨
化人類的遺體、遺容時，大悟卻因親友的誤解而數度興起辭職的念
頭。連他的好友也鄙夷地跟他說：你怎不找份正經的工作？

　　終於，好友的母親，一個受眾人愛戴的浴場老板娘，也走上了
人生必經的終點站。大悟為好友的母親當禮儀師，大悟的妻子和好
友，第一次親眼目睹作為禮儀師，大悟的工作是如何專業、充滿愛
意和尊嚴。他們都大受感動，觀眾亦然。但影片的精采所在，卻是
結局。為了各位讀者將來觀影的興味，我姑且在這裏賣個關子。

　　瀧田洋二郎最成功的地方是：讓觀眾近距離直視遺體、直視
死亡。只要有愛，遺體並不可怕，死亡亦不可怕。生離死別，是悲
傷的，是淒美的，只要有愛，有正面的人生觀，生離死別，並不可
怕。但本片並不是灰色絕望的悲劇，即使令你感動落淚，它也是樂

觀的、積極的，它令人們的悲哀情緒得以紓緩，得以昇華。

　　《禮儀師》數月來所獲得的獎項，可以充分說明影片雅俗共賞的潛質。繼獲得蒙特里爾電影節最佳電影獎之後，又獲得夏威夷電影節觀眾票選獎，也在相對地保守的金雞百花獎獲得獎項，本片迄今已獲得超過 5 項國際影展獎項。影片以這樣黑色的題材，受到各地觀眾歡迎，皆因編導以國際性的語言，去表達具有宇宙性的人類感情。正如導演瀧田洋二郎說：「死亡是世上每個人都會面對的課題，而大家面對這件事的情感都是很類似的」。如果你忙得沒有時間進電影院，而你只想看一齣日本片，那我誠意推廌你去看《禮儀師》。如果你是配樂大師久石讓或者男主角本木雅弘 [4] 的影迷，那就更不容錯過。

　　在今時今日的香港，觀賞本片尤其具有積極意義。日本人凡事認真對待的處世態度，應該是大多數中國人的學習對象。影片中男主角敬業樂業的精神，在香港社會士氣普遍低落、瀰漫怨天尤人情緒的今天，尤其顯得重要和不可或缺。

<div align="right">2008 年 12 月</div>

瀧田洋二郎《禮儀師》宣傳海報

註釋：

1　荷里活片《鐵達尼號》為台灣有史以來最賣座影片，《海角七號》
　　居次席，力壓吳宇森的《赤壁》和李安的《色，戒》。

2　《停車》在十一月舉行的香港亞洲電影節上，奪得了亞洲最佳新
　　導演獎。

3　*The Funeral*（1984），山崎努和宮本信子主演。伊丹十三於
　　1997年12月20日跳樓自殺身亡。

4　周防正行導演的《五個相撲的少年》（1992），大受香港影迷歡
　　迎。

《那年遇上世之介》

　　過去幾年，東亞地區突然興起了懷舊的青春片熱潮。最先是台灣作家九把刀，把自己的暢銷小說《那些年我們追過的女孩》搬上大銀幕，成績斐然，票房大旺。接下來是韓國導演姜炯徹的《陽光姊妹淘》，以最輕鬆的喜鬧劇手法拍攝極深邃而傷感的題材，我曾經以「這是一齣令人看到傻了眼的南韓文藝片」來形容。今年初，中國大陸影星趙薇首次執導的《致青春》，也是一次不俗的嘗試。如今沖田修一導演的這部《那年遇上世之介》，無疑是這個熱潮中的一個巨浪。

　　這樣說，並不表示沖田修一趕潮流。以青少年或「青春」為題材的影片，是二次大戰後日本電影重要的一環，許多電影大師或著名導演年輕時的作品，或多或少與青春有關。黑澤明早年拍過《我對青春無悔》（1946），小林正樹第 1 部作品是《兒子的青春》（1952），大島渚拍過《青春殘酷物語》（1961），浦山桐郎拍過《青春之門》（1975），長谷川和彥第一齣電影是《青春之殺人者》（1976）等等。分別只在於，《世之介》是懷舊的青春校園片，像《陽光姊妹淘》等影片一樣，敘事的形式是過去、現在兩邊走。

　　影片改編自吉田修一曾獲「柴田錬三郎賞」的原作《橫道世之介》，片長達 160 分鐘，可以看出導演對原著小說的鍾愛。導演的名字沖田修一，跟作家的名字吉田修一只差 1 個字，未知是否因此而有特別的感情作用。節奏舒緩的文藝片，對導演是考驗，對觀

眾也是考驗。160 分鐘的篇幅，幾乎等於 2 齣港產愛情文藝片的長度。還好導演有楊德昌和是枝裕和的珠玉在前，片長 3 小時或以上的文藝片一樣有觀眾，一樣可以很好看。

我沒看過吉田修一的原著，但他早前拿過芥川獎的《惡人》，也是年輕人的愛情故事，被韓裔導演李相日改成電影，成績不俗。我不知道原作《世之介》的敘事風格，但電影那抒情的調子，其實把許多商業計算都拋諸腦後。同樣是以 80 年代青春愛情故事為主題，村上春樹的《挪威的森林》無論怎樣精采，越南導演陳英雄的電影版本可能太多商業考慮，結果令人大失所望。

80 年代至 90 年代初，我因為工作上的需要，經常往訪日本，對於經濟處於戰後黃金時期的日本社會的精神面貌和生活上的細節，有頗深刻的觀察和體會。《世之介》在重現這個年代的日本風貌，可說是一絲不苟，比諸《那些年》和《致青春》在其各自的領域上，後二者在時代細節方面有頗為顯著的失誤。沖田修一也是 70 年代出生的相對年輕的導演，之前只拍過 1、2 齣長片，但他顯然在美術、服飾、髮型、道具的配合方面，下過不少功夫。

影片最成功的有兩方面。其一是在平淡中見雋永，在簡樸中見驚喜。在敘事技巧方面，觀眾在故事的上一刻很難猜到下一刻的發展，這一個鏡頭之後下一個鏡頭會是甚麼。再加上過去、現在的來回穿梭，也就深深地吸引住觀眾的情緒。18 歲剛考進大學的橫道世之介（高良健吾飾），離鄉別井，從長崎搬到尺金寸土的東京。住進狹窄的居所，鄰居有女子探出頭來跟他答訕，然後又問他吃不吃燜牛肉，他覷覷�、支吾以對，結果說：「好哇！」；這時女的又半開玩笑地跟他說：「真的要吃？」這一場戲充份表現出生活中的平淡而又略帶驚喜的滋味，為整齣電影定下了基調。

　　剛開學，課堂上結識了清麗可人的女同學小唯（朝倉亞希飾）。你以為這位是世之介的初戀情人了。但對不起，猜錯了。戲發展了不到半小時，小唯已經跟同系的男同學，也是世之介大學生活中第 1 個認識的朋友倉持一平 （池松壯亮飾），發生了關係並且懷孕。劇情也就跳到他們所生女兒，十多年後又結識了毫無事業基礎的油站職員身上。這一轉折稍嫌突兀，影片後來也沒有交待這個人物的去向，是影片唯一的敗筆。然後，世之介偶然認識了花枝招展的交際花片瀨千春（伊藤步飾），你以為開始忘年姊弟戀了？對不起，又猜錯了。

　　世之介愛情生活中的真命天子，原來是富家女祥子（吉高由里子飾）。世之介在誤打誤撞的情況下，與有司機接送的祥子第 1 次在外面吃飯就引得祥子哈哈大笑。世之介也不是故意的，祥子聽說他的名字是世之介就忍不住大笑，說是色情文學的主角名字。祥子並不是故意的，只是她很容易就大笑起來。世之介憨頭憨腦地，因認錯人而結識的同學加藤雄介（綾野剛飾），是個不喜女性的同性戀者。有次世之介不知就裏，跟著加藤去公園。結果加藤被逼說出自己的性傾向，暗示是來公園交同性朋友。世之介還戇直而帶點天真地問：「你是要向我表白嗎？」

　　影片最成功的另一方面，是男女主角世之介和祥子的性格描寫，以及兩人之間所擦出的火花。坦白說，兩人之間的交往，以及發生的事情，在文學和電影中都司空見慣。但由於這兩個角色的性格非常可愛，於是他們之間淡淡的戀情就特別令人窩心。在性觀念開放的今天，看著這對純情戀人各自的靦腆和矜持，要不認為可笑，要不認為可敬，反正都是可愛的。

　　影片一開首，世之介和同學一平談到接吻的問題，那是絕大多

數少年人的重要話題之一。世之介後來和祥子情愫漸生，有一晚二人在海灘談天說地，世之介守候已久的初吻時機靈光乍現，卻被一批突然摸黑登陸的越南難民破壞了。難民中有手抱嬰兒的婦人不支倒地，祥子不理正蠭湧而至的執法人員而挺身相救並抱走嬰兒。編導藉此道出祥子心地善良的本性。後來，二人終於成功在下雪的晚上初吻，鏡頭從側拍到升起垂直（top shot）俯拍二人在雪地的親熱和雀躍情景，頗為令人動容，相信這晚也是二人畢生難忘的浪漫時刻吧。

　　後來，祥子帶世之介回家見父母。這場戲，也是平淡中見精采。先是世之介畢恭畢敬地坐在有錢人家的西式客廳，客廳一角是一套西方武士盔甲，另一邊是西式打扮、木無表情的女傭人。一個狀似黑社會的中年男人在客廳另一邊打桌球，明顯地是祥子的父親（國村隼飾），正在無聊地打發時間。祥子終於回來了，你以為是攤牌時刻，窮小子被有錢 uncle 鄙視奚落，羞愧得無地自容？你又猜錯了！

　　這場戲很好看，也是上佳的電影教材。如果老套地寫，或老套地拍，這場戲有 5 個人物及其反應都可以很老套：世之介、祥子、父親、母親、女傭人。只是，沖田修一的確是高手，這 5 個人物都擺脫了常見的戲劇窠臼，五個角色都為觀眾帶來驚喜。其中女傭後來再出現時，短短的 1 個鏡頭，就收到畫龍點睛的效果。當然，俗世始終是世俗的，富而驕矜是常態，富而不驕比較罕見。祥子一家的可愛，大概也是萬中無一。

　　影片不乏暖人心窩的笑料和幽默，但結局卻顯然有點傷感。如果祥子沒到法國留學，她和世之介的人生就很可能不一樣。說到底，兩人的結識雖然毫無門戶之見，祥子雙親雖則沒有門當戶對的

堅持，但階級的鴻溝有時也難以踰越。不同的階層，往往有不同的道路要走。世之介有個時期在 5 星酒店當侍應生，第 1 次收到 1000 日元的小費就心中竊喜。那時，他亦配合交際花千春去「撤鵪鶉」、「捉水魚」，掙點外快。影片一開首，世之介乘地鐵的時候，就很在意自己腋下的汗臭味。體臭一般是草根階層的特徵，有錢人家即使有臭狐，也會用香水、古龍水甚至外科手術去解決。

　　細心看，影片其實自始至終都充滿階級的門檻和對比，只是編導用了最隱晦也最細膩的手法去表達。片初世之介遷進東京的蝸居，隔壁只聞鬧鐘響，從來沒見過鄰室住的甚麼人。後來謎底揭曉了，原來是失意兼失戀的攝影師。潦倒藝術家住的地方跟窮學生一樣，世之介的表哥是未成名的作家吧，住的地方也侷促得可憐，兄弟二人還在斗室扭動腰肢聞歌起舞。80、90 年代的東京，無論經濟如何好景，一般草根階層住的就是這種地方。家居的對比，汽車的對比，衣著的對比，食物的對比，簡言之，衣食住行的對比，比比皆是。祥子即使放下富家女的身段，用雙手而不用刀叉吃巨型三明治，其實也改變不了她出身豪門的事實。電影看起來貌似鬆散，但導演拍出來的篇幅，卻幾乎是場場戲肉，令人有細閱原著的衝動。

<div align="right">2013 年 8 月</div>

沖田修一《那年遇上世之介》宣傳海報

《東京夜空最深藍》——
現世人的搖晃和混沌

　　不久之前，剛在一本文學雜誌寫了一篇〈淺談近期日本電影的魔力〉，談了 6 齣日本新片，包括《乒乓情人夢》、《愚行錄》、《第三度殺人》、《解憂雜貨店》等等，當中有愛情喜劇，有推理電影，也有感人的文藝片。話音未落，最近又看了石井裕也導演的《東京夜空最深藍》。

　　石井裕也好幾年前的《字裏人間》深得我心，看了又看。影片描述編纂字典任務的艱巨，也帶出了純樸的男女愛情。我更佩服的是出品人和監製的眼光，要是在香港，「編字典？咁悶，唔該死開啦！」。又例如《禮儀師的奏鳴曲》，「主角係死人化粧師？唉，邊有人嚟睇！」

　　石井裕也的前作《患難家族》，說的是一個家庭成員的絕症故事。60 歲的母親玲子（原田美枝子飾）被確診患了腦腫瘤，醫生估計最多只能多活 7 天。父親不知所措，長子浩介（妻夫木聰飾）四出奔走尋走仁醫，希望母親有存活的可能。次子俊平（池松壯亮飾）也盡力幫忙。期間兄弟二人發現父母原來欠下巨債，事情就更不是那麼容易處理……。日本電影近年頗多絕症題材，但我看過的都充滿感染力，令人反思生命與死亡，「活著」和親情等等比較嚴肅的人生課題。

　　新作《東京夜空最深藍》，死亡同樣是影片的主題。女主角美

香（石橋靜河飾）在醫院當護士，幾乎每天都見證著死亡。男主角慎二（池松壯亮飾）在建築工地當散工：左眼失去視力，似乎只能看到花花世界的一半。劇本改編自日本暢銷詩歌集、最果夕日所作的《夜空總有最大密集的藍色》。

能夠如實反映社會現況和大眾思想及心態的文學及電影，都稱得上是好作品。本片無疑是另一齣「死亡低調」的日本電影，在社會主義教條框框下的用語，就是揭發人性的軟弱，暴露社會的陰暗面。日本近年災難性的議題頗多：核輻射洩漏、地震、經濟衰退、人口高齡化⋯⋯影片都有提及。

一對自認怪胎的男女的相識相戀，不知是同病相憐，還是命中註定？美香的亡母是否自殺？對她來說是一個謎團。慎二的地盤工友（松田龍平飾），在工地猝死。另一年紀較大的工友，出賣勞力多年，健康急劇惡化，但仍然對愛情有所憧憬，因為實在太孤獨。

慎二看書看得多了，總想跟別人分享，工友們都覺得他老是喋喋不休。借書給慎二看的獨居老人為了省錢，酷熱天氣下不肯開冷氣，結果中暑而死。從菲律賓過來打工的外勞，最終也嚷著要離去。壞事、悲劇接二連三的發生，任誰都承受不了。

有別於前述二作的淡定風格，本片以比較脫跳的鏡頭和躍動的剪接，有點實驗電影的放任味道。導演利用了頗為顛動的手搖攝影，聲音突然抽離等等技巧，在在營造和襯托了外在世界和內心深處的搖晃和不穩定的渾沌狀態。最近一連看了 7 部日本電影，不是甚麼資金龐大的製作，但水準都是那麼穩定，都是那麼言之有物，似乎為香港的本土電影，指出了可行的方向和出路。

2018 年 1 月

石井裕也《東京夜空最深藍》宣傳海報

《紅花坂上的海》

溫馨寫實的愛情動畫

日本的動漫是非常龐大的產業，數量和質量都不比美國遜色，只是整體而言，欠缺了後者蜚聲國際的知名度。當中高畑勳、手塚治虫、宮崎駿、藤子不二雄是我最喜歡的作者，而宮崎駿更是世界級的動畫大師。現在宮崎吾朗子承父業，走的卻是高畑勳名作《再見螢火蟲》的溫馨寫實路線。看慣宮崎駿《風之谷》、《千與千尋》與《哈爾移動城堡》的天馬行空的觀眾，或許對這齣宮崎駿編劇的動畫片感到若有所失。動畫片而以寫實手法出之，其實是藝高人膽大的表現。

本片的劇情非常簡單，上個世紀 60 年代，日本戰敗復甦，正準備籌辦東京奧運會，以增強國民士氣，並重新展示國力。中學女生松崎海的父親是海員，一次行船後失去蹤影。松崎海每天在山坡上升起訊號旗，希望父親有天可以回家。校園中，女生松崎海與男同學情愫漸生，但沒多久，便出現二人可能是兄妹的疑雲。同一時間，校方決定拆卸古色古香的拉丁樓。那裏是學校中各式學會和學生會的大本營，同學們因此大力反對。影片有何亮點，容後再敘。

謳歌無敵的青春歲月

　　當電影導演大概不是甚麼令人羨慕的職業，放眼全世界，知名導演當中，「父是英雄兒好漢」的例子，可說絕無僅有。法國的積葵‧貝加（Jacques Becker）有子尚‧貝加（Jean Becker），算是一例。據說宮崎駿起初反對兒子繼承衣缽，但從事建築設計工作的宮崎吾朗，即使無心插柳、半途出家，卻有紮實的美學和繪畫根底作後盾。觀乎其處男作《地海傳說》和本片，宮崎吾朗要克紹箕裘，亦非絕無可能。畢竟，大師的衣缽不易承傳，宮崎吾朗有心接受挑戰，青春是最大的本錢。

　　正如片中的校董德丸理事長聽到同學們逃學，連說「青春真好！」，戰亂中成長的一代，特別嚮往青春的歲月。編導除懷緬60 年代初的日本，也藉拉丁樓的拆卸風波，進一步抒發懷舊的情緒，以及謳歌青春的無敵。人生其實每個階段都會有挫折、失落和遺憾，但只有青春的日子最刻骨銘心。宮崎父子堅持用手繪動畫創作，某程度上也是懷舊和對美好事物的堅持。看本片要留意畫面背景，那豐富多采的質感和時代細節的鋪陳，其精妙之處本身已是美術上的一大成就。

<div align="right">2012 年 1 月</div>

《漫長的告別》——
美好的回憶，就是可貴

　　《漫長的告別》（*A Long Goodbye*），並不是雷蒙‧錢德勒（Raymond Chandler）原著小說（*The Long Goodbye*）的電影版，而是改編自日本作家中島京子的同名小說。

　　曾經當過中學校長的父親東昇平（山崎努飾），近年開始出現老人痴呆的症狀。妻子曜子（松原智惠子飾）深愛著丈夫，對他不離不棄。但亦恐怕自己獨力難以照顧丈夫，所以通知已遷居美國的長女麻里（竹內結子飾），以及正試圖創業的次女芙美（蒼井優飾）回家探望。

　　麻里因為丈夫從事研究工作，和兒子崇一起移居美國，由於自身外語能力不足，難以適應異地生活，與丈夫、兒子關係亦漸漸出現裂痕。芙美自幼知道父親希望她從事教育工作，但無奈她的志向在於烹調美食，為了開展餐廳事業而勞勞碌碌，在愛情道路上亦一波三折。

　　或許日本社會的高齡化現象一直沒有舒緩，日本電影近年頗多描寫老人痴呆或老人（以及家庭成員）如何面對死亡的作品。記憶中，著名作家井上靖自傳式的《我的母親手記》，就曾經由原田真人改編成電影，並由樹木希林和役所廣司主演。2、3年前，石井裕也導演的《患難家族》，也是這種老人或絕症題材，在生與死、老與病之間，幾代人都得面對親人受病魔折磨或離世的傷痛。

　　無可否認，有關老人痴呆的文學和電影作品，愈來愈多。差不多半個世紀之前，日本著名作家有吉佐和子，在 1972 年出版了長篇小說《恍惚的人》，以痴呆老人茂造為主要角色，小說一紙風行，翌年即被資深導演豐田四郎拍成同名電影。後來柯俊雄自導自演的台灣電影《我的爺爺》，以至許鞍華導演的《女人四十》，靈感都來自《恍惚的人》。

　　半個世紀之後，「老人痴呆症」這個名詞，被認為多少有點歧視或侮辱成份，社會上逐漸改稱這種病症為腦退化症，艾茲海默病（Alzheimer's disease），或認知障礙症，其實主要病徵都是大同小異的。

　　相對於電影《恍惚的人》，《漫長的告別》有一個極具說服力的演員山崎努演出老人的角色。山崎努已經 80 多歲，而在《恍惚的人》中演繹痴呆老人茂造的森繁久彌，當時不過 60 歲，撇開演技不談，山崎努的造型和身體語言已佔盡上風。不過，《恍惚的人》的原著和劇本（編劇松山善三）始終優於《漫長的告別》，完成後的電影亦只能說是各自各精彩。

　　對上一次看山崎努的演出，是瀧田洋二郎導演的《禮儀師》。然後，就一下子想起黑澤明在 60 年代拍攝的《天國與地獄》，年輕的山崎努演綁匪竹內銀次郎，令人印象非常深刻。

　　一晃眼，山崎努亦已垂垂老矣，令我輩影迷不禁感慨美好時光的飛逝。我相信，導演中野量太也有同感吧。人始終會老去，而最可寶貴的，就是美好的回憶，這些，可說至死不渝。

2019 年 8 月

《草食男之桃花期》

愛情、肉慾與權力的互動

　　看本片令我想起山田洋次執導的《男人之苦》片集，渥美清逝世後這個超齡宅男寅次郎已成絕響。30 歲的宅男藤本（森山未來飾）沒有渥美清那麼其貌不揚，只是性格內向，思想較為單純而已。但寅次郎有一顆赤子之心，對心儀的女性是發乎情止乎禮，癩蝦蟆不敢吃天鵝肉，雖然充滿喜劇感和人情味，山田洋次和寅次郎那一套已經過時了。藤本有正常男人的性衝動，30 歲仍是處男會被人笑到面黃，再不行動很容易變成寅次郎的《男人四十戀居居》。

　　戲院觀眾都變成偷窺者，就看這個「騰雞」處男怎樣跟美雪（長澤正美飾）上床。還好導演大根仁沒有加油添醋把本片拍成低俗的三級片，宅男要失身，這個具有強烈性意味的題材，竟被編導拍成四平八穩的浪漫愛情喜劇，漫畫化之餘帶有濃厚的時代氣息，那是電腦網絡、手機、短訊和 Twitter 的年代。一心要看男女主角翻雲覆雨的觀眾會感到失望，一心想開懷大笑的漫畫迷恐怕也會失望。大根仁這部劇場版《草食男之桃花期》，其實深刻地反思了愛情、肉慾以至權力的關係。

對宅男的當頭棒喝

　　影片改編自久保美津郎的超人氣漫畫,明顯地針對 80 後、90 後的電腦新世代。未知是否由於整天面對「四芒」:桌面電腦、電視、手提電腦和手機芒(屏幕),因而長期缺乏與人溝通的機會和技巧,到了適婚年齡,宅男和剩女特別多。影片毫無疑問是以宅男為對象的 fantasy,是宅男症候群的解藥,同時也是一帖可口的瀉藥。編導大剌剌地把戲院銀幕變成唱卡拉 OK 的屏幕,歌曲本身固然襯托主角的心境,而片中 33 歲的剩女麻生久美子喜歡獨自唱 K,同樣有宅男症候群。

　　宅男在青春期或桃花期發洩性慾的方式,就像片中的藤本,大多是閉門造車,當然也有借助電腦屏幕的。雜誌社長因為人生經驗豐富,再加上是一社之長,權力在握,片初一場誇張而又搞笑的辦公室鬧劇,說明社長濫情和縱慾的本性。藤本心儀的女神美雪,原來已有親密男友,而且事業有成,有型有款,於是又挑起宅男的自卑感。即使美雪最後選擇了藤本,但藤本的而且確沒有太多值得自己或對方引而為傲的優點。我覺得這其實是編導對宅男的當頭棒喝。

<div align="right">2013 年 3 月</div>

談黑澤清和《間諜之妻》

　　不經不覺，看黑澤清的電影已經看了 20 多年。最早的 1 齣應該是役所廣司主演的驚慄片《X 聖治》（1997），當時憑著役所廣司的名氣，以及血腥、暴力、懸疑等商業元素，影片得以在香港公映，也為黑澤清打響名堂。

　　1999 年，黑澤清被香港國際電影節選為「焦點導演」，放映了他的新作如《蜘蛛之瞳》（1998）、《蛇之道》（1998）、《人間合格》（1998）、《他來自地獄》（1992）等等。這時，他已經被冠以「恐怖片大師」的稱號。

　　在我個人而言，「恐怖片」並不是我的那杯茶。故此，並沒有專門去國際電影節「朝聖」。不過，黑澤清在 2001 年完成的恐怖片《回路》，的確相當恐怖，我當年在康城電影節領教過。這些年來，《回路》據說被不少網民認為是 1 部不敢再看第 2 次的電影。

　　黑澤清早期拍攝的恐怖片，或許可以等同於荷里活的 B 級片，低成本、二線演員，希望以小博大。例如《蛇之道》，「是黑澤清緊貼著《X 聖治》後推出的電影，雖然先在影院放映，但原意是拍給錄影帶市場的。說起來，黑澤清多部作品皆直接推出錄影帶市場，說明他的票房紀錄欠佳，也無海外市場。……一如黑澤清前作，內容不離槍戰、殺戮、綁架、背叛等，亦極盡暴力之能事，情節神秘莫測，九轉十三彎。」1 。

　　黑澤清算是多產的導演，光是 1997 和 1998 年便總共有 8 齣

電影面世。喜歡他的電影的觀眾，自然是樂此不疲。我個人並不是他的粉絲，只看了他口碑最好的幾部，但不排除以後會再挑幾部來欣賞。在《間諜之妻》之前，我最喜歡的黑澤清作品，是在康城電影節獲得「某種觀點」（Un Certain Regard）評審團獎的《東京奏鳴曲》（*Tokyo Sonata*, 2008）。猶記 80、90 年代，筆者總算領略過日本經濟騰飛後東京的極度繁華，20 年後竟然在黑澤清的電影裏面看到東京首都圈在經濟泡沫爆破後的蕭條景象，失業大軍處處，不禁使人感慨萬千。一曲有板有眼的城市哀歌，居然出自「恐怖片大師」之手，著實令人感到意外。

　　黑澤清的電影能夠在香港公映的不算多，大多是在電影節的場合，例如 2016 年的《怪鄰居》在國際電影節放映後，再易名《鄰家怪嚇》在港上映。今次《間諜之妻》在威尼斯電影節奪得最佳導演銀熊獎，也就順理成章得以在國際電影節亮相後再排期公映。

　　影片以上世紀太平洋戰爭的神戶港為背景，福原優作（高橋一生飾）是思想開放、崇尚自由主義的中產商人，與愛妻聰子（蒼井優飾）過著優哉悠哉的日子，休閒時更喜歡拍攝 16 毫米電影自娛。自命為世界公民的優作，有次因為業務上的需要，特地去滿州國（中國東北）跑一趟，卻偶然發現關東軍在那邊以中國老百姓為試驗對象，研製生化武器。明眼人一看，都知道影片說的是二戰歷史上臭名昭彰的日軍「731」細菌部隊。

　　優作在滿州國看到的駭人景象令他極為震撼，不惜冒險把有關機密資料和牽涉其中的女護士草壁弘子帶回神戶，準備在人証、物証俱在的情況下向美國當局告密。愛妻聰子初時以為丈夫有甚麼曖昧的婚外情要隱瞞，後來得悉其中秘密，也以身為「間諜之妻」為榮。但優作並不同意自己是間諜，因為間諜一般是為了金錢上的報

酬，而他是為了公義。

如果把本片視作間諜片，黑澤清明顯不是「緊張大師」希治閣，影片並不特別緊張、刺激、懸疑。如果把本片視作大時代愛情片，黑澤清也不是佛烈・仙尼曼[2]，影片沒有令人刻骨銘心的愛恨交纏。《間諜之妻》即使也有描寫福原優作、太太聰子和青梅竹馬的憲兵隊長津深泰治（東出昌大飾）之間的恩怨愛恨，但只是聊備一格，輕輕帶過，沒有營造出足夠感人的劇力。

但本片能夠獲得威尼斯影展銀熊獎，在日本本土亦獲得《電影旬報》2020 年度最佳影片、最佳編劇等獎項，一定有其過人之處。個人認為，這是跟片中的「電影」情節和「電影」情懷有關。除了前面提到福原與聰子拍 home movie 自娛之外，片中也有對白提到「溝口導演的新作一定非常矚目」。這裏指的溝口，當然是日本的殿堂大師溝口健二[3]。其後，福原從滿州國回來，當中的秘密証據，也包括用 16 毫米攝影機拍下的菲林。

但最令資深影迷眼前一亮的，是福原夫婦二人去電影院看山中貞雄[4]的有聲片《河內山宗俊》，正片之前循例加映政府新聞片，描述日本皇軍向法屬印支半島、越南頭頓（Cap Saint Jacques）等地推進，「以維持南中國海的和平穩定云云」。我認為黑澤清不選播其他導演例如溝口健二或小津安二郎的電影，內裏大有玄機。

山中貞雄跟小津安二郎、成瀨巳喜男等導演是同輩，他和小津都曾經參與中日戰爭或太平洋戰爭。但他沒有小津那麼幸運，1937年被徵召入伍，正正是從本片的故事背景神戶港出發，被派遣到滿州國，然後轉戰中國各地（包括進攻南京）。翌年 9 月，山中貞雄因赤痢病歿於河南省開封市的日軍野戰醫院，卒年只得 28 歲。

山中貞雄當時是專拍時代劇（即古裝片）的著名導演，留存後

世的電影作品，只得《丹下左膳餘話‧百萬両之壺》（1935）、《河內山宗俊》（1936）和《人情紙風船》（1937）3 部，其他作品後來都在戰火中煙沒。根據資料顯示，他從 1932 年起，幾乎每年都有電影作品入選日本《電影旬報》的年度 10 大，直到 1937 年的遺作《人情紙風船》為止。

　　去年是新冠病毒全球肆虐的一年，疫情迄今仍未全面受控，黑澤清竟然以電影《間諜之妻》，重提當年日本關東軍試圖發動細菌戰的往事，個人認為頗有借古諷今的況味。當自稱愛國者的軍官，認為喝外國威士忌、穿洋裝、跟外國人合作做生意、駕勞斯萊斯汽車、拍家庭電影，都是靡爛的、不愛國、不忠誠的行為表現，我們就知道，這世界又要面對戰爭和暴力革命了。如果我是電影中的福原，一定會詰問：「我不過是喜歡電影藝術的中產商人，為甚麼竟然要面對這些痛苦經歷？」黑澤清對發動戰爭的瘟神大張撻伐，同時也為影壇先輩山中貞雄叫屈，態度是非常明顯的。

<div align="right">2021 年 6 月</div>

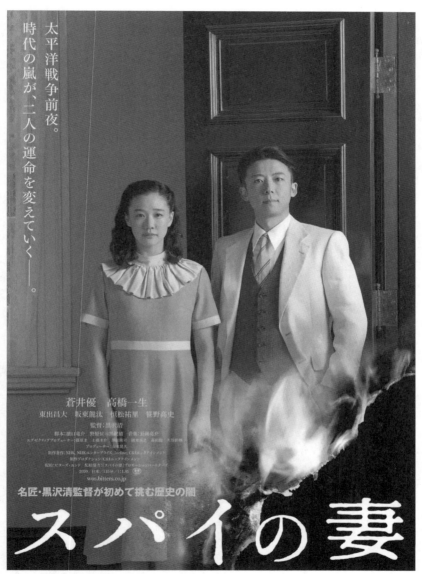

黑澤清《間諜之妻》宣傳海報

註釋

1. 第 23 屆香港國際電影節場刊第 84 頁，暉俊創三（Teruoka Sozo）。

2. Fred Zinnemann（1907-1997），荷里活大導演，生於奧匈帝國，在維也納大學修讀法律，其後負笈美國研習電影。早年已佳作紛陳，《還我自由》（*The Seventh Cross,* 1944）、《劫後孤鴻》（*The Search,* 1948）、《海角亡魂》（*Act of Violence,* 1948）、《初戀》（*Teresa,* 1951）、《紅粉忠魂未了情》（*From Here to Eternity,* 1953），題材全都與二次大戰或德國納粹有關。

3. 溝口健二從默片時期的 1926 年開始，就經常有電影作品入選《電影旬報》10 大之列，比較著名的有 1929 年的《都會交響樂》，1936 年的《祇園姊妹》和《浪華悲歌》，1937 年的《愛怨峽》，1939 年的《殘菊物語》等等。

4. 80 年代初，香港國際電影節已經放映過山中貞雄碩果僅存的三齣電影。2016 年，電影節向原節子致敬的時候，再度選映了《河內山宗俊》。

談濱口龍介的Drive My Car

　　大概三年多前，在書店看到村上春樹的小說集《沒有女人的男人們》。掀開書頁時，看到一輛紳寶 SAAB 900 開篷車的圖像，以及其中一篇小說的名字《Drive My Car》，於是立時被吸引。像倒帶一樣，回憶陡地返 回 30 年前，因為頂著《超級汽車》老總的銜頭，獲 Swedish Motor 的邀請，前去瑞典和挪威試駕紳寶的最新車系。

　　未去瑞典試車之前，SAAB 900 開篷車已經是香港中產階層，尤其是較為年輕的行政人員，最鍾愛的汽車型號。村上春樹這篇小說，引起我很大的共鳴，主要並不在於故事情節，而是一個車迷對另外一個相信也是車迷筆下描述的對駕駛態度、對汽車鍾愛的認同。

　　「Drive My Car」（開我的車）這個名字也有種耐人尋味的指涉。愛車之人，一般視自己深愛的座駕為妻子、愛人，輕易不會借給別人去駕駛，即使是自己最要好的朋友。能夠讓你去「drive my car」，一定對你的駕駛技術有高度信任，或對你有極大好感。小說裏面的男主角家福是一位舞台劇演員兼導演，他的太太讓別的男人「睡」了，他心底裏大概也有心愛的汽車讓別人「駕」了的苦澀和惆悵。當然，說到內心的難受，「愛駒」受到傷害，無論如何不能與太太紅杏出牆相比。

　　〈Drive My Car〉不像《挪威的森林》，它只是一個短篇小

說，理論上沒有可能拍成一部 90 分鐘或 2 小時長的劇情片。影片在康城電影節獲獎的消息傳出之後，我看看資料，濱口龍介的新片，竟然片長 3 小時，我有點傻了眼，這小說可以拍到 3 小時長的電影？影片上映時，我一直沒空去看，直到政府宣佈所有戲院因疫情又要關閉 2 週，我才匆匆在最後 1 天入場觀看。

不得不承認，*Drive My Car* 在康城獲最佳編劇獎，以及國際影評人聯盟獎，是實至名歸。看完電影，我回家拎出村上的小說再看一遍，原來濱口龍介不但改編了小說〈Drive My Car〉，還加進了村上另外兩個短篇〈雪哈拉莎德〉和〈木野〉的一些情節，並大幅擴充了契訶夫的名劇《凡尼亞舅舅》的排戲和演出過程。

這不得不令我想起，多年前越南導演陳英雄改編村上春樹的《挪威的森林》。村上春樹這本小說之所以深受各國讀者歡迎，書中的文學元素，是它得以躋身文學殿堂的原因之一。但陳英雄的影片，卻把小說中的文學指涉刪得一乾二淨。《挪威的森林》提到許多現代文學中膾炙人口的名字，例如費滋傑羅的《大亨小傳》，沙林傑的《麥田捕手》等等。陳英雄把狄更斯、拉辛、大江健三郎、太宰治等文學元素通通拿掉，影片中的年輕人立時被矮化，像那個雅好文學的情場浪子永澤，便降格為只懂抽煙喝酒、亂搞男女關係的相對膚淺的一代。

由文學名著改編的電影，一般都牽涉是否忠實於原著的問題。電影導演是否忠於原著，某程度亦反映出他對原著喜愛和認同的程度。如前所述，《挪威的森林》肯定不算忠於原著，改編的成績並不理想。至於 *Drive My Car*，則是一次很聰明、也很成功的改編，因為濱口龍介糅合了村上春樹其他小說的素材，至於是否忠於原著？已經無關宏旨。

　　〈Drive My Car〉（小說）中，男主角家福和年輕女司機美沙紀之間的情節和心理描寫，編導大致上都抓住了。小說中的黃色開篷車被換成紅色，我認為是很好的改動。因著工作的關係，我以前經常去日本試車，每每留意到馬路上的汽車，不是黑色便是白色，或者是銀灰色等樸素雅淡的顏色。我曾經以此詢問日本車廠的人員和一些相熟的日本朋友，他們的答案都非常接近：日本人比較喜歡雅淡顏色的汽車，是因為看起來比較乾淨，而且日本人一般比較低調，所以很少選擇紅、橙、黃、綠等搶眼的顏色。電影中的紅色開篷車，在畫面上非常突出，和男主角家福的沉實、內斂形成強烈的對比。

　　改編名著的另一個重大課題是選角，最近許鞍華改編張愛玲的《第一爐香》，最為人詬病的就是選角不當，無論男主角彭于晏，抑或女主角馬思純，都難以切合讀者／觀眾對小說角色的想像。濱口龍介在這方面，顯然經得起考驗和驗証。至少對我來說，西島秀俊演家福，三浦透子演美沙紀，都非常具有說服力，尤其是後者，活脫脫就是我想像中的渡利美沙紀。其他如演家福太太的霧島麗香，演其「秘密」情人高槻的岡田將生，以至一眾演《凡尼亞舅舅》的「演員」，都有不俗的表現。

　　小說〈Drive My Car〉原來的角色設定，是家福的太太得了癌症而不治，在電影中則是在家猝死，而導演在這裏留白，沒有作出詳細交代。影片一開首，就是家福和太太進行房事。兩人一邊做愛，太太就一邊口述一些情色故事助興，完事之後，再由男的重述細節，由女的寫成電視劇本。片中有關八目鰻的情色故事，就來自村上春樹的另一小說〈雪哈拉莎德〉。愛妻生前的電視節目大受歡迎，但家福的戲劇生涯相對沒有那麼成功。

　　在小說〈Drive My Car〉中，介紹美沙紀給家福當司機的是汽車保養廠的經理大場先生，但電影則改為廣島戲劇節的韓裔編劇，由此而引出他和韓裔啞女太太（朴有林）背後的感人關係。家福排演的契訶夫名劇《凡尼亞舅舅》，可說別開生面而又極具野心，角色的唸白，包括俄語、日語、華語、韓語甚至聾啞人士的手語，演出包攬了來自亞洲各地的演員，發揮了文本互涉的巨大魔力。一齣以演出舞台劇為主軸的 3 小時長的電影，能夠這樣深深地吸引著觀眾，濱口龍介的導演功力可謂非同凡響。

　　濱口龍介描述家福和美沙紀的「主僕關係」，以至交代年紀輕輕的美沙紀，何以有這樣出色的駕駛技術和正確的駕駛態度，從而帶出她不幸的童年以至和亡母的糾結關係。片末家福陪美沙紀去北海道上十二瀧町的老家，對美沙紀來說無疑是一次救贖，釐清了她「害死」母親的罪疚感。同時，這也是家福對不忠的妻子在懷念、懷疑、懷恨的複雜情緒的一次自我救贖，得以和亡妻以至陰暗「自我」的一次大和解。

　　最後，《凡尼亞舅舅》上演，濱口龍介借飾演索尼雅的啞女演員的手語，向飾演凡尼亞舅舅的家福道出：「我們要繼續活下去，要為別人工作直到老年，帶著笑容回憶今天的不幸，最後獲得休息。」救贖和療癒，以及愛心和寬容，在疫症橫行的年代，是繼續生存的必要條件。影片完結前，我們看到美沙紀獨自開著那輛紅色開篷車，臉上流露出愉悅的神情。

<div align="right">2022 年 2 月</div>

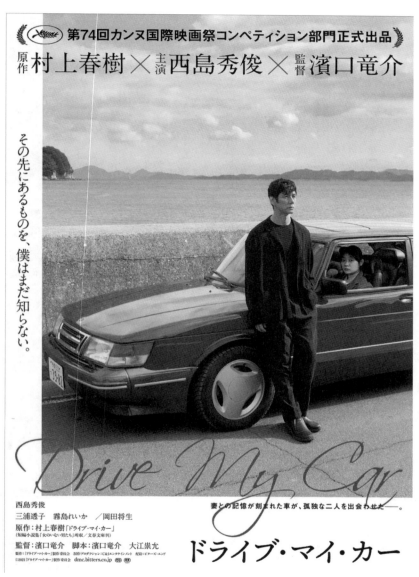

濱口龍介 Drive My Car 宣傳海報

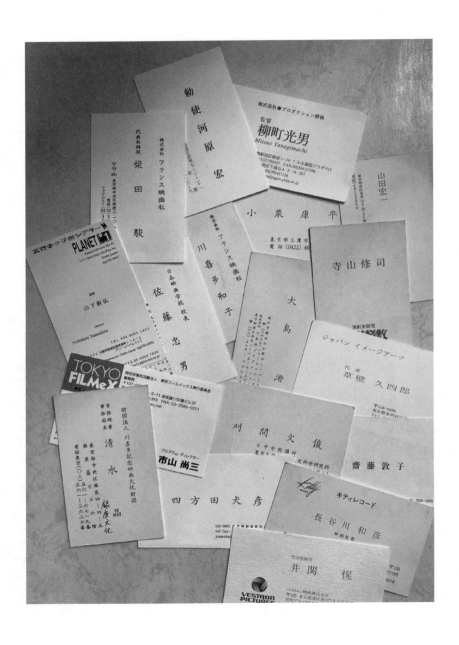

後記

　　我有一段頗長的時間，是電影節目的策展人，因此，無論是感情或理智兩方面，都必定盡量推介個人喜歡和欣賞的電影。我喜愛的日本電影和日本導演多不勝數，但遺憾的是，不一定有時間和精力去撰寫推薦或評論的文字。

　　比如，我最喜愛的一些日本電影，森田芳光的《其後》，小林正樹的《切腹》，山本薩夫的《白色巨塔》，勅使河原宏的《砂丘之女》等等，我都沒有寫過片言隻字。近年看成瀬巳喜男的電影看多了，越看就越想看，但已經缺乏執筆為文的衝動，只是想找機會多看幾部大師的作品。

　　90年代初，我有2、3年是香港藝術中心的電影節目經理，平均每個月都要推出2個大型的電影節目。在這2年多裏面，我負責策展的電影節目，光是日本導演的回顧展或特備節目，就包括小津安二郎、木下惠介、北野武、勅使河原宏、手塚治虫等。由於當時我手頭上的工作相當繁重，節目場刊的內容介紹，我不得不情商香港「首席」日本電影專家舒明兄幫忙撰寫。

　　喜歡看電影不一定有機會見到自己心儀的導演或明星。我很慶幸在過去的日子，可以在不同的場合，親睹或接待或訪問過許多日本導演和演員，當中包括黑澤明、大島渚、寺山修司、小栗康平、柳町光男、勅使河原宏、山田洋次、長谷川和彦、林海象、山下敦弘、原一男、仲代達矢、島田陽子、吉行和子、桃井薰等。

　　此外，我在香港國際電影節工作期間，認識了不少日本影壇的前輩，或影評界的一時俊彥，包括清水晶、川喜多可詩子、柴田駿、川喜多和子、黑須清皓、池島章、古賀正喜、井關惺、野上照代、梅林茂、市山尚三、定井勇二、山田宏一、刈間文俊、四方田犬彥、齋藤敦子等，甚至曾經先後和日本著名影評人佐藤忠男、草壁久四郎、齊藤博昭等一起做影展評審。我實在感到非常幸運。他們之中有的已經離世，如清水晶、川喜多夫人、川喜多和子、柴田駿、草壁久四郎等幾位，但和他們交往的情景卻恍如昨日，只能在此寄以思念之情。

　　在世界各地的眾多電影製作當中，日本電影以至電視劇集，在我心目中的地位仍然牢不可破。想看的影片實在太多，看的意欲高漲，但寫的動力卻嫌不足。希望本書出版之後，日本新舊電影傑作也看多了，可以重新累積寫作的興趣和衝動，成為我將來撰寫和出版另一本《日本電影筆記》的誘因。

黃國兆

2022 年 10 月 10 日

文章發表記錄

淺談日本電影節的導演及其作品
刊《南北極》第 52、53 期，1974 年 9 月 16 日、10 月 16 日

談日本電影節的三部影片
刊《南北極》第 69 期，1976 年 2 月 16 日

日本電影之近況
刊《中外影畫》第 38 期，1983 年 4 月

談國際電影節的幾齣日本電影
刊《南北極》第 179 期，1985 年 4 月 16 日

日本影片捲土重來？
刊《洋紫荊》創刊號，1984 年 5 月 15 日

推介舒明著述之《日本電影縱橫談》
刊《城市文藝》總第 82 期，2016 年 4 月 20 日

淺談近期日本電影的魔力
刊《城市文藝》總第 92 期，2017 年 12 月 20 日

簡介大島渚及《儀式》
刊《南北極》第 59 期，1975 年 4 月 16 日

談大島渚的《儀式》
刊《青萍果周刊》第 9、10 期，1975 年 4 月 21、28 日

我自己的日本和日本人——大島渚訪談（譯）
刊《青萍果周刊》第 6 期，1975 年 3 月 31 日

巴黎影訊：與大島渚的談話
刊《南北極》第 96 期，1978 年 5 月 16 日

市川崑・緬甸豎琴
刊《青萍果周刊》第 2 期，1975 年 3 月 3 日

市川崑・細雪
刊《百姓》第 109 期，1985 年 12 月 1 日

市川崑——戰後日本的電影大師
刊《南北極》第 189、190、191 期，1986 年 2 月 16 日、3 月 16 日、4 月 16 日

小津安二郎作品之回顧：簡述與技法探討
刊《南北極》第 112、113、114 期，1979 年 9 月 16 日、10 月 16 日、11 月 16 日

小津安二郎作品之回顧：電影的內心世界
刊《南北極》第 116、120、121 期，1980 年 1 月 16 日、5 月 16 日、6 月 16 日

厚田雄春——小津安二郎的攝影指導
刊《電影雙週刊》第 184 及 186 期，1986 年 3 月、4 月

雜談小津安二郎

刊《越界》第 59 期，1993 年 11 月 6-19 日

從小津說到香港電影的沒落——給表妹子蓓的信

刊《城市文藝》總第 33 期，2008 年 10 月 15 日

黑澤明的映像：從黑白到彩色

刊《博益月刊》第 3 期，1987 年 11 月 15 日

《影武者》的攝影指導——宮川一夫

刊《電影雙週刊》第 55 期，1981 年 3 月 5 日

黑澤明電影之回顧

刊《南北極》第 210、211、212 期，1987 年 11 月 16 日、12 月 16 日、
1988 年 1 月 16 日

是枝裕和的《奇蹟》

刊《城市文藝》總第 59 期，2012 年 6 月

從推理去看繪畫親情——是枝裕和導演《小偷家族》

刊《車主》月刊，2018 年 8 月

談山田洋次《東京家族》裏的 Fiat 500

刊《車主》月刊，2013 年 7 月

談山田洋次的《東京家族》——給表妹子蓓的信

刊《城市文藝》總第 65 期，2013 年 6 月

談山田洋次及其新作《男人之苦：寅次郎返嚟啦！》

刊《城市文藝》總第 106 期，2020 年 6 月

雜談《嘛煩家族》和山田洋次的電影
刊《城市文藝》總第 83 期，2016 年 6 月 20 日

山田洋次《嘛煩家族 2》
刊《車主》月刊，2017 年 7 月

山田洋次與《電影之神》
刊《城市文藝》總第 114 期，2021 年 10 月

熊井啓簡介
刊《星島晚報》，1975 年 8 月 1 日

三船敏郎逝世——日本電影黃金時期的終結
刊《星島日報》，1998 年 1 月 1 日

《愛之亡靈》的配樂——武滿徹
刊《電影雙週刊》第 60 期，1981 年 5 月 14 日

訪問柳町光男：談尊龍的《龍在中國》
刊《君子雜誌》第 15 期，1990 年 2 月

憶電影界的長壽奇葩——新藤兼人
刊《城市文藝》總第 107 期，2020 年 8 月

原一男：強勢介入的紀錄片大師
刊《城市文藝》總第 111 期，2021 年 4 月

《東京裁判》
刊《百姓半月刊》第 119 期，1986 年 5 月 1 日

《民暴之女》嬉笑怒罵抗暴

刊《亞洲週刊》，1994 年 11 月 6 日

《海角七號》、《禮儀師》的國際語言

刊《城市文藝》總第 35 期，2008 年 12 月

《那年遇上世之介》

刊《城市文藝》總第 66 期，2013 年 8 月

《東京夜空最深藍》——現世人的搖晃和混沌

刊《車主》月刊，2018 年 1 月

《紅花坂上的海》

刊《蘋果日報》，2012 年 1 月 26、27 日

《漫長的告別》——美好的回憶，就是可貴

刊《車主》月刊，2019 年 8 月

《草食男之桃花期》

刊《蘋果日報》，2013 年 3 月 16、17 日

談黑澤清和《間諜之妻》

刊《城市文藝》總第 112 期，2021 年 6 月

談濱口龍介的 Drive My Car

刊《城市文藝》總第 116 期，2022 年 2 月

香港藝術發展局　資助
Hong Kong Arts Development Council

香港藝術發展局全力支持藝術表達自由，
本計劃內容並不反映本局意見。

黃國兆作品集

東洋映画の鑑賞——日本電影筆記
Notes on Japanese Cinema

作　　　者：黃國兆
責任編輯：黎漢傑
封面設計：Kaceyellow
內文排版：多　馬
法律顧問：陳熙堂 律師

出　　　版：初文出版社有限公司
　　　　　　電郵：manuscriptpublish@gmail.com

印　　　刷：陽光印刷製本廠

發　　　行：香港聯合書刊物流有限公司
　　　　　　香港新界荃灣德士古道 220-248 號
　　　　　　荃灣工業中心 16 樓
　　　　　　電話 (852) 2150-2100　傳真 (852) 2407-3062

臺灣總經銷：貿騰發賣股份有限公司
　　　　　　電話：886-2-82275988　傳真：886-2-82275989
　　　　　　網址：www.namode.com

新加坡總經銷：新文潮出版社私人有限公司
　　　　　　地址：71 Geylang Lorong 23, WPS618 (Level 6),
　　　　　　　　　Singapore 388386
　　　　　　電話：(+65) 8896 1946　電郵：contact@trendlitstore.com

版　　　次：2023 年 4 月初版
國際書號：978-988-76254-4-5
定　　　價：港幣 168 元　新臺幣 640 元

Published and printed in Hong Kong

東洋映画の鑑賞

日本電影筆記

東洋映画の鑑賞

Notes on
Japanese
Cinema